INVENTORY 1985

D1293644

GEORGES WILDENSTEIN · CHARDIN

GEORGES WILDENSTEIN

# CHARDIN

MANESSE

# EINFÜHRUNG

Wenn wir seinerzeit lange gezögert haben, über Jean-Baptiste-Siméon Chardin eine Studie zu schreiben, so lag der Grund dafür sicher nicht darin, daß wir ein Werk, das zur Freude jedes Liebhabers der Malerei geschaffen wurde, nicht geschätzt hätten. Auch war uns durchaus bewußt, welchen Platz dieses Werk in der französischen Schule der Malerei einnimmt. Was uns – nachdem wir alle Daten über Leben und Werk Chardins gesammelt hatten – zögern ließ, war die Tatsache, daß all das, was diesen Bildern ihren Wert verleiht, was unsere Bewunderung verdient, schon auf großartigste Weise geschildert worden ist. Wie soll man über Chardin schreiben nach Diderot, und vor allem nach den Brüdern Goncourt? Immer wieder mit neuer Freude liest man jene lebendigen, feinsinnigen, sensiblen Seiten, die damals unsere gute alte *Gazette des Beaux-Arts* im Erstdruck brachte. Was könnten wir in unserem Historikerstil jenen brillanten Seiten hinzufügen, auf denen die Dichter, als Rivalen des Malers, uns das Geheimnis, den Zauber der Kunst erfassen lassen? Wie könnten wir es jenen gleichtun, die nach sechzig Jahren der Ungerechtigkeit voller Empörung unsere Schule des 18. Jahrhunderts buchstäblich «erfanden», jenen Historikern, die tatsächlich Propheten waren? Hören wir sie: «…Was bedeuten Preise, was bedeutet Anerkennung? Es werden keine hundert Jahre vergehen, und Watteau wird allgemein als ein Meister ersten Ranges angesehen werden. La Tour wird bewundert werden als einer der fähigsten Zeichner, die je existiert haben, und es wird keinen Mut mehr brauchen, von Chardin zu sagen, was wir hier von ihm behaupten: daß er ein großer Maler war…» Vergessen wir nicht, daß die Goncourt dies um 1860 schrieben, das heißt zu einer Zeit, wo die Kunst des 18. Jahrhunderts dem großen Publikum unbekannt war – aber vergessen wir auch nicht, daß mehr als sechzehn Jahre vorher P. Hédouin (den sie nicht zitieren) im *Bulletin des Arts* vom November 1846 bereits das gleiche gesagt und den ersten Katalog der Werke von Chardin angelegt hatte.

Wir schreiben weder den Stil der Goncourt noch die Sprache Diderots. Nach ihnen wurden immer wieder Lobeshymnen von fragwürdigem Nutzen geschrieben. Ist es nicht besser, statt dessen zu versuchen, gewisse wenig bekannte Aspekte aus Leben und Werk von Chardin zu behandeln und ein wenig Ordnung und Klarheit hineinzubringen? Das ist es, was wir schon 1933 versucht haben, und das möchten wir heute wiederholen.

Nach der Meinung der Goncourt sowie Hédouins, der im allgemeinen ihr Gewährs-mann für ihre Studien über das 18. Jahrhundert war, wäre Chardin der Typ des *Bieder-manns* gewesen, mit all seinen guten Eigenschaften, wie Offenheit, guter Laune, die dem gesunden Menschenverstand entspringt, praktischer Lebenseinstellung, Freimütigkeit. Er sei väterlich, duldsam und vor allem bescheiden gewesen.

Nach seinen früheren Biographen, die darin den Angaben seines ersten Biographen Cochin folgten, hätte Chardin, der vor allem Stilleben malte, erst 1737 damit begonnen, Genrebilder zu malen. Später, im Salon von 1743, sah man den Maler häuslicher Szenen dieses erfolgreiche Genre verlassen und sich einer neuen Seite der Malerei zuwenden: dem Porträt. Die Goncourt teilen uns dies mit, ohne jedoch die Ursache zu dieser Wen-dung zu suchen. Den Bestrebungen des Malers war übrigens kein Erfolg beschieden: die Kritik hat diese Porträts und die, welche der Maler später schuf, nie zur Kenntnis genommen. Von da an wiederholt sich Chardin, von da an wiederholen auch die Kriti-ker ihre Lobsprüche; dann, seit der Mitte des Jahrhunderts, fangen sie an, über das «Schwächerwerden», die «Trägheit» des Malers zu klagen. Dieser macht zu verschie-denen Malen eine Anstrengung und setzt in Erstaunen durch die Kraft, die er wieder-findet, sei es in seinem alten Stil, sei es in einer neuen Richtung. In den Jahren 1765 und 1767 sind es seine *Attribute der Kunst und der Wissenschaft* und die *Musikstilleben*, die Bewunderung erregen. Von 1771 an sind es seine Pastelle. 1779 erhält er – «sterbender Athlet, der seine letzten Kräfte sammelt», um in der Sprache jener Zeit zu reden – für seinen *Jacquet* lobende Anerkennung von Publikum und Hof... Chardin habe den Kampf nie aufgegeben.

Im Bestreben, diese Behauptungen nachzuprüfen, haben wir in den Archiven der Nota-riate von Paris und in jenen der Akademie nachgeforscht; wir haben nochmals Hunderte von Verkaufskatalogen durchgesehen; wir haben die noch wenig ausgebeutete Doku-mentensammlung der Société de l'Histoire de l'Art français durchgeackert und mit der Feder in der Hand systematisch die zahlreichen Kritiken der Salons im 18. Jahrhundert durchgelesen, die einen guten Eindruck von den Ansichten des damaligen Publikums über die Künstler und deren Einfluß aufeinander vermitteln.

Und so konnten wir, abgesehen von vielen Entdeckungen im einzelnen, mindestens drei wichtige Feststellungen machen. Zunächst: Chardin war im Jahr 1742 während mindestens sechs Monaten krank; auf diese schwere Krankheit des Dreiundvierzigjäh-rigen folgen zwei Ereignisse, die eine Veränderung in seinem Leben herbeiführen: der Maler von Genrebildern wird im Jahr 1743 Porträtist, und der Mann, der seit sechs Jahren allein gelebt hat, wird sich wieder verheiraten. Hier zeigt sich eine innere Krise,

von der bisher nie die Rede war. Anderseits hat er offensichtlich nicht erst 1737, sondern schon viel früher Genrebilder gemalt. Was schließlich seine Biederkeit betrifft, so scheint sie angesichts der Tatsachen eher legendär als wirklich.

Neben der psychologischen und historischen Studie, die unser Vorwort zu geben sucht, haben wir den 1933 angelegten Katalog der Werke Chardins insofern geändert, als wir die Werke nun in chronologischer Reihenfolge und nicht mehr nach Sujets geordnet aufführen. Wir haben auch nach nochmaliger Prüfung der Werke gewisse Zuschreibungen geändert, wir haben nach gründlicher Revision die Geschichte des einen oder anderen Bildes anders dargestellt, und wir haben für die verschollenen Bilder nur noch die Erwähnungen von Verkäufen zu Lebzeiten des Künstlers berücksichtigt (oder von wenig später erfolgten, wenn es sich um Sammlungen seiner Freunde, wie zum Beispiel Silvestre, handelt).

Was die Datierung betrifft, die eine der Neuerungen der vorliegenden Ausgabe darstellt, so war es nicht leicht, sie vorzunehmen; wir konnten uns dafür immerhin auf eine gewisse Anzahl von Angaben und Bemerkungen stützen.

Wir haben in unserem früheren Werk gesagt, daß es sich absolut nicht darum handelt, streng zu behaupten, Chardin habe zu einer gewissen Zeit aufgehört, Stilleben zu malen, um sich der Genremalerei zu widmen, und daß er die Stilleben wieder aufgenommen habe, um sie dann zugunsten der Porträts fallenzulassen. Unsere letzten Nachforschungen gestatten uns, diese Feststellung zu unterstreichen. Es scheint, daß Chardin, wie die meisten früheren Maler, den Wünschen einer gewissen Kundschaft nachkam, was ihn zu gewissen Sujets führte, bisweilen zu gewissen Wiederholungen. Im übrigen scheint er sich, da er keineswegs ein «Intellektueller» war, keine strenge Richtlinie vorgezeichnet zu haben, die ihm das Genrebild oder gar das Porträt für immer verboten hätte; sogar nicht einmal nach dem Auftritt, bei dem ihm sein Kamerad Aved vorwarf, er könne nur Zervelatwürste malen. Aber wenn uns auch diese Charakterisierung nicht hilft, so gibt es doch andere Anhaltspunkte für eine Datierung.

Vor allem die von Chardin selbst neben seiner Signatur vermerkten Daten. Es gibt nicht viele, nur etwa zwanzig, und sie sind im Lauf der Zeit sehr oft schwer deutbar geworden; die letzte Zahl ist fast immer unleserlich, und die Museumsdirektoren und Katalographen schwanken bei der Deutung der vorletzten Zahl zwischen einer Fünf, einer Sechs oder einer Drei.

Ein anderes Element für die Datierung erhält man, wenn man sich auf die Ausstellung der Bilder im Salon stützt. Es ist dies ein wichtiges, aber nicht unbedingt zuverläßiges Element, da es bisweilen, allerdings selten, vorkommt, daß Chardin zweimal das gleiche

Bild im Salon ausstellt[1]; aber es kann ein ungefähres Datum, auf ein Jahr genau, anzeigen. Ein 1738 ausgestelltes Bild zum Beispiel stammt aus diesem Jahr oder aus dem vorhergegangenen, denn der Salon findet mitten im Jahr, im Juli-August, zu St. Ludwig, statt, und Chardin, der langsam malt, kann in den besten Zeiten seines Lebens nur mit Mühe die ungefähr zehn Bilder, die er ausstellt, in einem Jahr malen. So stellt er 1738 tatsächlich den *Knaben mit dem Kreisel,* den *Hausburschen* und die *Stickerin* aus, die von 1738 datiert sind, zusammen mit dem 1737 datierten *Bildnis von Mademoiselle Mahon;* im Jahre 1739 stellt er die *Rübenputzerin* aus, die 1738 datiert ist.

Aber tatsächlich bemüht sich Chardin überhaupt nicht, die Gemälde, die er im laufenden oder im vorhergehenden Jahr gemalt hat, auszustellen: das *Gänsespiel,* das ungefähr 1736 gemalt wurde, wird erst im Salon des Jahres 1743 ausgestellt; einer der *Zeichner,* gemalt um 1738, wird erst 1757 ausgestellt, das *Bildnis von Madame Le Noir,* das um 1742 bis 1743 gemalt und 1743 gestochen wurde (ausnahmsweise war Chardin es, der es stechen ließ, um den Stich dem Gemahl des Modells zu widmen), figuriert erst im Salon von 1747; das *Bildnis von Levret,* das um 1746 entstand, wird erst 1753 in den Salon gesandt.

Auch die Stiche sind eine Hilfe bei der Datierung des einen oder anderen Werkes. Aber einerseits haben die Kupferstecher von Chardin nur Genrebilder und niemals Stilleben reproduziert, wodurch der Bereich der durch sie erhältlichen Angaben außerordentlich reduziert wird; andererseits erlaubt ihnen die minutiöse Exaktheit ihrer Arbeitsweise nie, ihre Stiche im Laufe des Jahres zu beenden; schließlich arbeiten die Stecher Chardins nicht für ihn, so wie die Graveure von Greuze, sondern sie arbeiten nach Werken von ihm, die sie im Salon gesehen haben. Daraus ergibt sich eine sehr spürbare Verschiebung. Das *Wasserfaß,* gemalt 1733, ist im Salon von 1737 ausgestellt und wird 1739 gestochen; ebenso die *Wäscherin.* Der *Kleine Soldat* wird 1737 ausgestellt und 1738 gestochen; die *Kartenhäuser* von ungefähr 1736 werden 1739 und 1743 ausgestellt und 1744 gestochen; einer der 1757 ausgestellten *Zeichner* wird 1759 gestochen; der 1738 ausgestellte *Hausbursche* wird 1740 gestochen; die *Häuslichen Freuden* 1746 ausgestellt und 1747 gestochen.

Die schriftlichen Dokumente fügen wenig hinzu; die beiden alten Biographien, die von Mariette und die vom jüngeren Cochin verfaßte, geben einige Auskünfte über die ersten Werke des Meisters; aber außer diesen Anekdoten enthalten sie fast nichts Brauchbares. Anderseits existieren nur zwei offizielle Aufträge, der eine aus dem Jahr 1765, der andere von 1767, die in den Archives nationales vermerkt sind.

[1] Die *Dame, die einen Brief versiegelt* ist 1734 und 1738 ausgestellt; das *Gänsespiel* 1739 und 1743.

Schließlich könnte man sich noch mit den Dimensionen der Bilder helfen; es scheint nämlich, daß Chardin, wie es ja normal ist, während einer bestimmten Periode Leinwände von gleicher Größe verwendet. Seine *Küchenstilleben*, die eine Gruppe bilden und die wir aus verschiedenen Gründen in die Zeit zwischen 1732 und 1734 verlegen, sind auf Leinwand von ungefähr 33 × 41 cm gemalt. Die ersten Genrebilder sind etwas größer. Die *Wäscherinnen*, die um 1733 gemalt wurden, messen 35 × 41 cm; die verschiedenen Exemplare der *Rübenputzerin* (1738) messen 44 × 34 cm; fast gleiches Format haben die *Hausmagd*, die *Botenfrau*, die *Kinderfrau*. Das *Tischgebet* und die *Morgentoilette* aus dem Jahr 1739 sind noch größer. Von 1741 bis 1743 wächst das Format noch, aber nachher scheint es wieder kleiner zu werden. Von 1756 an messen die Stilleben im allgemeinen ungefähr 36 × 46 cm, sind also etwas größer als die früheren, aber man kann von da an noch größere sehen, und man kann keine Regel aufstellen, denn es scheint, daß Chardin damals viel für Liebhaber arbeitete, welche die Wände ihrer Speisezimmer in sehr verschiedenen Dimensionen schmücken wollten[1].

Man muß sich also für die Datierung der genannten Elemente bedienen und sie durch die stilistische und ikonographische Prüfung vervollständigen und bestätigen. Das ist nicht ohne Nutzen, denn es erlaubt die Feststellung, daß Chardin viele Varianten und Wiederholungen jener Werke malt, die er für seine besten hält; man findet also Folgen von Bildern mit Kupferkesseln, Küchentischen, Körben voll Pflaumen oder Pfirsichen, angeschnittene Melonen, Hasen mit Jagdtaschen, Wildbret, an einem Nagel aufgehängt in einer Küche usw. Einige vertraute Gegenstände kommen ohne Zweifel in der gleichen Epoche mehrmals vor: ein Mörser, eine Teekanne, eine Vase, ein Krug. Diese Bilderfolgen können wenigstens in annähernder Weise dank der obenerwähnten stilistischen Untersuchung datiert werden, denn es gibt bei Chardin eine Entwicklung, die von einer gewissen Härte und Steifheit zu einer Ungezwungenheit, zu einem Stil führt, der, schon um 1738 errungen, erst gegen 1760 seine Vollendung erreicht.

[1] Es ist übrigens recht schwer, die Maße, so wie sie im 18. Jahrhundert waren, anzugeben; da sich die Holzchassis oft verzogen haben, weisen manche Bilder oben andere Maße auf als unten; die Dimensionen sind entweder nach dem Bild im Rahmen oder nach dem Chassis angegeben.

Wahrscheinlich war es nicht eine unwiderstehliche Berufung, die Chardin zum Maler werden ließ. Zwar scheint er seinen Beruf selbst gewählt zu haben, doch zum Teil wohl um ideeller Vorteile willen, die andere Berufe ihm nicht geboten hätten. Sein Vater, Jean Chardin, «ein Schreiner, der sich in der Herstellung von Billardtischen auszeichnete», wollte in Anbetracht seiner großen Kinderzahl «seinen Ältesten dazu bringen, ihm in seinem Beruf nachzufolgen; aber er widerstrebte ihm». «Er spürte in sich» – so schreibt Cochin – «einen Drang zu höheren Dingen. Sein Vater hatte Verständnis für seine Neigung zur Malerei…» Aber da er, «mit einer zahlreichen Familie belastet, nicht hoffen durfte, seinen Kindern genügend Vermögen zu hinterlassen, wenn es einmal zur Teilung käme, war sein ganzes Bestreben, jedes Kind etwas lernen zu lassen, das ihm sein Auskommen sichern würde. Aus diesem Grunde ließ er sie keine höheren Studien treiben, was einen Teil ihrer Jugend beansprucht hätte, ohne zu dem Ziel zu führen, das er sich gesetzt hatte».

Der Ausbildungsweg des großen Künstlers verläuft dementsprechend. Sein Vater will ihm vor allem eine Verdienstmöglichkeit sichern. Er verweigert ihm eine humanistische Ausbildung, und deshalb bedauert Chardin sein Leben lang, daß er sich nicht, ausgerüstet mit den notwendigen Kenntnissen, der Historienmalerei widmen konnte, «was ihn Opfer an Zeit und Geld gekostet hätte, die zu bringen er nicht imstande war», für die er jedoch «die kostbarste Begabung gehabt hätte» (Cochin).

So kann man in diesen Anfängen eines großen Mannes die geradlinige Einstellung, den ökonomischen Geist einer sparsamen und vernünftigen Handwerkerfamilie wahrnehmen. Vater Chardin, Schreinermeister und ehemaliger Sachwalter seiner Zunft, ist der Meinung, daß man, um auf festen Füßen zu stehen, Meister in seinem Fach sein muß. So meldet er seinen Sohn, ohne ihn zu fragen, in der Académie de Saint-Luc an, bezahlt die Eintrittsgebühr und sorgt dafür, daß er aufgenommen wird. Diese Aufnahme, für die wir nunmehr das Jahr 1724[1] annehmen können, ist in den erhaltengebliebenen offiziellen Texten von Saint-Luc[2] nicht erwähnt. Der Vater von Chardin weiß nicht, daß diese alte Brüderschaft aller handwerklichen Dekorateure, Maler und Bildhauer seit fast einem halben Jahrhundert aufgehört hat, für die Kunst der Malerei und für die Maler

[1] Siehe unseren Artikel über die ersten Jahre Chardins in *Mélanges Brière*, 1959.
[2] Vgl. J. J. Guiffrey, *L'Académie de Saint-Luc*, in N. A. A. F., 1915, und G. Wildenstein, *Mélanges*, Bd. II, S. 33. (Wir haben dort darauf hingewiesen, daß die Register für die Periode zwischen 1693 und 1735 verloren sind.)

maßgebend zu sein, während die Académie Royale, die sich auf die erneuerten Prinzipien und Vorschriften der Antike stützt, die anerkannten Talente vereinigt und mit Verachtung auf die kleinen Leute, die Handwerker von Saint-Luc, herabsieht; Jean-Baptiste-Siméon will malen, also muß er *Malermeister* werden. Schöner Beginn einer Karriere, an die der Künstler sich später mit Bitterkeit erinnert! Umsonst berufen sich, wie Cochin schreibt, die «Akademiker» von Saint-Luc auf ihn. Der Name Chardins findet sich in der Folge ein einziges Mal in einem Dokument in Verbindung mit der Académie de Saint-Luc; dieses Aktenstück ist jedoch eine Protestation der Académie Royale gegen Übergriffe der alten Brüderschaft (1761).

Vater Chardin hat seinen Sohn im Jahre 1718 zu einem ehrbaren, gewissenhaften Meister ohne Glanz, ohne große Gaben noch großes Wissen in die Lehre gegeben: Pierre-Jacques Cazes (1676–1754), der zwanzig Jahre älter als sein Schüler und eben erst zum Professor an der Akademie ernannt worden ist. Cazes ist nicht reich genug, um sich Modelle zu nehmen, er malt «aus dem Gedächtnis», und der junge Chardin muß sich wie die anderen Schüler damit begnügen, die Gemälde seines Meisters zu kopieren und abends in der Akademie zu zeichnen. Dann, um 1720, wird er dazu bestimmt, mit Noël-Nicolas Coypel zusammenzuarbeiten, «der einen jungen Mann benötigte, um ihm bei einigen Arbeiten zu helfen». Dieser Sohn von Noël Coypel und Halbbruder von Antoine Coypel (1690–1734) lehrt ihn, nach der Natur zu malen, was für den jungen Künstler eine wahre Offenbarung ist.

Somit ist seine Ausbildung sehr verschieden vom gebräuchlichen akademischen Unterricht, denn dieser basiert auf dem Zeichnen nach dem Modell, wo die Schüler immer wieder Skizzen machen müssen und erst mit dem Malen beginnen dürfen, wenn sie die Schwierigkeiten des linearen Ausdrucks vollständig beherrschen. Die so erworbene Praxis bewahrt Chardin sein Leben lang. Mariette versichert, daß er sich mit keiner Skizze auf dem Papier half, und er scheint sich darüber zu wundern. Tatsächlich kennen wir keine einzige Zeichnung, die man ihm ohne Vorbehalt zuschreiben könnte, und selbst die Brüder Goncourt erklärten, nur drei gesehen zu haben: eine davon war ihr Eigentum, eine zweite war der erste Entwurf zu dem Porträt von Madame de Conantre…

Vielleicht hat seine Schulung, «aus dem Gedächtnis» zu malen, bei dem Künstler eine gewisse Verachtung für das Zeichnen hervorgerufen; sie hat aber auch den Sinn und Geschmack und die Übung für sein eigentliches Métier, das Malen, geweckt; er hatte malen gelernt, er malte, indem er seine Farben mit Geduld und mit Sorgfalt handhabte. Zweifellos hat er sich schon damals die geduldige und sichere Technik erworben, welche die solide Grundlage seiner Meisterwerke bildet. Freilich verfügte er damals nur über ein rein handwerkliches Können. Eine Art von Handwerker, so sahen ihn die

Goncourt zu jener Zeit, ohne genau zu differenzieren, «eine Art von Handwerker, der im Dienste eines bekannten Malers steht und einmal ein Zubehör in einem Porträt malt, dann wieder für hundert Sols im Tag angestellt ist, um bei der von Vanloo übernommenen Restauration einer Galerie in Fontainebleau mitzuarbeiten. (Tatsächlich hilft er um 1730, als er bereits Mitglied der Akademie war, zusammen mit mehreren anderen jungen Kollegen Jean-Baptiste Vanloo bei der Restaurierung der Galerie François I$^{er}$ in Fontainebleau.) Das ist alles, was Chardin bis dahin war!»

Ich weiß wohl, daß der *Nekrolog* versichert, «er habe die Antike studiert und einen aufmerksamen Blick für die Meisterwerke des modernen Italien gehabt». Anerkennenswerte und vergebliche Anstrengungen eines gewissenhaften Lobredners! Im Gegensatz dazu scheinen alle Berichte über die Anfänge Chardins übereinzustimmen: das von seinem Freund Cochin ausgedrückte Bedauern über seine unvollständige Ausbildung, die ihn auf «kleine Genres» beschränkt; die bitteren Worte, die Diderot ihm in seinem *Salon* von 1765 zuschreibt: «Chardin schien daran zu zweifeln, daß es eine längere und schwerere Ausbildung gebe als die des Malers, nicht einmal die des Arztes, des Juristen, des Doktors der Sorbonne ausgenommen. Nachdem man Tage und Nächte vor der unbewegten Natur zugebracht hat (so sagt er), muß man sechs Jahre vor dem Modell arbeiten. Und dann steht man ohne Stellung, ohne Einkommen, ohne Ansehen da.»[1] Diese Worte geben sicher – vergrößert durch die Rhetorik des Schriftstellers – einige authentische Aussprüche wieder; all das bestätigt schließlich, was sein Leben uns lehrt: Chardin hat auf Drängen seiner Familie und seinen ererbten Neigungen entsprechend, in dem Beruf, den er liebte, das gewählt, was ihm unmittelbar seinen Lebensunterhalt ermöglichte. Da er verhindert war, die lange Ausbildung, die zur Historienmalerei geführt hätte, durchzumachen, beschränkte er sich auf ein bescheidenes Genre, dessen Absatz jedoch gesichert war. Er arbeitete mit Gewissenhaftigkeit bei einem gewissenhaften Meister, er vervollkommnete sich im Kontakt mit jenen, denen er in der Folge begegnete: Coypel, Vanloo, sowie mit den Werken seiner Vorgänger. Das Inventar, das nach dem Tode seiner ersten Frau aufgestellt wurde, vermerkt Bilder von Watteau, von Desportes in seinem Besitz. Er erarbeitete sich eine minutiöse und fleißige Technik, aus der er ein Geheimnis machen zu wollen schien: «Man sagt, er habe eine Technik, die ihm eigen ist, und gebrauche ebenso oft seinen Daumen wie seinen Pinsel. Ich weiß nicht, was daran ist. Sicher ist, daß ich nie jemanden gekannt habe, der ihn bei der Arbeit gesehen hätte», schreibt Diderot 1767.

[1] Siehe den langen, sehr eindrucksvollen Abschnitt in *Œuvres complètes* von Diderot, Ausgabe Assézat, Bd. X, S. 294.

14

Nach und nach versuchte er sein Talent weiterzuspannen. Mariette berichtet, daß er, nach einer spöttischen Bemerkung von Aved und bestärkt durch Cochin, beschloß, es mit Figuren zu versuchen. Sein Freund, dem er vorgeworfen hatte, daß er für ein Porträt eine Summe verlange, die von denen, die seine «Stilleben» einbrachten, sehr verschieden sei, hatte zu ihm gesagt, es sei auch etwas anderes, eine Figur zu malen als eine Zervelatwurst. «Er überprüfte sein Talent, und je länger er es abschätzte, desto stärker wurde seine Überzeugung, daß er nie sehr viel damit erreichen werde. Er befürchtete, vielleicht mit Recht, wenn er nur unbelebte und wenig interessante Gegenstände male, werde man bald genug haben von seinen Werken; wenn er jedoch versuche, lebende Tiere zu malen, würde er zu sehr hinter Desportes und Oudry zurückstehen, diesen beiden gefürchteten Konkurrenten, die ihm bereits zuvorgekommen waren und deren Ruf schon fest begründet war.»

In diesen Überlegungen, deren Glaubwürdigkeit insbesondere durch Cochin verbürgt ist, liegt alles: Chardin, der das Genre gewählt hatte, das seiner Ausbildung am besten zu entsprechen schien, entdeckt nach und nach in der Schule von Coypel, von Vanloo, von Aved, daß seine Wahl nicht glücklich war, daß das von ihm gewählte Genre in der Wertschätzung des Publikums nicht an erster Stelle stand, und mit Recht fürchtet er, daß seine Laufbahn darunter leiden werde. Was tun? Zur Malerei lebender Tiere übergehen? Seine Rivalen haben auf diesem Gebiet bereits die Gunst des Publikums gewonnen, so daß niemand mehr neben ihnen aufkommen kann. Historienmalerei? Er fühlt sich ihrer nicht würdig. So verblieb ihm nur, getreu zu malen, was ihn umgab: die Gestalten seiner Zeitgenossen. Auf diese Weise erwachte sein «künstlerisches Bewußtsein», so ging Chardin von den Stilleben zu Interieurs über, dann zum Porträt, dann wieder zum Stilleben. Man kann schließlich sagen, daß er mit Bedacht die ehrbare Laufbahn eines gewissenhaften Handwerkers eingeschlagen habe, aber eines Handwerkers mit Genie.

Zitieren wir nochmals die Goncourt: «Das Stilleben: das ist tatsächlich die Spezialität von Chardins Genie. Er hat dieses zweitrangige Genre in die höchsten und herrlichsten Sphären der Kunst erhoben.»

Was könnte man Besseres sagen, um eine der schönsten Blüten der französischen Schule zu preisen, um das Urteil der Nachwelt in Übereinstimmung mit dem der Zeitgenossen wiederzugeben, über das «Genre», mit dem er begonnen, Erfolg gehabt hat und in das gerade sein Erfolg ihn zeitweise ein wenig eingeschlossen hat?

Man weiß, daß es dieses Genre vor Chardin gab: ohne bis zu den Griechen zurückzugehen, zu den von Piraïkos gemalten «Viktualien», oder zum *Xenion* (Vorratskammer), das in Pompeji so beliebt war, kennt man zur Genüge die wunderbaren Stillebenmaler in Holland oder in Flandern. Die Goncourt rühmen die «Küchen» von Kalf, die «Blumen» von Van Huysum und von Abraham Mignon, die «Früchte» von De Heem, und die «Jagdbilder» von Fyt, vergleichen sie mit Chardin und zeigen, daß er sie weit überragt; aber wie viele andere könnte man noch aufzählen!

Während die Franzosen im 17. Jahrhundert das Stilleben mehr und mehr als eine Zurschaustellung von Silbergerät und seltenen Leckerbissen betrachten, die in großartiger Weise aufgebaut und beleuchtet waren, malten die holländischen «Intimisten» immer wieder ihre sehr einfachen Küchentische mit Krügen, toten Tieren und Gemüsen. Diese intime Strömung existiert auch in Frankreich, aber weniger sichtbar; man kann sie in der Malergeneration der Epoche von Ludwig XIII. feststellen, und wir haben nach unseren Nachforschungen in Archivdokumenten zeigen können, daß es sie zu Ende des 17. und Anfang des 18. Jahrhunderts für die Verwendung im bürgerlichen Milieu gab. Es scheint, daß Stilleben nicht ausschließlich von Chardin gemalt wurden, aber es ist umso interessanter, festzustellen, daß er sich dieses Genre so sehr zu eigen gemacht hatte, daß er als sein Erfinder oder Erneuerer gelten konnte. Und gerade in diesem Punkt ist es besonders nützlich, die Meinung seiner Zeitgenossen kennenzulernen.

Chardin wurde am 25. September 1728 zur Akademie zugelassen und eines glücklichen Umstandes wegen noch am gleichen Tag aufgenommen: die Bilder, die er präsentierte, ein *Buffet,* ein *Küchenstilleben,* hatten gefallen und standen der Körperschaft unmittelbar zur Verfügung.

Nach dem verfehlten Beginn, den ihn sein Vater in der Académie de Saint-Luc hatte machen lassen, wußte der Künstler, daß er keine Fehler machen durfte und daß er sogar geschickt sein mußte, um nicht etwa voreingenommene oder auch nur geringschätzige

16

Jury-Mitglieder ungünstig zu stimmen. Um ihnen, wie es der Brauch war, seine Werke zu präsentieren, macht er eine kleine «Inszenierung», und «durch eine unschuldige List» – wie seine Biographen schreiben – stellt er seine Bilder, deren Wirkung er kennt, so auf, daß die Richter bei ihrer Ankunft glauben können, es handle sich nicht um seine eigenen Werke, sondern um Gemälde aus seinem Besitz. Der glückliche Zufall tritt ein. Largillierre sieht die Bilder, hält sie für flämisch und erklärt, sie seien sehr gut. Es war dies ein erstes Urteil, das nur schwer ganz zurückzunehmen war. Chardin konnte einen ersten Punkt für sich buchen. Er hatte noch eine weitere Vorsorge getroffen. Wie man weiß, war der Kandidat herkömmlicherweise verpflichtet, der Akademie eines seiner Werke zu dedizieren. Infolge der Nachlässigkeit mancher Künstler mußte sie oft sehr lange auf diese «Antrittsstücke» warten, und manchmal erhielt sie diese überhaupt nie. Bei Chardin hatte sie nichts zu befürchten; die Bilder, die er zeigte, waren sein Eigentum. Gefallen sie der Akademie, so darf sie sie behalten. Dazu entschließt man sich auch. Chardin ist zugelassen und gleichzeitig bereits aufgenommen. Diese «Geschicklichkeiten» sind so legitim wie harmlos. Wir erwähnen sie nur nebenbei, um zu zeigen, daß dieser geniale Künstler es verstand, seinen Erfolg zu fördern.

Die Bilder, die Chardin vorgeführt hatte, waren ausschlaggebend für die Etikette, mit der ihn seine neuen Kollegen kennzeichneten: *«Maler mit der Begabung für Tiere und Früchte»*, diesem «Talent», das zehn Jahre später Monsieur de Neufville de Brunaubois-Montador die Begabung für «das Genre der Tiere» nannte, und ein Kritiker aus dem Jahr 1759 die Begabung für «das Genre der Naturnachahmungen».

Die Werke, die er hier zeigte, waren nicht seine ersten dieser Art: schon vor 1726 hatte er *Hasen mit einer Jagdtasche und einem Pulverhorn* gemalt und vielleicht ein *Totes Rebhuhn mit Früchten*. Cochin zeigt ihn bereits während seiner Zeit bei Coypel, wie er ihm bei der Fertigstellung eines Jägerporträts half, ferner, wie er ein totes Kaninchen malte. Man erfährt auch durch den Nekrolog, daß er sich auf den Rat mehrerer Mitglieder, die in der Ausstellung an der Place Dauphine seinen *Rochen* sehr bewundert hatten, um die Aufnahme in die Akademie beworben hat. In diesem Genre und von Anfang an haben ihm einige Zeitgenossen «höhere Verdienste» zuerkannt, das heißt, wie Cochin 1766 schreibt, eine «einzigartige Perfektion». Aber sehr oft auch drückt man ihn mit der Erinnerung an seine Vorläufer nieder. Man muß sich die Worte merken, die Largillierre bei der Aufnahme unseres Künstlers in die Akademie sprach, von der wir weiter oben berichteten; er sagte, während er die Bilder Chardins betrachtete: «Sie haben da sehr gute Bilder. Sie stammen sicher von einem guten flämischen Maler. Die flandrische Schule ist eine ausgezeichnete Schule für die Farbe.»

Man muß diesen Text in Erinnerung rufen, denn er liegt den meisten zeitgenös-

sischen «Kritiken» über Chardin zugrunde. Wie oft schmücken doch die Schriftsteller, um ihn zu rühmen, die These aus, die im *Mercure de France* von 1761 aufgestellt wurde: «Die Geduld der Holländer hat die Natur nicht getreuer nachgebildet, und im Genre der Italiener ist kein kraftvollerer Pinsel geführt worden, um sie wiederzugeben.» Wie oft hat man ihn nicht, wenn man von seinen Stilleben sprach, den *französischen Rembrandt* genannt (ganz besonders in den Kritiken des Salons von 1769), wie oft hat man ihn seiner Interieurs wegen als einen zweiten *Teniers* bewundert! Es mußten die Goncourt kommen, bis anerkannt wurde, daß er groß genug war, um einfach «Chardin» zu sein.

Die Kritiker stimmen übrigens mit dem Publikum überein. Die Stilleben von Chardin werden während seines ganzen Lebens in großer Zahl, wenn auch nicht sehr teuer, verkauft. Der erste Käufer war zweifellos sein Freund Aved, der später in seinen beiden Auktionen noch viele Stilleben hatte, der aber noch vielmehr gehabt haben muß, denn er war Kunsthändler. Die Persönlichkeiten der anderen Käufer aus den Jahren von 1720 bis 1737 sind schwer zu bestimmen; man kennt nur den Bankier Delpeche (oder Despueches), den Comte du Luc, den Chevalier de la Roque, die Bildhauer Lemoyne und Caffieri. Als Chardin nach den Genrebildern zum Stilleben zurückkehrt, nahmen Zahl und Qualität seiner Liebhaber noch zu: die Markgräfin von Baden ließ vier seiner Bilder ankaufen und sagt von ihnen, sie seien «wunderbar» (1759-1761); Graf Tessin kauft bei ihm; der Maler Silvestre nimmt ihm mehrere Bilder ab und tut es immer wieder (1759, 1761, 1763, 1768, 1773, usw.) bis zu seinem Tode; der Maler und Sammler Desfriches gehört um 1760 und dann wieder 1774 zu seinen Käufern, ebenso Dandré-Bardon, der Goldschmied Roëttiers, der Kupferstecher Cochin (um 1760), der Stecher und Händler Wille, der ihn persönlich kennt und mit ihm speist. Aber auch die großen französischen Sammler wollen einen Chardin haben, vor allem ein oder mehrere Stilleben: der Comte de Saint-Florentin (1763), der Kanzler Maupeou (1769), Randon de Boisset (1769?), Vassal de Saint-Hubert, der Prince de Conti, Lalive de Jully, Eveillard de Livois. Sogar der König wendet sich zweimal an Chardin für die Ausschmückung des Schlosses von Choisy und des Schlosses von Bellevue (1765, 1767).

Während nun seine Verehrer seine Meisterschaft auf dem Gebiet des Stillebens bewundern, gehen die Kritiker weiter, indem sie ihn auf dieses Genre festlegen wollen, und sogar Cochin setzt ihn bei seinen Lobpreisungen nur an erste Stelle mit der Einschränkung «in diesem Genre».

Dieses arme «Genre» wird sehr von oben herab angesehen! Auf diesem Gebiet können wir die unerwartete Übereinstimmung von Cochin und dem «Ersten Maler» feststellen, Pierre, der sein erklärter Gegner war und der in einem Entwurf für eine

Antwort, die d'Angiviller auf ein Pensionsgesuch von Chardin geben mußte, diesen schreiben ließ: «Sie müssen zugeben, daß bei gleicher Arbeit Ihre Studien nie so große Unkosten noch so viel Zeitverlust bedingt haben wie die Ihrer Kollegen, die sich den großen Genres gewidmet haben.» Wenn d'Angiviller diesen Text auch nicht annimmt, so schreibt er in seinem Brief an Chardin immerhin von den von seinen Kollegen gepflegten Aufgaben, die «gleichermaßen schwer oder schwerer» sind. Man wird sagen, daß dies die Meinung gestrenger Beamter war, Männer von 1778, die an der Wiedererweckung der Antike und der Historie hingen. Mag sein, aber es ist auch das, was seit dreißig Jahren die dem Künstler bestgesinnten Kritiken verlauten lassen: «Das Genre der Malerei von Chardin ist das leichteste...», schrieb Diderot 1765.

Die *Musikinstrumente*, für das Schloß Bellevue bestimmt, sind «herrlich in ihrem Genre», schreibt ein anderer Kritiker 1767, «aber welches Genre!» Umsonst versichert der *Mercure* von 1767, daß die Art, in der Chardin seine Sujets darstellt, ihnen Daseinsberechtigung verleiht und daß «die Vollendung der Kunst jedes Genre über eine Rangordnung erhebt»; umsonst kommt er vier Jahre später darauf zurück und verkündet lehrhaft, «daß es kein kleines Genre gebe, wenn es auf so große Art behandelt werde». Alles ist umsonst: das Stilleben, das Genre von Chardin, ist ein niedriges Genre. Gewiß gibt man zu, daß er Erfolg hat, man bewundert ihn dafür, daß er «die Kunst gefunden hat, den Augen zu gefallen, sogar wenn er ihnen abscheuliche Gegenstände präsentiert», aber man möchte wünschen, daß er seine Bilder «durch hübsche Figuren» interessant mache (1763), und das ist es, was selbst Diderot wünscht; wir brauchen als Beweis dafür nur seinen *Salon* von 1765. Möge dies hingehen für Chardin, aber nach ihm wolle man den Zeitgenossen nicht mehr von diesem mittelmäßigen Genre sprechen und von diesem «Talent, das nachahmen zu wollen, gefährlich wäre» (1753).

Man sieht also, daß die zeitgenössische Kritik fast einstimmig ist im Lob der Vollendung Chardins im Genre des Stillebens – aber auch in der Geringschätzung dieses Genres. Zweifellos aus diesem Grund hat Chardin – nachdem er bis 1736 Stilleben ausgestellt hatte – plötzlich damit aufgehört, und erst ab 1752 fängt er wieder an, welche zu zeigen und vielleicht auch welche zu malen, und nur noch während achtzehn Jahren, gleichzeitig mit Familienszenen.

Über das technische Können des Meisters sind sich die Kritiker ebenfalls einig. Schon zu seiner Zeit haben sich Kritiker und Kunstliebhaber für seine Art zu malen, für seine Arbeitsgewohnheiten, seine Palette interessiert. Es ist wahr, daß sie keine Kenntnis hatten von seiner Bemühung um die Komposition. Chardin hat die Objekte seiner Stilleben vereinfacht, er hat sie geordnet. Manches läßt er im Dunkeln, er vergißt ihre Stützen, Tische und Konsolen, er wählt homogene «Themen»: Mahlzeiten mit

oder ohne Fleisch, Malutensilien usw. So kann sich das Auge des Betrachters erquicken und Kontraste wahrnehmen, welche die Materie oder die Beleuchtung zwischen Objekten erstehen läßt, die er gewohnt ist, nebeneinander zu sehen. Es ist dies ein künstlerisches Bestreben, das unser Vergnügen verfeinert. Die Kritiker haben die Resultate, die er erreicht hat, genau wie wir bewundert und zu erklären versucht; diese erstaunliche Magie, mit der er in frappanter Weise nicht nur Farbe und Form der Gegenstände, die er malt, wiedergibt, sondern sogar die Sensation, die man beim Berühren empfände. «Chardin», sagt Du Fresnoy, «hat nicht die Manier eines Meisters übernommen, er hat sich eine eigene gemacht, die nachahmen zu wollen gefährlich wäre.» «Das Auge, getäuscht durch die angenehme Leichtigkeit und die scheinbare Einfachheit Deiner Bilder, versucht umsonst, ihr Geheimnis zu erforschen», ruft Baillet de Saint-Julien, «es verliert sich in Deinem Pinselstrich...» Der wechselseitige Widerschein der Gegenstände erstaunt Gautier-Dagoty (1757), während Renou sowie Cochet und Haillet de Couronne die «Dekomposition» oder die «Brechung» der Töne notieren. Diderot schließlich vereinigt wieder einmal alles, indem er es in wohlklingenden Sätzen aufgehen läßt: «Man kann diese Zauberei nicht verstehen. Es sind dicke Schichten von Farben, die aufeinander gemalt sind und deren Wirkung von unten nach oben durchschwitzt. Dann wieder möchte man sagen, daß ein Dampf über die Leinwand geblasen wurde; anderswo[1] ein leichter Schaum, der darübergeweht wurde... Nähert Euch, und alles verwischt sich, wird flach und verschwindet; entfernt Euch, und es bildet sich neu, erscheint wieder» (1763).

Die Menschen des 18. Jahrhunderts bewunderten also die Technik, das Talent Chardins, ließen aber sein ihm eigenes Genre, das Stilleben, an dritter oder vierter Stelle rangieren. Allerdings haben wir heute solche Klassifizierung und Rangordnung aufgegeben, und doch gibt es auch jetzt noch Kritiker, die der Kunst eine «erhabenere» Mission zuweisen möchten als die Darstellung eines Glases Essiggurken. Aber gibt es andererseits unter den Künstlern, deren wir uns heute rühmen, nicht solche, die, um

---

[1] Über die Technik von Chardin siehe auch einen Abschnitt in der *Correspondance* von Grimm: «Seine Manier, zu malen, ist eigenartig; er setzt seine Farben eine nach der anderen, fast ohne sie zu mischen, so daß sein Werk ein wenig an ein Mosaik erinnert oder an eine Nadelstickerei, die man ‹point carré› nennt.» Siehe auch einen Brief von C.-N. Cochin an Belle Sohn: «Farbmischung für den harmonischen Zusammenklang eines Bildes, die Chardin in hervorragender Weise verwendet. Lackfarbe; Kölner Erde; Ultramarin; englisches Gelbgrün. Wenn das Bild gemalt ist, geht man mit diesen Tinkturen darüber, um es zu vereinheitlichen; das Grün darf nicht mehr wahrnehmbar sein. Ich habe Chardin sagen hören, daß er mit diesen verschieden und gut abgestimmten Tönen über alle Schatten male, welcher Farbe sie auch seien. Es ist sicher, daß dieser Maler derjenige war, der in seinem Jahrhundert von allen am besten die magische Einheit des Bildes verstanden hat.»

ihre Verachtung für die zu sehr arrangierten «Dekorationsstücke» und ihre angeborene Vorliebe für «das schöne Stück» an sich, «die Malerei um ihrer selbst willen» zu rechtfertigen, glücklich sind, in Chardin ein illustres Vorbild gefunden zu haben?

Man sieht, im Laufe von anderthalb Jahrhunderten, durch tausend Änderungen des Geschmacks hindurch sind es die gleichen Themen, die gleichen Gefühle, die die Bewunderer von Chardin erfüllen. Es sind die Themen und Gefühle, welche nur die Liebe zum bewundernswerten Werk vereinigen kann, dessen ganze Vielschichtigkeit dadurch fühlbar wird.

## CHARDIN ALS MALER VON FAMILIENSZENEN

Wir haben weiter oben erwähnt, wie Chardin infolge eines Einfalls von Aved beschloß, ein neues Genre zu versuchen, und wie er vom Stilleben-Maler zum Figuren-Maler wurde.

Erinnern wir auch gleich zu Anfang daran, daß das von Cochin und Mariette für diese Wandlung angegebene Datum, das Jahr 1737, sicher falsch ist. Ohne von jenem *Aushängeschild für einen Chirurgen* zu sprechen, jenem Sittenbild, das Chardin, wie Cochin uns überliefert, in seiner «ersten Jugend» malte, haben die Goncourt schon damals die Bilder mit den beiden Affen erwähnt, den *Numismatiker* und den *Philosophen*, die wahrscheinlich von 1726 datiert sind, und bemerkt, daß die *Dame, die einen Brief versiegelt,* dieses sehr reiche und galante Werk, nach dem Stich, der darnach gemacht wurde, aus dem Jahre 1732 stammt und 1734 an der Place Dauphine ausgestellt wurde. Es scheint schließlich, daß man nach Cochin das Jahr 1737 gewählt hat, weil es das der ersten offiziellen Ausstellung war, bei der man den Maler sah. Tatsächlich ist es aber nur das Datum der Wiederaufnahme der regelmäßigen Ausstellungen der Académie Royale, nach einer Pause von zwölf Jahren.

Schwerwiegend und überraschender ist die Erklärung, die gewisse moderne Kritiker von der Entwicklung Chardins gegeben haben. Die Absichten, die man ihm unterschiebt, als er sich den figürlichen Bildern, den Familienszenen zuwendet, sind unserer Meinung nach höchst erstaunlich, und man wundert sich, daß sie so lange ernsthaft aufrechterhalten werden konnten. Haben sich nicht gute Kritiker und gute Kenner der Vergangenheit, wie Louis de Fourcaud und Edmond Pilon, einen Chardin

als repräsentativen Mann des Dritten Standes vorgestellt, stolz auf diesen Stand und voller Verachtung für die Adligen, die «seine Käufer sein können, jedoch nicht seine Freunde sind»? Haben sie nicht die Dankbarkeit der «Frauen des Dritten Standes» für Chardin gerühmt, der sie «mit ihrem zärtlichen und ein wenig herben Charme» gemalt hat? Haben sie nicht sogar in dem friedlichen Werk von Jean-Baptiste-Siméon eine Art von Brise wahrgenommen, welche die große Revolution ankündigte? «Der Dritte Stand, der bis anhin nichts war, nichts als eine große dunkle und vernachlässigte Masse, wird nunmehr binnen wenigen Augenblicken der Geschichte dank dem Feuer in seinem Herzen, dem Glanz seiner Seelen, dem belebenden Geist dieser kleinen Rundschädel, die der Biedermann Chardin mit so verständnisvoller und liebevoller Kunst gemalt hat, zu einer unbezwinglichen Äußerung von Kraft, einer riesigen und schreckenerregenden Explosion von Willen werden.»

Wir sind der Wirklichkeit näher als unsere besten Vorgänger, wir halten uns mehr an die Texte und an die Tatsachen und können in den häuslichen Szenen von Chardin nicht das geringste revolutionäre oder überhaupt sehr neue Element entdecken.

Nach vielen gegenteiligen Übertreibungen beginnt die vernünftigere zeitgenössische Kritik zu entdecken, daß das 18. Jahrhundert gar nicht so revolutionär war. Auf dem Gebiet der Kunst haben diese hundert Jahre, welche die Eitelkeit der aufeinanderfolgenden Generationen für die Erzeuger von zwanzig definitiven Umwandlungen der Technik und der Ästhetik gehalten hat, niemals, so sehr sie es auch glaubten, mit der unwandelbaren Tradition gebrochen. Nichts ist richtiger als diese Ansicht, dieser «Ordnungsruf» an unseren Geist, der allzusehr die Tendenz hat, die Punkte, die er untersucht, unverhältnismäßig zu vergrößern. Es ist immer gut, sich zu vergegenwärtigen, daß der Künstler, dessen Biographie man schreibt, die Malerei nicht erfunden hat. Lesen wir, wie Mariette die Familienbilder von Chardin zu definieren versucht hat: «Ich werde mich damit begnügen», sagt er, «festzustellen, daß das Talent von Chardin letzten Endes nur eine Erneuerung des Talents der Brüder Le Nain ist.» Was sagen die Brüder Goncourt? «Der Erfolg dieser familiären und häuslichen Malerei, die in Frankreich seit Abraham Bosse und den Le Nain verlassen war, entschied über das Schicksal des Namens Chardin.»

Es genügt übrigens, eher als an die Le Nain an die holländische und die neapolitanische Schule zu erinnern, die zur Zeit Chardins in Frankreich gut bekannt waren. Und in Frankreich selbst und zur Zeit von Chardin: Denkt man da nicht unmittelbar an die Bilder von Aved, Greuze, Jeaurat, Leprince, Lépicié, Fragonard, seine Nacheiferer und seine Rivalen? Ist die Malerei aller dieser Künstler je als revolutionär angesehen worden? Worin soll denn das Werk von Chardin in diesem Punkt eine Ausnahme machen?

Diese ganze Konstruktion basiert auf einem einzigen Text, einem Wort eines Kritikers des Salons von 1741 (Brief an Monsieur de Poiresson-Chamarande), das seit den Goncourt bis zum Überdruß wiederholt und abgewandelt wurde: «... es kommt keine Frau des Dritten Standes her, die nicht glauben würde, daß dies die Idee ihres Gesichtes sei, und die hier nicht ihre häusliche Umgebung sähe». Wie sehr wir uns auch bemühen, so sehen wir in diesem Text nur das, was er ausdrückt: es kommt keine Kleinbürgerin vor die Bilder – denn meistens sind es Kleinbürger, die Chardin malt –, die sich nicht wiedererkennen würde, wenn sie in den Salon kommt. Nun sollte man noch wissen, wie viele dieser Kleinbürgerinnen in den Salon kamen; sehr wenige, wenn wir den Texten aus jener Zeit Glauben schenken! Gerade so gut könnte man behaupten, daß die Hirten aus Berry herbeikamen, um die Schäferszenen von Boucher zu bewundern.

Tatsächlich sind es nicht die Kleinbürger, die die Genrebilder von Chardin kaufen; es sind Freunde, Maler wie er; an alle muß er, wie an Wille, sehr unter dem regulären Preis verkaufen. Aber er verkauft auch dem König, oder, besser gesagt: er präsentiert Ludwig XV. Bilder, die zu kaufen diesem wohl nie eingefallen wäre; er schenkt Madame Victoire ein Bild. Die großen Sammler kaufen seine Genrebilder. Die Ausländer haben anscheinend noch mehr Interesse für diese Art von Bildern als die Franzosen; sie kaufen die Genrebilder wegen der dargestellten Szenen, um eine Darstellung dieses französischen Lebens zu haben, dessen Eleganz oder Eigenart sie fasziniert; ihnen genügt es fürs erste, eine vom Künstler retouchierte Kopie zu haben. Die Markgräfin von Baden begnügt sich mit einer «eigenhändigen Kopie» der *Dame, die einen Brief versiegelt,* die man 1759 für sie in Paris erwirbt. Tessin kauft auf der Auktion La Roque (1745) eine retouchierte Kopie des *Tischgebetes* und der *Fleißigen Mutter,* aber auch den *Zeichner,* der ein Original ist; 1747 kauft er von Chardin selbst die *Häuslichen Freuden,* den *Fleißigen Schüler,* die *Gute Erziehung;* schon 1741 hat er die *Morgentoilette* erworben. Der Fürst von Liechtenstein kauft während der Zeit seiner Gesandtschaft in Paris (1737–1741) vier Genrebilder; Friedrich der Große kauft zwei zu Beginn seiner Regierungszeit; Katharina die Große später zwei andere. Englische Liebhaber sind seltener; aber wir müssen Dr. William Hunter erwähnen (1718–1783), der den *Hausburschen* und die *Hausmagd* erwarb.

Auch hier hilft Chardin seinem Erfolg nach; er wartet nicht, bis die Kleinbürger in den Salon kommen, um sein Werk zu würdigen; er macht dieses Werk bekannt, er bietet es allen an.

Den gleichen Mitteln ist es zu verdanken, wenn er später die Gunst, die Popularität genießt, die einst ein Abraham Bosse genoß, die dann ein Greuze gewinnen wird. Seine Bilder, die für wenige Privilegierte gemalt wurden, werden dank der Kupferstiche

fast unzählige Male reproduziert und verbreitet. Keiner hatte daran gedacht, seine Stillleben in Kupfer zu stechen, aber als er den Graveuren von 1738 an seine Familienszenen liefert, reißen die sich darum. Jede Variante, die der Künstler von einem Bild herstellt, findet sofort ihren Graveur; gewisse Bilder werden mehrfach gestochen, viele werden es, bald nachdem sie ausgestellt waren; kurz, die Stiche nach Chardin werden – wie Mariette mit Bitterkeit feststellt – «Mode, wie die Stiche von Teniers, von Wouvermans, von Lancret, die schließlich den ernsten Stichen der Lebrun, Poussin, Le Sueur und sogar des Coypel den Todesstoß versetzt haben».

Die Kritiker treten in die gleichen Fußstapfen. Wie wir bereits sagten, rühmt man Chardin und nennt ihn den «französischen Teniers» (1739 und 1748); man lobt ihn, weil er die Kunst der familiären Sujets gefunden habe, ohne «niedrig» zu sein; man versichert sogar, daß er auf diesem Gebiet «neuen erfinderischen und vorbildlichen Geschmack zeige» (1740), oder, wie Lacombe schrieb, «er hat sich ein Genre geschaffen, das ganz sein eigen ist» (1753), oder sogar, wie Baillet de Saint-Julien sagte, er sei «der Erfinder eines seltenen und ganz besonderen Genres» (1753).

Immerhin ist hier die Übereinstimmung nicht so vollständig wie jene, mit der man die «Stilleben» von Chardin aufgenommen hatte. Publikum und Kritiker sind – wir erwähnten es bereits – Gewohnheitsmenschen. Man hat Chardin zuerst als Stillebenmaler gekannt, er soll Stillebenmaler bleiben. Die Mode hat ihn auf ein anderes Gebiet gedrängt, auf dem er nicht mehr unbestrittener Meister ist. Wenn wir im folgenden Charakter und Leben des Künstlers näher untersuchen, besonders seine Beziehungen zu seinen Rivalen, werden wir in der Tat feststellen, daß Chardin, dem man auf dem Gebiet der Darstellung unbelebter Gegenstände sozusagen niemanden entgegensetzte, mit anderen verglichen wird, sobald er Familienszenen malt, und daß ihm bisweilen der eine oder andere Rivale vorgezogen wird, wie zum Beispiel Jeaurat, Greuze, vor allem Greuze. Wenn er sich schließlich auf einem neuen Gebiet, dem des Porträts, versuchen will, folgt man ihm nicht mehr, wie wir sehen werden. «Wenn er sich auf die Bildniskunst verlegen wollte», schreibt La Font de Saint-Yenne im Jahre 1746, «würde es dem Publikum unendlich leid tun, zu sehen, daß er eine originale Begabung und einen erfinderischen Pinsel fahren läßt oder doch vernachlässigt, um sich aus Gefälligkeit einem allzu vulgär gewordenen Genre zu widmen». Nach der Meinung seiner Zeit hat das Genie Chardins im «Stilleben» seinen höchsten Ausdruck gefunden.

# CHARDIN ALS PORTRÄTIST

Dieses Kapitel sollte eigentlich das gesamte Werk von Chardin untersuchen, da es ja der getreue Widerschein des kleinen Universums ist, das den Meister umgibt. Tatsächlich hat niemand besser als er es verstanden, gleichzeitig die Form eines Gegenstandes, den Farbeindruck, den er hervorruft, sowie den Reflex der umgebenden Objekte wiederzugeben. Und ist diese absolute Fähigkeit, die Ähnlichkeit bis in den vergänglichsten Schein festzuhalten, nicht das Wesentlichste der Kunst des Porträtisten?

Zwei Tatsachen hindern jedoch den Biographen daran: im Werk von Chardin sind die Bildnisse eine kleine Minderzahl, und während langer Jahre hat er überhaupt keines ausgestellt. Anderseits wurden die wenigen Porträts, die er ausgestellt hat, von Publikum und Kritik ziemlich kühl aufgenommen.

Es muß gesagt werden, daß man sich erst im 19. Jahrhundert für Chardin als Porträtist interessiert hat, und auch da folgten die Kritiker lediglich den Goncourt. Man erinnert sich an die bewundernswerte Seite, auf der die Brüder das Bildnis einer alten Frau beschreiben, das damals im Besitz von Madame de Conantre war: «Welche Solidität, welche Größe, welch große Leichtigkeit in der Behandlung des Kostüms!... Aber das Wunder ist das Fleisch. Da übertrifft Chardin sich selbst. Das Gesicht ist so weich wie wirkliche Haut... Ein wenig pures Rot auf den Wangen, die kleinen Äderchen gesunder alter Leute. Ein Tupf Weiß im Augenwinkel macht, daß diese Frau blickt und lächelt mit ihrem Blick. Und auf diesem ganzen Antlitz ist das Strahlen alter Gesichter, die von allem Sonnenschein des zur Neige gehenden Tages erleuchtet sind. Vergessen wir nicht die Hände..., diese im Halbdunkel leuchtenden Hände, die durch ein Hell, einen Reflex am Rande gezeichnet sind; mit dem Rücken der Katze, dem Rand der Manschette, dem Saum des Kleides tauchen sie strahlend und schwebend in die göttlichen, falben, transparenten Töne eines Rembrandt.»

Auch hier waren die Goncourt wieder einmal Propheten, aber diesmal zollten sie ihre an sich berechtigte Begeisterung dem unrichtigen Objekt. Das Porträt, das Madame de Conantre besaß – sie sagen es selbst –, hing sehr hoch. Sie haben es nicht sehr gut gesehen. Sie schrieben Chardin ein gutes Porträt zu..., das in Wirklichkeit ein Werk von Madame Therbouche war. Das ist aber ohne Bedeutung: alles was die Väter unserer zeitgenössischen Kritik sagen, läßt sich auf das Bildniswerk von Chardin mit einer vollkommenen Richtigkeit beziehen, die unsere Abhandlung bestätigen soll.

Kehren wir zur Chronologie der Werke von Chardin zurück. Im Salon des Jahres 1743 stellte er zum erstenmal ein Porträt aus, aber zehn Jahre früher hatte er beim Vergrö-

ßern einiger Genrebilder aus gewissen Figuren wirkliche Bildnisse gemacht: die *Dame, die einen Brief versiegelt* (1733), der *Philosoph* (1734), der *Junge Zeichner, der seinen Zeichenstift spitzt* (1737), der *Knabe mit dem Kreisel* (1741) sind seine ersten Porträtversuche, aber Chardin versteckte sich noch unter der Maske des «Genres».

Im Jahre 1743, wo sein Leben, wie wir gesehen haben, nach einer langen Krankheit eine wichtige Wendung nahm, unterdrückt er diese etwas vergebliche Vorsichtsmaßnahme, erklärt sich entschlossen als Bildnismaler und stellt im Salon das Porträt von *Madame Lenoir* aus. Die Kritik bleibt fast stumm; wir kennen dieses Werk nur als Kupferstich.

Chardin ist hartnäckig und gibt seine Absicht nicht auf. Im folgenden Salon (1746) stellt er eine *Dame mit Muff* und das *Bildnis des Chirurgen Levret* aus. Diesmal erwacht die Kritik, jedoch um Chardin eine deutliche und sehr strenge Verwarnung zu geben. Chardin ist also vorbereitet. Die Liebhaber oder vielmehr diejenigen, die in ihrem Namen sprechen, lieben nicht das Neue. Da Chardin als Maler von Stilleben debütiert hatte, hatte man schon, wie wir bereits gesehen haben, einige Mühe, seine Familienszenen zu akzeptieren. Nun will er Porträtist werden: man hindert ihn daran.

Man wird so wenig ein offizielles Porträt, Stolz der Adelshäuser, bei ihm bestellen wie die Darstellung einer der Freundschaft oder der Liebe gewidmeten Familienszene. Die großen Damen haben ihre ständigen Lieferanten; die Bürgerinnen, die uns eine unwissende Kritik zu Füßen des Meisters gezeigt hat, kennen ihn überhaupt nicht.

Unser Künstler weiß, was er der öffentlichen Meinung schuldig ist; seine Porträts haben keinen Erfolg; während sieben Jahren malt er keine mehr oder stellt keine mehr aus. Im Jahr 1753 ein neuer schüchterner Versuch; er schickt dem Salon seinen *Philosophen* – das heißt den *Souffleur*, den er bereits sechzehn Jahre früher, 1737, ausgestellt hatte – und erntet dafür liebenswürdige Vergleiche: «In der Wirkung kann er mit Rembrandt verglichen werden, aber die Exaktheit und Feinheit der Zeichnung stellen ihn über diesen.»

Der *Philosoph*, ein vergrößertes Genrebild, hatte also Gnade gefunden. Dadurch ermutigt, kommt Chardin auf das «reine» Porträt zurück. Im Salon von 1757 stellt er das *Porträt des Chirurgen Louis* aus (den sein Rivale Greuze auch malen sollte). Nicht ein einziger Kritiker läßt sich herbei, es anzusehen und ein Wort darüber zu schreiben.

Der Meister findet sich damit ab. Die Salons der Jahre 1759, 1761, 1763, 1765, 1767, 1769 zeigen nur «Stilleben» und «Genrebilder» von seiner Hand. Es war, als ob man Chardin als einen vorzeitig verstorbenen Porträtisten betrachten müsse. Indes führten ihn traurige Umstände zur Bildnismalerei zurück. Als er älter wurde und kränkelte, konnte er den Geruch des Öls nicht mehr ertragen. Er griff zum Pastell. Was tun mit

26

den Pastellkreiden, wenn man das Porträt liebt, wenn man der Freund von La Tour ist? Und schon malt Chardin sein Selbstporträt, das seiner Frau, seiner Freunde.

Dieser Pastellmaler «debütierte» – er war zweiundsiebzig Jahre alt – im Salon des Jahres 1771. Sah die Kritik, mit Diderot an der Spitze, in dieser Erneuerung etwas anderes als ein schönes Beispiel von Energie? Spürte sie das Ergreifende und Große in diesen Studien, all das, was uns die Goncourt in dieser letzten Anstrengung des Genies zu zeigen vermochten? «Tretet vor diese beiden Porträts im Louvre», schreiben sie, «auf denen er sich dargestellt hat als der alte Großvater seines Werkes, ohne Eitelkeit, im bürgerlichen, familiären, nachlässigen Négligé des Siebzigers, mit der Schlafmütze auf dem Kopf, dem Augenschirm vor der Stirn, der Brille auf der Nase, dem ‹Mazulipatam› um den Hals: Welch erstaunliche Bilder! Diese heftige und hinreißende Arbeit, diese Dichtheit, das Hämmern, das Tupfen, die Kratzer, die Anhäufung von Kreide, diese freien und rauhen Kreidestriche, die Kühnheit, mit der er unvereinbare Töne vermischt und die Farben ganz grell aufs Papier wirft, diese Untertöne gleich denen, die das Skalpell unter der Haut findet – all dies fügt sich zusammen, wenn man sich einige Schritte entfernt, es verschmilzt, es leuchtet und es ist Fleisch, was man vor Augen hat, lebendiges Fleisch mit seinen Falten, seinen Glanzstellen, seiner Porosität, seiner Epidermis... Mit welch wütendem, geladenem, solidem Kreidestrich, mit welch freiem, gepeitschtem, selbst in den Zufälligkeiten sicheren Stift, der nunmehr frei ist von der Schraffierung, mit der er das Grelle gedämpft oder die Schatten verbunden hat, attackiert Chardin das Papier, zerkratzt er es, drückt er das Pastell hinein! Wie siegreich bringt er dieses von ihm so oft gemalte Gesicht der alten Marguerite Pouget an den Tag, das bis zu den Augen in der fast klösterlichen Haube steckt. Nichts fehlt in dieser wunderbaren Studie einer alten Frau, kein Strich, kein Ton... Alles in seinem wahren Ton malen, ohne etwas in seinem eigenen Ton zu malen, durch diese höchste Anstrengung und durch dieses Wunder hat sich der Kolorist erhoben.»

Solche Lobesworte sind seiner würdig, aber sie stammen aus dem 19. Jahrhundert. Chardin erlebte es nicht, daß man seinen Bildnissen gerecht wurde. Die Lobsprüche von Diderot aus diesem Jahr sind sehr banal: «Es ist immer die gleiche sichere und freie Hand, und es sind die gleichen Augen, die gewohnt sind, die Natur zu sehen, sie genau zu sehen und die Magie ihrer Effekte zu entwirren.» Und im Jahr 1775 wird es noch schlimmer: «Wir sehen feinfühlige Studien von Chardin; die Farbgebung ist ein wenig maniert. Im allgemeinen ziehe ich seine Genrebilder vor.» Das, was der *Mercure* oder *L'Année littéraire*, Dupont de Nemours oder Colson über die Pastelle von Chardin in den Salons der Jahre 1775 und 1779 schreiben, ist liebenswürdiger, aber nicht beweiskräftig. Man beglückwünscht den Autor vor allem, daß er nicht zeigt, daß er sehr alt geworden ist.

Chardin bleibt standhaft. 1771 malt er, außer seinen Arbeiten für den Salon, ein neues Selbstbildnis sowie ein *Brustbild eines Greises;* 1773 das *Bildnis von Bachelier* und 1775 den *Chardin mit dem Augenschirm;* 1776 ein *Bildnis eines jungen Mannes* und ein *Mädchenbildnis.* 1779, im Todesjahr des Künstlers, erobert der *Kleine Jacquet,* dessen Porträt er im Salon ausstellt, das Publikum dank der Bewunderung, die ihm Madame Victoire, die Tante des Königs, zollt. Dieses Porträt verschafft Chardin einen letzten Triumph.

Diese kurze Übersicht erlaubt uns abschließend, in Chardins Porträtkunst drei chronologische Phasen zu unterscheiden. Der Beginn seiner Laufbahn wird charakterisiert durch das Porträt, von dem angenommen wird, daß es seine erste Frau darstellt; ein ergreifendes Bild, farbig, einfach, naturalistisch und im ganzen in der Art der Interieurbilder von Chardin. Es ist eine Bürgersfrau, die vom Markte heimkehrt, das Modell eines Genrebildes.

In einer zweiten Phase malt Chardin Porträts, die aus Genrebildern hervorzugehen scheinen und dann vergrößert wurden. Das Bildnis des jungen Auguste-Gabriel Godefroy ist der *Knabe mit dem Kreisel,* das Porträt des jungen Lenoir, das *Kartenhaus,* dasjenige von Madame Lenoir, der *Augenblick des Nachdenkens.*

Die dritte Phase ist die der Pastellbildnisse. Auch hier bewährt sich Chardin als ausgezeichneter Handwerker. Diese Porträts, die fast alle von gleichem Format sind (sie gehen selten über das Maß von 60 × 50 cm hinaus), sind genauso gewissenhaft gearbeitet wie seine Ölbilder. In einem Werk wie seinem Selbstporträt (Sammlung Henri de Rothschild) kann man seine kundige Arbeitsweise studieren, die geschickte, bis ins äußerste gehende Zergliederung der Töne, die auf einer dicken Schicht von Kreide liegen. Man kann hier diese Technik besser wahrnehmen als auf seinen Ölbildern, da sich die Pastelltöne nicht wie die Pinselstriche durchdrungen haben.

Auch die Behandlung des Lichts, der Perspektive, der Effekte und Reflexe ist hier ebenso weit getrieben wie in den Ölbildern. Welche Geduld! Welche Angst, nicht die Vollkommenheit zu erreichen! Wie wichtig muß diesem hartnäckigen, eigensinnigen Menschen die Meinung der Gesellschaft gewesen sein! Wie groß war seine Angst, daß man ihn nicht für perfekt halten könnte[1]!

[1] «Mehrere Jahre vor seinem Tode wurde er von vielen Krankheitserscheinungen befallen, die ihn dazu veranlaßten, die Ölmalerei aufzugeben oder sie wenigstens seltener auszuüben. Damals versuchte er die Pastellmalerei, an die er nie gedacht hatte. Er benutzte sie nicht für seine gewohnten Genres, sondern machte in dieser Technik Studien von Köpfen in Naturgröße, von verschiedenen Charakteren... Er hatte die größten Erfolge dank seinem Können und seiner großzügigen und anscheinend leichten Manier, die jedoch das Resultat von vielen Überlegungen war, denn er war nur schwer zufrieden mit sich.» (Cochin)

Wissen, Gewissen, Geschmack – nichts schien Chardin zu fehlen, um eine Karriere als Porträtist zu machen. Woher kommt es, daß er auf diesem Gebiet gescheitert ist?

Vielleicht, weil er geschickt war, allzu erfahren in den materiellen Schwierigkeiten seines Handwerks. Einerseits war dieser geduldige Handwerker, dieser fleißige Maler, der kein Selbstvertrauen hatte und den niemand je malen gesehen hat, dieser Porträtist von Melonen und Würsten, sehr schlecht vorbereitet auf die unangenehmen Seiten einer Karriere als mondäner Maler. Andererseits wurde aber schließlich seine Vorliebe für die äußere Erscheinung der Dinge absolut vorherrschend. Chardin sieht die Beleuchtung der Gegenstände, ihren gegenseitigen Widerschein; weiter muß er nicht vordringen. Nie dringt er, wie La Tour, vom Gesicht bis zur Seele vor.

Hat sein Freund Aved, als er die Würde des Figurenmalers im Vergleich zum Maler von Würsten rühmte, seinen Ehrgeiz angestachelt? Auf jeden Fall gibt diese Anekdote den Sachverhalt genau wieder. Chardin beginnt Bildnisse zu malen um seiner Karriere willen und nicht, weil ihn sein Genie dazu treibt.

## DER CHARAKTER CHARDINS UND SEIN LEBEN

Wie wir bereits sagten, existiert seit bald hundertfünfzig Jahren ein traditionelles Porträt von Chardin, mit harmonischen und durch die Überlieferung geheiligten Zügen, das die banal gewordene Bezeichnung «Der Biedermann Chardin» sehr treffend wiedergibt, und das an einen anderen «Biedermann», Franklin, denken läßt.

Chardin war gut, sanft, mildtätig, redlich und den Interessen seiner Korporation – der Akademie – ergeben, für die er während neunzehn Jahren die Rechnung geführt, die Bibliothek verwaltet, die Salons eingerichtet hat; er war mutig den Starken gegenüber und mitfühlend mit den Schwachen, bescheiden, wenn er von seinen Werken sprach und nachsichtig gegen die seiner Kollegen; er war hilfsbereit und hatte keine Feinde; er war unparteiisch und drückte sein Mißfallen an der Malerei der Fachgenossen nie anders aus als durch sein Schweigen. Treu hielt er das einmal gegebene Wort und erfüllte seine Pflicht der gegenüber, die seine erste Frau war; trotz aller Schicksalsschläge hat er sie lange Zeit gepflegt und unablässig seiner unwürdige Arbeiten verrichtet, die seine Karriere gefährdeten, nur um ihr ein wenig Wohlbefinden zu verschaffen. Auch seiner zweiten Frau war er ein ebenso guter Mann, und für seinen einzigen Sohn, seinen

einzigen Trost, hätte er alles getan; über seinen frühzeitigen Verlust blieb er untröstlich. Trotz unablässiger Arbeit zog er wenig Profit aus seinen Bildern – eines tauschte er gegen einen Rock ein – und eigentlich konnte er nie von seiner Arbeit leben: Ohne die Wohnung und die Pension, die er vom König erhielt, hätte er kaum existieren können. Diese Bedrängtheit, die ihn vielleicht dazu veranlaßte, im Jahr 1773, als er eine Wohnung im Louvre erhielt, sein Haus an der Rue Princesse zu verkaufen, die Trauer um seinen Sohn, die Schereinen, die er seitens des Ersten Malers und des Direktors der Bauten hatte; die Schmerzen, die ihm seine Gallensteine verursachten – dies alles machte, daß sein Lebensende traurig war; aber er starb so, wie er gelebt hatte: würdig und tapfer.

So verliefen nach den Biographen Leben und Tod des «guten Chardin». Abschließend kann man mit einem von ihnen sagen: «Sei es, daß man sein Privatleben verfolgt, sei es, daß man ihn als Künstler betrachtet, in jeder Hinsicht verdient er Lob.» So haben ihn übrigens nach den Goncourt auch die modernen Historiker beurteilt. Sie gehen sogar noch weiter.

Es ist manchmal etwas langweilig, eine Lobeshymne zu lesen; das bedeutet aber nicht, daß die darin erwähnten Tatsachen falsch sind. Es gibt im Gegenteil nichts Schlimmeres als jene giftigen Biographen, die eifersüchtig sind auf jegliche Überlegenheit, die ihr mittelmäßiges Leben rächen auf Kosten des Andenkens großer Männer. Die tägliche Erfahrung lehrt uns, Licht und Schatten zu mischen und durch ihre harmonische Verschmelzung das Gesicht der Helden zu formen. Die Statue verliert dadurch bisweilen etwas von ihrem Heiligenschein, aber das Modell wird menschlicher, ist uns näher; wir verstehen es und lieben es besser.

Das ist es, was wir für Chardin empfunden haben. Nachdem er von den rhetorischen Blüten der Haillet de Couronne, Renou und anderer Nekrologen befreit war, erschien er uns deutlicher, realer. Wir glauben, daß es unseren Lesern schwerfallen dürfte, nach Prüfung der Tatsachen, die wir ihnen darlegen werden, unseren Eindruck nicht zu teilen.

Wie erfahren wir etwas über das Leben von Chardin? Einerseits haben wir die Biographen, andererseits die Archivdokumente. Halten wir uns fürs erste an die Biographen.

Was enthält die Notiz, die Mariette im Jahr 1749 schrieb? Ein Bericht über die Kindheit und die Anfänge Chardins, den Cochin, der intime Freund von Chardin, bebekräftigt – beide scheinen die gleiche Quelle zu haben; einige Einzelheiten über die gewohnten Käufer seiner Bilder; einige Bemerkungen über den Triumph des «Genres» über die Historie, und wie Chardin sich entschied; nichts über seinen Charakter.

Die Nachrufe des *Journal de littérature, des sciences et des arts*, der von Renou, der im *Nécrologue des artistes et des curieux*, die im Stil der banalsten Lobreden geschrieben sind,

haben offensichtlich in allem, was nicht allgemein bekannt war, eine gemeinsame Quelle. Muß man sie nicht in einer Mitteilung von Cochin suchen? Man wußte, daß er sehr befreundet war mit Chardin, sehr um seinen Ruhm besorgt und sehr zugänglich. War es nicht natürlich, sich an ihn zu wenden? Der Text von Haillet de Couronne, dem Sekretär der Akademie von Rouen, der Chardin gleichzeitig mit Cochin angehört hatte, war nur die Ausschmückung eines von diesem gelieferten Entwurfs.

Somit führt uns alles zu ihm. Cochin hatte mit Mariette zusammen eine gemeinsame Quelle; er hat wahrscheinlich drei Biographen informiert, er hat Haillet de Couronne das Material geliefert. Betrachten wir also näher den Text, den er ihm geschickt hat und der zum Glück erhalten ist. Der muntere Brief, den Cochin zusammen mit dem für Haillet bestimmten Manuskript an den Direktor der Akademie von Rouen, Descamps, richtete, gibt uns deutlich Auskunft über die Absicht, von der er erfüllt war. Er wollte seinem Mitarbeiter nur eine Skizze, eine Menge von Unterlagen geben; diese Materialien waren jedoch sorgfältig ausgewählt. Cochin macht darauf aufmerksam, daß eine Stelle sich auf den Ersten Maler im Amt, Pierre, bezieht, und daß dieser, obschon er vorsätzlich einige Einzelheiten unterdrückt habe, sich erkennen und ungehalten sein könnte. Auch meldet er die absichtliche Unterdrückung einer Anekdote, die sich auf die Beziehungen von Chardin zu Crozat, Baron de Thiers bezieht, und die wir übrigens nur bei ihm finden. Es scheint nach diesen Andeutungen von Cochin, daß Chardin Grund gehabt hätte, sich über Crozat zu beklagen. Er habe bei ihm vorgesprochen, sei nicht empfangen worden und habe dann einen Lakaien die Treppe hinuntergeworfen. Wenn Cochin diese Tatsache nicht berichtet, so deshalb, weil ihm diese ganze Geschichte «zu unklar erscheint, um nicht unsicher zu sein, ob sie Chardin zur Ehre gereichen könne». «Sie meldet irgendeinen unbeherrschten Gewaltakt, der von den Lesern schlecht aufgenommen werden könnte.» Und er folgert: «Wenn das, wie ich befürchte, der Erinnerung an unseren Freund wohl kaum zur Ehre gereicht, dann können wir es hier nicht brauchen.»

Als Cochin einige Tage später an Descamps schreibt, fügt er hinzu: «Ich arbeite momentan an einigen detaillierten Ausführungen zu gewissen Tatsachen; aber da sie nicht von der Art sind, um publik gemacht zu werden, ist es nicht wichtig für Monsieur Couronne, sie vor seinem Vortrag zu erhalten. Im Gegenteil, wir entheben ihn damit der Versuchung, irgend etwas davon verlauten zu lassen.»

Haillet de Couronne erhält den Text von Cochin, schreibt ihn neu, schmückt ihn aus, trägt ihn öffentlich vor, schickt ihn an Cochin, der ihm, nachdem er ihn gelesen hat, dankt. Nach den üblichen Komplimenten geht er auf die berichteten Tatsachen ein. Übergehen wir einige Meinungsverschiedenheiten in dem, was den Sohn von Char-

din betrifft, und kommen wir zu dem Lob, das Haillet der Arbeit unseres Künstlers zollt. Er hatte geschrieben, daß seine Liebe zur Arbeit «keinen Augenblick aufgehört habe, die Freude seines Lebens zu sein». Cochin berichtigt diese Behauptung und teilt seinem Korrespondenten mit, daß sein Freund nicht fleißig gewesen sei: «Wenn wir auch in einer Lobrede die Qualitäten unserer Freunde preisen dürfen, so verpflichtet uns doch unser Gewissen, ihnen nicht Eigenschaften zuzuschreiben, die sie überhaupt nicht besaßen.»

Man sieht, in welchem Geiste der wichtigste Biograph des Meisters gearbeitet hat. Wenn Cochin ihre gemeinsamen Beschwerden nicht zu vergessen beabsichtigt, so will er doch all das verschweigen, was ihm Unannehmlichkeiten bereiten könnte; er sorgt dafür, daß Haillet störende Texte nicht benutzen kann, ja er unterdrückt sogar Tatsachen, die auch nur im geringsten das Andenken seines Freundes trüben könnten. Er «lügt» nicht, aber er «vergißt» und scheint sich im übrigen an die Regel zu halten, daß man nur die Wahrheit sagen soll, die der Sache dient. Eine glücklicherweise durch Klugheit und Parteilichkeit gemäßigte Wahrhaftigkeit und Gutgläubigkeit, das ist es, was wir bei ihm finden. Solche Feststellungen sollen in keiner Weise die Wertschätzung für Cochin mindern, aber sie lassen uns die durch die Dokumente enthüllten Tatsachen leichter akzeptieren, auch wenn sie uns einen Chardin zeigen, der ein wenig anders ist als das von einem Freund gezeichnete schöne Porträt.

Wir werden sogleich auf die Tatsachen zurückkommen; zuerst müssen wir die Beziehungen zwischen Chardin und Cochin in Erinnerung rufen. Diese Beziehungen waren sehr eng: Zur Sympathie und gegenseitigen Wertschätzung kamen die sehr wichtigen gemeinsamen Interessen des Malers und des Kupferstechers.

Allzuoft beachtet man beim Studium des Werks gewisser Maler des 18. Jahrhunderts, wenn man die materiellen Bedingungen ihrer Produktion kennenlernen will, zu wenig die Stiche, die nach ihren Schöpfungen gemacht worden sind. Dank der Stiche wurde das Werk der Künstler sehr weit verbreitet; aus dieser Verbreitung zogen Künstler und Stecher sehr beachtenswerte materielle Vorteile. Es ist dies ein sehr wichtiger Punkt, und es wäre nützlich, wenn man ihn näher erforschen könnte. Mehrere Untersuchungen haben dies schon bewiesen: So hat Emile Dacier gezeigt, welchen Nutzen Greuze aus seiner Verbindung mit seinen vier wichtigsten Graveuren gezogen hat. Der gleiche Historiker erinnert daran, daß Charles-Antoine Coypel und Oudry sich selbst mit dem Verkauf von gewissen nach ihren Werken gemachten Stichen befaßt haben. Von Greuze haben wir Zahlen: Er hat selbst in einem gerichtlichen Memorandum erklärt, daß ihm der Handel mit seinen Stichen 300000 Livres eingetragen habe. Von den anderen weiß man nicht viel; sicher werden wir eines Tages durch irgendwelche Doku-

mente Näheres darüber erfahren. Auf jeden Fall sind wir überzeugt, daß die Stiche nach seinen Werken für Chardin eine große Bedeutung hatten.

Wir haben oben gesehen, wie bitter Mariette über die Verbreitung der Genrestiche geklagt hat. La Font de Saint-Yenne bestätigt dies: «Das Publikum begehrt seine Bilder sehr», sagt er, «und da der Maler *nur zu seinem eigenen Vergnügen* und daher sehr wenig malt, sucht es, um sich schadlos zu halten, eifrig nach Stichen von seinen Werken.» Diese Verbreitung ist verständlich. Gefällige Sujets, ganz niedrige Preise für die Stiche: ein Livre, ein Livre und zehn Sols – damit konnte man auf billige Weise die bescheidenste Wohnung dekorieren.

Unter den ziemlich zahlreichen Graveuren von Chardin zeichnen sich vor allem drei aus: die beiden Cochin, Vater und Sohn, und Bernard Lépicié Vater. Wenn Lépicié durch die Anzahl und die Qualität seiner Werke die Bezeichnung «Stecher Chardins» verdient hat, so muß man doch zugeben, daß jene der beiden Cochin weit über die seinen hinausgehen; ihr Glanz, ihre Exaktheit, ihre Intelligenz sind unvergleichlich. Die Cochin haben *Die Wäscherin, Die Hausmagd, Das Wasserfaß, Den Hausburschen, Den kleinen Soldaten, Das Mädchen mit den Kirschen* in Kupfer gestochen; Lépicié *Das Tischgebet, Das Kartenhaus, Die Kinderfrau, Das Mädchen mit dem Federball, Die kleine Lehrerin, Die fleißige Mutter, Die Botenfrau, Die Rübenputzerin, Den Philosophen, Den Knaben mit dem Kreisel.* Und damit sind viele von den bedeutendsten und anziehendsten Werken von Chardin genannt.

Die drei Künstler waren also durch ihr gemeinsames künstlerisches und materielles Interesse so eng wie möglich miteinander verbunden, aber außerdem auch noch durch die Akademie und durch ihre offiziellen Funktionen. Von 1735 bis 1790 hat die Akademie nur zwei Chronisten: Lépicié und Cochin Sohn. Von 1755 an ist Chardin der Schatzmeister der Körperschaft, er besorgt die Verwaltung, das eigentliche Zentrum dieser Künstlergemeinschaft. Seine Freunde lenken die Gunst des Königs und des Direktors der Bauten; alle drei wohnen durch königliche Huld im Louvre. So bildet sich ein Grüppchen von Künstlern, die in ständigem Kontakt stehen, in der Akademie, im Louvre nebeneinander leben, gemeinsame Interessen haben und sich gegenseitig nicht hindern, sondern helfen und begünstigen.

Lépicié hatte 1752 eine Pension für Chardin erreicht; aber es ist hauptsächlich Cochin (der unter der Direktion von Marigny alles vermag) zu verdanken, daß Chardin Bestellungen, Pensionen (1763, 1768, 1770), eine Wohnung im Louvre (1757) erhält. Madame Chardin verbirgt dies nicht ihrem Freund Desfriches gegenüber: «Monsieur Dumont hat ein Gesuch gemacht, aber Monsieur Chardin hatte nichts unternommen; wir haben bei dieser Gelegenheit das Herz und die Freundschaft unseres guten Freundes Cochin erkannt, der jede Gelegenheit benutzt, uns gefällig zu sein» (1768).

Dieses Zeugnis war verdient. Wir haben 1933 die Texte veröffentlicht, aus denen hervorgeht, daß Cochin zuerst eine Erhöhung der Pension von Chardin um 200 Livres beantragt und schließlich, 1770, das Doppelte erhält. Wir haben auch die Geschichte der Sopraporten für die Schlösser von Choisy und Bellevue mitgeteilt. Im Jahre 1767 hatte Cochin diesen Auftrag für Chardin erwirkt, indem er mit Recht an seine Verdienste erinnert und darauf aufmerksam gemacht hatte, daß seine Bilder nur auf 800 Livres das Stück zu stehen kämen. Im Jahre 1772 erklärte er Marigny, er bereue, daß er die Werke von Chardin zu wenig hoch bewertet habe, und er läßt den Preis auf 1000 Livres pro Bild erhöhen..., da Chardin damit einverstanden ist, sich «nach Vertrag», das heißt in Form von Renten, zahlen zu lassen. Was Chardin übrigens nicht hindert, 1775 vom Nachfolger Marignys, d'Angiviller, 600 Livres Entschädigung zu erhalten dafür, daß er in Rententiteln bezahlt worden war...

Seinerseits übernimmt Chardin es, die Subskriptionen für die von Cochin gemachten Kupferstiche, die *Ports de France* von Vernet, entgegenzunehmen und den Käufern die Abzüge auszuliefern (1758). Wir werden übrigens sehen, mit welcher Energie er seinen Freund gegen Pierre zu verteidigen wußte.

Gleichzeitig erweist Chardin einigen anerkannten zeitgenössischen Künstlern zarteste Aufmerksamkeiten, indem er ihre Werke in seinen Bildern kopiert, zum Beispiel die von Pigalle, bei dem man nach seinem Tode drei Bilder von Chardin findet. «Der Maler beweist durch diese Wahl, daß unsere Schule die reinsten Muster der Richtigkeit der Zeichnung liefern kann», schreibt ein Kritiker des Jahres 1748. Er steht sehr gut mit den beiden Vernet; er vermietet François Vernet, dem Bruder von Joseph, eine Wohnung in seinem Haus an der Rue Princesse; La Tour malt sein Porträt; wir wissen, wie intim er stets mit Aved befreundet war. Schließlich ist er noch der Freund von Wille, einem anderen Kupferstecher, dem er «aus Freundschaft» seine Bilder sehr billig überläßt.

Dieser kleine, eng verbundene Kreis um Cochin empfindet es als eine Katastrophe, als dieser bei dem neuen Direktor, d'Angiviller, in Ungnade fällt, der sein ganzes Vertrauen dem neuen Ersten Maler, Pierre, schenkt.

Man lese den langen Brief, den Chardin an den Direktor schrieb, um gegen eine Zurücksetzung zu protestieren, die Cochin erdulden mußte. Diese Zurücksetzung war, wenn nicht eingebildet, so doch zumindest stark übertrieben; aber was Chardin aufgebracht hatte, war ein Wort, das Pierre mitten in diesem ärgerlichen Zwischenfall fallen ließ: Hatte er nicht gesagt, «es seien jene, denen Cochin die Wohltaten des Königs verschafft hatte, die nun diesen Hasen aufjagten»? Als Dazincourt ihm antwortete, man könne doch die Dankbarkeit nicht tadeln, hatte Pierre hinzugefügt: «Man gab damals

allen Pensionen!» Die Intervention war grob, ungerecht, ungeschickt; aber sie unterstrich auf bösartige Weise einen wirklichen Tatbestand. Sicher hat Cochin niemals «allen» Pensionen vermittelt; gewiß schätzen wir heute noch die Mehrzahl der von ihm Bevorzugten, denn er war ein Mann mit Geschmack; aber es ist wahr, daß er Günstlinge hatte, die er dem Direktor der Bauten zu empfehlen verstand, so daß sie dann durch die Zuteilung von Pensionen, von Aufträgen und von Freiwohnungen belohnt wurden. Die Direktion von Marigny – das heißt die Direktion von Cochin – war mit Konsequenz parteiisch gewesen. Mit d'Angiviller hatte sich das Rad gedreht; der neue Direktor, der ganz der Sache der «großen Malerei» zugetan war, fand, daß Chardin und Cochin genug bekommen hätten. Man versteht daher die heftigen Angriffe von Pierre, die wir weiter oben zitiert haben. Das erklärt auch die Spitzen und die Lücken in der Notiz von Cochin über Chardin. Man sieht, warum es richtig ist, sie nicht wie Glaubensartikel hinzunehmen.

Nach dieser kritischen Prüfung der wichtigsten Quellen können wir uns den Tatsachen selbst zuwenden, so wie die Dokumente sie uns enthüllen. Eine ganze Reihe von Texten hat uns bereits manche nützliche Auskünfte gegeben – wir meinen die Kritiken der Salons. Neben den *Protokollen der Akademie*, den notariell beglaubigten Akten, beleuchten sie oft die Stellen, die von den Biographen im dunklen gelassen wurden, vor allem die Beziehungen Chardins zu einigen seiner Kollegen, die nicht zu seiner Gruppe gehörten.

Wir haben gesehen, daß Chardin zu Beginn seiner Laufbahn keinen ebenen Weg vorgefunden hat. Die materiellen Schwierigkeiten, die zum Beruf des Kunstmalers gehören, wurden noch erheblich vermehrt durch die Tatsache, daß es sogar auf dem begrenzten Gebiet der «Stilleben», das er am Anfang ausschließlich pflegte, berühmte Vorgänger gab, die zum Teil noch lebten: Desportes, Oudry. Mariette verfehlt nicht, am Anfang seiner kurzen Biographie auf diese «Konkurrenz» hinzuweisen.

Über seine Beziehungen zu Desportes, der um vieles älter war (1661–1743), berichtet die Geschichte nichts Unerfreuliches. Im Jahre 1737, als seine erste Frau starb, besaß Chardin sogar zwei Kopien nach Tierbildern von Desportes.

Oudry jedoch ist fast sein Zeitgenosse, er malt seit 1712, als Chardin dreizehn Jahre alt war, «Stilleben». Publikum, Kritik, die Akademie stellen dauernd die beiden einander gegenüber. Im Jahre 1751 vereinigt die Akademie die beiden in der Jury, die für die Aufnahme eines Blumenmalers bestellt worden war. 1753 bezeichnet der Abbé Garrigues, der die beiden Künstler vergleicht, die Malweise von Oudry als «bewußter», «einschmeichelnder». Schließlich erzählen die Goncourt, ohne daß wir genau wüßten,

um was es sich handelt, daß das Publikum sie wie Racine und Corneille mit der gleichen Aufgabe beschäftigt sah, in der Wiedergabe des gleichen Reliefs wetteifernd, ohne daß der Wettstreit definitiv entschieden worden sei. Man muß sich daher nicht wundern, daß ihre Gegnerschaft heftig zum Ausbruch kam. 1761 ist Oudry wütend über den Platz, den ihm Chardin, der offizielle «Platzanweiser», im Salon zugeteilt hat und beschimpft seinen Rivalen; die Akademie steht jedoch auf der Seite von Chardin. Das ist so ziemlich alles, was wir wissen, aber es ist symptomatisch genug, daß ein solcher Ausbruch, der offiziell durch die Geschichte überliefert wird, das bestätigt, was die einfache Überlegung vermuten läßt. Dieser Text ist unseres Wissens selten erwähnt worden, obschon er bedeutungsvoll ist.

Außerdem sieht Chardin, auf dem Gipfel des Ruhmes angelangt, mit Ärger neben sich gefährliche Konkurrenten emporkommen, die man natürlich ständig mit ihm vergleicht. Jetzt, wo er das «Familiengenre» pflegt, stößt er auf Greuze. Im Salon von 1757 waren die Werke von Greuze stark beachtet worden; in diesem Jahre fordern seine Bilder, gegen die von Chardin gehalten, zu Vergleichen heraus, die übrigens meist Chardin günstiger sind. Diderot, der sonst Greuze beweihräucherte, hatte sich 1763 darauf beschränkt, zu erzählen, daß dieser, als er den *Rochen* von Chardin sah, einen tiefen Seufzer ausgestoßen habe – «dieses Lob ist kürzer und mehr wert als das meine». Im Jahre 1765 empfindet er das Bedürfnis, die Überlegenheit von Chardin endgültig festzulegen: «Dieser Mann», sagt er, «steht so hoch über Greuze wie der Himmel von der Erde entfernt ist.» Ein erdrückender Vergleich, der jedoch Chardin und seine Freunde irritieren mußte, wie ein kleiner, zufällig der Vernichtung entgangener Text beweist. Als Greuze die Wohnung, die ihm im Louvre zugewiesen worden war, vor dem üblichen Termin beziehen wollte, bemerkt Cochin, der Marigny darüber Bericht erstattet, daß Chardin seinerzeit unter den gleichen Umständen mehr Takt bewiesen habe. Und dann ist da noch Jeaurat, den 1753 ein Kritiker Chardin vorgezogen hatte: «Konnte er nicht Jeaurat rühmen», ruft Cochin, «ohne deswegen Chardin zu beleidigen?» Jeaurat, den man 1755 mit Racine vergleicht, während Chardin mit La Fontaine verglichen wird – jene Zeit liebte die Vergleiche!

Chardin war, wie wir bereits festgestellt haben, ein sehr praktischer Mensch. Er weiß, daß er kämpfen muß, wenn er seine hervorragende Stellung, deren materielle und geistige Vorteile er schätzt, behalten will. Er kämpft. Er bedient sich seiner offiziellen Stellung, seiner Freunde und der gerade entstehenden Kunstzeitschriften.

1755 war er beauftragt worden, die Werke der Akademiemitglieder im Salon aufzuhängen; dieser Auftrag war 1761 definitiv geworden. Wir wissen, daß es Brauch ist, die «Platzanweiser» zu kritisieren, aber es scheint wirklich, daß Chardin, entgegen den

von Cochin gegebenen Versicherungen, bei dieser Aufgabe eine gewisse «Geschicklich-keit» walten ließ. Schon 1761 beklagt sich Oudry, wie wir bereits sagten, in beleidigenden Ausdrücken über den Platz, den ihm Chardin zugewiesen hat, und Diderot beschuldigt ihn, Boizot und Millet, die nicht zu seinen Freunden gehörten, in eine finstere Ecke verbannt zu haben. Die gleichen Vorwürfe hört man 1765, wo unser Künstler sein Bild neben Challe gehängt hat: «Monsieur Chardin», ruft Diderot, «man spielt einem Kol-legen nicht solche Streiche! Sie haben eine solche Gegenüberstellung nicht nötig, um sich zur Geltung zu bringen!»

Noch schlimmer ist es, daß im Jahre 1769 Greuze das Opfer wird: «Dieser Dekorateur Chardin», sagt wiederum Diderot, «ist ein Schelm erster Ordnung; er ist zufrieden, wenn ihm boshafte Streiche gelungen sind. Zwar gehen sie alle zum Vorteil der Künstler und des Publikums aus: des Publikums, dem er Gelegenheit gibt, durch sich aufdrängende Vergleiche Klarheit zu gewinnen; der Künstler, zwischen denen er einen durchaus ge-fährlichen Kampf entfacht. Dieses Jahr hat er Greuze einen schändlichen Streich gespielt, indem er das *Kind mit dem schwarzen Hund* zwischen *Die Bitte an Amor* und *Die Kuß-hand* hängte. Er hat es fertiggebracht, mit einem Bild des Künstlers zwei andere zu vernichten. Das ist eine gute Lektion, aber sie ist grausam. Wenn er uns zwei Bilder von Loutherbourg unter zweien von Casanova zeigt, dann hat er bestimmt nicht den ersteren um Rat gefragt! Indem er die Pastelle von Perronneau denen von La Tour gegenüberstellte, hat er jenem das Betreten des Salons unmöglich gemacht.» (Vergessen wir nicht, daß Chardin der Freund von La Tour war, der 1760 sein Porträt gemalt hatte, das im folgenden Jahr im Salon ausgestellt wurde.)

Scherze, Grillen, wird man sagen. Wir finden diese Scherze zu häufig und zu aus-geprägt. Wir finden vor allem, daß diese Fehlplacierungen gar zu sehr dem Interesse eines Mannes dienen, der dieses – das werden wir immer deutlicher sehen – nie außer acht läßt. Betrachten wir nun Chardin im Kampf mit dem Publikum und mit der Kritik.

Cochin hat es uns berichtet: Chardin war nicht fleißig. Während des ersten Teils seiner Laufbahn haben die Publizisten, die seine Freunde sind, alles getan, um diesen Fehler zu beschönigen, ja sogar zu seinen Gunsten zu deuten: Wenn das Publikum wenige Bilder von ihm sieht, so kommt es daher, daß er, unzufrieden mit sich, langsam, mühsam arbeitet; es kommt auch daher, daß seine Bilder, kaum fertiggestellt, von reichen aus-ländischen Liebhabern weggeholt werden. In den Jahren 1745, 1747, 1748, 1769 ist es immer das gleiche Lied.

Schließlich wird es die Kritik müde. 1748 erklärt sie, daß «das Publikum mit Befrie-

digung eine größere Anzahl von Werken Chardins sehen würde», und, was noch schlimmer ist, 1751 schreibt ein anderer Kritiker: «Das Publikum ist verärgert, immer nur ein einziges Bild von einer so kundigen Hand zu sehen. Wie schön wäre es für den Liebhaber, wenn Monsieur Chardin mit seinem Talent auch so fleißig und so fruchtbar wäre wie Monsieur Oudry!»[1]

Dies ist ein Hieb; er sitzt. Im Jahre 1753 stellt Chardin acht Gemälde aus. Es ist höchste Zeit, denn wenn Baillet de Saint-Julien sich damit begnügt, dem Maler seine «Trägheit» vorzuhalten, was sich inzwischen als zutreffend herausgestellt hat, so sprechen der Abbé Garrigues und La Font de Saint-Yenne grausamer von seiner Senilität, was zumindest verfrüht ist. Chardin muß die letzten Mittel zu Hilfe nehmen; er wendet sich an den treuen Cochin, der in einem geistreichen und temperamentvollen Brief die perfiden Anschuldigungen des Zeitungsschreibers entkräftigt: «Diese Beschwerden waren», so mußte er 1780 zugeben, «allerdings nicht ganz unbegründet...»

Diese «bösen Kritiker, die ihn recht scharf verfolgten», wie auch Cochin sagte, setzten dennoch ihr Werk fort. Manche halten Chardin 1755 für entmutigt durch die Kritik: «Leute, die ihm nicht wohlgesinnt waren, haben geantwortet, daß die Kritiken bei der letzten Ausstellung ihn so sehr verstimmt hätten, daß er dem ungerechten Publikum diese kleine Rache zufügen wollte (nämlich nur zwei Bilder auszustellen), heißt es in einem Brief über den Salon von 1755...» Zu seinem Glück findet er einige Jahre später Diderot.

Diderots Haltung ist eigenartig. Am Anfang war er Chardin alles andere als günstig gesinnt. 1753 erwähnt er von seiner Ausstellung im Salon unter «mehreren sehr mittelmäßigen Bildern» nur den *Philosophen*. «Schon seit langem», sagt er 1761, «bringt dieser Maler nichts mehr fertig...» Darauf folgt eine lange Beurteilung, in der Chardin unter den «nachlässigen Malern» figuriert. Plötzlich – 1763 – ändert der Ton, und von da an findet Diderot, wenn er von Chardin spricht, nur noch begeistertes Lob. Welch mysteriöse Wandlung hat sich da vollzogen? Man weiß es nicht, man kann höchstens Vermutungen anstellen. Es ist anzunehmen, daß auch hier die intellektuelle Sympathie eine Folge der freundschaftlichen Beziehungen, der persönlichen Intimität war. Chardin besitzt von nun an in ihm den aktivsten und leidenschaftlichsten Lobredner. Gewiß, die *Salons* sind nur im Manuskript vorhanden, aber Diderot «spricht» sie überall in Paris, verbreitet sie in ganz Europa. Er war viel geeigneter, Chardin international bekanntzumachen, als der weise, geistvolle und gemäßigte Cochin.

Zwanzig Texte wären zu zitieren; aber ach, ihre Beredsamkeit überzeugt nicht mehr.

[1] [Le Comte und Coypel], *Jugement sur les principaux ouvrages*, 1751, S. 31.

Das Publikum hat genug von Chardin. Kaum noch versucht ein milder Kritiker zu versichern, daß gewisse seiner Bilder «an seine beste Zeit» erinnern (1765). So erstaunliche Gemälde wie die *Attribute der Kunst*, die für Choisy gemalt waren, lassen die Zeitgenossen gleichgültig. Diderot ist fast der einzige, der die überraschenden Pastelle von Chardins Endzeit lobt.

Man sieht, daß Chardin die Feder seiner Freunde aufs beste genutzt hat. Denn es ist deutlich spürbar, daß die Artikel von Cochin, von Diderot, so überzeugend sie auch klingen, Freundschaftsdienste darstellen. Von Cochin wissen wir es; wir besitzen sogar sein Geständnis. Was die «Bekehrung» Diderots betrifft, so wiederholen wir: es ist anzunehmen, daß sie mit dem Beginn engerer Beziehungen zwischen den beiden Männern zusammenfällt. Wir brauchen als Beweis dafür nur die persönlichen, vertraulichen Mitteilungen von Chardin, mit denen Diderot seit seiner Wendung im Jahre 1763 seine Kritiken ausschmückt.

Wer dächte daran, Chardin solche Zeugnisse, solche Freundschaften vorzuwerfen? Er verdankt es seinem Genie und seinem Charakter, daß er es verstanden hat, sie zu wecken und zu bewahren. Und wer könnte es ihm verübeln, daß er in geschickter Weise die große literarische und künstlerische Zeitschrift seiner Zeit, den *Mercure de France*, benutzt hat? Wir müssen hier noch erwähnen, welch rührende Unterstützung ihm dieses oft «inspirierte» Blatt stets gewährt hat. Lesen wir nochmals, um uns zu überzeugen, den Artikel, der jedem Salon gewidmet wurde, der gleichzeitig die Werke lobt und ihren Verächtern antwortet. Lesen wir nochmals die kleinen «Reklametexte», die den Gravüren nach Werken von Chardin gewidmet sind: «Die Stiche nach Bildern von Monsieur Chardin sind immer ein Erfolg» (1747) usw. «Der Stich läßt die Helligkeit des Teints einer Blondine sehen, im Kontrast zu einer Haube und einem Umhang aus Mousseline; Kühnheit der Malerei, die der Stich mit einer Exaktheit und einer Wahrheit wiedergegeben hat, die für ihn vielleicht noch schwerer waren» (1753). Auch Chardin verstand es, «seine Presse zu machen». Man findet bereits aus der Feder seiner Freunde ein Argument, das heutzutage oft den zurückhaltenden Museumsleitern entgegengehalten wird: Man muß das Bild kaufen, sonst geht es ins Ausland, und Frankreich hat das Nachsehen.

Ein wichtiges Gebiet aus dem Leben von Chardin bleibt noch zu untersuchen: wir wollen von seiner materiellen Lage, seiner Familie, seinem Vermögen sprechen. Wir folgen dabei den Notariatsakten, die wir in unserem *Chardin* von 1933 vollständig veröffentlicht haben.

Wir haben weiter oben angedeutet, was alle Biographen nach Cochin über die erste Ehe des Malers mit Mademoiselle Saintard berichtet haben, die er «auf einem kleinen

Ball ehrbarer Bürgersleute» kennengelernt hatte: Die Selbstlosigkeit von Chardin, der einer dem Tod geweihten Braut die Treue hielt, seine Aufopferung für seine lungenkranke Frau, die seine Karriere und sein Einkommen gefährdet.

All dies ist wahr, und wir haben die Bestätigung dafür gefunden; aber Chardin hat viel gearbeitet, und als die erste Madame Chardin stirbt, scheint die Lage des Haushalts nicht mehr so elend zu sein. Die Chardins zahlten damals 200 Livres jährliche Miete – ein Fünftel der Mitgift von Madame Chardin – sie besitzen in den drei Zimmern, die sie bewohnen, für ungefähr 400 Livres Mobiliar und Bilder und für 792 Livres Silbergeräte. Ihre Schulden sind nicht hoch: 200 Livres schulden sie dem Farbenhändler, 450 Livres der Mutter Chardin. Diese Schulden sind fast gedeckt durch den Betrag, den man Chardin für bereits abgelieferte Bilder schuldet, nämlich 500 Livres. Er besitzt zu jenem Zeitpunkt folgende Gemälde und Stiche: eine Skizze von Watteau (eine Schlacht), ein Gemälde von Christophe, zwei Sopraporten, die Weintrauben darstellen, und die klassischen Stiche von Audran nach den *Schlachten Alexanders* von Lebrun. Aber da sind auch zwei Kopien nach Desportes, vielleicht von ihm selbst gemalt, und drei Original-Stilleben, die er gemalt hat. Wenn schließlich die Unkosten für die Beerdigung relativ hoch sind (200 Livres), so macht Chardin in vorsorglicher Weise eine Abrechnung darüber sowie über die «Mund-Lieferung» an die Gütergemeinschaft vor dem Tod seiner Frau, Lieferungen, die er nach ihrem Ableben bezahlt hat, und ebenso für die Inventurkosten (42 Livres). Nach Erreichung der Volljährigkeit wird der junge Chardin, der Erbe seiner Mutter, der Gütergemeinschaft seinen Anteil an diesen Schulden abzahlen müssen.

Einige Zeit nach diesem Trauerfall nimmt Chardin seine Arbeit wieder auf. Er ist in der Rue Princesse geblieben, in dem Haus, das seine Familie gemietet hat und in dem seine Mutter und sein Bruder Juste, der Schreinermeister und reiche Mann der Familie, leben. Hier wohnt er mit seinem Sohn Jean-Pierre, der 1737 sechs Jahre alt ist (seine Tochter Marie-Agnès ist 1735 im Alter von zwei Jahren gestorben), und mit seiner Hausangestellten Marie-Anne Cheneau. Nach dem Tode seiner Mutter kauft sein Bruder Juste das Haus; Juste verdient gut; er hat neun Kinder, die zwischen 1734 und 1749 geboren sind. Man darf wohl annehmen, daß Chardin während dieser Zeit, wo er Witwer war, diese Kinder und ihre Mutter malt. Auch die ständige Anwesenheit seines Bruders, die aus allen Notariatsakten hervorgeht, dürfte diese Annahme bestätigen. Marie-Anne Cheneau dürfte das Modell zu seiner *Hausmagd* sein, die Magd, die wir so oft auf den Bildern aus jener Epoche sehen. Einer der Söhne von Juste ist der um 1743 geborene und 1765 von seinem Onkel protegierte Bildhauer. Jean-Pierre Chardin wird 1739 der Pate seines Vetters Jean-Juste. Juste stirbt 1794. Chardin hatte noch einen

anderen Bruder, Noël-Sébastien, Kurzwarenhändler (geboren 1697 und 1775 noch am Leben), sowie zwei Schwestern. Die eine, Marie-Claude, ist 1704 geboren, verheiratet sich mit Bulté, einem Seidenhändler (der sich später ohne sie in Amsterdam niederläßt); da sie sich offenbar nicht mit ihm verträgt, bleibt sie bei ihrer Mutter in der Rue Princesse. Nach dem Tode von Bulté verheiratet sie sich mit dem Weinhändler Mopinot. Chardins andere Schwester, Agnès, scheint jung gestorben zu sein. Chardin scheint einzig mit seinem Bruder Juste engere Beziehungen unterhalten zu haben.

Er ist in Freundschaft verbunden mit Aved, mit dem Juwelier Godefroy, mit dem Händler Mahon und dem Kaufmann Lenoir, dessen Familie er darzustellen liebte. Denn während seines Alleinseins stellt er sehr oft Kinder mit ihrer Mutter dar und zeigt auf diese Weise, wie sehr er ihr Fehlen bedauert. Nun stellt ihm aber einer seiner Freunde, wahrscheinlich Lenoir, eine siebenunddreißigjährige Witwe vor, Madame Françoise de Malmoé, geborene Françoise Pouget (unsere Annahme stützt sich auf die Tatsache, daß bei seiner zweiten Eheschließung Lenoir als «Freund der Gattin» vorgestellt wird; 1769 garantiert ihnen Lenoir eine Rente, möglicherweise als Miete für eine Werkstatt).

Nun sehen wir, daß Chardin seine soliden Spargewohnheiten nicht vergessen hat. Im Zeitpunkt seiner Wiederverheiratung hat er nach Abzug aller Unkosten 5000 Livres zusammengespart. Außerdem besitzt er damals noch das, was ihm seine Mutter, die am 7. November 1743 gestorben ist, hinterlassen hat (3810 Livres).

Was ereignet sich zu diesem Zeitpunkt im Leben Chardins? Wir wissen es nicht und werden es wahrscheinlich nie wissen. Immerhin geben uns einige Tatsachen Anlaß zu gewissen Vermutungen. Der Künstler hat Jahre hinter sich, die, wenn auch nicht so dürftig, wie die Legende sie beschreibt, so doch ohne Wohlstand waren. Er mußte sich sogar etwas Geld von seiner Familie ausborgen, deren praktischen Sinn wir kennen. Während der ganzen Hälfte des Jahres 1742 ist er krank; 1743 verliert er seine Mutter. Alle diese Ereignisse mögen ihn zum Nachdenken gebracht haben. Die Krankheit hat ihm seine prekäre Finanzlage bewußt gemacht, der Tod seiner Mutter veranlaßte ihn zur Wahrung seiner Interessen; er kam zu etwas Geld und bekam Einblick in die Vermögensverhältnisse seiner Familie. Zu diesem Zeitpunkt beschloß er, eine «gute Partie» zu machen und eine Witwe zu heiraten, die in sehr guten Verhältnissen lebte.

Tatsächlich besitzt die zweite Madame Chardin, wie wir aus dem Ehekontrakt vom 1. November 1744 wissen (der Kontrakt wurde vor gutsituierten Zeugen abgeschlossen: Jean Daché, Wechselmakler und Bankier; J.-J. Lenoir, Kaufmann, Bürger von Paris; Aved; Juste Chardin, Bruder des Malers und gewissermaßen Vertreter der Familie bei dieser «seriösen» Verbindung), ein Haus in der Rue Princesse, einen Laden am Marktplatz Saint-Germain (ganz in der Nähe), 875 Livres Rente von einem Kapital von

24000 Livres, 119 Livres Rente vom französischen Klerus, 2000 Livres in bar und in Silbergerät, drei Anteile auf eine ungekündigte Lebensversicherung.

So war die Zukunft dieses Ehepaares vollauf gesichert. Aber wie war diese Ehe? Wir kennen Madame Chardin aus ihren Bildnissen, aus einigen Briefen und aus Aufzeichnungen von zwei Zeitgenossen. Es ist genug geschrieben worden über den perfekten Typ der französischen Bürgersfrau, den diese Porträts darstellen, so daß wir es uns ersparen können, auf dieses abgedroschene und etwas müßige Thema zurückzukommen. Ihre wenigen Briefe zeigen sie uns wohl als eine Frau, die die Interessen ihres Haushalts mit Sorgfalt wahrnahm, jedoch nicht als eine sehr ausgeprägte Persönlichkeit. Wir wissen aus einer Mitteilung von Chardin an d'Angiviller, daß sie ihrem Gatten behilflich war bei der Verwaltung der Kasse der Akademie, die sie in Ordnung brachten und tadellos führten; wir wissen schließlich, daß man auf der Direktion der öffentlichen Bauten Monsieur und Madame Chardin für äußerst sparsam hielt.

Alle diese Züge stimmen überein, und somit scheint das traditionelle Porträt zu stimmen. Als anständige und würdige Frau sorgt Madame Chardin für die Bequemlichkeit und Würde der alten Tage ihres Mannes. Hingegen scheint es ihr nicht gelungen zu sein, ihrem Stiefsohn eine ruhige Entwicklung zu sichern. Waren Chardin und seine Frau allzu streng, allzu starr? Oder war Jean-Pierre Chardin, wie Cochin versichert, von unbeständigem und labilem Geiste? Wie dem auch sei, sein Leben war ebenso verworren wie kurz.

Und doch hatte Chardin sich um die Karriere seines Sohnes, der den gleichen Beruf ergriffen hatte wie er selbst, gekümmert. Am 6. April 1754 war er in der Akademie anwesend, als sein Sohn zum Wettbewerb um den Großen Preis zugelassen wurde. Er war auch da, als am 31. August 1754 der junge Künstler diese vielbegehrte Auszeichnung erhielt. Cochin verrät uns in seinem Brief an Haillet die Hintergründe dieses Wettbewerbs. Der Sohn Chardins hatte diesen Sieg wohl seinem Vater zu verdanken; er war ein schwacher Maler; allerdings waren die anderen Konkurrenten noch schwächer; aber er hatte den Preis nicht verdient, und die Akademie hätte ihn besser gar nicht verliehen. Und Cochin fügt einige philosophische Bemerkungen über die väterliche Blindheit hinzu und über die Schwierigkeit, einem geschätzten Künstler eine Bitte abzuschlagen. Auf diese Weise hilft Chardin tatkräftig seinem Sohn, solange es ihn nichts kostet. Das gleiche tut er auch für die anderen Mitglieder seiner Familie. Er nahm an der Versammlung der Akademie teil, als sein Neffe, Jean-Sébastien, ein schwacher Mensch, den dritten Preis erhielt (1765) und dann den zweiten Preis (1768), und mit Rücksicht auf ihn bekam der junge Mann ein Zimmer in der Französischen Akademie in Rom, obschon er nicht Pensionär war.

42

So vergehen drei Jahre, während derer der Sohn Chardins in Paris wohnt und arbeitet und in Versailles ein Historiengemälde ausstellt. 1757 wird er majorenn, und sein Vater muß über seine Vormundschaft Rechnung ablegen.

Nun sieht Chardin, wie gut seine ehemalige Vorsorglichkeit gewesen war: Die beim Ableben seiner ersten Frau in korrekter Weise aufgestellte Abrechnung erweist sich als sehr nützlich. Chardin macht eine Zusammenstellung der ihm aus der Beerdigung und aus der Inventaraufnahme erwachsenen Unkosten. Wie es sein Recht ist, verrechnet er seinem Sohn seinen Anteil an diesen Unkosten. Was den Rest seiner Ansprüche auf das Erbe seiner Mutter betrifft, so macht Vater Chardin geltend, daß die Auslagen, die er während zweiundzwanzig und ein halb Jahren Vormundschaft für Unterhalt und Erziehung seines Sohnes gehabt hat, weit über das hinausgehen, was Jean-Pierre zustehen würde; er verlangt von ihm die Unterzeichnung eines ausdrücklichen Verzichts auf das mütterliche Erbe. Als gehorsamer Sohn ist Jean-Pierre einverstanden und unterschreibt.

Dieser Verzicht wurde am 11. August unterzeichnet. Bereits um acht Uhr des nächsten Morgens sucht Jean-Pierre einen Kommissär im Châtelet auf und protestiert gegen das am Vorabend abgeschlossene Abkommen. Die Ausdrucksweise dieses Protestes ist sehr hart. Jean-Pierre führt an, daß er auf die Gewissenhaftigkeit seines Vaters gezählt habe, daß ihm seine Unterschrift abgenötigt worden sei, daß er sie zuerst «total» verweigert und sich erst auf die Drohungen seines Vaters hin dazu entschlossen habe.

Das ist alles, was wir genau über die Beziehungen zwischen Vater und Sohn wissen. Mit Sicherheit kann man eine völlige Uneinigkeit feststellen. War Jean-Pierre ein Verschwender und mußte man ihm in seinem eigenen Interesse seinen Anteil an der Erbschaft verweigern? War Chardin habsüchtig? War er, wie es schien, sehr wohl imstande, zu zahlen, was er schuldete, und hat ihn seine zweite Frau dazu gedrängt, es nicht zu tun?

Wie immer dem auch sei, am 9. September erhielt Jean-Pierre seine Gratifikation für die Reise nach Rom, am 13. September seinen Zulassungsschein als Pensionär; er verließ Frankreich. Auf der Rückreise im Jahre 1762 wurde er von Korsaren gefangengenommen. Wir haben keine Spur gefunden von den Anstrengungen, die seine Familie zweifellos gemacht hat, um ihn zu befreien; er wurde befreit. 1767 reist er wiederum nach Italien, als Begleiter des Gesandten de Paulmy. Es scheint, daß er nie von dort zurückgekehrt ist. Cochin behauptet, er habe Selbstmord begangen.

Alle Biographen bezeugen, daß Chardin immerfort den Verlust «seines einzigen Trostes» beweint habe. Es ist möglich; aber für Menschen unserer Zeit erscheint das Verhalten Chardins seinem Sohn gegenüber, das zweifellos genauso war wie das Verhalten seiner Eltern ihm selbst gegenüber, allzu starr und streng. «Monsieur und Madame Chardin», sagt ein an d'Angiviller gerichteter Bericht, «waren immer sehr sparsam und

sogar knauserig» (1779). Dieses Wort ist zwar nicht freundschaftlich, aber wahr. Die Chardins erscheinen uns als den Gütern dieser Erde sehr zugetan, obschon sie genug besitzen.

Zu der absolut legitimen Sorge um ihr Eigentum kam noch die Sorge um die «Wohltaten des Königs». Chardin ist im Genuß sehr wichtiger Aufträge und Pensionen sowie einer Wohnung im Louvre (seit 1757). Solange Cochin in Funktion ist, steht alles zum besten; das Manna fällt vom Himmel, die «Wohltaten» steigen regelmäßig an. Zur Zeit von d'Angiviller und von Pierre schließt sich die königliche Schatulle. Im Jahre 1779, als Chardin sein Amt als Schatzmeister der Akademie niedergelegt hatte, hat er von d'Angiviller «trotz der schwierigen Zeiten» eine Gratifikation erbeten und erhalten. 1778 verlangt er mehr: eine Pension in der Höhe seines Gehaltes als Schatzmeister und sogar eine Nachzahlung für drei Jahre. Als Postscriptum zu seinem offiziellen Gesuch läßt Madame Chardin ihren Mann wörtlich jenen wunderbaren Satz hinzufügen, mit dem sie Chardin apostrophiert – ein Satz, der übrigens sehr nach Cochin klingt: «Es hätte nichts geschadet», schreibt sie, «wenn Sie in Ihrem Gesuch auf die Mühe und Sorgfalt hingewiesen hätten, die ich für Ihre Verwaltungsarbeit aufgewandt habe, und ich begnüge mich nicht mit den leeren Komplimenten, die die Akademie mir damals gemacht hat; wenn eine Entschädigung bewilligt wird, so hat die Schatzmeisterin auch ihr Anrecht darauf, und sie wünscht nichts weiter als einen ‹Gutschein›, mit dem sie den neuen Schatzmeister zur Zahlung der ihr seit 1755 geschuldeten Entschädigung auffordern kann.»

Leider antwortet der unerbittliche d'Angiviller ganz prosaisch mit einer Abrechnung über die von Chardin erhaltenen Gratifikationen und erinnert ihn daran, daß die Funktionen des Schatzmeisters der Akademie im Prinzip ehrenamtlich von einem ihrer Mitglieder auszuüben sind. Aber Madame Chardin ließ nichts unversucht. Vier Tage nach dem Tode ihres Mannes, der am 6. Dezember 1779 beerdigt worden war, wandte sie sich aufs neue an d'Angiviller; sie verlangte, zweifellos auch als «Pensionierung», die Fortführung wenigstens eines Teils der Pension ihres Mannes. Man wird sich nicht darüber wundern, daß sie in Anbetracht ihrer Vermögenslage, die wir weiter unten kurz schildern werden, eine Absage erhielt.

Es wäre sehr nützlich und lehrreich, bei dieser Prüfung der Vermögenslage eines Künstlers festzustellen, wieviel ihm seine Kunst einbrachte, wieviel er mit seinen Bildern verdiente. Leider wissen wir über diesen Punkt fast nichts.

Wenn man die Preise betrachtet, die Chardin in öffentlichen Ausstellungen zu seinen Lebzeiten für seine Bilder erzielte, so könnte man tatsächlich annehmen, daß seine Ein-

künfte ziemlich bescheiden waren. Der Künstler war selbst dafür verantwortlich, denn er «errötete und geriet in Verlegenheit, wenn man ihn dazu drängte, einen Preis für seine Werke festzusetzen» (Renou). Graf Tessin erstand 1745 auf der Auktion La Roque die *Stickerin* und den *Jungen Zeichner* für 100 Livres; auf dieser gleichen Auktion wird der *Knabe mit dem Kreisel* für 25 Livres verkauft, die *Botenfrau* und die *Kinderfrau* zu 164 Livres. Aber im Laufe der Jahre scheint der Wert dieser Bilder gestiegen zu sein: Auf der Auktion La Live de Jully im Jahre 1759 werden die *Mutter, die ihr Töchterchen das Evangelium aufsagen läßt* und der *Schüler, der nach Gipsfiguren zeichnet* für 720 Livres verkauft; 1761, bei der Auktion des Comte de Vence, erzielen die *Hausmagd* und der *Hausbursche* 551 Livres; 1770 schließlich erreicht das *Tischgebet* auf der Auktion Fortier 900 Livres.

Vergessen wir übrigens nicht die hohen Preise, die zu Lebzeiten des Malers für gewisse Bilder bezahlt wurden: Nach Bezeugung von Mariette 1800 Livres für die *Fleißige Mutter*[1]. Vergessen wir schließlich auch nicht die sicheren Gewinne, die Chardin aus dem Verkauf der Gravüren nach seinen Werken erzielte.

Im ganzen erlaubt uns das Inventar, das nach dem Tode des Künstlers aufgestellt wurde, uns ziemlich genau Rechenschaft zu geben von der Vermögenslage des Ehepaars. Die Eheleute Chardin besaßen damals Mobiliar, das auf 598 Livres geschätzt wurde, Bilder für 200 Livres, Silberwaren und Schmuck für 5000 Livres, Kleider für 280 Livres. Verschiedene Wertpapiere garantierten ein Jahreseinkommen von 5061 Livres, zu dem noch die 1400 Livres königlicher Pension hinzuzufügen sind. Das Ehepaar Chardin, das eine unentgeltliche Wohnung im Louvre bewohnte, hatte ein garantiertes jährliches Einkommen von 6451 Livres. Wir kommen so zu der Zahl, die ein Bericht des Sekretariats von d'Angiviller diesem angibt, als die Witwe ihr Gesuch um Weiterführung der Pension stellt: «Sie verfügen», heißt es in diesem Text, «über ein Jahreseinkommen von 5000 bis 6000 Livres.» Die Chardins waren also sehr gut situiert. Es ist nur gerecht, festzustellen, daß sie dies zum großen Teil ihrer Arbeit und ihrer Sparsamkeit verdankten.

Wir raten den Schriftstellern, die sich in Mitleid über das Schicksal der beiden ergehen, das Inventar zu lesen, das nach dem Tode des Künstlers gemacht wurde und das ihr behagliches, bürgerliches Heim schildert: Man sieht förmlich diesen Salon im Flügel des Louvre gegen die Rue des Orties zu, mit einer Kommode aus Palisanderholz, verziert mit Bronzebeschlägen und einer Mamorplatte; mit einem runden Tischchen, zwei Eckschränken aus Palisander, einem Pikettspieltisch, einem anderen Tisch, sechs Stüh-

[1] Übertreibt nicht Mariette diesen Preis? Cochin versichert, daß «der Preis für das Bild, das ihm am besten bezahlt wurde, nicht über 1500 Livres hinausging».

len aus Buchenholz mit Strohsitzen, zwei Sesseln und zwei Fauteuils aus Buche mit roten Kissen sowie zwei kleinen Lehnstühlen; man sieht den Kamin, über dem ein großer Spiegel hängt, der einen Wandspiegel auf der gegenüberliegenden Wand widerspiegelt, eine Standuhr in der Art von Boulle, auf einem Untersatz; die Bilder des Hausherrn[1] und die seiner Freunde Silvestre, Vernet, Cochin, die Statuetten von Pigalle. Da ist auch das Silbergeschirr: sechs Schüsseln, eine Suppenschüssel, zwei Kompottschüsseln, eine Schale, zwei Becher, zwölf Bestecke, ein Suppenlöffel, zwei Ragoutlöffel, einer für Zucker, einer für Oliven, einer für Senf, sechs Kaffeelöffel aus Silber, zwölf aus Lötsilber. Dann die Garderobe des Meisters: neun vollständige Anzüge, wovon einer aus purpurrotem geripptem Samt, einer aus blauer Pekingseide und einer aus goldkäferfarbigem Burkan, zwei Gehröcke mit Westen, drei Samthosen, zwei Schlafröcke aus Satin, ein Spazierstock mit schnabelförmiger goldener Krücke, eine goldene Uhr mit Siegel, eine Tabakdose aus Achat, zwei Degen mit Silbergriff und der ganze Schmuck, der auf ungefähr 1200 Livres geschätzt wird.

Nach den Abrechnungen erscheint das Ehepaar Chardin so, wie es gewesen sein muß: ordentlich, ehrlich, etwas knauserig, ein wenig kalt. So hat der Künstler selbst die Interieurs der Leute seiner Umgebung dargestellt. Man sieht, wie sehr sich die Biographen irrten, die sein Lebensende als vom Unglück verdüstert, seine Situation als romantisches Elend geschildert haben.

Die Untersuchung einiger dunkler oder umstrittener Punkte im Leben und Werk von Chardin hat uns einen Blick auf die ganze Laufbahn des Künstlers gestattet. Uns scheint dieser Überblick genug neue Gesichtspunkte eröffnet zu haben, um die von uns gewählte Methode zu rechtfertigen.

Wir hoffen, dem Vorwurf der Respektlosigkeit zu entgehen. Wie wir bereits gesagt haben, scheint uns nichts unpassender, als die systematische Respektlosigkeit dem Genie gegenüber. Wir werden fortan Chardin authentisch sehen; er ist damit unserer Achtung und Bewunderung gleichermaßen würdig, aber uns näher, unmittelbarer schätzenswert.

Chardin hat gesunden Menschenverstand, ein ausgezeichnetes Urteilsvermögen, einen berechtigten Stolz, Ordnungssinn, Rechtschaffenheit. Dank diesen Eigenschaften kann er neben seinem Erbgut das seiner Kollegen instandhalten und seinen Freunden eng und treu verbunden sein.

[1] Chardin besaß etwa 35 Bilder von sich selbst; ihr Wert wird äußerst verschieden geschätzt: die meisten mit 24 Livres (Preis eines Jouvenet) oder 6 Livres (Preis einer Zeichnung von Cochin). Ein Relief hingegen wird mit 500 Livres bewertet und eine Wiederholung des *Jacquet* mit 300 Livres.

Er ist andererseits sehr empfindlich, tapfer, aber ein wenig unbesonnen, jähzornig, ziemlich auf seinen Vorteil bedacht und dabei gleichzeitig geschickt und ziemlich halsstarrig; alles in allem ist er glücklich in seinen Unternehmungen. Er ist von gepflegter, ordentlicher Erscheinung; während seiner letzten Krankheit sorgt er dafür, daß er bis zum letzten Tag rasiert wird; er stirbt als ein wohlsituierter Bürger, der sein Leben und seine Karriere so gut wie seine Persönlichkeit geordnet hat.

Stimmen nicht alle diese Züge überein? Zeigen sie uns nicht einen Chardin, der dem Porträt des traditionellen Franzosen entspricht? Selbstbewußtsein, das in Stolz ausartet, Güte, die von Habsucht, der Tochter der Vorsorglichkeit, gemäßigt wird – all dies fügt sich zu einem Typ zusammen, der viel realer ist als jener der Legendenschreiber. Als echte Romantiker wollten sie das Bild eines französischen Bürgers zeichnen, aber sie zeigten ihn im Gewande eines Helden von Balzac. Chardin hat die gleichen Mißgeschicke erlebt wie alle Menschen, aber er war nie im Elend, kein verkannter Künstler und nicht verbittert. Alles ist einfach bei ihm, vernünftig und natürlich.

Somit haben wir auch eine klarere Ansicht vom Werk des Künstlers, seiner Herkunft, seiner Familie, seiner besonders am Anfang ganz handwerklichen Entwicklung und von der Aufnahme, die er sich bei Publikum, Kritik und offiziellen Stellen zu sichern gewußt hat.

Und damit verblassen die allzu einfachen, falschen Vorstellungen, die von den Historikern gar zu leicht akzeptiert und wiederholt wurden. Zu oft hat man gesagt, daß es in Frankreich vor dem 19. Jahrhundert weder ein Publikum noch eine wirkliche Kunstkritik gegeben habe. Man hat zu sehr geglaubt, daß der Künstler vor dem 19. Jahrhundert nur dank dem Mäzenat leben konnte. Jetzt haben wir im Gegenteil gesehen, daß es seit der Zeit Chardins in Frankreich ein Publikum für die Künstler gibt und eine Kritik, mit der sie rechnen müssen, wenn sie Karriere machen wollen.

Sein Werk endlich erscheint uns in seiner Inspiration und seinem Ursprung wie auch in seinen Tendenzen ganz im Rahmen der Tradition. Vor ihm sind die Genres, die er liebte, gepflegt worden, und man fährt fort, es zu tun, bei seinen Lebzeiten und nach seinem Tod. Sein Werk als das eines vollkommenen Künstlers steht auf den Gipfeln der Kunst aller Zeiten, aber es bedeutet nicht den Anfang zu einer neuen Entwicklung, nicht ein «historisches» Datum. Fouquet, Poussin, David haben ihrem Jahrhundert stärker den Stempel ihrer Persönlichkeit aufgeprägt; sie haben neue Wege erschlossen; Chardin folgt einer Tradition, die nie aufhören wird.

So haben wir nacheinander alle falschen Begründungen, die das Gefühl uns für unsere Liebe zu Chardin und seinem Werk geben konnte, zerpflückt. Er ist weder das Vorbild

bürgerlicher Tugend noch der Wortführer des Dritten Standes und der Held mit populären Eigenschaften noch der Schöpfer eines neuen Genres und einer neuen Technik. Chardin ist etwas anderes und Besseres als all das: Er ist einer der größten Maler, die jemals gelebt haben.

Für ihn wie für Hunderte von Schriftstellern und Künstlern ist es sein Leben, das sein Werk bedingt hat, das den Rahmen bildet um sein Genie. Als Sohn eines Arbeiters geboren, schafft er ohne Begeisterung, aber mit vollkommenster Gewissenhaftigkeit und macht die wunderbare Begabung, die die Natur ihm verlieh, als fleißiger und ernsthafter Arbeiter fruchtbar. Von Anfang an ein Maler, der fast nur die Technik der Farben und der Pinsel gelernt hat, schließt er sich gewissermaßen in diese Technik ein und will von der Malerei nur erreichen, daß sie alles ausdrückt, was sein Genie um sich herum sieht und wiedergeben möchte: Das Spiel von Materie und Licht und die Sensation, die sonst nur die Berührung vermitteln kann.

Es ist seine Unterwerfung unter die Technik, unter das Material, die ihm neben der vollkommensten Verwirklichung seiner Kunst die begründete und dauernde Verehrung der heutigen Maler sichert, die sich von jeglicher Tradition und Regel freigemacht haben.

Wenn Chardin gleichzeitig von den Goncourt und von Diderot bewundert werden konnte, wenn er für einen Jeaurat, einen Cézanne, ja sogar einen Picasso ein Meister war, wenn er, mit einem Wort, seit anderthalb Jahrhunderten in der ganzen Welt Bewunderung zu erregen und zu bewahren vermochte, so deshalb, weil er der gewissenhafteste, der bewunderungswürdigste, der genialste Arbeiter war.

## DER EINFLUSS CHARDINS

Chardin ist schon 1779 gestorben, aber wie Charles Sterling mit Recht sagt, bleibt das 18. Jahrhundert trotzdem das Jahrhundert Chardins. Der Meister hat Nachfolger, an die sich das Publikum gern wendet, lieber noch als an ihn selbst: Der Maler Philippe Canon, den man fast nur noch aus den Gravüren von Le Bas kennt, nimmt bereits vor 1745 seine Genremalerei auf und verleiht ihr einen empfindsameren und eleganteren Charakter (der *Tanzmeister*, der *Königskuchen*); Lépicié, Jeaurat de Bertry, Dumesnil und Eisen entwickeln sich ebenfalls zu einer betonteren Eleganz. Die Tradition der Stilleben

wird von denen wiederaufgenommen, die Diderot die «Opfer Chardins» nennt, näm-
lich von Bachelier, Roland de la Porte, Madame Vallayer-Coster, Bounieu.

Die Liebhaber unterscheiden sie nicht, und allmählich wird, mit dem wachsenden
Ansehen Chardins, jedes Stilleben und jedes bürgerliche Genrebild ein Chardin. Die
Kunstsammler kaufen viele davon; es gibt welche in den besten Kollektionen bis zum
Jahre 1789, aber die Revolution zerstreut Liebhaber und Sammlungen; es tritt hier ein
vollkommener Bruch ein.

Unter dem Kaiserreich ist Chardin nicht besonders geschätzt, ebensowenig unter
der Restauration. Wie François Benoit sagt, «entspricht das Stilleben nicht einer in jeder
Beziehung so lebendigen Gesellschaft». Immerhin kommen einige seiner Bilder auf
Auktionen, aber innerhalb von Sammlungen, die im 18. Jahrhundert, bisweilen schon
vor seinem Tod, angelegt worden waren, wie die von Charles de Valois (1808), Noga-
ret (1806), Bouchardon (1808), Robert de Saint-Victor (1822, geboren 1738), vor allem
Silvestre (1811) und Lemoyne, dessen eigene Bilder bei der Auktion 1778 entfernt wor-
den waren. Vivant Denon besaß auch einige in seinem berühmten eklektischen Kabinett.
Und doch erscheinen die Themen seiner Genrebilder altmodisch, und seine Stilleben
gefallen nicht sehr dieser Generation, die die Blumenbilder von Redouté und seinen
Jüngern vorzieht.

Es sind Miniaturisten, die wir zu Beginn der Rückkehr zu Chardin vorfinden: Saint
et Constantin kaufen Werke von ihm auf der Auktion Denon (1826). Man versteht,
daß diese kleinen Künstler die Traditionen des 18. Jahrhunderts und den Sinn für seine
Bilder bewahren konnten. Sie verbreiten diese Vorliebe sehr schnell in ihrer Umgebung.
Cypierre, der Bewunderer von Watteau, besaß fünf Chardins, die 1845 in seine Auktion
aufgenommen werden. Marcille Vater beginnt seine Sammlung aufzubauen; er kauft
auf den Quais Stilleben in großer Zahl und zahlt dafür «zwischen zehn und zwanzig
Francs, ohne je über ein Goldstück hinauszugehen»; so haben es seine Söhne den Gon-
court erzählt, und sie fügten eine Anekdote aus der Zeit hinzu: Der Altwarenhändler
Aubourg entdeckt einen Chardin bei einem Flickschuster, für den er einfach eine zer-
rissene Leinwand war, gut genug, um seine Füße gegen die Kälte zu schützen.

Lacaze begann seine Sammlung ungefähr zur gleichen Zeit wie Marcille: Schon
1847 stellt er in der Association des Artistes einige Werke aus seiner Kollektion aus.
In der gleichen Ausstellung stellt der Sänger und Goya-Liebhaber Baroilhet einen *Affen
als Maler* von Chardin aus; der Baron Schwiter, Freund von Delacroix, hat zu diesem
Anlaß das *Wasserfaß* (jetzt in der National Gallery in London) geschickt. Er besitzt auch
ein Stilleben.

Marcille empfängt bei sich die Künstler, und besonders Decamps, einen großen

Bewunderer von Chardin, der vor den «Weiß-Tönen» des Meisters in Verzweiflung gerät. Decamps besitzt eines dieser Stilleben, die er bewundert, das *Weiße Tischtuch*, das sich heute im Art Institute von Chicago befindet, und auf ihn übte Chardin einen tiefen Einfluß aus. Granet, der Konservator der Gemälde im Louvre, kaufte auf der Auktion Bruzard (1839) für das Museum für 146 Francs die beiden berühmten Pastelle, die Chardin und seine Frau darstellen. Arsène Houssaye beginnt seine Forschungen über das 18. Jahrhundert, und Hédouin erstellt im *Bulletin des Arts* den ersten Katalog der Werke von Chardin.

Unter dem Zweiten Kaiserreich wächst die Vorliebe für Chardin. Baroilhet, Lacaze und Marcille sind wegweisend; 1852 werden Bilder von Chardin von der Association des Artistes ausgestellt, 1860 vom Kunsthändler Martinet, dem Freund Manets, der sie auch bemerkt. Walferdin, Morny besitzen Chardins, und die *Vogelorgel* erreicht 1865 auf der Auktion Morny 7100 Francs, ein Preis, der beachtet wird. Marcille veranstaltet 1857 eine Auktion, aber gegen seinen Willen halten seine Söhne zahlreiche Chardins zurück, so viele, daß die Brüder Goncourt versichern, man müsse zu Camille Marcille gehen, wenn man Chardin gerecht werden wolle.

Denn man rauft sich um Chardin; die Realisten machen ihn sich zu eigen und berufen sich auf ihn, und seine Stilleben werden viel mehr geschätzt als seine Genrebilder; Champfleury, der Freund und Berater von Courbet, kauft welche; der Louvre hat auf der Auktion Jules Boilly (1852) den *Toten Hasen* erworben; Baroilhet, der stets die Aktualität wittert, verkauft 1860 seine Stilleben, zum Entsetzen von Charles Blanc; auf der Auktion Laperlier sind von einundzwanzig seiner Bilder die Hälfte Stilleben. Manche Kritiker sind beunruhigt durch den Erfolg von Chardin; Lachaise (Manuel de l'Amateur, 1866, S. 343) sagt, daß seine Bewunderer zu weit gehen; er will der Bewegung der Realisten und zugleich dem Maler des *Rochen* den Prozeß machen: «Er ist ein ausgezeichneter Realist, aber die Kunst hat eine andere Mission als die Darstellung von Musikinstrumenten, Gläsern oder Flaschen, Kochtöpfen oder Mörsern.» Seine Stilleben würden heute zu hoch bewertet, schließt er. Das ist nicht die Ansicht von Frédéric Villot, der 1855 im Katalog des Louvre eine maßgebliche Notiz veröffentlicht hat. Es ist auch nicht die Ansicht der Künstler, besonders nicht die von Manet, Philippe Rousseau, Bonvin, Vollon, die sich begeistert zeigen für die Stilleben von Chardin. Der Einfluß dieser Künstler ist wichtig, er macht sich bei den Sammlern geltend, und es ist zum Beispiel der Realist Bonvin, der die berühmte Sammlung von Laperlier geschaffen hat. Er hatte ihn durch Marcille kennengelernt: «Marcille Vater hatte mich den neuen Chardin genannt wegen meiner *Köchin;* ich führte Laperlier hin, der von nun an nur noch für Chardin lebte.» Aber Laperlier war noch unerfahren; er kaufte alle Bilder, die die Antiquare ihm

anboten; Bonvin, der jedesmal gerufen wurde, warnte ihn; schließlich erreichte er, um den Geschmack von Laperlier zu bilden, daß Marcille ihm für einige Zeit die Bilder aus seiner Kollektion lieh.

Der Kurs für die Bilder von Chardin ist sehr hoch; Lejeune erinnert 1865 an ihre Beliebtheit und meldet, daß «sie seit einigen Jahren zu überhöhten Preisen verkauft werden»; es erscheinen Fälschungen, die wir gesehen haben, und der gleiche Lejeune meint, daß die Nachahmungen der Familienszenen des Meisters, «obschon kunstvoll patiniert», niemand täuschen können; man erkennt sie «an ihrem stumpfen Licht und der gelblichen Lasurfarbe». Die Maler machen übrigens freie Kopien nach Chardin (die erst später zu Fälschungen werden), um dabei zu lernen.

Es ist die Zeit, wo Rothan, Burat, der Marquis d'Ivry, die Baronin Rothschild ihre Sammlungen beginnen, und die Goncourt veröffentlichen 1863 und 1864 in der *Gazette des Beaux Arts* zwei Artikel über Chardin, die auch in ihrer *Kunst des 18. Jahrhunderts* erscheinen. Sie haben das große Verdienst, hier wie andernorts – wie ihr Biograph Fosca sagt – daran erinnert zu haben, daß ein Bild nicht mit Ideen gemacht wird, sondern «mit dem, was für die Malerei das ist, was die Worte für die Literatur sind, nämlich bunte Flecken, die von einem Maler, der eine persönliche Vision von den Dingen hat, auf eine bestimmte Art gesetzt werden», und man muß ihnen ihre ziemlich ungenaue Ansicht über die Person Chardins verzeihen. Ihre Artikel, die wenigstens zum Teil von ihrem Freund Camille Marcille, den sie oft in Chartres besuchen, inspiriert sind, erregen Aufsehen und bilden den Anfang einer Tradition. Bocher veröffentlicht nach dem Krieg von 1870 einen Katalog der Gravüren nach Chardin, der ein genaueres Studium der Zuschreibungen ermöglicht; er legt ihn zum großen Teil mit Hilfe der um 1850 begonnenen Sammlung von Clément de Ris an, mit der, wie man sagt, die Sammlung der Bibliothèque Nationale trotz der Anstrengungen von Delaborde nicht rivalisieren kann.

Aber dann erlebt man die Überraschung, daß Kunstsammler wie Schwiter, Beurnonville oder Laurent-Richard, die gewisse Bilder des Meisters aus ihren Auktionen zurückgezogen hatten, weil sie die dafür gebotenen Preise zu niedrig fanden, sie bei der nächsten Auktion noch schlechter verkaufen mußten. Doch diese vorübergehende Baisse wird rasch durch eine steigende Beliebtheit bei einer neuen Generation von Sammlern und Künstlern wettgemacht. Forain kopiert im Louvre Bilder von Chardin, Renoir bewundert den großen Künstler, der einer der Meister Cézannes ist. Tristan Klingsor und später auch Dorival haben mit Bestimmtheit und mit Recht gesagt, daß «die vielfältige und lebendige Malweise Cézannes nicht nur das irgendwie Systematische der Impressionisten vermeidet, sondern jener der größten Praktiker der Vergangenheit, ja der von Chardin selbst gleichwertig ist». Schon 1900 ist von Vollard die Parallele zwischen Cézanne

und Chardin gezogen worden, als er den vergeblichen Versuch machte, ein Bild von Cézanne im Louvre als Pendant zu einem Chardin zu placieren; Fantin-Latour war entrüstet und sagte: «Spielen Sie nicht mit dem Louvre»; die damaligen Kritiker, der des *Journal* wie der des *New York Herald*, versicherten ebenfalls, daß diese Gegenüberstellung vermessen sei. Tatsächlich hat aber Vollard richtig gesehen: Chardin, der Meister von Manet, von Cézanne, steht am Beginn der modernen Malerei. Auch Proust hat das gespürt; er drückt in einem kürzlich aufgefundenen Text sehr deutlich eine der Ursachen unserer Bewunderung für den Meister aus: «Von Chardin haben wir gelernt, daß eine Birne so lebendig ist wie eine Frau, daß ein gewöhnlicher Tonkrug so schön ist wie ein Edelstein. Der Maler hat die göttliche Gleichheit aller Dinge proklamiert – vor dem Geist, der sie betrachtet, vor dem Licht, das sie verschönt.»

# CHRONOLOGISCHE ÜBERSICHT

1697 vor September: Geburt von Marguerite Saintard, der künftigen Frau Chardins, gest. 1735 im Alter von 38 Jahren (Jal).

1697 11. SEPTEMBER: Geburt von Noël-Sébastien Chardin, dem älteren Bruder von Jean-Siméon; seine Taufpatin ist Marie Chardin, die Witwe des Pergamentmachers Nicolas d'Argonne (Jal).

1699 Jean-Siméon Chardin an der Rue de Seine in Paris geboren als Sohn des Tischlermeisters Jean und seiner Frau Jeanne-Françoise David. Die Taufpaten sind der Tischler Siméon Simonet und Anne Bourguine, Frau des Tischlers Jacques le Riche. (Publiziert durch die Brüder Goncourt in «L'Art du XVIIIe siècle», I, S. 96; die Urkunde verschwand 1871).

1704 Geburt von Marie-Claude, der Schwester von Jean-Siméon Chardin (Jal).

1718–1728: Chardin ist Schüler von Cazes und folgt dem Unterricht an der Akademie (Cochin).
Um 1720: Chardin malt Stilleben (Mariette, Kat.-Nr. 1/2).
Um 1720–1726: Chardin malt das *Aushängeschild eines Chirurgen* (Kat.-Nr. 3).

1720 Heirat von Chardins Schwester Marie-Claude mit Claude-Michel Bulté (siehe Pascal und Gaucheron, S. 59). Unter den Freunden der Familie befindet sich Nicolas Coypel.

1720–1727: Chardin malt Stilleben (Cochin, Mariette, siehe Kat.-Nrn. 10–45).

1724 3. FEBRUAR: Chardin wird als Meister in die Académie de Saint-Luc aufgenommen (siehe unsern Aufsatz in «Mélanges Brière», 1959).
6. MAI: Heiratsvertrag zwischen Jean-Siméon Chardin und Marguerite Saintard (siehe unsern Aufsatz in «Mélanges Brière», 1959).

1726 Datiertes Bild: *Der Affe als Maler* (Kat.-Nr. 5).

1728 3. JUNI: Chardin stellt an der Place Dauphine mehrere Gemälde aus, unter denen das *Stilleben mit Rochen* (Kat.-Nr. 9) den Mitgliedern der Akademie auffällt; diese laden ihn ein, sich um die Aufnahme in die Akademie zu bewerben («P.-V.»).

25. SEPTEMBER: Chardin bewirbt sich um die Aufnahme in die Akademie und wird außerordentlicherweise noch am gleichen Tag aufgenommen («P.-V.»).
30. OKTOBER, 31. DEZEMBER: Chardin nimmt an der Sitzung der Akademie teil («P.-V.»).
Datiertes Bild: *Das Büffet* (Kat.-Nr. 47).

1729 5. FEBRUAR: Chardin verzichtet auf den Meistergrad der Académie de Saint-Luc (siehe unsern Aufsatz in «Mélanges Brière», 1959).
27. AUGUST: Chardin nimmt an der Sitzung der Akademie teil («P.-V.»). Der «Almanach Royal» erwähnt: M. Chardin, rue Princesse, chez M. Chardin, menuisier du Roi.»

1730 6. MAI, 29. JULI: Chardin nimmt an der Sitzung der Akademie teil («P.-V.»).
31. DEZEMBER: Neue Verlobung Chardins mit Marguerite Saintard, Tochter eines Händlers, 33 Jahre alt (laut Heiratskontrakt von 1731).
Datiertes Bild: *Jagdstück mit Pudel* (Kat.-Nr. 68).

1731 10. JANUAR: Chardin und Marguerite Saintard nehmen Abstand von ihrem ersten Heiratskontrakt (siehe unsern Aufsatz in «Mélanges Brière», 1959).
26. JANUAR: Heiratsvertrag von Chardin, vom Notar Bapteste ausgefertigt («A. N.», M. C.»).
1. FEBRUAR: Chardin heiratet Marguerite Saintard in der Kirche Saint-Sulpice (die heute verlorenen Zivilstandsakten kopiert von den Brüdern Goncourt, op. cit.).
23. FEBRUAR, 6. MAI, 31. JUNI: Chardin nimmt an der Sitzung der Akademie teil («P.-V.»).
24. JULI: Das Erbe von Chardins kürzlich verstorbenem Vater Jean Chardin wird zwischen seiner Witwe und seinen Kindern im Beisein des Notars Bapteste verteilt (siehe unsern «Chardin» von 1933).
18. NOVEMBER: Taufe von Pierre-Jean, dem älteren Sohn von Chardin und Marguerite Saintard (Jal).
Datierte Bilder: *Die Attribute der Kunst, Die Attribute der Wissenschaften* (Kat.-Nrn. 86/87); *Das Fasttagsessen, Das Fleischtagsessen* (Kat.-Nrn. 91/92).

1732 26. JANUAR: Chardin nimmt an der Sitzung der Akademie teil («P.-V.»).
12. JUNI: Chardin beteiligt sich an der Exposition de la Jeunesse, Place Dauphine: «Die Bilder des Herrn Char-

din ... sind mit einer Sorgfalt und Wahrheit gemalt, die nichts zu wünschen übrigläßt. Zwei dieser Bilder, die für den französischen Gesandten am Hof von Madrid, den Comte de Rottembourg, gemalt worden sind, stellen verschiedene Tiere, Geräte und Musikinstrumente dar (siehe Kat.-Nrn. 88/89 und 90), und mehrere andere kleine Bilder mit Gerätschaften usw. Was ihm aber am meisten Ehre macht, ist ein Bild nach einem Bronze-relief des François Flamand mit der Darstellung von Kindern (Kat.-Nr. 83), die diesem bekannten Meister besonders gut zu gelingen pflegten. Der geschickte Maler wußte mit seinem Pinsel das Relief dermaßen gut wiederzugeben, dass der Betrachter, aus welcher Nähe er immer das Bild erblicke, es mit den Händen zu berühren versucht wird, um sich von seiner Illusion zu überzeugen. Das Bild gehört zum Kabinett des Malers Herrn Van Loo, wo es einen Vorzugsplatz einnimmt» («Mercure de France», Juli 1732, S. 1612).

30. August: Chardin nimmt an der Sitzung der Akademie teil («P.-V.»).

Datiertes Bild: *Küchenstilleben* (Kat.-Nr. 105).

1733 10., 31. Januar. 30. Mai, 4. Juli: Chardin nimmt an der Sitzung der Akademie teil («P.-V.»).

3. August: Taufe von Marguerite-Agnès, Tochter von Chardin und Marguerite Saintard (Jal).

Datierte Bilder: *Küchenstilleben* (Kat.-Nr. 120), *Dame, die einen Brief versiegelt* (Kat.-Nr. 121, ausgestellt 1734 und 1738), *Das Wasserfaß* (Kat.-Nr. 128).

1734 9. Januar: Chardin nimmt an der Sitzung der Akademie teil («P.-V.»).

24. Juni: Chardin nimmt an der Exposition de la Jeunesse mit 16 Bildern teil: «Sechzehn Bilder mit Darstellung von *Kinderspielen* (Kat.-Nr. 84), *Musikinstrumenten* (Kat.-Nr. 90), *Toten und lebenden Tieren* (Kat.-Nrn. 68/69)»; das größte Bild war die Darstellung einer *Jungen Frau, die mit Ungeduld darauf wartet, daß man ihr die Kerze reiche, um einen Brief zu versiegeln* (Kat.-Nr. 121; siehe auch unter dem Datum 1738). Siehe Bellier de la Chavignerie, «Notes sur l'Exposition de la Jeunesse», S. 42 und «Mercure de France», Juni 1734, S. 1405.

26. Juni: Chardin nimmt an der Sitzung der Akademie teil («P.-V.»).

3. August: Das Testament von Chardins Mutter Jeanne-Françoise David wird beim Notar Bapteste hinterlegt (zitiert in den Erbteilungsakten, 1744).

28. August, 2. Oktober: Chardin nimmt an der Sitzung der Akademie teil («P.-V.»).

30. Oktober: Chardin nimmt an der Sitzung der Akademie teil. Er wird beauftragt, zusammen mit Drouais den ernstlich erkrankten Maler Geuslain zu besuchen («P.-V.»).

27. November: Chardin nimmt an der Sitzung der Akademie teil bei der Aufnahme seines Freundes Aved («P.-V.»).

4. Dezember: Datum der Signatur des *Philosophen* (Kat.-Nr. 145).

31. Dezember: Chardin nimmt an der Sitzung der Akademie teil («P.-V.»).

Datierte Bilder: *Küchenstilleben* (Kat.-Nr. 137); *Der Philosoph* (Kat.-Nr. 145).

1735 8. Januar, 26. März: Chardin nimmt an der Sitzung der Akademie teil («P.-V.»).

14. April: Tod von Chardins Frau Marguerite Saintard, wohnhaft Rue Princesse, im Alter von etwa 38 Jahren. Das Original der von den Brüdern Goncourt und von Jal publizierten Todesurkunde ist verschollen. (Im Nachlaßinventar von 1737 heißt es irrtümlich, Marguerite Saintard sei am 13. April gestorben.)

15. April: Beerdigung von Marguerite Saintard (laut Goncourt; Urkunde verloren).

30. April, 25. Juni, 2. Juli: Chardin nimmt an der Sitzung der Akademie teil («P.-V.»).

2. Juli: Bezüglich der Ernennung von Offizieren hatte die Akademie beschlossen, daß alle Prätendenten am Samstag, den 2. Juli, in den Sälen der Akademie mehrere in diesem Jahr entstandene oder beendete Bilder auszustellen haben. Chardin zeigt vier Bilder mit der Darstellung von *Frauen bei häuslichen Beschäftigungen* (wahrscheinlich *Wasserfässer* und *Wäscherinnen*) und *Das Kartenhaus* (Kat.-Nr. 146). «Man lobte sehr seinen kunstvollen Farbauftrag und die überall herrschende Wahrheit» («Mercure de France», Juni 1735).

30. Juli, 20., 27. August, 29. Oktober, 31. Dezember: Chardin nimmt an der Sitzung der Akademie teil («P.-V.»). Aus diesem Jahr kein datiertes Bild.

1736 7. Januar, 28. April, 30. Juni, 28. Juli, 23. August, 28. September: Chardin nimmt an der Sitzung der Akademie teil («P.-V.»).

Datierte Bilder: *Jagdstilleben* (Kat.-Nr. 147); *Dame beim Teetrinken* (Kat.-Nr. 148).

1736/1737: Tod von Chardins Tochter Marguerite-Agnès (erwähnt im Nachlaßinventar der Mutter, 1737).

1737 4. Mai, 6. Juli, 3. August: Chardin nimmt an der Sitzung der Akademie teil («P.-V.»).

18. August: Chardin zeigt im Salon: «*Ein Mädchen, das einem Behälter Wasser entnimmt* (eines der *Wasserfässer* von 1733); *Eine Frau beim Wäschewaschen* (Kat.-Nr. 135); *Ein Jüngling, der sich mit Spielkarten vergnügt* (vielleicht Kat.-Nr. 154); *Ein Alchimist in seinem Laboratorium* (Kat.-Nr. 145); *Ein kleines Kind mit den Attributen der Kindheit* (Kat.-Nr. 150); *Ein kleines sitzendes Mädchen, das sich mit seinem Frühstück vergnügt* (Kat.-Nr. 151); *Ein kleines Mädchen, das Federball spielt* (Kat.-Nr. 149); *Ein gemaltes Bronzerelief* (Kat.-Nr. 159)» («Explication des peintures ...», 1737).

Kritiken: «... *Ein Mädchen, das einem Behälter Wasser ent-*

nimmt. Ein hübsches Bild, wie auch das folgende» *(Die Wäscherin)*. «Der Maler hat eine eigene, originelle Art, die in die Richtung von Rembrandt deutet» (Mariette). Ein weiterer Bericht im «Mercure de France», September 1737.

14. NOVEMBER: Chardin wird zum Vormund seines Sohns und sein Schwager Claude Saintard als Nebenvormund ernannt (siehe unsern «Chardin» von 1933, S. 64).

18. NOVEMBER: Nachlaßinventar von Chardins erster Frau Marguerite Saintard, aufgestellt vom Notar Bapteste.

23. NOVEMBER: Chardin nimmt an der Sitzung der Akademie teil («P.-V.»).

Datierte Bilder: *Junger Zeichner, der seinen Bleistift spitzt* (Kat.-Nr. 160); die Version dieses Bildes im Louvre (Kat.-Nr. 161); *Das Kartenhaus* (Kat.-Nr. 162).

1738 MAI: Der «Mercure de France» kündigt das Erscheinen eines Kupferstiches an: *Dame, die einen Brief versiegelt*, von Fessard nach dem Bild von Chardin gestochen (Bocher, Nr. 12, S. 17).

21. JUNI: Chardin nimmt an der Sitzung der Akademie teil («P.-V.»).

JULI: Der «Mercure de France» kündigt das Erscheinen von zwei Kupferstichen an: *Der kleine Soldat* und *Das Mädchen mit den Kirschen*, gestochen von Cochin nach Chardins Bildern aus dem Salon von 1737 (Bocher, Nr. 30, S. 31; Nr. 43, S. 43).

18. AUGUST bis 18. SEPTEMBER: Chardin zeigt im Salon: «19. Ein kleines Bild mit der Darstellung eines *Kellerburschen beim Reinigen seines Kruges* (Kat.-Nr. 186); 21. Ein Bild mit der Darstellung einer jungen *Stickerin* (Kat.-Nr. 173); 23. Ein Bild mit der Darstellung eines *Küchenmädchens* (Kat.-Nr. 187); 26. Ein Bild mit der Darstellung einer *Stickerin, die in ihrem Korb Wolle aussucht* (Kat.-Nr. 172); 27. Dessen Pendant, ein junger *Schüler, der zeichnet* (Kat.-Nr. 176); 34. Ein Bild von vier Fuss im Quadrat mit der Darstellung einer *Frau, die mit dem Versiegeln eines Briefes beschäftigt ist* (Kat.-Nr. 121, 1733 gemalt); 116. Ein kleines Bild, das *Porträt von Herrn Godefroys, des Juweliers, Sohn, welcher einen drehenden Kreisel beobachtet* (Kat.-Nr. 166); 117. Ein anderes mit der Darstellung eines jungen *Zeichners, welcher seinen Zeichenstift spitzt* (Kat.-Nr. 160 oder 161); 149. *Das Bildnis eines kleinen Mädchens, der Tochter des Händlers Mahon, die mit einer Puppe spielt* (Kat.-Nr. 165)» («Explication des peintures ...», 1738).

Diese Beiträge sind zitiert im «Mercure de France», Oktober 1738, S. 2181 und in «Lettre à la marquise de S.P.R., par le Chevalier de Brunaubois-Montador», 1. September 1738.

Datierte Bilder: *Die Rübenputzerin* (Kat.-Nr. 168), *Das Küchenmädchen* (Kat.-Nr. 185), *Das Küchenmädchen* (Kat.-Nr. 187) und *Die Botengängerin* (Kat.-Nr. 188).

1739 2. MÄRZ: Chardin wird von der Akademie den Mitgliedern zugeteilt, die das Rechnungswesen besorgen («P.-V.»).

21. MÄRZ: Chardin nimmt an der Sitzung der Akademie teil («P.-V.»).

JUNI: Der «Mercure de France» kündigt das Erscheinen von zwei Kupferstichen an: *Die Wäscherin* und *Das Wasserfaß*, von Cochin nach den Bildern von Chardin gestochen (Bocher, Nr. 6, S. 12; Nr. 21, S. 23).

4. JULI: Chardin nimmt an der Sitzung der Akademie teil («P.-V.»).

19. AUGUST: Pierre-Jean Chardin, der achtjährige Sohn des Malers, ist in der Kirche Saint-Sulpice Pate eines seiner Vettern, Jean-Juste, Sohn von Juste Chardin und Geneviève Barbiez (Jal).

6. SEPTEMBER: Chardin zeigt im Salon: «Ein kleines Bild mit der Darstellung einer *Dame, die Tee trinkt* (Kat.-Nr. 148); ein kleines Bild mit der Darstellung eines *Jungen Mannes, der sich damit unterhält, Seifenblasen zu machen* (Kat.-Nr. 183 oder 182); ein kleines Bild, Hochformat, darstellend *Die Kinderfrau* (Kat.-Nr. 191); ein anderes, darstellend *Die Botengängerin* (Kat.-Nr. 188); ein anderes, darstellend *Das Kartenkunststück* (Kat. Nr. 154); *Die Rübenputzerin* (Kat.-Nr. 168)» («Explication des peintures ,...», 1739).

Über diese Beiträge siehe «Mercure de France», September 1739, S. 2221 und «Lettre à la Marquise de S.P.R., par le Chevalier de Brunaubois-Montador», 1739, S. 8.

19. SEPTEMBER: Chardin nimmt an der Sitzung der Akademie teil («P.-V.»).

NOVEMBER: In einem Brief von Dubuisson an den Marquis de Caumont wird *Die Kinderfrau* bewundert, welche im Salon ausgestellt war (zitiert in Pascal-Gaucheron).

DEZEMBER: Der «Mercure de France» kündigt das Erscheinen von zwei Kupferstichen an: *Die Seifenblasen* und *Das Knöchelspiel*, von Fillœul nach den Bildern von Chardin gestochen (Bocher, Nr. 8, S. 14; Nr. 39 bis, S. 41); ferner einen andern Kupferstich: *Die Kinderfrau*, gestochen von Lépicié nach dem Bild von Chardin, welches für den Chevalier Despuechs gemalt, aber von einem österreichischen Herrn erworben und nach Wien verbracht worden war (Bocher, Nr. 24, S. 26).

Datierte Bilder: *Die Botengängerin* (Kat.-Nr. 189), *Die Botengängerin* (Kat.-Nr. 190); *Die Kinderfrau* (Kat.-Nr. 191).

1740 30. JANUAR: In der Sitzung der Akademie legt deren Sekretär, Cochin, zwei Abzüge des Kupferstichs *Die Kinderfrau* vor, den er nach dem Bild von Chardin geschaffen hat. Er erhält das Recht, den Stich auszuführen und zu verkaufen («P.-V.»).

12. FEBRUAR: In einem Brief an Carle Harlemann zählt Graf Tessin seine Bildkäufe auf: «... Ein Bild von Bou-

cher. Ein anderes von Chardin. Ziehen wir den Vorhang vor dem Rest, ich sehe schon, wie Sie mich bemitleiden» (siehe unsern «Chardin» von 1933, S.69).

22. AUGUST: Chardin zeigt im Salon: «58. Ein Bild mit der Darstellung eines *Affen, der malt* (Kat.-Nr.202); 59. Ein anderes, *Der philosophische Affe* (Kat.-Nr.201); 60. Ein anderes, *Die fleißige Mutter* (Kat.-Nr.194); 61. Ein anderes, *Das Tischgebet* (Kat.-Nr.198); 62. Ein anderes, *Die kleine Schullehrerin* (vielleicht Kat.-Nr.80)» («Explication des peintures ...», 1740).

Über diese Beiträge siehe «Mercure de France», Oktober 1740, S.2274 und die «Observations ...» des Abbé Desfontaines, 1740.

22. AUGUST: Im gleichen Salon stellt der Kupferstecher Charles-Nicolas Cochin zwei Stiche aus: *Der Keller-bursche, der seinen Krug reinigt* und das *Küchenmädchen,* gestochen nach den Bildern von Chardin, welche 1738 im Salon ausgestellt waren (Bocher, Nr.16, S.20; Nr.22, S.23).

3. SEPTEMBER, 29. OKTOBER: Chardin nimmt an der Sitzung der Akademie teil («P.-V.»).

17. NOVEMBER: Chardin wird vom Generalinspektor der Bauten dem König vorgestellt und präsentiert ihm *Die fleißige Mutter* und *Das Tischgebet,* «welche Seine Majestät sehr günstig aufnahm» («Mercure de France», November 1740).

DEZEMBER: Der «Mercure de France» kündigt das Erscheinen eines Kupferstichs an: *Die fleißige Mutter,* von Lépicié nach dem Bild von Chardin gestochen (Bocher, Nr.35, S.35). Der von Lépicié in Verse gesetzte Titel gibt dem Bild einen nicht beabsichtigten galanten Sinn.

1740 erscheint in London J.Fabers Kupferstich nach dem Bild von Chardin, welches 1738 unter dem Titel *Ein junger Zeichner, der seinen Zeichenstift spitzt,* ausgestellt war (Bocher, Nr.28, S.30).

Aus diesem Jahr kein datiertes Bild.

1741  7. JANUAR: Chardin nimmt an der Sitzung der Akademie teil; Cochin legt zwei Abzüge des Kupferstichs *Die fleißige Mutter* vor, den er nach dem Bild von Chardin unternommen hat. Er erhält das Recht, den Stich auszuführen und zu verkaufen («P.-V.»).

28. JANUAR: Chardin nimmt an der Sitzung der Akademie teil («P.-V.»).

1. SEPTEMBER: Chardin zeigt im Salon: «71. Ein Bild, darstellend *Das Négligé* oder *Die Morgentoilette,* im Besitz des Grafen Tessin (Kat.-Nr.200); 72. Ein anderes, mit der Darstellung des *Sohns von Herrn Lenoir, der sich mit dem Bau eines Kartenhauses unterhält* (Kat.-Nr.208?)» («Explication des peintures ...», 1741).

Über diese Beiträge siehe «Mercure de France», Oktober 1741, «Lettre à M. de Poiresson-Chamarande», 1741 und die «Observations» des Abbé Desfontaines, 1741.

DEZEMBER: Der «Mercure de France» kündigt das Er-

scheinen eines Kupferstichs an: *Das Négligé,* gestochen von Le Bas nach dem Bild von Chardin im Besitz des Grafen Tessin (Bocher, Nr.38, S.38).

Datierte Bilder: *Der Knabe mit dem Kreisel* (Kat.-Nr.204), *Das Mädchen mit dem Federball* (Kat.-Nr.206).

1742  5. JANUAR: Chardin ist krank; Cochin und Jouvenel (letzterer für den zuerst aufgebotenen Surugue) werden von der Akademie beauftragt, sich nach seinem Befinden zu erkundigen («P.-V.»).

8., 9. JANUAR: Graf Tessin erwähnt in einem Brief an seine Frau die Verse, welche Pesselier auf sein Bild von Chardin gemacht hat.

30. JUNI: Chardin nimmt an der Sitzung der Akademie teil und dankt für den Krankenbesuch, der ihm abgestattet worden war («P.-V.»).

7. JULI: Chardin nimmt an der Sitzung der Akademie teil («P.-V.»).

NOVEMBER: Der «Mercure de France» kündigt das Erscheinen von zwei Kupferstichen an: *Die Botenfrau* und *Der Kreisel,* von Lépicié nach den Bildern von Chardin gestochen (Bocher, Nr.45, S.45; Nr.50, S.52).

1742 erscheint Lépiciés Kupferstich nach dem Bild von Chardin, welches 1737 unter dem Titel *Eine kleine Feder-ballspielerin* ausgestellt war (Bocher, Nr.29, S.31).

In diesem Jahr kein datiertes Bild, auch keines ausgestellt, wahrscheinlich wegen Chardins Krankheit, die bis Ende Juni dauerte.

1743  JANUAR: Der «Mercure de France» kündigt das Erscheinen eines Kupferstichs an: *Die Rübenputzerin,* von Lépicié nach dem Bild von Chardin gestochen (Bocher, Nr.46, S.48).

JANUAR: Der «Mercure de France» kündigt das Erscheinen von zwei farbigen Kupferstichen an: *Die Stickerin* und *Der Zeichner,* von Gautier Dagoty nach Chardin gestochen (Bocher, Nr.41, S.42; Nr.15, S.19).

25. MAI, 6. JULI: Chardin nimmt an der Sitzung der Akademie teil («P.-V.»).

5. AUGUST: Chardin zeigt im Salon: «57. Bildnis von *Mad. Le... [Lenoir], ein Buch haltend* (Kat.-Nr.210); 58. Ein anderes kleines Bild mit der Darstellung von *Kindern, die sich beim Gänsespiel vergnügen* (Kat.-Nr.182); 59. Ein anderes, als Pendant dazu, ebenfalls mit der Darstellung von *Kindern, die Kartenkunststücke machen* (Kat.-Nr.154)» («Explication des peintures ...», 1743).

Kritiken: «Seine Bilder werden immer stark gefragt. Durch naive und wahrhafte Nachbildung der Natur gefallen sie allgemein all denen, die Augen und Empfindung haben; er besitzt die Kunst, die Leinwand zu beleben» («Mercure de France», September 1743, S.2048). – «Herr Chardin gibt immerzu Beweise seiner eigenen und raren Begabung» («Observations...», von Abbé Desfontaines, 1743).

5. AUGUST: Der Stecher P.-L. Surugue fils zeigt im

Salon drei Kupferstiche nach Bildern von Chardin: *Der Antiquar* (siehe Kat.-Nr.6); *Die Vorliebe des Kindesalters* (siehe Kat.-Nr.165); *Der Maler* (siehe Kat.-Nr. 5) (Bocher, Nr.2, S.8; Nr.25, S.28; Nr.42, S.43). Das erste und das dritte sind Gegenstücke.

28. SEPTEMBER: Chardin nimmt an der Sitzung der Akademie teil und erhält von ihr den Rang eines Conseiller («P.-V.»).

SEPTEMBER: Der «Mercure de France» kündigt das Erscheinen eines Kupferstichs an: *Das Kartenhaus,* von Lépicié nach dem Bild von Chardin gestochen (Bocher, Nr.11, S.16).

26. OKTOBER: Chardin nimmt an der Sitzung der Akademie teil und wird beauftragt, zusammen mit Duchange den erkrankten Maler Gobert zu besuchen («P.-V.»).

7. NOVEMBER: Tod von Chardins Mutter Jeanne-Françoise David; Chardin ist am 12. November mit seinen Geschwistern beim Aufstellen des Nachlaßinventars zugegen (siehe 14. Juli 1744).

29. NOVEMBER: Chardin nimmt an der Sitzung der Akademie teil und erstattet ihr mit Duchange Bericht über Gobert, dem die beiden einen Krankenbesuch abgestattet hatten. Sie stellten fest, er befinde sich «merklich wohler und habe sich über die Aufmerksamkeit der Körperschaft sehr gefreut» («P.-V.»).

31. DEZEMBER: Chardin nimmt an der Sitzung der Akademie teil («P.-V.»).

Kein datiertes Bild aus diesem Jahr.

1744 31. JANUAR, 28. MÄRZ: Chardin nimmt an der Sitzung der Akademie teil («P.-V.»).

APRIL: Der «Mercure de France» kündigt das Erscheinen eines Kupferstichs an: *Das Kartenkunststück,* von P.-L. Surugue Sohn nach Chardins Bild in der Sammlung Despuechs gestochen (Bocher, Nr. 51, S. 52).

14. JULI: Teilung des Nachlasses von Chardins Mutter. Auf Jean-Siméon entfallen 3816 Livres, 6 Sols, 8 Deniers (siehe unsern «Chardin» von 1933, S.76/77).

30. JULI, 29. AUGUST: Chardin nimmt an der Sitzung der Akademie teil («P.-V.»).

In diesem Jahr kein Salon.

1. NOVEMBER: Heiratsvertrag zwischen Chardin und Françoise-Marguerite Pouget, Witwe von Charles de Malnoé; Notar: Mᵉ Desmeure («A. N., M.C.»).

25. NOVEMBER: Verlobung von Chardin (das Datum entstammt dem Heiratskontrakt).

26. NOVEMBER: Chardin verheiratet sich in der Kirche Saint-Sulpice. Er zieht von der Rue Princesse Nr. 1 in das Haus seiner Gattin in der Rue Princesse Nr. 13 um (das heute verschollene Aktenstück ist in der Kopie der Brüder Goncourt erhalten).

22. DEZEMBER: Chardin unterzeichnet die Anerkennung der Güter, die seine Frau in die Ehe gebracht hat (siehe unsern «Chardin» von 1933, S.78).

DEZEMBER: Der «Mercure de France» kündigt das Erscheinen eines Kupferstichs an: *Das Tischgebet,* von Lépicié nach Chardin gestochen (Bocher, Nr. 5, S. 10). In diesem Jahr scheint Chardin kein Bild gemalt zu haben.

1745 JANUAR: Der «Mercure de France» kündigt das Erscheinen eines Kupferstichs an: *Der Alchimist,* gestochen von Lépicié nach dem 1734 datierten Bild von Chardin. Der Stich ist 1744 datiert. Er wird im Salon 1745 ausgestellt (Bocher, Nr. 48, S. 51).

27. FEBRUAR, 28. AUGUST: Chardin nimmt an der Sitzung der Akademie teil («P.-V.»).

AUGUST: Chardin stellt dieses Jahr nicht im Salon aus.

18. OKTOBER: Brief von Berch an den Grafen Tessin mit Bezug auf den Preis zweier Bilder von Chardin für einen Freund des Grafen: «Die Sache mit den Bildern begegnet einigen Schwierigkeiten von Seiten des Herrn Chardin, der freimütig gesteht, dass er die beiden Stücke erst in einem Jahr liefern könne. Er sagt, seine Langsamkeit und die Mühe, die er sich gibt, seien Ihrer Exzellenz bereits bekannt. Der Preis von 25 Louisdor ist für ihn, der das Unglück hat, langsam zu arbeiten, ein bescheidener; aber in Anbetracht der Freundlichkeiten, die Ihre Exzellenz ihm erwiesen hat, nimmt er den Handel an ... So hat nun Ihre Exzellenz noch Zeit zu beschließen, ob Sie ihn arbeiten lassen will. Ein Bild, das er in Arbeit hat, wird ihn vermutlich noch zwei Monate beschäftigen. Bei ihm werden nie zwei Dinge auf einmal gemacht.» (Der vollständige Wortlaut bei den Brüdern Goncourt und in Dussieux, «Artistes français à l'étranger», S. 593–596 und in unserm «Chardin» von 1933, S.78/79).

21. OKTOBER: Geburt und Taufe von Angélique-Françoise, Tochter von Chardin und Françoise-Marguerite Pouget. Ein anderes Kind, am gleichen Tage getauft, blieb nicht am Leben (Jal).

30. OKTOBER: Chardin nimmt an der Sitzung der Akademie teil («P.-V.»).

1745: Auktion Antoine de La Roque, in welcher, vielleicht erstmals, sechs Bilder von Chardin vorkommen (Nr.39, 75, 102, 173, 190, 191). *Der Kreisel* bringt 25 Livres, *Die Köchin* und *Die Wäscherin* bringen zusammen 482 Livres, die andern bedeutend weniger, so ein Stilleben nur 6 Francs.

1745: Chardin figuriert unter den besten Malern der Akademie auf einer Liste, die dem Direktor der Bauten übergeben wird. Als seine Spezialität sind auf dieser Liste genannt: «Tiere, dinghafte Gegenstände, kleine naive Sujets» (Pascal und Gaucheron).

Aus diesem Jahr kein datiertes Bild.

1746 10. JANUAR: Brief des Kupferstechers J.-P. Le Bas an den schwedischen Zeichner und Architekten J.-E. Rehu, wovon einem «Plafond» Chardins die Rede ist (es handelt

sich vermutlich um das Aushängeschild des Chirurgen, Kat.-Nr. 3): «Wenn er (Graf Tessin) mir den Dienst erweisen will, diesen Plafond zur Sprache zu bringen, so wird es mich freuen. Ich empfehle Ihnen diese Angelegenheit und bin sicher, dass sie in guten Händen ist ...» («A. A. F.», 1835–1855, S. 120).

29. JANUAR, 26. MÄRZ, 30. APRIL, 25. JUNI: Chardin nimmt an der Sitzung der Akademie teil («P.-V.»).

25. AUGUST: Chardin zeigt im Salon: «71. Wiederholung des *Tischgebets,* mit einer Erweiterung, damit das Bild einem Teniers im Kabinett des Herrn ... als Pendant dienen kann (Kat.-Nr. 215); 72. *Die häuslichen Freuden* (Kat.-Nr. 221); 73. *Bildnis von M... mit ihren Händen im Muff* (Kat.-Nr. 212); 74. *Bildnis von Herrn Levret, Mitglied der Königlich-chirurgischen Akademie* (Kat.-Nr. 213)» («Explication des peintures ...», 1746).

Kritiken: «*Das Tischgebet* des Herrn Chardin trägt, wie alles, was man von ihm gesehen hat, den Stempel einer Natürlichkeit und Wahrheit an sich, die nur ihm gehören» («Mercure de France», Oktober 1746). – «Die beiden lebensgroßen Bildnisse des Salons sind die ersten, die ich von ihm gesehen habe. Obwohl sie vorzüglich sind und noch Besseres versprechen, wenn ihr Schöpfer sich ganz zur Bildniskunst wendet, so wäre es für das Publikum doch sehr traurig, wenn er eine originelle Begabung und einen kunstreichen Pinsel aufgeben oder vernachlässigen würde, um sich gefälligkeitshalber und ohne den Stachel der Notwendigkeit einem allzu vulgär gewordenen Genre zuzuwenden. Er hat in diesem Jahr zwei Werke im Salon gezeigt, von denen das eine ein schon früher behandeltes Sujet mit einigen Änderungen darstellt. Es handelt sich um das wohlbekannte *Tischgebet des Kindes.* Das andere ist *Eine liebenswürdige Müssige,* in Gestalt einer nach der Mode gekleideten Dame mit einem reizenden Gesichtsausdruck. Sie trägt ein weißes, unter dem Kinn geknotetes Kopftuch, das ihr die Wangen bedeckt. Der eine Arm ist auf die Knie gesunken, und in der Hand hält sie nachlässig ein broschiertes Buch. Zur Seite, ein wenig im Hintergrund, befindet sich auf einem kleinen Tisch ein Spinnrad. In der Feinheit des Farbauftrags bewundert man die Wahrheit der Nachbildung, sei es bei der Darstellung der Figur oder in der kunstreichen Arbeit des Spinnrads und der Möbel, die im Zimmer stehen» («Réflexions ...», von La Font de Saint-Yenne, 1747, S. 109).

25. AUGUST: Der Kupferstecher P.-L. Surugue fils zeigt im Salon des Louvre einen Stich *Das Gänsespiel* nach dem Bild von Chardin, welches 1743 unter dem Titel *Kinder, die sich beim Gänsespiel belustigen* ausgestellt war (Bocher, Nr. 27, S. 30).

27. AUGUST: Chardin nimmt an der Sitzung der Akademie teil, in welche der Schüler seines Freundes Aved, Antoine Lebel, aufgenommen wird («P.-V.»).

24. SEPTEMBER: Chardin nimmt an der Sitzung der Aka-

demie teil, in welche der Pastellmaler La Tour aufgenommen wird («P.-V.»).

26. NOVEMBER: Chardin nimmt an der Sitzung der Akademie teil («P.-V.»).

31. DEZEMBER: Chardin befindet sich in der Deputation, welche von der Akademie beauftragt ist, den Generaldirektor der Bauten bei Anlaß des Neuen Jahres zu begrüßen («P.-V.»).

Aus diesem Jahr kein datiertes Bild.

1747  2. MÄRZ: Chardin und seine Frau anerkennen den Besitz eines Hauses an der Rue Princesse und einer «Loge» des Saint-Germain-Marktes, die unter die Kontrolle der Abtei Saint-Germain-des-Prés fällt (siehe unsern «Chardin» von 1933, S. 80).

4. MÄRZ: Chardin wird von der Akademie den Mitgliedern zugeteilt, welche sich mit der Kopfsteuer zu befassen haben («P.-V.»).

24. MÄRZ, 29. APRIL, 3. JUNI: Chardin nimmt an der Sitzung der Akademie teil («P.-V.»).

JUNI: Der «Mercure de France» kündigt das Erscheinen von Surugues Kupferstich *Die häuslichen Freuden* an, der von Chardin der Gräfin Tessin gewidmet ist (Bocher, Nr. 1, S. 7).

1., 29. JULI, 5. AUGUST: Chardin nimmt an der Sitzung der Akademie teil («P.-V.»).

5. AUGUST: Der Kupferstecher Surugue père präsentiert der Akademie einen Abzug der nach Chardin gestochenen Gravüre *Die häuslichen Freuden* («P.-V.»).

25. AUGUST: Chardin zeigt im Salon: «60. *Die aufmerksame Krankenwärterin* oder *Die Krankenkost* (Kat.-Nr. 218). Es handelt sich um ein Pendant zu einem andern Bild des Malers, welches zur Sammlung des Fürsten von Liechtenstein gehört und welches nicht verfügbar war, wie auch zwei andere, die kürzlich an den schwedischen Hof gelangt sind» («Explication des peintures ...», 1747).

Kritiken: «In einem ganz andern Sinn hat ein weiterer französischer Maler die Kunst entdeckt, häusliche Sujets zu behandeln, ohne vulgär zu sein. Ich meine Herrn Chardin. Er hat eine Art gefunden, die nur ihm gehört und die voller Wahrheit ist. Die Sorgfalt, mit der er die Natur studiert, und die glückliche Begabung, sie nachzubilden, sind beide gleich bewundernswert. Sein kleines Bild, das sich unter Nr. 60 im Salon befindet, ist ein Beweis mehr dafür» («Lettre sur l'Exposition des ouvrages de peinture, etc., de l'année 1747», von Abbé Le Blanc).

26. AUGUST, 2., 30. SEPTEMBER, 27. OKTOBER: Chardin nimmt an der Sitzung der Akademie teil («P.-V.»).

OKTOBER: Der «Mercure de France» kündigt das Erscheinen eines Kupferstichs an: *Der Augenblick des Nachdenkens,* von Surugue nach dem Bild von Chardin gestochen (Bocher, Nr. 26, S. 29).

25. NOVEMBER: Chardin nimmt an der Sitzung der Akademie teil («P.-V.»).

Kein datiertes Bild aus diesem Jahr.

1748 5. JANUAR, 24. FEBRUAR, 30. MÄRZ, 31. MAI, 8. JUNI:
Chardin nimmt an der Sitzung der Akademie teil
(«P.-V.»).

13. JUNI: Chardin ist Trauzeuge bei der Hochzeit seiner
Schwester Marie-Claude (Witwe des Herrn Bulté,
gestorben am 22. März) mit Jean-Baptiste Mopinot,
Kaufmann; die Trauung wird in Saint-Germain-le-
Vieil vollzogen in Gegenwart von Jean-Charles Fron-
tier, Maler, wohnhaft Rue du Petit-Lion, Kirchgemeinde
Saint-Sulpice, von Jean-Siméon Chardin und von Juste
Chardin (Jal).

22. JUNI, 6., 27. JULI: Chardin nimmt an der Sitzung der
Akademie teil («P.-V.»).

3. AUGUST: Chardin nimmt an der Sitzung der Akademie
teil und wird den Offizieren zugeteilt, die mit der Prü-
fung der Bilder des Salons betraut sind («P.-V.»).

23. AUGUST: Chardin nimmt an der Sitzung der Aka-
demie teil («P.-V.»).

25. AUGUST: Chardin zeigt im Salon: «53. *Der fleißige
Schüler*, Pendant der Bilder, die letztes Jahr an den Hof
von Schweden gegangen sind (Kat.-Nr. 222)» («Expli-
cation des peintures ...», 1748). Über dieses Bild siehe
«Mercure de France», September 1748, S. 162, «Lettre ...»,
von Abbé Gougenot (1748, S. 108 und 109), «Observa-
tions sur les Arts», von Saint-Yves (Leiden, 1748),
«Réflexions ...», von Baillet de Saint-Julien (1748).
Auktion des mit Chardin befreundeten Juweliers Gode-
froy, der der Vater des Knaben mit dem Kreisel ist; in
dieser Auktion figurieren *Zwei Stilleben* von Chardin.

31. AUGUST, 7. SEPTEMBER, 29. NOVEMBER, 7. DEZEMBER:
Chardin nimmt an der Sitzung der Akademie teil
(«P.-V.»).
Kein datiertes Bild aus diesem Jahr, in welchem Chardin
nur sehr wenig gemalt hat.

1749 29. MÄRZ: Chardin nimmt an der Sitzung der Akademie
teil und wird beauftragt, seinen Freund, den Maler
Aved, zu besuchen, der ein Bein gebrochen hat («P.-V.»).

12. APRIL, 7. JUNI, 4. OKTOBER, 8. NOVEMBER: Chardin
nimmt an der Sitzung der Akademie teil («P.-V.»).
Kein signiertes Bild aus diesem Jahr, in welchem mög-
licherweise gar keins entstanden ist.

1750 4. APRIL: Chardin nimmt an der Sitzung der Akademie
teil («P.-V.»).

AUGUST: Chardin stellt nicht im Salon aus, der Kritiker
Fréron bedauert sein Fehlen. Siehe «Réponse de l'ama-
teur à la première lettre sur la peinture», 26. September
1750 (signiert F.).

3. OKTOBER, 31. DEZEMBER: Chardin nimmt an der Sit-
zung der Akademie teil («P.-V.»).
Kein signiertes Bild aus diesem Jahr, in welchem mög-
licherweise gar keins entstanden ist.

1751 27. MÄRZ: Chardin nimmt an der Sitzung der Akademie
teil («P.-V.»).

24. APRIL: Chardin nimmt an der Sitzung der Akademie
teil und wird beauftragt, dem erkrankten Kupferstecher
Massé einen Besuch abzustatten («P.-V.»).

26. JUNI, 7. AUGUST: Chardin nimmt an der Sitzung der
Akademie teil («P.-V.»).

25. AUGUST: Chardin zeigt im Salon: «44. Ein Hoch-
format, 18 × 15 Zoll. Das Bild zeigt eine *Dame, die ihren
Zeitvertreib wechselt* (Kat. Nr. 227)» («Explication des
peintures...», 1751).
Siehe dazu «Jugement...», von Le Comte und Coypel
(1751).
Das Bild war von der Direktion der Bauten auf Antrag
von Charles Coypel bestellt worden.

28. AUGUST, 25. SEPTEMBER: Chardin nimmt an der
Sitzung der Akademie teil («P.-V.»).

30. OKTOBER: Chardin nimmt an der Sitzung der Aka-
demie teil und wird zusammen mit Oudry beauftragt,
die Werke eines von Le Moine präsentierten Blumen-
malers zu prüfen. («Ein Rapport wurde in Anbetracht
der Schwäche des Malers nicht verfaßt.») («P.-V.»).

6., 27. NOVEMBER: Chardin nimmt an der Sitzung der
Akademie teil («P.-V.»).
Kein datiertes Werk aus diesem Jahr, in welchem viel-
leicht nur zwei Bilder entstanden sind (Nrn. 227/228).

1752 8. JANUAR: Zahlungsanweisung (1500 Livres), von der
Direktion der Bauten zuhanden von Chardin ausgestellt
für das im letzten Jahr entstandene Bild *Eine Dame, die
ihren Zeitvertreib wechselt*. Dieses Bild (auch *Die Vogel-
orgel* genannt) wird von Marigny aufbewahrt. Es wird
am 8. Februar bezahlt und für den Luxembourg bestimmt.

8., 29. JANUAR, 24. MÄRZ, 10., 27. MAI, 3., 23. JUNI,
1. JULI: Chardin nimmt an der Sitzung der Akademie
teil («P.-V.»).

25. JULI: Der Generaldirektor der Bauten ersucht um eine
Liste der Pensionäre der Akademie, um einige Pensionen
zu verteilen, über die er verfügen kann. Lépicié führt in
dieser Liste Chardin auf, der sich «durch seine Begabung
und seine Rechtschaffenheit empfehle» («P.-V.»).

29. JULI, 5., 26. AUGUST: Chardin nimmt an der Sitzung
der Akademie teil («P.-V.»).
In diesem Jahr kein Salon.

1. SEPTEMBER: Chardin wird vom Generaldirektor der
Bauten für eine Pension von 500 Livres vorgeschlagen.
Marigny gibt ihm diesen Vorschlag am 7. September
bekannt (Siehe unsern «Chardin» von 1933, S. 86).

2., 30. SEPTEMBER, 7. OKTOBER, 4. NOVEMBER, 2., 30. DE-
ZEMBER: Chardin nimmt an der Sitzung der Akademie
teil («P.-V.»).
Datiertes Bild: *Küchenstilleben* (Kat.-Nr. 229).

1753 23. FEBRUAR, 31. MÄRZ, 7. APRIL, 26. MAI, 2. JUNI, 28.
JULI: Chardin nimmt an der Sitzung der Akademie teil
(«P.-V.»).

2. AUGUST: Chardin läßt durch Lépicié den Marquis de

Marigny um die Erlaubnis bitten, ihm den Kupferstich *Eine Dame, die sich mit einer Vogelorgel beschäftigt* zu widmen, und anzugeben, daß sich das Bild in dessen Sammlung befinde. Der Marquis gibt der Bitte am 6. August statt («A.A.F.», 1903, S.45 und 46, und Engerand, «Inventaire...», S.80).

25. AUGUST BIS 25. SEPTEMBER: Chardin zeigt im Salon: «59. Zwei Pendants unter der gleichen Nummer. Das eine Bild stellt dar einen *Zeichner, der nach dem Merkur des Herrn Pigalle* arbeitet, das andere *Ein Mädchen, welches das Evangelium aufsagt*. Diese beiden Gemälde gehören zum Kabinett des Herrn de la Live und sind Wiederholungen nach den Originalen im Kabinett des Königs von Schweden. Der Zeichner ist zum zweitenmal ausgestellt, mit Änderungen (Kat.-Nr.225); 60. *Ein Philosoph bei seiner Lektüre*. Dieses Bild gehört dem Architekten Herrn Boscry (Kat.-Nr.145); 61. *Der Blinde* (Kat.-Nr.234); 62. *Ein Hund, ein Affe, eine Katze* (Kat.-Nr.230) nach der Natur gemalt. Diese beiden letzteren Bilder stammen aus dem Kabinett des Herrn de Bombarde; 63. *Stilleben mit Rebhuhn und Früchten*, im Besitz von Herrn Germain (Kat.-Nr.231 oder 28); 64. Zwei Pendants unter der gleichen Nummer mit der Darstellung von *Früchten*, aus dem Kabinett des Herrn de Chasse (Kat.-Nrn.232/233); 65. *Wildpret*, im Besitz von Herrn Aved (Kat.-Nr.14, 16?)» («Explication des peintures...», 1753).

Über diese Beiträge siehe «Le Salon...», von J.Lacombe (1753), «Lettre...», von Huquier fils (1753), «Exposition...», von Caylus (1753), «Jugement d'un amateur...», von Abbé Laugier (1753), «Lettre à un ami» von Estève, aus Montpellier (1753, S.87–89), «Lettre sur quelques écrits...», von Fréron (1753, S.325) und anderes, das in unserem «Chardin» von 1933, S.87–91 wiedergegeben ist.

6. OKTOBER: Chardin nimmt an der Sitzung der Akademie teil («P.-V.»).

NOVEMBER: Im «Mercure de France» ausführliche Ankündigung eines neuen Kupferstichs: *Die Vogelorgel*, gestochen von L.Cars nach dem Bild von Chardin im Besitz von Herrn de Vandières (Bocher, Nr.47, S.50).

1. DEZEMBER: Chardin nimmt an der Sitzung der Akademie teil («P.-V.»).

«Lettre à M.C. [Chardin] sur les caractères en peintures» erscheint in Genf.

Kein datiertes Bild.

1754  2. MÄRZ: Chardin gehört zu den Kommissären, die von der Akademie mit der Rechnungsablegung für 1753 betraut sind («P.-V.»).

6. APRIL: Chardin nimmt an der Sitzung der Akademie teil. In dieser Sitzung erhält sein Sohn Jean-Pierre die Erlaubnis, am Wettbewerb um den großen Preis der Akademie teilzunehmen («P.-V.»).

6., 27.JULI, 3., 22., 31.AUGUST: Chardin nimmt an der Sitzung der Akademie teil («P.-V.»).

31. AUGUST: Chardins Sohn Jean-Pierre, Schüler der Akademie, gewinnt den ersten Preis des Wettbewerbs; das den Malern vorgeschriebene Thema lautete *Mattathias* («P.-V.»).

7., 28. SEPTEMBER, 5. OKTOBER, 29. NOVEMBER: Chardin nimmt an der Sitzung der Akademie teil («P.-V.»). Kein datiertes Bild aus diesem Jahr, in welchem vielleicht gar keines entstanden ist.

1755  25.JANUAR, 1.FEBRUAR: Chardin nimmt an der Sitzung der Akademie teil («P.-V.»).

22. MÄRZ: Chardin nimmt an der Sitzung der Akademie teil und wird einstimmig zu deren Schatzmeister ernannt. Das Amt wurde damals erst geschaffen und war besonders heikel wegen des Bankerotts des Concierge, dem die Kasse bis dahin anvertraut gewesen war («P.-V.»).

5., 26. APRIL, 3., 31. MAI, 7., 28. JUNI: Chardin nimmt an der Sitzung der Akademie teil («P.-V.»).

APRIL: Jean-Pierre Chardin stellt in Versailles zwei Bilder aus, zusammen mit seinen Kameraden aus der Ecole des élèves protégés (siehe unsern «Chardin» von 1933, S.55).

JUNI: Der «Mercure de France» kündigt das Erscheinen eines Kupferstichs an: *Bildnis von Chardin*, gezeichnet von Cochin und gestochen von Laurent Cars.

5., 26.JULI, 2. AUGUST: Chardin nimmt an der Sitzung der Akademie teil («P.-V.»).

16. AUGUST: In Abwesenheit des erkrankten Portail besorgt Chardin das Hängen und die Anordnung der Bilder des Salons («A.A.F.», 1903, S.94).

25. AUGUST: Chardin zeigt im Salon: «46. *Kinder, die mit einer Ziege spielen*. Nachahmung eines Bronzereliefs (Kat.-Nr.236); 47. Ein Bild mit *Tieren*» («Explication des peintures...», 1755).

Über diese Beiträge siehe «Mercure de France» (November 1755, S.181), «Lettre sur le Salon...», (1755, S.67/68), «Lettre...», von Baillet de Saint-Julien (1755, S.9), «Réponse...» (1755, S.14), das Gedicht «La Peinture», von Baillet de Saint-Julien (1755, S.5/6).

25. AUGUST: Der Kupferstecher Le Bas zeigt im Salon den Stich *Die Haushälterin* nach Chardins Bild im Kabinett des Königs von Schweden, 1754 (Bocher, Nr.39, S.40/41).

30. AUGUST: Chardin nimmt an der Sitzung der Akademie teil («P.-V.»).

6. SEPTEMBER: Die Akademie dankt Chardin für seine Mühewaltung beim Anordnen der Bilder des Salons («P.-V.»).

28.SEPTEMBER, 4., 25. OKTOBER, 8., 29. NOVEMBER, 31. DEZEMBER: Chardin nimmt an der Sitzung der Akademie teil («P.-V.»).

Kein datiertes Bild aus diesem Jahr, in welchem nur sehr wenige entstanden zu sein scheinen.

**1756** 10. Januar, 7. Februar, 3., 24. April, 8., 29. Mai, 5., 26. Juni, 24. Juli, 7., 21., 28. August, 25. September, 30. Oktober, 6., 27. November, 4., 31. Dezember: Chardin nimmt an der Sitzung der Akademie teil («P.-V.»). Datierte Bilder: *Korb mit Pfirsichen* (Kat.-Nr. 244); *Stillleben* (Kat.-Nr. 258).

**1757** 8., 29. Januar, 5. Februar, 5. März: Chardin nimmt an der Sitzung der Akademie teil («P.-V.»).

13. März: Auf Vorschlag von Marigny gewährt der König Chardin eine Wohnung im Louvre, an Stelle des Goldschmieds und Graveurs Marteau. Laut Cochin war der Künstler «sehr angenehm überrascht», daß seiner Bitte stattgegeben wurde. Cochin fügt hinzu, daß Chardin sehr daran gelegen war: «Abgesehen davon, daß diese Wohnungen sehr angenehm gelegen sind, befand er sich so inmitten der Künstler, die alle seine Freunde waren». Sein Brevet ist vom 22. Mai datiert (siehe unsern «Chardin» von 1933, S. 94).

26. März: Chardin nimmt an der Sitzung der Akademie teil («P.-V.»).

2. April: Chardin unterrichtet die Akademie über die Gunst, deren er durch Gewährung einer Wohnung im Louvre teilhaft geworden ist. Er wird dazu von den Mitgliedern beglückwünscht. Der Familie seines Vorgängers gegenüber beweist er viel Takt; Cochin erinnert daran noch 1768 (siehe unsern «Chardin» von 1933, S. 94).

4. Juni, 30. Juli, 6. August: Chardin nimmt an der Sitzung der Akademie teil («P.-V.»).

11. August: Chardin gibt seinem Sohn über seine Vormundschaft Rechenschaft; dieser verzichtet auf das mütterliche Erbe (siehe den Wortlaut in unserem «Chardin» von 1933, S. 95–98).

12. August: J.-P. Chardin protestiert gegen die Verzichterklärung, die man ihn zu unterzeichnen veranlaßt hatte (siehe unsern «Chardin» von 1933, S. 98).

20. August: Chardin nimmt an der Sitzung der Akademie teil («P.-V.»).

25. August: Chardin zeigt im Salon: «32. Ein Bild von ungefähr sechs Fuß mit der Darstellung von *Früchten und Tieren* (Kat.-Nr. 259); 33. Zwei Bilder, von denen das eine *Speisen zur Zubereitung auf einem Küchentisch* und das andere *Ein Dessert auf einem Tisch* darstellt (Kat.-Nrn. 239/240). Sie stammen aus der Sammlung französischer Kunst von Herrn de la Live de Jully; 34. *Eine Frau, die Rüben putzt* (Kat.-Nr. 265). Das Bild stammt aus dem Kabinett des Comte de Vence; 35. *Ovalbildnis von Herrn Louis*, Professor für Chirurgie (Kat.-Nr. 264); 36. *Jagdstilleben mit Jagdtasche und Pulverbüchse* (Kat.-Nr. 260). Aus dem Kabinett von Herrn Damery» («Explication des peintures...», 1757).

Über diese Beiträge siehe «Mercure de France» (Oktober 1757), «Année littéraire» (1757), «Journal encyclopédique»

(1757), «Observations...», signiert von Gautier d'Agoty und möglicherweise von Renou geschrieben.

25. August: Der Stecher Le Bas stellt im Salon zwei Kupferstiche aus: *Die gute Erziehung*, gestochen nach der Wiederholung von Chardins Bild, welches 1753 unter dem Titel *Ein kleines Mädchen, welches das Evangelium aufsagt* ausgestellt war, und *Das Zeichenstudium*, gestochen nach dem Bild von Chardin, welches im gleichen Jahr ausgestellt war unter dem Titel *Ein Zeichner, der nach dem Merkur des Herrn Pigalle arbeitet* (Bocher, Nr. 7, S. 13; Nr. 18, S. 21).

27. August, 3. September: Chardin nimmt an der Sitzung der Akademie teil («P.-V.»).

13. September: Chardins Sohn erhält sein Brevet als Rompreisträger; er langt anfangs Dezember in Rom an («Correspondance des Directeurs...»).

24. September, 22., 29. Oktober, 5., 20. November, 31. Dezember: Chardin nimmt an der Sitzung der Akademie teil («P.-V.»).

Dezember: Der «Mercure de France» kündigt das Erscheinen zweier Kupferstiche an: *Die Garnhasplerin* und *Der Zeichner*, von Flipart nach den Bildern von Chardin gestochen (Bocher, Nr. 40, S. 41; Nr. 14, S. 18).

Kein datiertes Bild aus diesem Jahr.

**1758** 7., 28. Januar, 4., 25. Februar, 4., 18. März, 1., 29. April, 6. Mai: Chardin nimmt an der Sitzung der Akademie teil («P.-V.»).

13. Mai: Chardin übernimmt das Einziehen der Subskriptionen für Cochins Kupferstiche *Les Ports de France* nach Vernet («A. A. F.», 1893, S. 26).

23. Juni, 29. Juli, 5. August: Chardin nimmt an der Sitzung der Akademie teil («P.-V.»).

17. August: Der Kommissär Davoust begibt sich in Chardins Wohnung im Louvre, um die im Louvre wohnhaften Künstler über die Geisteskrankheit des Emailmalers Riquet zu befragen. Chardin wird als dessen Nachbar befragt (J. Guiffrey, «Scellés et inventaires...», «N. A. A. F.», 1894, S. 261).

In der Heinecken-Auktion bringt Chardins *Blinder vom Quinze-Vingt* sechsundneunzig Francs.

23., 26. August, 2., 30. September, 7., 27. Oktober, 4., 25. November, 2. Dezember: Chardin nimmt an der Sitzung der Akademie teil («P.-V.»).

21. Dezember: Chardin nimmt an der Verlesung des Heiratskontrakts von Edme Dumont teil und unterschreibt in seiner Eigenschaft als Trauzeuge («A. A. F.», 1877, S. 258).

30. Dezember: Chardin nimmt an der Sitzung der Akademie teil («P.-V.»).

In Paris erscheint 1758 von Ant. Schlechter (sic), Pensionär Seiner Kaiserlichen Hoheit, ein Kupferstich nach Chardins 1746 im Salon ausgestelltem Bildnis des Chirurgen Andréas Levret. Dieser Stich gleicht völlig dem-

jenigen, welcher signiert und datiert ist: «Louis le Grand, 1760» (Bocher, Nr. 32, S. 32).

Datierte Bilder: *Korb mit Pfirsichen* (Kat.-Nr. 270); *Küchenstilleben mit Katze* (Kat.-Nr. 274).

1759  27. JANUAR, 3., 17. FEBRUAR, 3., 31. MÄRZ, 7., 28. APRIL, 5., 26. MAI, 2. JUNI: Chardin nimmt an der Sitzung der Akademie teil («P.-V.»).

4. JUNI: In der «Feuille Nécessaire» sind zwei Bilder von Chardin ausgeschrieben *(Ein Korb mit Pflaumen und einer mit Pfirsichen),* bei Abbé Trublet (Kat.-Nrn. 276/277). 30. JUNI, 7., 28. JULI, 23. AUGUST: Chardin nimmt an der Sitzung der Akademie teil («P.-V.»).

25. AUGUST: Chardin zeigt im Salon: «35. Ein Bild von ungefähr sieben Fuß Höhe und vier Fuß Breite, darstellend *Die Rückkehr von der Jagd.* Im Besitz des Herrn Grafen du Luc (Kat.-Nr. 72); zwei Bilder von zweieinhalb Fuß Höhe und zwei Fuß Breite mit der Darstellung von *Wildpret* mit Lederzeug und Jagdtasche. Im Besitz des Architekten Trouard (Kat.-Nrn. 261/262). 37. Zwei Bilder von anderthalb Fuß Breite und dreizehn Zoll Höhe mit *Früchten.* Im Besitz des Abbé Trublet (Kat.-Nrn. 276/277); 38. Zwei weitere Bilder mit *Früchten,* vom gleichen Format wie die vorigen, aus der Sammlung des Zeichenlehrers Herrn Silvestre (Kat.-Nrn. 249/250); 39. Zwei kleine Bilder von ein Fuß Höhe und sieben Zoll Breite. Das eine stellt einen *Jungen Zeichner* dar, das andere *Ein Mädchen beim Stricken.* Sie gehören dem Kupferstecher Herrn Cars (Kat.-Nrn. 268/269)» («Explication des peintures...», 1759).

Über diese Beiträge siehe «Année littéraire» (1759), «Annonces...» (1759), «Lettre critique...» (1759), «Observateur littéraire», «Journal encyclopédique».

Kritik: «Von Chardin sind zu sehen: Eine *Rückkehr von der Jagd, Jagdstücke,* ein *Zeichenschüler, vom Rücken gesehen,* eine *Stickerin,* zwei Bilder mit *Früchten.* In diesen Bildern ist Natur und Wahrheit. Man würde diese Flaschen beim Hals nehmen, wenn man Durst hätte. Die Pfirsiche und Trauben erwecken Appetit und locken zum Zugreifen. Herr Chardin ist ein Mann von Geist, er versteht die Theorie seiner Kunst, malt in einer Weise, die ihm eigen ist, und seine Bilder werden eines Tages sehr gesucht sein. In seinen kleinen Figuren liegt ein inneres Ausmaß, daß sie viel größer scheinen, als sie sind. Dieses innere Ausmaß ist unabhängig von der Ausdehnung der Leinwand und der Gegenstände. Man verkleinere eine Heilige Familie von Raffael nach Belieben, nie wird man dabei die innere Größe zerstören können» (Diderot, «Salon de 1759», in «Salons», Ausgabe Seznec-Adhémar, Bd. I, S. 66).

27. AUGUST: In der «Feuille Nécessaire» ist Chardins Aushängeschild eines Chirurgen ausgeschrieben (Kat.-Nr. 3), beim Kupferstecher Le Bas (der es schon 1746 zu verkaufen suchte).

1., 7., 28. SEPTEMBER, 6., 27. OKTOBER, 10., 24. NOVEMBER: Chardin nimmt an der Sitzung der Akademie teil («P.-V.»).

1. DEZEMBER: Chardin nimmt an der Sitzung der Akademie teil. Cochin teilt der Versammlung mit, daß der Comte de Caylus dem Schatzmeister Chardin zweihundert Livres ausgehändigt habe im Hinblick auf den von Caylus kreierten Preis für Darstellungen von Charakterköpfen («P.-V.»).

Kein datiertes Bild aus diesem Jahr, in welchem vielleicht gar keines entstanden ist.

1760  La Tour malt das Bildnis von Chardin. Auf einer Etikette, die auf die Rückseite dieses Bildes geklebt ist, steht folgende Notiz: «1760 von Herrn Delatour gemalt und von Chardin der Akademie geschenkt im Juli 1774» (siehe dieses Datum; vgl. Albert Besnard und Georges Wildenstein, «La Tour», S. 156, Nr. 59).

Im Brief vom 18. Mai 1785 an Desfriches gedenkt Ryhner einer Reise nach Paris, die die beiden vor fünfundzwanzig Jahren gemacht hatten: «Erinnern Sie sich noch an Chardin und seine gute Frau» (Ratouis de Limay, «Desfriches», S. 62).

Der Kupferstich erscheint, den Louis Legrand nach dem Bild von Chardin ausgeführt hat, welches im Salon 1746 unter dem Titel *Bildnis von Herrn Levret* ausgestellt war (Bocher, Nr. 32, S. 32).

5. JANUAR: Chardin ist in seiner Eigenschaft als Schatzmeister der Akademie Mitglied des Komitees, welches die Angelegenheit des Wettbewerbs für Ausdrucksstudien zu behandeln hat («P.-V.»).

26. JANUAR, 9., 23. FEBRUAR, 1., 29. MÄRZ, 12., 26. APRIL, 3., 31. MAI, 7. JUNI: Chardin nimmt an der Sitzung der Akademie teil («P.-V.»).

21. JUNI: Chardin ist in Begleitung von Restout, Hallé, Vien und Cochin beim Comte de Caylus anläßlich der Unterzeichnung des Vertrages, durch welchen Caylus der Akademie einen Preis für Gesichts- und Ausdrucksstudien stiftet. Chardin nimmt als Schatzmeister eine Zahlung von hundertdreizehn Livres, zehn Sols und acht Deniers entgegen («P.-V.»).

28. JUNI, 5., 26. JULI: Chardin nimmt an der Sitzung der Akademie teil («P.-V.»).

31. JULI: Chardin beurkundet, vom Comte de Caylus die Summe von sechsundachtzig Livres, dreizehn Sols, vier Deniers empfangen zu haben für die Rente, die dieser der Akademie gestiftet hat («A. A. F.», 1880/1881, S. 211).

2. AUGUST: Chardin nimmt an der Sitzung der Akademie teil («P.-V.»).

AUGUST: Chardin erhält von der Königin von Schweden eine Medaille als Dank für die Widmung auf Le Bas' Kupferstichen *Das Zeichenstudium* und *Die gute Erziehung* («Mercure de France», August 1760).

14. AUGUST: Chardin verkauft dem Kupferstecher Wille

zwei Stilleben für sechsunddreißig Livres (J.-G. Wille, «Mémoires...», I, S. 140).

23., 30. AUGUST, 6., 27. SEPTEMBER, 4., 25., 27. OKTOBER, 6., 31. DEZEMBER: Chardin nimmt an der Sitzung der Akademie teil («P.-V.»).

Datierte Bilder: *Jagdstilleben* (Kat.-Nr. 284); *Stilleben mit Melone* (Kat.-Nr. 298); *Stilleben mit Aprikosenglas* (Kat.-Nr. 299); *Stilleben mit Olivenglas* (Kat.-Nr. 307).

**1761** 10., 31. JANUAR, 7., 28. FEBRUAR, 7. MÄRZ: Chardin nimmt an der Sitzung der Akademie teil («P.-V.»).

28. MÄRZ: Chardin nimmt an der Sitzung der Akademie teil («P.-V.»), wobei Surugue fils einen Abzug des Kupferstichs *Der Blinde* präsentiert, den er nach dem Bild von Chardin ausgeführt hat (Bocher, Nr. 4, S. 9).

4. APRIL, 2., 30. MAI, 6., 27. JUNI: Chardin nimmt an der Sitzung der Akademie teil («P.-V.»).

JUNI: Chardin unterzeichnet gemeinsam mit den im Louvre wohnenden Künstlern eine Petition an den Marquis de Marigny, zwecks Respektierung der Privilegien der genannten Künstler seitens der Maler der Académie de Saint-Luc (vgl. unsern «La Tour», S. 61).

4. JULI: Chardin nimmt an der Sitzung der Akademie teil («P.-V.»).

13. JULI: Für die Anordnung der Bilder des Salons schlägt Cochin dem Marquis de Marigny Chardin als Nachfolger des verstorbenen Portail vor. Marigny nimmt den Vorschlag an (siehe unsern «Chardin» von 1933, S. 104).

24. JULI: Chardin wird als Schatzmeister der Akademie beauftragt, sich mit der Anordnung der Bilder des Salons zu befassen (ibid.).

1. AUGUST: Chardin nimmt an der Sitzung der Akademie teil («P.-V.»).

25. AUGUST: Chardin zeigt im Salon: «42. *Das Tischgebet.* Wiederholung des Bildes im Kabinett des Königs, aber mit Änderungen. Im Besitz des Notars Fortier (Kat.-Nr. 279); 43. Mehrere Bilder mit *Tieren.* Im Besitz von Herrn Aved, Rat der Akademie (?); 44. Ein Bild mit der Darstellung von *Kiebitzen.* Im Besitz des Zeichenlehrers Silvestre (Kat.-Nr. 285); 45. Zwei ovale Bilder. Im Besitz des Goldschmieds Rœttiers (Kat.-Nrn. 300, 301); 46. Andere Bilder, gleiches Genre, unter der gleichen Nummer (Kat.-Nr. 297)» («Explication des peintures...», 1761).

Über diese Beiträge siehe «Annonces...» (31. August 1761), «Mercure de France» (Oktober), «Observateur littéraire», Diderots «Salon» von 1761 (Diderot, «Salons», Ausgabe Seznec-Adhémar, Bd. I. S. 89/90), die im Manuskript der Sammlung Deloyne wiedergegebenen Verse (Bd. 48, S. 67) (siehe diese Texte in unserm «Chardin» von 1933, S. 105/106).

22. AUGUST: Chardin nimmt an der Sitzung der Akademie teil («P.-V.»).

25. AUGUST: Der Kupferstecher Surugue fils zeigt im Salon den Stich *Der Blinde,* nach dem Bild von Chardin, welches 1753 unter dem Titel *Ein kleines Bild mit der Darstellung eines Blinden* ausgestellt war (Bocher, Nr. 4, S. 9/10).

29. AUGUST: Chardin nimmt an der Sitzung der Akademie teil («P.-V.»).

5. SEPTEMBER: Chardin wird in einem Brief apostrophiert, den ihm Oudry in «einer für die Akademie sowohl als für Chardin beleidigenden Weise» schreibt, um sich über «das Urteil der Kommissäre der Akademie» zu beklagen. Die Akademie beauftragt ihren Sekretär, «Herrn Oudry zu schreiben, daß sie ihm den Zutritt zu den Sitzungen verbietet, bis er durch gerechte Wiedergutmachung ihr sowohl als Herrn Chardin Genugtuung gegeben hat; vorderhand ordnet sie an, daß seine beiden Bilder aus dem Salon entfernt werden» («P.-V.»).

26. SEPTEMBER: Chardin teilt der Akademie mit, daß er Genugtuung erhalten habe in bezug auf den beleidigenden Brief von Oudry. Die Akademie nimmt ihrerseits die Entschuldigung von Oudry an («P.-V.»).

AUGUST UND SEPTEMBER: Jean-Pierre Chardin, der sich an den Sendungen aus Rom nicht beteiligt hat, kopiert in der Peterskirche ein Bild von Domenichino; er kann seinen Aufenthalt in Rom nicht verlängern («Correspondance des Directeurs...»).

3., 31. OKTOBER, 7., 28. NOVEMBER, 5., 31. DEZEMBER: Chardin nimmt an der Sitzung der Akademie teil («P.-V.»).

Datiertes Bild: *Stilleben* (Kat.-Nr. 308).

**1762** 9., 30. JANUAR, 6., 27. FEBRUAR, 6., 27. MÄRZ, 3., 24. APRIL, 8. MAI: Chardin nimmt an der Sitzung der Akademie teil («P.-V.»).

29. MAI: Chardin wird von der Akademie beauftragt, zusammen mit Coustou den gefährlich erkrankten Pigalle zu besuchen («P.-V.»).

5., 26. JUNI, 3., 30. JULI, 7., 21., 28. AUGUST, 4., 25. SEPTEMBER, 2. OKTOBER: Chardin nimmt an der Sitzung der Akademie teil («P.-V.»).

Kein Salon in diesem Jahr.

21. JULI: Jean-Pierre Chardin wird in Genua von Seeräubern entführt (siehe unsern «Chardin» von 1933, S. 57).

15. OKTOBER: In einem Brief des Abbé Pommyer wird La Tour gebeten, «Herrn und Frau Chardin alles Gute zu sagen» (Ch. Demaze, «Le reliquaire de M. de la Tour..», S. 24).

30. OKTOBER, 6., 27. NOVEMBER, 4., 31. DEZEMBER: Chardin nimmt an der Sitzung der Akademie teil («P.-V.»).

Kein datiertes Bild aus diesem Jahr.

**1763** 8., 29. JANUAR: Chardin nimmt an der Sitzung der Akademie teil («P.-V.»).

4. FEBRUAR: In einem Brief an den Marquis de Marigny

bittet Cochin um eine Pension für Chardin auf Grund von dessen Tätigkeit als «tapissier» des Salons («A. A. F.», 1903, S. 255–257.)

5. FEBRUAR: Der Sohn des Medaillengraveurs Jean Duvivier befindet sich als Schüler bei Chardin (siehe unsern «Chardin» von 1933, S. 107).

6., 26. FEBRUAR: Chardin nimmt an der Sitzung der Akademie teil («P.-V.»).

28. FEBRUAR: Cochin wiederholt beim Marquis de Marigny seine Anregung bezüglich einer Pension für Chardin (siehe unsern «Chardin» von 1933, S. 108).

5., 26. MÄRZ, 9., 30. APRIL: Chardin nimmt an der Sitzung der Akademie teil («P.-V.»).

5. MAI: Chardin erhält jährlich zweihundert Livres für seine Tätigkeit für den Salon (siehe unsern «Chardin» von 1933, S. 108).

7. MAI, 4., 25. JUNI, 2., 30. JULI, 6. AUGUST: Chardin nimmt an der Sitzung der Akademie teil («P.-V.»).

15. AUGUST: Chardin zeigt im Salon: «58. Ein Bild mit *Früchten* (Kat.-Nr. 309); 59. Ein anderes mit der Darstellung eines *Blumenstraußes* (Kat.-Nr. 314). Die beiden Bilder gehören dem Comte de Saint-Florentin; 60. Anderes Bild mit *Früchten,* im Besitz des Herrn Abbé Pommyer, Rats im Parlament (Kat.-Nr. 316); 61. Zwei andere Bilder, von denen das eine *Früchte,* das andere *Die Überreste eines Déjeuners* darstellt. Die beiden Bilder stammen aus dem Kabinett des Herrn Silvestre, Mitglieds der Akademie und königlichen Zeichenmeisters (Kat.-Nrn. 327/328); 62. Anderes kleines Bild, im Besitz des Bildhauers Lemoyne (Kat.-Nr. 321); andere Bilder unter der gleichen Nummer (Kat.-Nr. 328)» («Explication des peintures…», 1753).

Über diese Beiträge siehe «Année littéraire», «Extraordinaire du Mercure» (September 1763), «Lettre…» von Mathon de la Cour, «Misotechnites…», von Cochin, Diderots «Salon» von 1763 («Salons», Bd. I, Ausgabe Seznec-Adhémar, S. 170/171).

27. AUGUST, 3., 24. SEPTEMBER, 1., 29. OKTOBER, 5., 25., 26. NOVEMBER, 3., 31. DEZEMBER: Chardin nimmt an der Sitzung der Akademie teil («P.-V.»).

Datierte Bilder: *Stilleben* (Kat.-Nr. 322); *Stilleben* (Kat.-Nr. 323); *Stilleben* (Kat.-Nr. 327).

1764 7., 28. JANUAR, 4. FEBRUAR: Chardin nimmt an der Sitzung der Akademie teil («P.-V.»).

24. FEBRUAR: Chardin wird von der Akademie beauftragt, den erkrankten Dandré-Bardon zu besuchen («P.-V.»).

3., 31. MÄRZ, 7., 28. APRIL: Chardin nimmt an der Sitzung der Akademie teil («P.-V.»).

26. MAI: Cochin und Chardin werden beauftragt, den Maler Massé aufzusuchen und ihm im Namen der Akademie für die zweitausend Livres zu danken, die dieser ihr in der Absicht geschenkt hat, einen Fonds zugunsten der Witwen und Waisen von Künstlern zu stiften («P.-V.»).

2. JUNI: Chardin bestätigt, die von Massé versprochenen zweitausend Livres erhalten zu haben («P.-V.»).

30. JUNI, 7., 28. JULI, 4., 23., 31. AUGUST, 1., 28. SEPTEMBER, 6. OKTOBER: Chardin nimmt an der Sitzung der Akademie teil («P.-V.»).

25. OKTOBER: Cochin beantragt, daß Chardin die Sopraporten für Schloß Choisy male: «Ich glaube, daß diese Bilder sehr gefallen werden durch die jedermann berückende Wahrheit und die Kunst ihrer Wiedergabe, auf Grund deren Chardin in Künstlerkreisen als der größte Maler gilt, den es in diesem Genre je gegeben hat. Übrigens werden diese Bilder nur je achthundert Livres kosten» (siehe unsern «Chardin» von 1933, S. 110).

27. OKTOBER: Chardin nimmt an der Sitzung der Akademie teil («P.-V.»).

10. NOVEMBER: Chardin wird in seiner Eigenschaft als Schatzmeister ermächtigt, per Prokura die Rente zu empfangen, die Herr de Julienne der Akademie gestiftet hat («P.-V.»).

24. NOVEMBER, 1., 12., 31. DEZEMBER: Chardin nimmt an der Sitzung der Akademie teil («P.-V.»).

Datierte Bilder: *Stilleben mit weißem Teekrug* (Kat.-Nr. 335); *Stilleben mit Früchtekorb* (Kat.-Nr. 336); *Stilleben mit Wildente* (Kat.-Nr. 337).

1765 5. JANUAR: Auf Ersuchen von Cochin und Descamps kandidiert Chardin für einen Sitz in der Akademie von Rouen (siehe unsern «Chardin» von 1933, S. 111).

26. JANUAR: Chardin nimmt an der Sitzung der Akademie teil («P.-V.»).

30. JANUAR: Chardin wird zum Mitglied der Akademie von Rouen erwählt als Nachfolger des verstorbenen Michel-Ange Slodtz (siehe unsern «Chardin» von 1933, S. 111).

JANUAR: Im «Mercure de France» wird von neuem angezeigt, daß die von Cochin und Le Bas nach Vernet gestochenen «Ports de France» sich zum Verkauf bei Chardin befinden. Von diesen Stichen ist die Rede im undatierten Brief von Chardin an seinen Freund Desfriches (siehe unsern «Chardin» von 1933, S. 111).

1. FEBRUAR: Chardin nimmt an der Sitzung der Akademie teil («P.-V.»).

5. FEBRUAR: Chardin dankt seinen neuen Kollegen von der Akademie in Rouen (siehe unter dem 10. und 30. Januar).

12. FEBRUAR: Zusammen mit den Stechern Wille, Flipart, Choffard und den Malern Roslin und Vien diniert Chardin bei den Herren Papelier und Eberts, die gemeinsam mit Kupferstichen handeln (J.-G. Wille, «Mémoires et Journal…», Bd. I, S. 281/282).

23. FEBRUAR, 2., 30. MÄRZ: Chardin nimmt an der Sitzung der Akademie teil («P.-V.»).

13. APRIL: Chardin wird von der Akademie beauftragt, den gefährlich erkrankten Kupferstecher Cars zu besuchen («P.-V.»).

27. APRIL: Chardin nimmt an der Sitzung der Akademie teil («P.-V.»).

25. MAI: In Übereinstimmung mit Boucher, Vien und Vernet berichtet Chardin in günstigem Sinne über das von Herrn Viquesnel geschaffene Karmin, um dafür die Gutheißung der Akademie zu erlangen («P.-V.»).

1. JUNI: Chardin nimmt an der Sitzung der Akademie teil («P.-V.»).

28. JUNI: Chardin nimmt an der Sitzung der Akademie teil. Der Neffe von Chardin, Bildhauer und Schüler der Akademie, erhält die dritte Medaille («P.-V.»).

6., 27. JULI, 3. AUGUST: Chardin nimmt an der Sitzung der Akademie teil («P.-V.»).

25. AUGUST: Chardin zeigt im Salon: «45. Ein Bild mit den *Attributen der Wissenschaften* (Kat.-Nr. 341); 46. Ein anderes mit *denen der Künste* (Kat.-Nr. 339); 47. Ein anderes, darauf man *diejenigen der Musik* sieht (Kat.-Nr. 340.) Diese Bilder von drei Fuß und zehn Zoll Breite und drei Fuß und zehn Zoll Höhe sind für die Gemächer von Choisy bestimmt; 48. Drei Bilder unter der gleichen Nummer, oval, mit der Darstellung von *Erfrischungen,* von *Früchten* und von *Tieren* (Kat.-Nrn. 338? und ?). Diese Bilder sind vier Fuß und sechs Zoll breit und drei Fuß und drei Zoll hoch. Das ovale ist fünf Fuß hoch; 49. Mehrere Bilder unter der gleichen Nummer, von denen eines einen Korb mit *Trauben* darstellt (Kat.-Nrn. 324/325, 333, 336)» («Explications des peintures...», 1765).

Über diese Beiträge siehe «Avant-Coureur», «Année littéraire», «Journal encyclopédique», «Mercure de France» (Oktober), «Lettre...», von Mathon de la Cour und vor allem Diderots «Salon» von 1765 (in «Œuvres», Ausgabe Assézat, Bd. X, S. 234, 289).

31. AUGUST, 7., 28. SEPTEMBER, 5., 26. OKTOBER, 9. NOVEMBER: Chardin nimmt an der Sitzung der Akademie teil («P.-V.»).

NOVEMBER: Die Bilder für Choisy werden eingesetzt, und Chardin liefert seine Rechnung ab, die zweitausendvierhundert Livres beträgt (Engerand, «Inventaire...», S. 82).

12. NOVEMBER: In seinem Brief an den Marquis de Marigny rühmt Cochin Chardins Bilder in Schloß Choisy («N. A. A. F.», 1904, S. 40/41).

29. NOVEMBER: Chardin nimmt an der Sitzung der Akademie teil («P.-V.»).

7. DEZEMBER: Chardin nimmt an der Sitzung der Akademie teil und wird ermächtigt, die ihr von Massé geschenkten zweitausend Livres in eine Rente umzuwandeln («P.-V.»).

31. DEZEMBER: Chardin nimmt an der Sitzung der Akademie teil («P.-V.»).

Datierte Bilder: *Stilleben mit Früchtekorb* (Kat.-Nr. 338); *Die Attribute der Kunst* und *Die Attribute der Musik* (Kat.-Nrn. 339/340).

1766   4., 25. JANUAR, 1., 26. FEBRUAR, 22. MÄRZ, 5., 26. APRIL, 3., 31. MAI, 7., 28. JUNI, 5. JULI: Chardin nimmt an der Sitzung der Akademie teil («P.-V.»).

15. JULI: Cochin schlägt dem Marquis de Marigny Chardin zur Ausführung der Sopraporten im königlichen Schloß Bellevue vor (siehe unsern «Chardin» von 1933, S. 117).

26. JULI, 2., 23., 30. AUGUST: Chardin nimmt an der Sitzung der Akademie teil («P.-V.»).

Kein Salon in diesem Jahr.

6. SEPTEMBER: Chardin nimmt an der Sitzung der Akademie teil. Der von Chardin vorgeschlagene Loutherbourg begegnet anläßlich der Präsentation seines Bildes zur Aufnahme in die Akademie der Ablehnung eines großen Teils der Mitglieder. Zunächst war eine Klage gegen ihn eingereicht worden, weil er gegen den Willen seines Vaters eine Witwe geheiratet, die älter war als er; ferner hatte er versucht, Bachelier aus dem Besitz seines Ateliers in den Tuilerien zu verdrängen (siehe unsern «Chardin» von 1933, S. 117).

27. SEPTEMBER, 4. OKTOBER: Chardin nimmt an der Sitzung der Akademie teil («P.-V.»).

SEPTEMBER: Jean-Pierre Chardin gibt seiner Achtung vor Rubens Ausdruck (siehe unsern «Chardin» von 1933, S. 57).

25. OKTOBER: Chardin nimmt an der Sitzung der Akademie teil und wird der Deputation zugeteilt, die im Auftrag der Akademie dem Generalleutnant der Polizei, Herrn de Sartines, den Dank abstatten soll für die hundert Silberstücke, die er der Körperschaft geschenkt hat («P.-V.»).

8., 29. NOVEMBER, 6., 15., 31. DEZEMBER: Chardin nimmt an der Sitzung der Akademie teil («P.-V.»).

1766 erscheint der von Miger ausgeführte Kupferstich nach dem Bild von Chardin, welches 1757 im Salon unter dem Titel *Ovalbildnis von Herrn Louis* ausgestellt war.

Datierte Bilder: *Die Attribute der Künste* (Kat.-Nr. 343); *Die Attribute der Künste* (Kat.-Nr. 344).

1767   10., 31. JANUAR, 28. FEBRUAR, 7., 28. MÄRZ, 4., 25. APRIL, 2., 30. MAI, 6., 27. JUNI, 4., 24. JULI, 1., 22. AUGUST: Chardin nimmt an der Sitzung der Akademie teil («P.-V.»).

JUNI: Jean-Pierre Chardin in Paris zurück (siehe unsern «Chardin» von 1933, S. 57).

25. AUGUST: Chardin zeigt im Salon: «38. Zwei Bilder unter der gleichen Nummer mit der Darstellung von verschiedenen *Musikinstrumenten* (Kat.-Nrn. 345/346). Diese beiden ovalen Bilder von ungefähr vier Fuß und sechs Zoll Breite und drei Fuß Höhe gehören dem

König und sind für das Schloß Bellevue bestimmt» («Explications des peintures...». 1767).

Über diese Beiträge siehe «Mercure de France» (Oktober), «Année littéraire», «Avant-Coureur», «Lettre...», von Mathon de la Cour, «Mémoires secrets» (13. September) und Diderots «Salon» von 1767 (in «Œuvres», Ausgabe Assézat, Bd. XI, S. 97).

29. AUGUST, 5., 20. SEPTEMBER, 3. OKTOBER: Chardin nimmt an der Sitzung der Akademie teil («P.-V.»).

27. OKTOBER: Chardin, Cochin und La Tour unterstützen die Kandidatur des Abbé Pommyer für einen Sitz als freies Mitglied der Malerakademie («P.-V.»).

31. OKTOBER: Chardin nimmt an der Sitzung der Akademie teil und wird zusammen mit La Tour beauftragt, dem Abbé Pommyer seine Nomination bekanntzugeben («P.-V.»).

7., 28. NOVEMBER, 5. DEZEMBER: Chardin nimmt an der Sitzung der Akademie teil («P.-V.»).

31. DEZEMBER: Chardin nimmt an der Sitzung der Akademie teil und wird beauftragt, den ernstlich erkrankten Restout zu besuchen («P.-V.»).

1768  6. JANUAR: Greuze will vor dem normalen Termin ein Atelier des Louvre beziehen, das ein Verwandter des verstorbenen La Roche, Herr Petit, innehat. Cochin schreibt in dieser Angelegenheit an Marigny, daß Chardin seinerzeit mehr Takt bewiesen habe (siehe unsern «Chardin» von 1933, S. 120).

15. JANUAR: Chardins Frau «heftig» an der Grippe erkrankt (Ratouis de Limay, «Desfriches», S. 69).

30. JANUAR, 8., 27. FEBRUAR, 5., 26. MÄRZ: Chardin nimmt an der Sitzung der Akademie teil («P.-V.»).

29. MÄRZ: Nach dem Tod von Restout wird die Pension von Chardin um dreihundert Livres erhöht, laut Brief von Chardins Frau an Desfriches vom 3. April (siehe unsern «Chardin» von 1933, S. 120/121).

9., 30. APRIL: Chardin nimmt an der Sitzung der Akademie teil («P.-V.»).

25. JUNI: Chardin nimmt an der Sitzung der Akademie teil. Sein Neffe, der Bildhauer, gewinnt die zweite Medaille («P.-V.»).

2., 30. JULI, 6., 20., 27. AUGUST, 3., 24. SEPTEMBER, 1., 5., 26. NOVEMBER, 3. DEZEMBER: Chardin nimmt an der Sitzung der Akademie teil («P.-V.»).

Datierte Bilder: *Früchtestilleben* (Kat.-Nr. 351); *Früchtestilleben* (Kat.-Nr. 352).

1769  7., 28. JANUAR, 4., 25. FEBRUAR, 4., 18. MÄRZ, 1., 29. APRIL, 6., 27. MAI, 3. JUNI, 1., 29. JULI: Chardin nimmt an der Sitzung der Akademie teil («P.-V.»).

25. AUGUST: Chardin zeigt im Salon: «31. *Attribute der Kunst und die ihr zugedachten Auszeichnungen.* Dieses Gemälde, eine Wiederholung mit Varianten des Bildes im Besitz der Kaiserin von Rußland, gehört dem Abbé Pommyer, Kammerrat des Parlaments und freies Mit-

glied der Akademie. Es ist etwa fünf Fuß hoch und vier Fuß breit (Kat.-Nr. 344); 32. *Eine Frau, die vom Markt zurückkehrt.* Dieses Gemälde, ebenfalls eine Wiederholung mit Varianten, gehört dem königlichen Zeichenmeister Silvestre (Kat.-Nr. 356); 33. *Ein Wildschweinskopf.* Dieses Bild ist drei Fuß breit und zwei Fuß und sechs Zoll hoch und stammt aus dem Kabinett des Herrn Kanzlers (Kat.-Nr. 357); 34. Zwei Bilder unter der gleichen Nummer mit der Darstellung von *Bas-Reliefs* (Kat.-Nrn. 358/359); 35. Zwei Bilder mit *Früchten,* unter der gleichen Nummer (vielleicht Kat.-Nrn. 351/352); 36. Zwei Bilder mit *Wildpret,* unter der gleichen Nummer» (vor Nr. 697 unseres «Chardins von 1933) («Explications des peintures...», 1769).

Über diese Beiträge siehe «Mémoires secrets» (10. September), «Avant-Coureur» (11. September), «Mercure de France» (Oktober), «Année littéraire» (1769, S. 296/297), «Lettre sur l'Exposition...» (S. 21/22), «Lettre adressée aux auteurs du Journal encyclopédique» (Sammlung Deloynes), «Exposition du Louvre...», von de Camburat, «Sentiments...», von Daudé de Jossan, und insbesondere Diderots «Salon» von 1769, («Œuvres», Ausgabe Assézat, Bd. XI, S. 408 und 445).

26. AUGUST, 2., 30. SEPTEMBER, 7. OKTOBER: Chardin nimmt an der Sitzung der Akademie teil («P.-V.»).

7. OKTOBER: Chardins Frau schreibt an Desfriches, um ihm die Übersendung von Perronneaus Bildnis der Mlle Desfriches anzukündigen und ihm Nachricht über Chardins prekäre Gesundheit zu geben.

27. OKTOBER: Chardin nimmt an der Sitzung der Akademie teil («P.-V.»).

Datierte Bilder: *Ziege und Satyr* (Kat.-Nr. 358); *Ziege und Bacchantin* (Kat.-Nr. 359).

1770  2. JANUAR: Perronneau schreibt über Chardin in einem Brief an Desfriches (Ratouis de Limay, «Desfriches», S. 126).

27. JANUAR, 3., 23. FEBRUAR, 3., 31. MÄRZ, 7., 28. APRIL, 5., 29. MAI, 2. JUNI: Chardin nimmt an der Sitzung der Akademie teil («P.-V.»).

6. JUNI: Cochin macht den Vorschlag, daß die von dem verstorbenen Boucher innegehabte Pension von zwölfhundert Livres so aufgeteilt werde, daß Vernet und Roslin je eine Pension von fünfhundert Livres bekommen und daß diejenige von Chardin um zweihundert Livres erhöht werde: «Er ist mehr als siebzigjährig, und in diesem Alter ist es tröstlich, von den Vorgesetzten unterstützt zu werden, besonders wenn man sein Talent mit solcher Kraft wie Chardin auf der Höhe hält. Dies ist ungefähr die letzte Gunst, um die ich Sie für meine Kollegen und Freunde bitte» («N. A. A. F.», 1904, S. 202).

30. JUNI, 7. JULI: Chardin nimmt an der Sitzung der Akademie teil («P.-V.»).

26. JULI: Chardin sieht seine Pension um vierhundert

statt um zweihundert Livres erhöht (siehe unsern «Chardin» von 1933, S. 125).

27. JULI: Der kranke Chardin sendet an Marigny seinen Dank für die Erhöhung seiner Pension (siehe unsern «Chardin» von 1933, S. 125).

28. JULI, 4. AUGUST, 1., 28. SEPTEMBER, 6. OKTOBER, 31. DEZEMBER: Chardin nimmt an der Sitzung der Akademie teil («P.-V.»).

In diesem Jahr kein Salon.

Datiertes Bild: *Kinder und Ziegenbock* (Kat.-Nr. 362).

1771 5. JANUAR, 23. FEBRUAR, 2., 23. MÄRZ, 6., 27. APRIL, 4., 25. MAI: Chardin nimmt an der Sitzung der Akademie teil («P.-V.»).

1. JULI: Chardin erhält die Bezahlung seiner Bilder für die Schlösser Choisy und Bellevue (Engerand, «Inventaires…», S. 83).

11. JULI: Chardin bestätigt den Wert der Ockerfarben von la Vérie (siehe unten, 23. August).

27. JULI, 3. AUGUST: Chardin nimmt an der Sitzung der Akademie teil («P.-V.»).

23. AUGUST: In der Sitzung der Akademie befürwortet Chardin auf Grund seiner Proben die Ockerfarben, welche auf dem Boden des Barons de la Lézardière entdeckt worden waren (siehe oben, 11. Juli) (F. Fillon, «Lettres écrites de la Vendée», S. 75/76).

25. AUGUST: Chardin zeigt im Salon: «38. Ein Bild mit der Darstellung eines *Reliefs* (Kat.-Nr. 362); 39. *Drei Studienköpfe,* Pastelle, unter der gleichen Nummer (Kat.-Nrn. 366/367)» («Explication des peintures…», 1771). Über diese Beiträge siehe «Année littéraire», «La Muse errante au Salon», von A. Ch. Cailleau (S. 16), «Lettre du Baron de X. à Milord X.» (S. 11) und Diderots «Salon» von 1771 («Œuvres», Ausgabe Assézat, Bd. XI, S. 48).

Datiertes Bild: *Selbstbildnis* (Kat.-Nr. 366).

1772 Chardin teilt Marigny seine Beunruhigung über die finanzielle Situation der Akademie mit, und Cochin bittet, die Übersendung von Hilfsgeldern zu beschleunigen (siehe unsern «Chardin» von 1933, S. 126).

25. JANUAR: Chardin nimmt an der Sitzung der Akademie teil («P.-V.»).

7. FEBRUAR: Chardin ist «noch immer leidend» (Brief von Descamps an Desfriches, in Ratouis de Limay, «Desfriches», S. 92).

29. FEBRUAR, 7., 28. MÄRZ, 4., 25. APRIL, 2., 30. MAI, 27. JUNI, 4., 24. JULI, 1., 22., 29. AUGUST, 5., 26. SEPTEMBER, 3. OKTOBER: Chardin nimmt an der Sitzung der Akademie teil («P.-V.»).

Kein Salon in diesem Jahr.

15. OKTOBER: Der Neffe von Chardin erhält vom Direktor der Bauten ein Zimmer in der Akademie in Rom («N. A. A. F.», 1904, S. 268).

31. OKTOBER, 7. NOVEMBER: Chardin nimmt an der Sitzung der Akademie teil («P.-V.»).

15. NOVEMBER: Cochin läßt den Marquis de Marigny um eine Erhöhung des Honorars für Chardins Arbeiten in den Schlössern Choisy und Bellevue bitten («Chroniques des Arts», 29. Juli 1899).

28. NOVEMBER: Chardin nimmt an der Sitzung der Akademie teil («P.-V.»).

30. DEZEMBER: Chardin erhält vom Notar des Königshauses vierhundert Livres, die ihm von einer Rente zustanden (siehe unsern «Chardin» von 1933, S. 127).

31. DEZEMBER: Chardin nimmt an der Sitzung der Akademie teil («P.-V.»).

Kein datiertes Bild aus diesem Jahr.

1773 9. JANUAR, 6., 27. FEBRUAR, 6., 27. MÄRZ, 3., 30. APRIL, 8., 29. MAI, 5., 26. JUNI, 3., 31. JULI, 7., 23. AUGUST: Chardin nimmt an der Sitzung der Akademie teil («P.-V.»).

25. AUGUST: Chardin zeigt im Salon: «36. *Eine Frau, die einem Wasserfaß Wasser entnimmt.* Dieses Bild gehört dem königlichen Zeichenmeister Herrn Silvestre. Es handelt sich um die Wiederholung eines Bildes, das der Königin von Schweden gehört (Kat.-Nr. 368); 37. *Ein Studienkopf in Pastell* (Kat.-Nr. 369)» («Explication des peintures…», 1773).

Über diese Beiträge siehe «Année littéraire», «Journal encyclopédique», «Dialogues sur la peinture…», «Eloge des tableaux exposés…» und einen der Briefe von Du Pont de Nemours an die Markgräfin von Baden («A. A. F.», 1908, S. 25).

28. AUGUST, 1. SEPTEMBER, 2., 30. OKTOBER, 6. NOVEMBER: Chardin nimmt an der Sitzung der Akademie teil («P.-V.»).

25. NOVEMBER: Chardin und seine Frau verkaufen ihr Haus in der Rue Princesse an den Tischler Gilles Petit für eine Lebensrente von tausendachthundert Livres (siehe unsern «Chardin» von 1933, S. 128).

27. NOVEMBER, 4., 31. DEZEMBER: Chardin nimmt an der Sitzung der Akademie teil («P.-V.»).

Datiertes Bild: *Bildnis des Malers Bachelier* (Kat.-Nr. 370).

1774 JANUAR: Chardin befürwortet zusammen mit andern im Louvre wohnhaften Künstlern ein Gesuch von Claude-François Desportes an den Direktor der Bauten, Abbé Terray, um Erlaubnis, seine Wohnung seinem Vetter Nicolas Desportes zu überlassen oder ihm die Nachfolge zuzubilligen («A. A. F.», 1873, S. 181).

28. MAI: Nach Übergabe seiner Abrechnung geht Chardin mit seinen amtierenden Kollegen von der Akademie zu Cochin dinieren («P.-V.»).

28. MAI: Chardin nimmt an der Sitzung der Akademie teil und wird beauftragt, zusammen mit Le Moyne den erkrankten Desportes zu besuchen («P.-V.»).

4., 25. JUNI, 2. JULI: Chardin nimmt an der Sitzung der Akademie teil («P.-V.»).

30. JULI: Unter Berufung auf sein Alter und seine Ge-

brechen reicht Chardin der Akademie seine Demission als Schatzmeister ein und offeriert ihr sein von La Tour 1760 in Pastell gemaltes Bildnis («P.-V.»). Fontaine («Collections de l'Académie Royale») nennt irrtümlich den 7. Januar 1775 als Datum dieser Demarche.

6. AUGUST: Chardin nimmt an der Sitzung der Akademie teil, die seine Nachfolger ernennt: Coustou als Schatzmeister und Vien für die Anordnung der Bilder des Salons. Die Wahl wird am 16. August durch den Direktor der Bauten genehmigt («P.-V.»).

20., 27. AUGUST, 3., 24. SEPTEMBER, 28. OKTOBER, 5., 26. NOVEMBER, 3. DEZEMBER: Chardin nimmt an der Sitzung der Akademie teil («P.-V.»).

25. DEZEMBER: Chardin übergibt der Akademie seine Buchführung («P.-V.»).

30. DEZEMBER: Chardin nimmt an der Sitzung der Akademie teil («P.-V.»).

Kein datiertes Bild aus diesem Jahr.

1775   7., 28. JANUAR, 4., 25. FEBRUAR, 4., 31. MÄRZ: Chardin nimmt an der Sitzung der Akademie teil («P.-V.»).

8. APRIL: Chardin nimmt an der Sitzung der Akademie teil und wird zum Kommissär ernannt für die Prüfung der Möglichkeiten, wie die Lehranstalt der Akademie gehoben werden könnte, damit sie bessere Ergebnisse zeitige («P.-V.»).

29. APRIL: Chardin präsentiert den elsässischen Maler J.-B. Weiler der Akademie («P.-V.»).

2. MAI: Chardin ersucht um eine Gratifikation. Er erhält von d'Angiviller sechshundert Livres; die Bestätigung erfolgt am 23. Mai (siehe unsern «Chardin» von 1933, S. 131).

6. MAI: Chardin nimmt an der Sitzung der Akademie teil («P.-V.»).

27. MAI: Chardin nimmt an der Sitzung der Akademie teil und wird beauftragt, den ernstlich erkrankten Vien zu besuchen («P.-V.»).

Am gleichen Tag unterbreitet Chardin dem Komitee das Inventar der Bilder, Skulpturen (sowohl Marmor als Gipsabgüsse), Zeichnungen, Druckplatten, Kupferstiche, Bücher, Möbel, Gebrauchsgegenstände wie Effekten aller Art und der Rentenkontrakte im Besitz der Akademie (heute in der Bibliothek der Ecole des Beaux-Arts).

3. JUNI: Chardin und Le Moyne berichten der Akademie über ihren Besuch bei Vien («P.-V.»).

30. JUNI, 8., 29. JULI, 5., 23. AUGUST: Chardin nimmt an der Sitzung der Akademie teil («P.-V.»).

25. AUGUST: Chardin zeigt im Salon: «29. *Drei Studienköpfe,* Pastelle, unter der gleichen Nummer (Kat.-Nrn. 372/373 und vielleicht 370).»

Über diese Beiträge siehe «Mercure de France» (Oktober), «Mémoires secrets» (25. September), «Lettre de Cochin: Observations sur les ouvrages...» (S. 35), Dide-

rots «Salon» («Œuvres», Ausgabe Assézat, Bd. XII, S. 13).

28. AUGUST, 2., 30. SEPTEMBER, 7., 27. OKTOBER, 4., 25. NOVEMBER, 2., 30. DEZEMBER: Chardin nimmt an der Sitzung der Akademie teil («P.-V.»).

Datierte Bilder: *Bildnis eines Malers* (Kat.-Nr. 371); *Selbstbildnis* (Kat.-Nr. 372); *Bildnis von Mme Chardin* (Kat.-Nr. 373).

1776   27. JANUAR, 24. FEBRUAR: Chardin nimmt an der Sitzung der Akademie teil («P.-V.»).

2. MÄRZ: Chardin, der an Stelle von Lagrenée zusammen mit Le Moyne den erkrankten Vernet besucht, erstattet der Akademie darüber Bericht («P.-V.»).

30. MÄRZ, 13., 27. APRIL, 4., 25. MAI, 1., 28. JUNI, 6., 27. JULI, 3., 23., 31. AUGUST, 7., 20., 28. SEPTEMBER, 5., 26. OKTOBER, 9. NOVEMBER: Chardin nimmt an der Sitzung der Akademie teil («P.-V.»).

29. NOVEMBER: Chardin fungiert als einer der Kommissäre, die von der Akademie beauftragt sind, die Kupferstiche der Galerie von Düsseldorf zu prüfen, welche unter der Leitung des kurpfälzischen Generaldirektors der Bauten, Pigage, gestochen worden sind («P.-V.»).

7., 28. DEZEMBER: Chardin nimmt an der Sitzung der Akademie teil («P.-V.»).

Datierte Bilder: *Bildnis von Mme Chardin* (Kat.-Nr. 374); *Bildnis eines Knaben* (Kat.-Nr. 376); *Bildnis eines Mädchens* (Kat.-Nr. 377); *Imitation eines Reliefs* (Kat.-Nr. 382).

1777   4., 25. JANUAR, 1., 22. FEBRUAR, 8. MÄRZ: Chardin nimmt an der Sitzung der Akademie teil («P.-V.»).

21. MÄRZ: Chardin schreibt an Herrn d'Angiviller, um gegen den Entscheid von Pierre zu protestieren, welcher in der Sitzung der Akademie, ohne die Körperschaft zu befragen, den zurücktretenden Cochin unter den Räten der Akademie erwähnt hat. Chardin führt aus, daß die von Cochin geleisteten Dienste ihm das Recht auf einen höheren Rang geben (siehe unter dem Datum vom 16. April).

22. MÄRZ: Chardin nimmt an der Sitzung der Akademie teil («P.-V.»).

2. APRIL: Herr d'Angiviller antwortet Chardin und weist darauf hin, daß die Ernennung von Cochin gemäß den Statuten der Akademie erfolgt sei («P.-V.»).

5. APRIL: Chardin nimmt an der Sitzung der Akademie teil («P.-V.»).

16. APRIL: Chardin findet sich mit der Antwort von Herrn d'Angiviller ab und dankt ihm für die Freundlichkeiten, die sein Brief ihm gegenüber enthielt (Furcy-Raynaud, «Chardin et M. d'Angiviller...», S. 23–25).

26. APRIL, 3., 31. MAI, 7., 28. JUNI, 5., 26. JULI, 2. AUGUST: Chardin nimmt an der Sitzung der Akademie teil («P.-V.»).

23. AUGUST: Chardin zeigt im Salon: «49. *Ein Bild mit der Nachahmung eines Reliefs* (Kat.-Nr. 382); 50. Drei *Studienköpfe,* Pastelle, unter der gleichen Nummer (Kat.-

Nrn. 376?, 377?, 380?, 381?)» («Explication des pein-
tures...», 1777). Über diese Beiträge siehe «Mémoires
secrets» (15. September), «Mercure de France» (Oktober),
«Année littéraire», «Prêtresse» (S. 13), «Huit lettres pit-
toresques».

30. AUGUST, 20. SEPTEMBER: Chardin nimmt an der Sit-
zung der Akademie teil («P.-V.»).

27. SEPTEMBER: Chardin, der der Akademie gegenüber
seine Zweifel geäußert hatte, ob er das Recht besitze, in
allen Komitees und bei allen Urteilen mitzuwirken, er-
lebt die Huldigung der Akademie für seine Fähigkeiten
und die Dienste, die er ihr erwiesen hat («P.-V.»).

4., 31. OKTOBER: Chardin nimmt an der Sitzung der
Akademie teil («P.-V.»).

30. DEZEMBER: Chardin wird von der Akademie dem
Komitee zugeteilt, das mit der Begutachtung der von
den Schülern der Französischen Akademie in Rom ein-
gesandten Bilder und Modelle beauftragt ist («P.-V.»).

1777 erscheint Chevillets Kupferstich nach dem Chardin
zugeschriebenen Bildnis von Marguerite-Siméone Pou-
get (Kat.-Nr. 387).

1778  10. JANUAR: Chardin unterzeichnet den Rapport der
Kommissäre, die von der Akademie beauftragt worden
waren, die von den Schülern der Französischen Akademie
in Rom eingesandten Bilder und Modelle zu begut-
achten («P.-V.»).

7. FEBRUAR: Chardin nimmt an der Sitzung der Aka-
demie teil («P.-V.»).

4. APRIL: Chardin wird von der Akademie den Kommis-
sären zugeteilt, welche beauftragt sind, die Bibliothek
zu ordnen («P.-V.»).

25. APRIL, 2., 30. MAI: Chardin nimmt an der Sitzung
der Akademie teil («P.-V.»).

21. JUNI: Chardin erinnert Herrn d'Angiviller an die
Dienste, die er der Akademie als deren Schatzmeister
geleistet hat, und bittet um eine Pension in der Höhe der
Entschädigung, welche er in jener Eigenschaft bezogen
hatte (Furcy-Raynaud, op. cit., S. 25–33).

27. JUNI, 4. JULI: Chardin nimmt an der Sitzung der
Akademie teil («P.-V.»).

21. JULI: Entwurf einer Antwort von Pierre an Chardin.
Herr d'Angiviller benützt diesen Text, mildert aber die
etwas heftigen Ausdrücke: «Ich habe Ihr Gesuch mit
Bedauern gelesen, denn abgesehen davon, daß es mir
nicht fundiert scheint, bringen Sie Gründe in Anschlag,
die mir beweisen, daß Sie über die Absichten nicht
unterrichtet sind, welche der König mit der Erhöhung
seiner Wohltaten verbindet. Die Funktion des Schatz-
meisters, welche Sie innehatten, war so wie alle andern
Funktionen der Akademie in einer Weise bezahlt, die
den beschränkten Einkünften der Gesellschaft entsprach.
Sie befinden sich also in der gleichen Lage wie alle
andern ‹Offiziere›, und das Schatzamt berechtigt nicht

zu besonderen Vorteilen, die sich von denen unter-
scheiden würden, welche Seine Majestät denjenigen
Künstlern zubilligt, welche sich durch ihre Fähigkeiten
hervortun. Sie können sich nicht über das Gehalt bekla-
gen, welches Ihnen zuteil geworden ist, als die Verwal-
tung sich mit Ihnen in dieser letzteren Sache befaßt hat.
Sie genossen schon lange den Vorteil einer Wohnung
und der höchsten von der Akademie gewährten Pension,
als Seine Majestät mir die Bauten anvertraute. Ich hatte
mir den Etat der Pensionen noch nicht unterbreiten
lassen, als ich Ihnen die Gratifikation gewährte, um die
Sie mich mit solcher Inständigkeit baten, daß ich einen
akuten Geldmangel befürchtete und mich veranlaßt sah,
Ihnen weitere Hilfe in Aussicht zu stellen. Ich bin in der
Lage, Ihr Gehalt mit demjenigen der ältesten und in
höherem Rang figurierenden ‹Offiziere› zu vergleichen.
Die meisten haben eine Pension von nicht mehr als
fünf-, sechs- oder siebenhundert Livres, während die
Ihre sehr schnell auf tausendvierhundert Livres angestie-
gen ist. Wenn Ihre Werke für die Sorgfalt stehen, welche
Ihnen in Ihrem Genre Ehre eingebracht hat, so müssen
Sie hinwiederum zugeben, daß man die gleiche Gerechtig-
keit auch Ihren Kollegen schuldig ist, und ebenso müssen
Sie zugeben, daß Ihre Studien nie so kostspielig und
zeitraubend waren wie diejenigen Ihrer Herren Kollegen,
die die größeren Genres pflegen. Man muß ihnen sogar
für ihre Uneigennützigkeit dankbar sein, denn wenn
ihre Ansprüche im Verhältnis zu ihrem Aufwand stiegen,
so sähe sich die Verwaltung außerstande, sie entsprechend
zufriedenzustellen. Nach reiflicher Überlegung habe ich
beschlossen, die Zuteilung der Gnadengehälter besser
zu proportionieren, und gerechtigkeitshalber habe ich
mich mit den Ruhegehältern befaßt, die den Rektoren
zustehen. Wie die Körperschaft über Ihren Einsatz und
die von Ihnen an den Tag gelegte Pünktlichkeit denkt,
ist mir keineswegs fremd; Sie setzen mich aber in Er-
staunen, indem Sie mir sagen, daß die Akademie einen
Subalternen für eine Vertrauensstelle nominierte, wäh-
rend doch in den Statuten ein Akademiker selber dafür
vorgesehen ist. Wie konnte man das Risiko eingehen,
betrogen zu werden, und wie war es möglich, daß man
einen Angestellten nicht überwachte, da abgesehen von
feststehenden und laufenden Ausgaben nicht einmal der
Schatzmeister das Recht hat, außerordentliche Ausgaben
zu machen ohne Genehmigung durch die ganze Körper-
schaft oder wenigstens der wichtigsten Offiziere, die sie
repräsentieren?

Ersparen Sie mir die Verdrießlichkeit, Sie in der Folge
abweisen zu müssen. Ihre letzten Ansuchen sind nicht
gerecht und können zu Mißbräuchen führen, die ich
nicht nur abschaffen, sondern im voraus verhindern
muß. Es wäre nicht am Platz, die Bestimmung von all-
fällig vorhandenen Kassenbeständen abzuändern, da die
Wohltätigkeit des Königs besondere Gelder für die

Pensionen bewilligt hat, und da von allen Akademien diejenige der Malerei und Bildhauerei die bestdotierte ist» (siehe unsern «Chardin» von 1933, S. 138/139).

17. JULI, 1., 29. AUGUST, 5., 26. SEPTEMBER, 31. OKTOBER: Chardin nimmt an der Sitzung der Akademie teil («P.-V.»).

17. NOVEMBER: Cochin richtet Desfriches die Grüße von Chardin aus, den er im Lauf des Tages gesehen hat (Ratouis de Limay, «Desfriches», S. 73).

28. NOVEMBER: Chardin nimmt an der Sitzung der Akademie teil («P.-V.»).

1778 legt der Kupferstecher Dupin dem Sekretär der Königlichen Chirurgischen Akademie eine verkleinerte Fassung des Kupferstichs vor, den Miger 1766 nach Chardins Bild ausgeführt hat, welches im Salon 1757 unter dem Titel *Ovalbildnis von Herrn Louis* ausgestellt war (Bocher, Nr. 33c, S. 33).

1779    30. JANUAR, 6., 27. FEBRUAR: Chardin nimmt an der Sitzung der Akademie teil («P.-V.»).

10. APRIL: In der Sitzung der Akademie wird der Rapport der Kommission verlesen, welche von der Akademie am 27. März eingesetzt worden war, zur Begutachtung der von den Schülern der Französischen Akademie in Rom eingesandten Werke. Der von Chardin, L. Lagrenée, d'Huès, du Rameau, J.-L. Lagrenée und La Tour unterzeichnete Rapport weist unter anderem auf die Fortschritte von David hin, der seinen *Hektor* und *Die Bestattung des Patroklos* geschickt hatte («P.-V.»).

24. APRIL, 1., 29. MAI, 27. JUNI: Chardin nimmt an der Sitzung der Akademie teil («P.-V.»).

25. AUGUST: Chardin zeigt im Salon: «55. Mehrere Studienköpfe, Pastelle, unter der gleichen Nummer (Kat.-Nrn. 378/379?)» («Explication des peintures...», 1779).

Über diese Beiträge siehe «Annonces et affiches», «Année littéraire», «Mercure de France» (September), «Journal de Paris» (22. September), «Miracle de nos jours» (S. 19, 40), «Encore un rêve..., le Visionnaire» (S. 87), «Le coup d'œil...», von Abbé Grosier (S. 31), «Le lit de justice...», «Ah, ah, encore une critique...», und einen der Briefe von Du Pont de Nemours an die Markgräfin («A. A. F.», 1908, S. 111).

AUGUST: Nach einem Besuch der königlichen Familie im Salon erkundigt sich Mme Victoire nach dem Preis eines *Jacquet*, der ihr aufgefallen war. Chardin schenkt das Bild der Prinzessin, die ihm tags darauf durch den Grafen d'Affry eine goldene Tabakdose sendet. Das Bild figurierte in der Sammlung der Prinzessin. Dieses Geschenk rührt Chardin und läßt «für einige Augenblicke diese Lampe, die am Verlöschen ist», weiterbrennen, wie Renou sagt, der dabei war, als Chardin die Dose erhielt.

25. SEPTEMBER: Chardin präsentiert der Akademie den

Emailmaler J.-B. Weiler, der auf Grund eines Porträts von d'Angiviller in die Akademie aufgenommen wird («P.-V.»).

OKTOBER: Pierre informiert d'Angiviller über den Gesundheitszustand von Chardin: «Herr Chardin ist nicht ganz wohlauf, gibt aber zu keinen Besorgnissen Anlaß... (Am Rande:) Das hat sich seither geändert...» («A. N.», siehe unsern «Chardin» von 1933, S. 142).

16. NOVEMBER: Der Maler Doyen meldet Desfriches das schlechte Befinden von Chardin: «Herr Chardin hat die letzte Ölung erhalten, er befindet sich in einem Zustand der Erschlaffung, der zu ernsten Besorgnissen Anlaß gibt. Er ist völlig bei Bewußtsein. Die Schwellung der Beine ist in verschiedene andere Partien des Körpers übergegangen. Man weiß nicht, wie es enden wird. Sie können sich vorstellen, in welchem Zustand er und seine Freunde sich befinden» (Ratouis de Limay, «Desfriches», S. 101/102).

6. DEZEMBER: Der achtzigjährige Chardin stirbt in seiner Wohnung im Louvre an Wassersucht.

7. DEZEMBER: Begräbnisfeier für Chardin in der Kirche Saint-Germain-l'Auxerrois (laut einer von den Brüdern Goncourt publizierten und heute verschollenen Urkunde).

10. DEZEMBER: Mme Chardin beklagt sich über ihre Lage und bittet d'Angiviller um einen Teil der Pensionen, die ihr Mann innegehabt hatte. Der Generaldirektor der Bauten läßt Erkundigungen einziehen über die Vermögenslage von Mme Chardin. Er antwortet ihr, daß sie keinen Anspruch auf diese Vergünstigungen machen könne, da es sich bei den von ihr angeführten Präzedenzfällen um karitative Leistungen gehandelt habe (Furcy-Raynaud, «Chardin et M. d'Angiviller...», S. 38).

18. DEZEMBER: Nachlaßinventar von Chardin (siehe den erstmals vollständig publizierten Text in unserem «Chardin» von 1933, S. 145/146).

Im Eßzimmer: sechs Stühle, ein Fauteuil, ein Tisch, eine Sitzbadewanne, ein Büffet. Im Salon: sechs Stühle, ein Lehnsessel, zwei Fauteuils und zwei Klappstühle, Tische, Spiegel, eine Pendeluhr. Drei Zimmer, ferner dasjenige der Köchin, ein Atelier und eine Bodenkammer. Vierzig Bilder, die meisten von Chardin, ferner die *Skizze eines Christus* in der Art von La Hyre (sechzig Livres), eine *Geburt Christi* von Silvestre, *Die Vermählung Mariä* von Jouvenet (vierundzwanzig Livres), Zeichnungen von Cochin, Kupferstiche, Skulpturen von Pigalle[1], ferner in zwei Mappen hundertsechzig Zeichnungen, wahrscheinlich von Chardins eigener Hand.

12. DEZEMBER: Der Autor der «Mémoires secrets» veröffentlicht seine Lobrede auf Chardin.

---

[1] *Das Kind mit dem Käfig* (Biscuit nach dem im Salon 1750 ausgestellten Werk), ein *Merkur*, den man auf Bildern von Chardin wiederfindet (und von dem auch Sammler wie La Live, Bouret, Julienne verkleinerte Fassungen besaßen) und ein *Pferd aus Gips* unter einer Glasglocke.

DEZEMBER: Renou schreibt im «Journal de Paris» seinen Nekrolog.

1780 6. MÄRZ: Auktion Chardin im Hôtel d'Aligre, mit Katalog («Notices des principaux articles... provenans du Cabinet de feu M. Chardin..., Joullain expert»). Zweiundzwanzig Nummern, darunter sieben Gemälde von Chardin: *Die Haushälterin* und *Die fleißige Mutter* (Nr. 14), *Die Wäscherin* (Nr. 15), *Das Kartenkunststück* und *Das Gänsespiel* (Nr. 16), zwei Bilder mit *Affen* (Nr. 17). Ferner Bilder von Freunden oder Kollegen von Chardin: *Türkische Frauen* von Vernet (Nr. 18), *Die Anbetung der Hirten* von Silvestre (Nr. 19), *Christus und die Samariterin* von de Troy (Nr. 6), *Sperber und Enten* von Oudry (Nr. 10). Andere Bilder: *Gemüsemarkt* von Bassano (Nr. 1), *Italienische Ansicht* von Gofredi (Nr. 2), zwei *Landschaften* von Francisque Millet (Nr. 9), ferner eine von Allegrain (Nr. 7). *Landschaften* von Huet (Nr. 20), Boucher (Nr. 13), J. Müller (Nr. 6; wahrscheinlich Jean-Godard Müller, der von 1770 bis 1776 in Paris gearbeitet hat) und zwei *Marinen* in der Art von Vernet, von Henri de Marseille (Nr. 21; Henri d'Arles?). *Kavalleriegefechte* von van der Meulen und Martin (Nrn. 3 und 8). Ferner zwei Gemälde von Boucher: *Venus und Aeolus* und *Venus und Vulkan* (Nrn. 12 und 11). Das Exemplar dieses äußerst seltenen Kataloges in der Kunstbibliothek der Pariser Universität weist folgende Notiz von der Hand des Experten Joullain auf: «die Objekte aus dem Besitz des Herrn Chardin sind auf nicht mehr als vierhundertsiebenundachtzig Livres geschätzt.»

Die Brüder Goncourt behaupten, daß diese unter dem Namen von Chardin stattgehabte Auktion eine «Vente de rapport» gewesen sei, deren meiste Nummern nicht aus dem Besitz des Malers stammten. Wir haben uns seinerzeit dieser Meinung angeschlossen, sind aber jetzt nicht mehr so sicher; gewiß fehlen hier die fünfunddreißig Werke des Inventars von 1779, aber die verkäuflichsten darunter, die nicht mehr erwähnten Stilleben, haben in sechs Monaten ihre Liebhaber finden können. Anderseits befinden sich in dieser Auktion die beiden *Affen*-Pendants, die 1779 nicht namentlich aufgeführt waren, doch gehörten sie damals vielleicht zu den summarisch katalogisierten Bildern und Skizzen. Auffallend sind hier die besonders zahlreichen Landschaften.

1781 1. APRIL: Cochin gibt Desfriches Nachricht über Chardins Witwe (Ratouis de Limay, «Desfriches», S. 79/80).

1791 15. MAI: Chardins Witwe stirbt (Rue du Renard); sie wird am 16. Mai in der Kirche Saint-Sauveur beigesetzt (siehe die erstmals veröffentlichte Urkunde in unserem «Chardin» von 1933, S. 151).

TAFELN

*Paarweise abgebildete Gegenstücke sind in den Bildlegenden
durch einen Stern gekennzeichnet.*

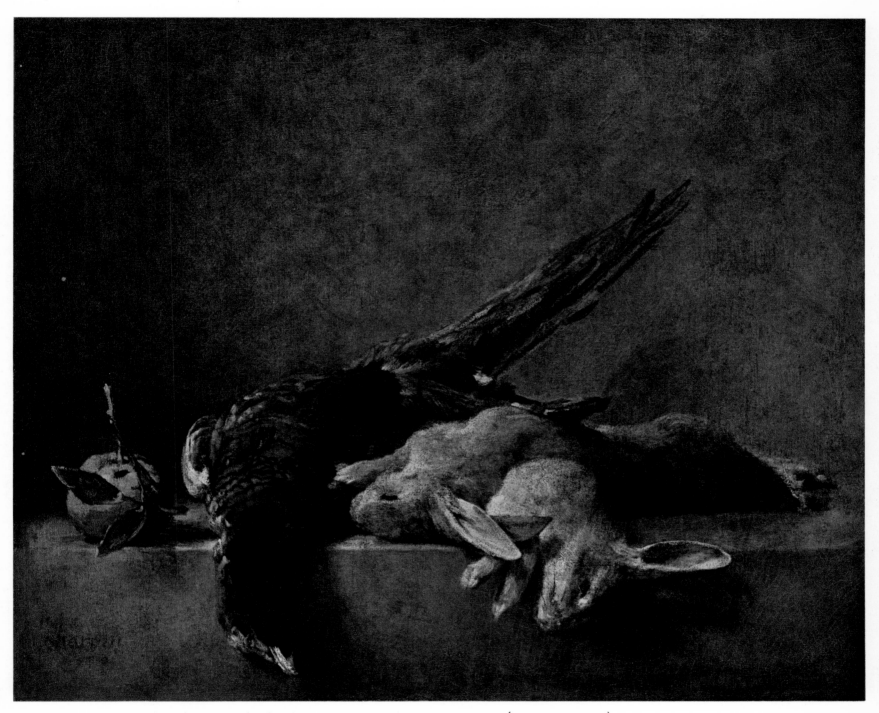

1  JAGDSTILLEBEN. UM 1726–1728. LEINWAND, 48×58 CM. NATIONAL GALLERY, WASHINGTON (KRESS COLLECTION).    KAT.-NR. 30

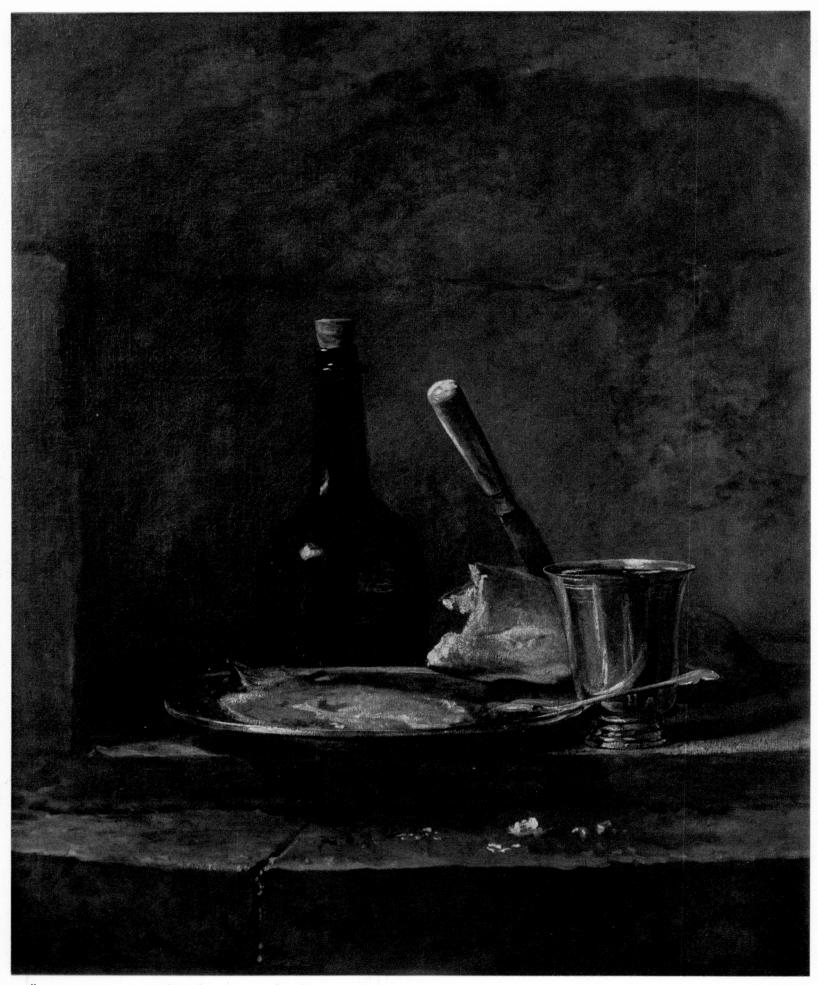

2  KÜCHENSTILLEBEN. UM 1726–1728. LEINWAND, 80×64 CM. SAMMLUNG VICTOR LYON, GENF.

3 JAGDSTILLEBEN. UM 1727/1728. LEINWAND, 68×60 CM. PRIVATBESITZ.

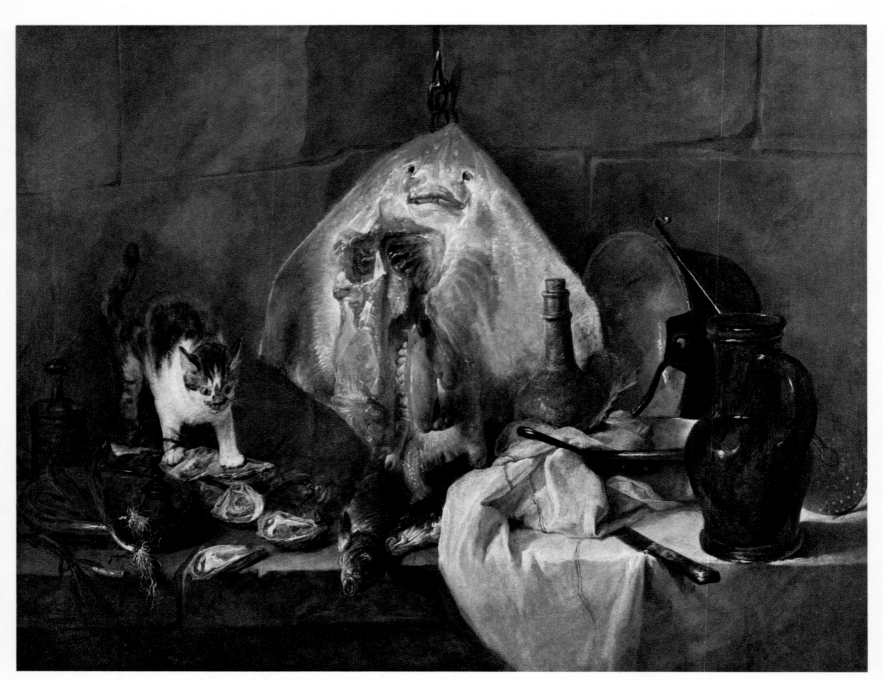

4 KÜCHENSTILLEBEN MIT ROCHEN. UM 1727/1728. LEINWAND, 114×146 CM. LOUVRE, PARIS.                    KAT.-NR. 46

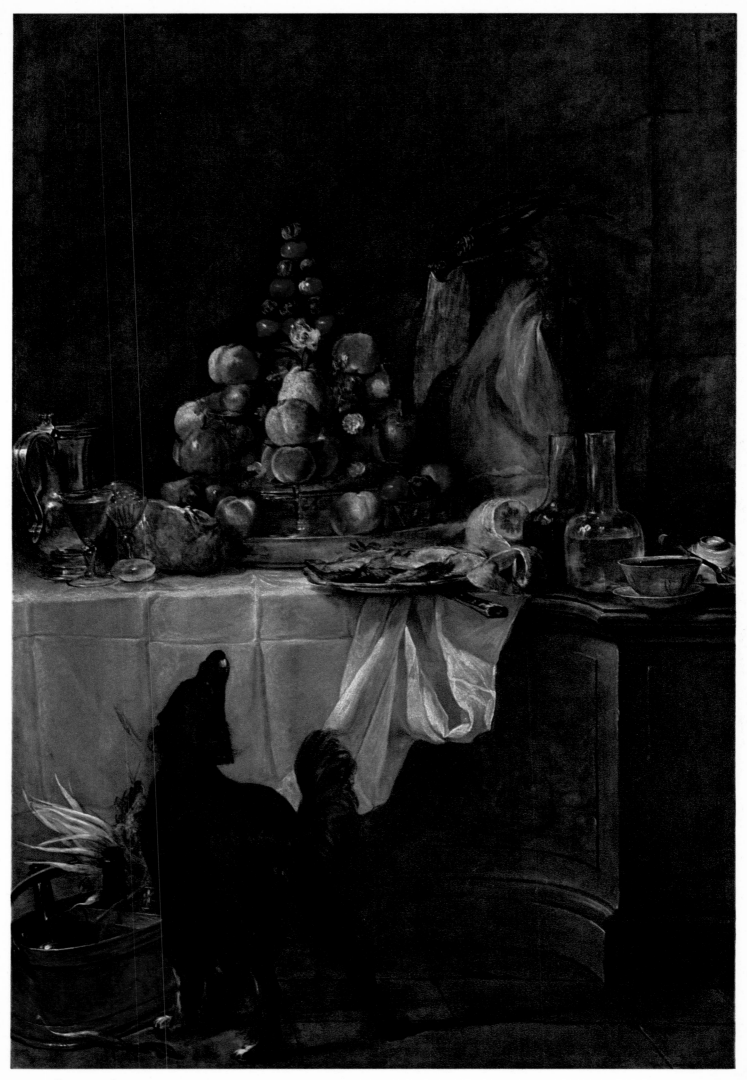

5 DAS BÜFFET. 1728. LEINWAND, 195×129 CM. LOUVRE, PARIS.

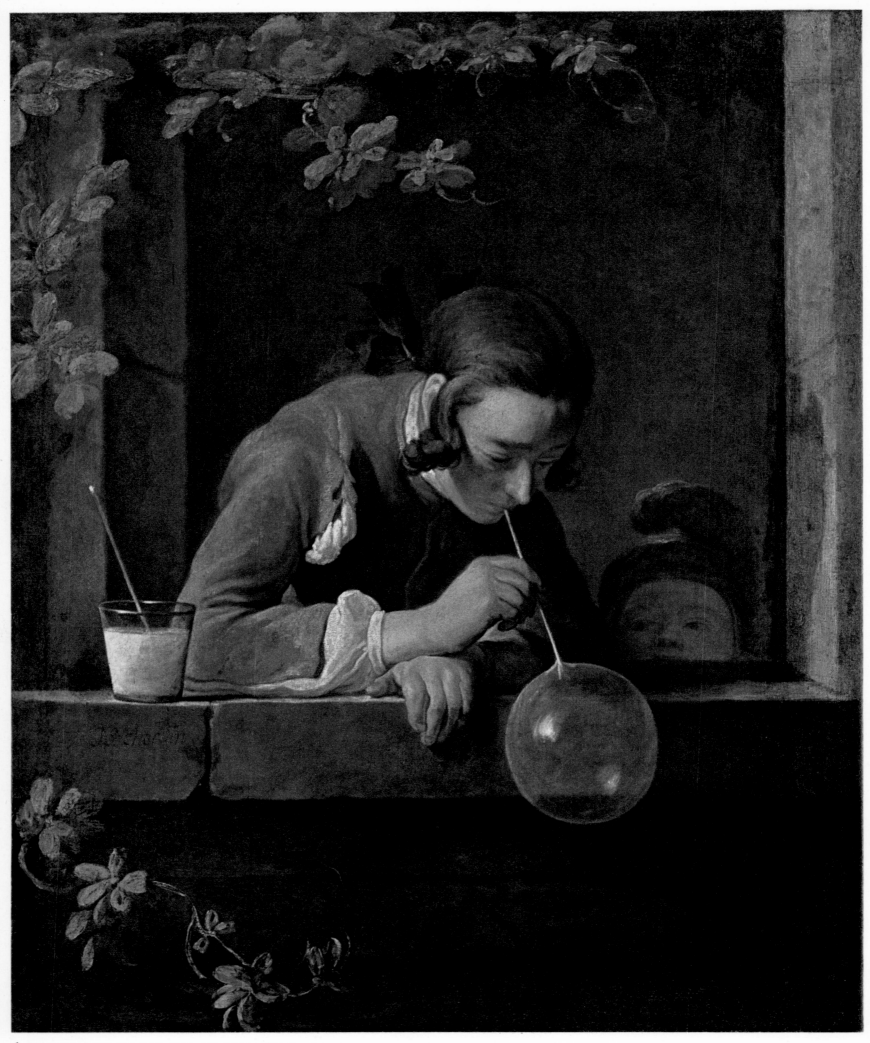

6 DIE SEIFENBLASE. UM 1731–1733. LEINWAND, 88×70 CM. NATIONAL GALLERY, WASHINGTON.

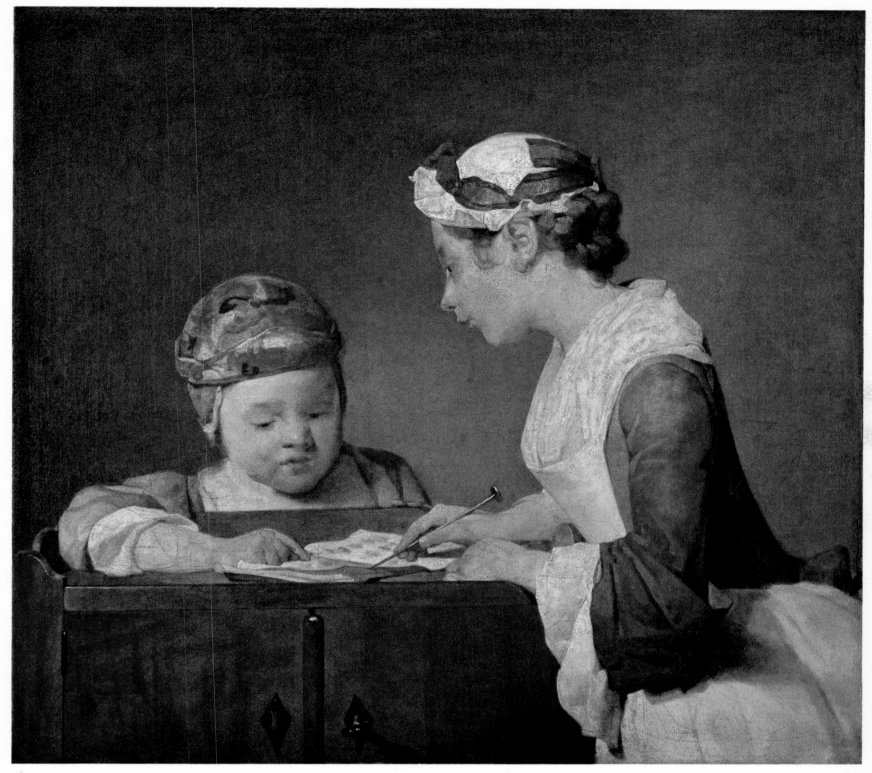

7 DIE KLEINE SCHULLEHRERIN. UM 1731/1732. LEINWAND, 61×66 CM. NATIONAL GALLERY, LONDON.      KAT.-NR. 80

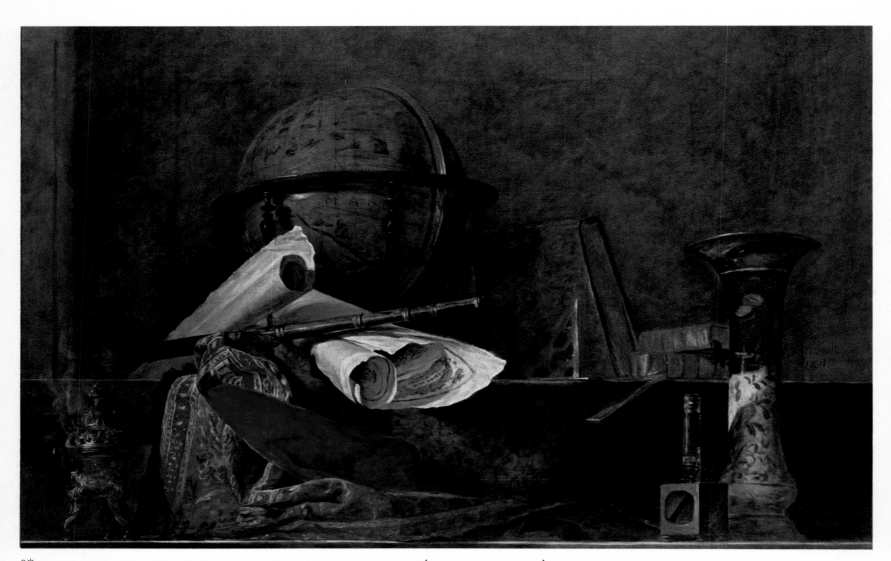

8\* DIE ATTRIBUTE DER WISSENSCHAFT. 1731. LEINWAND, 140×215 CM. MUSÉE JACQUEMART-ANDRÉ, PARIS.

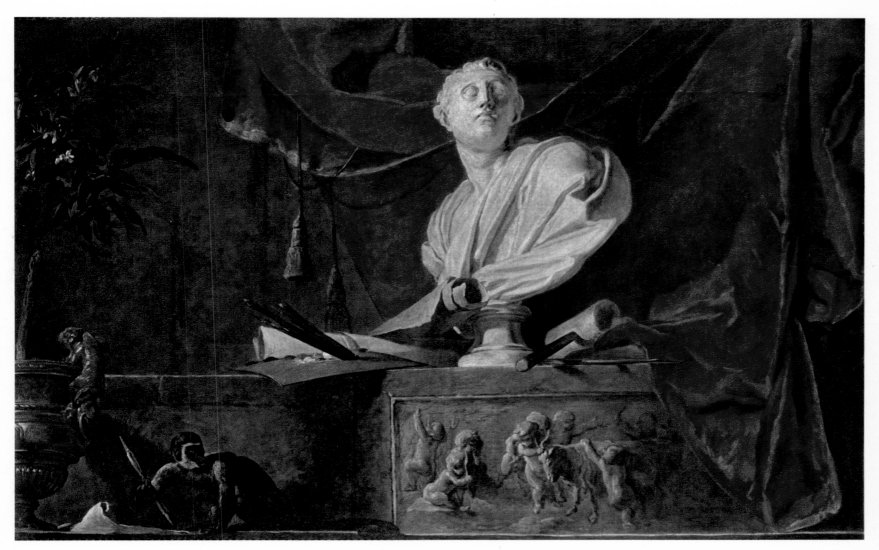

9* DIE ATTRIBUTE DER KUNST. 1731. LEINWAND, 140×215 CM. MUSÉE JACQUEMART-ANDRÉ, PARIS.                    KAT.-NR. 86

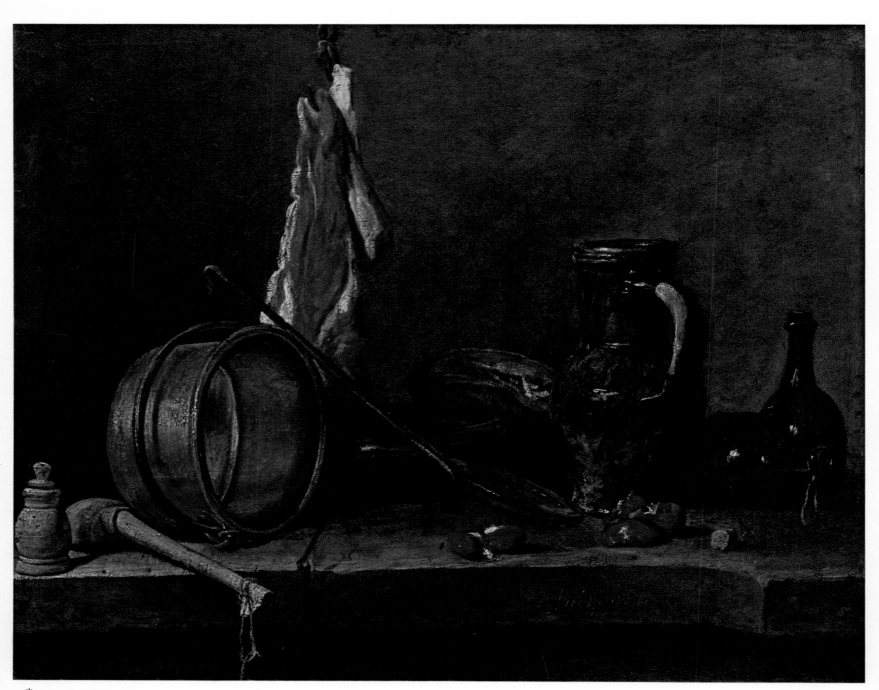

10\* DAS FLEISCHTAGSESSEN. 1731. KUPFERBLECH, 33×41 CM. LOUVRE, PARIS.

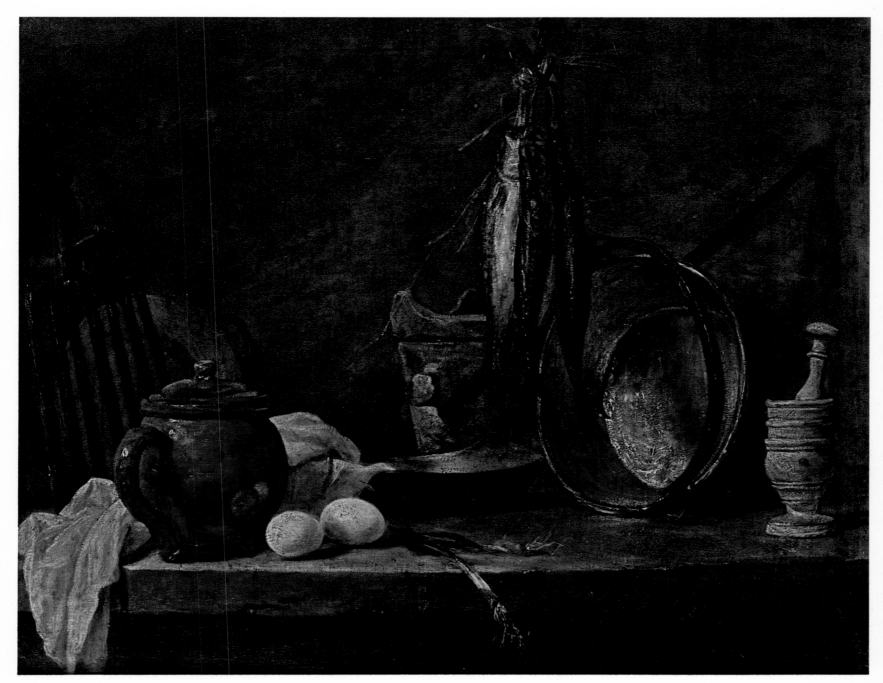

11\* DAS FASTTAGSESSEN. 1731. KUPFERBLECH, 33×41 CM. LOUVRE, PARIS.                    KAT.-NR. 91

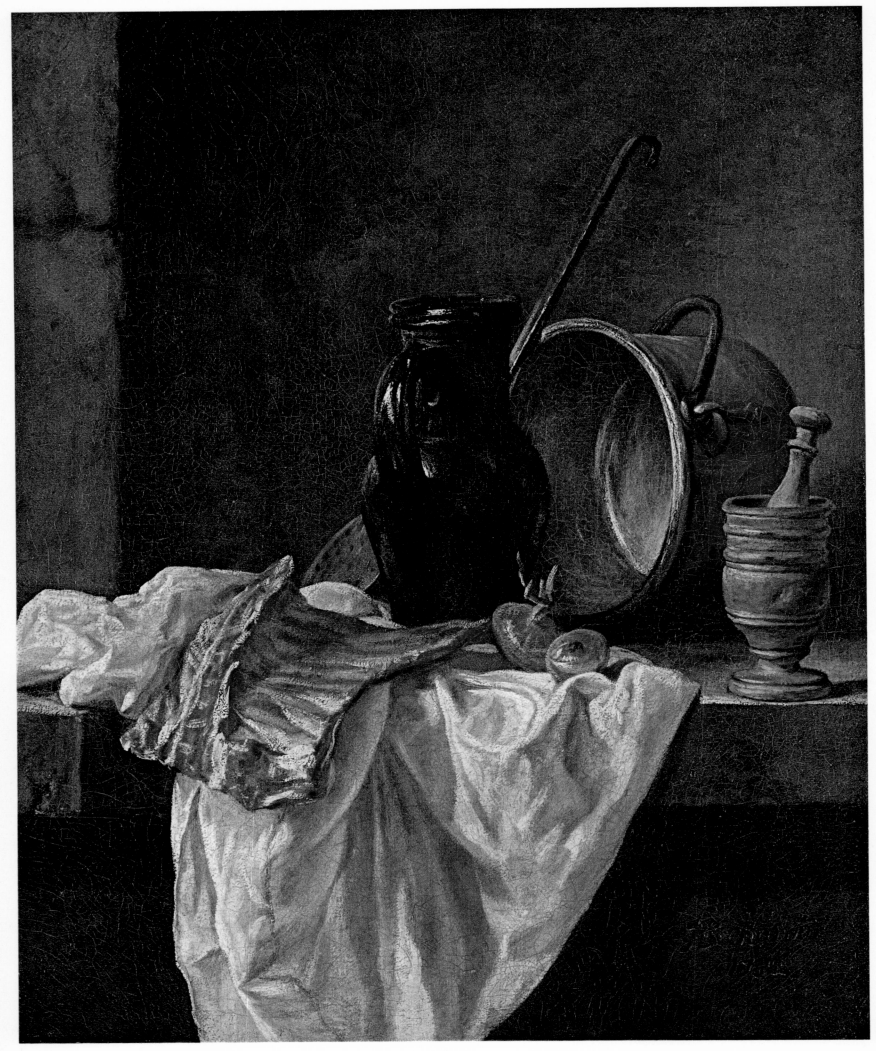

12 KÜCHENSTILLEBEN. 1732. LEINWAND, 42×34 CM. MUSÉE JACQUEMART-ANDRÉ, PARIS.

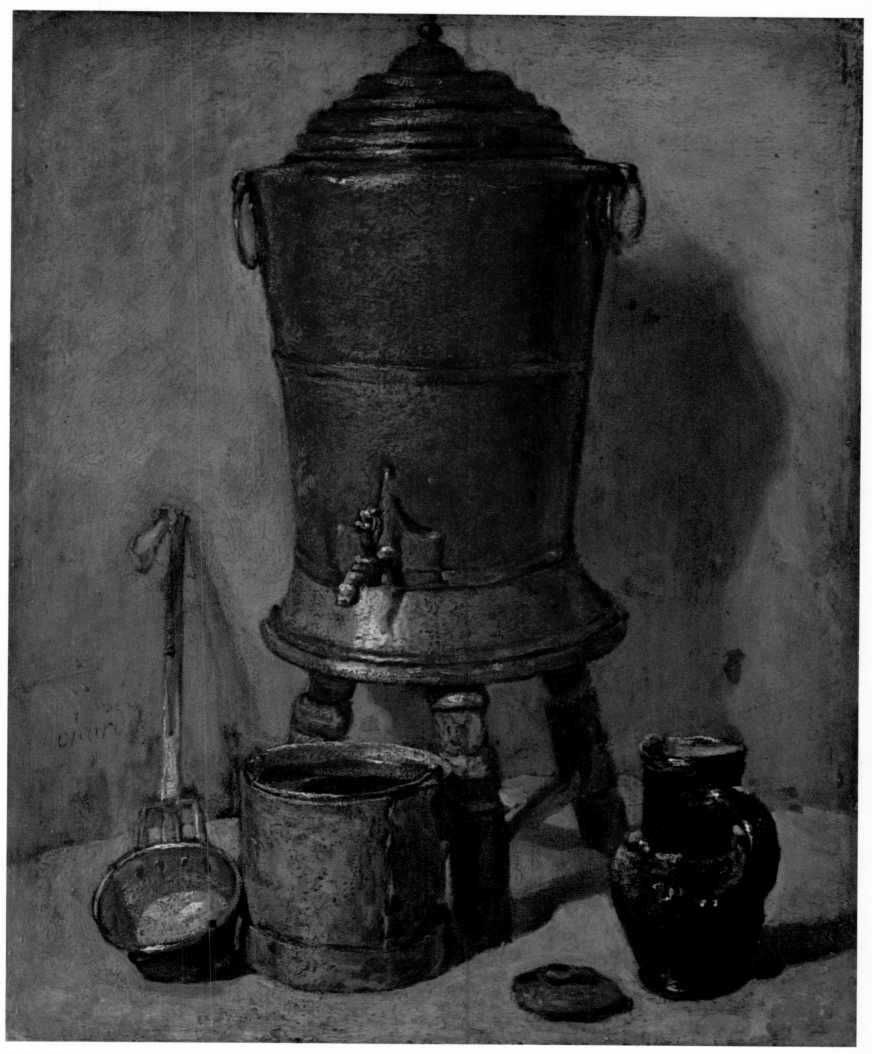

13  DAS KUPFERNE WASSERFASS. UM 1733. HOLZ, 28½×23½ CM. LOUVRE, PARIS.

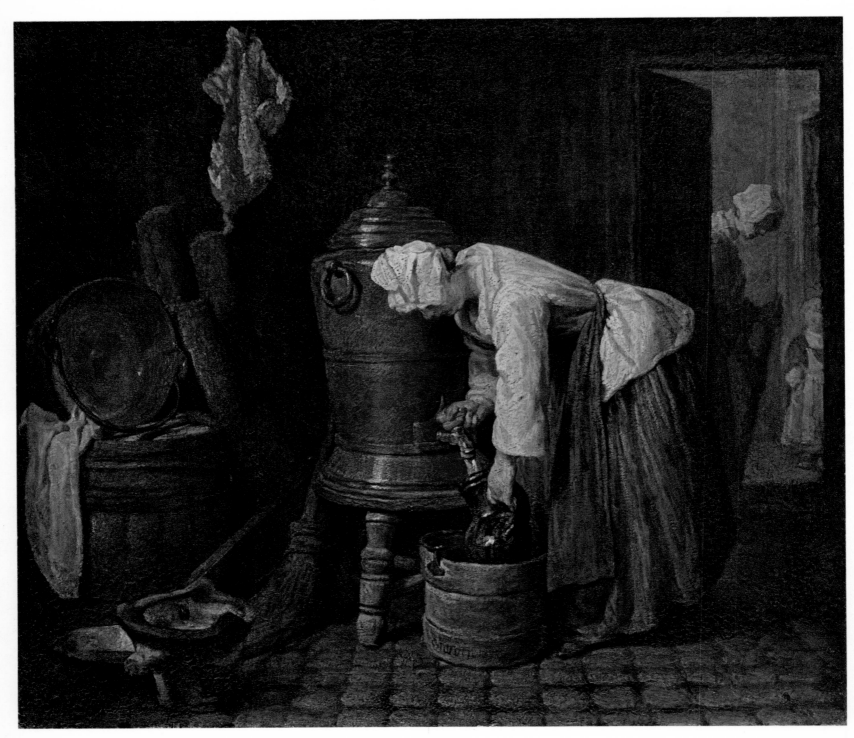

14* DAS WASSERFASS. 1733. LEINWAND, 38×42 CM. NATIONALMUSEUM, STOCKHOLM.　　　　　　KAT.-NR. 128

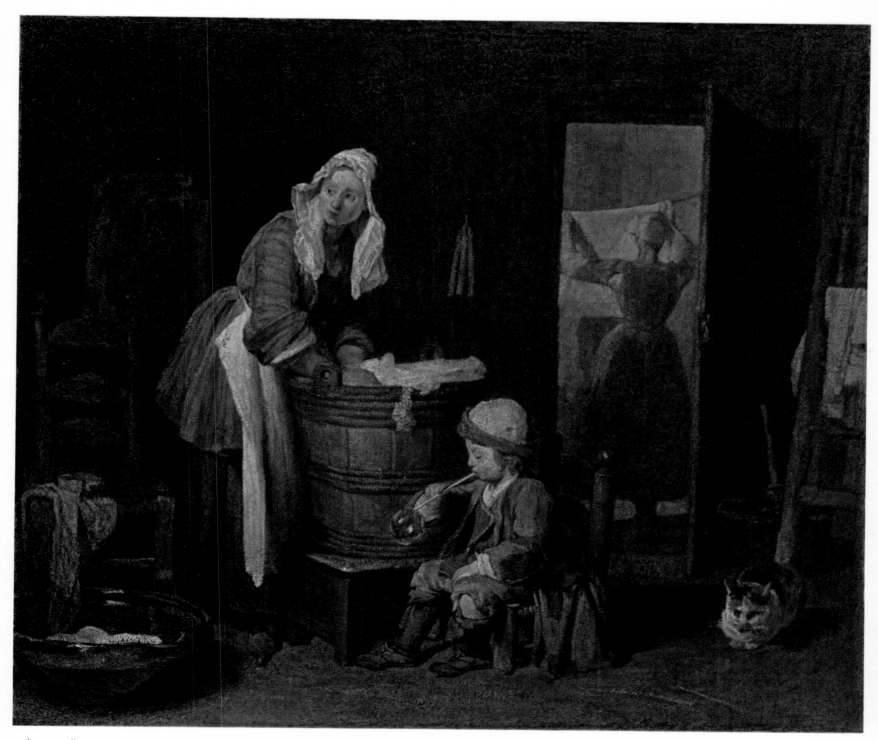

15* DIE WÄSCHERIN. UM 1733. LEINWAND, 36×42 CM. NATIONALMUSEUM, STOCKHOLM.

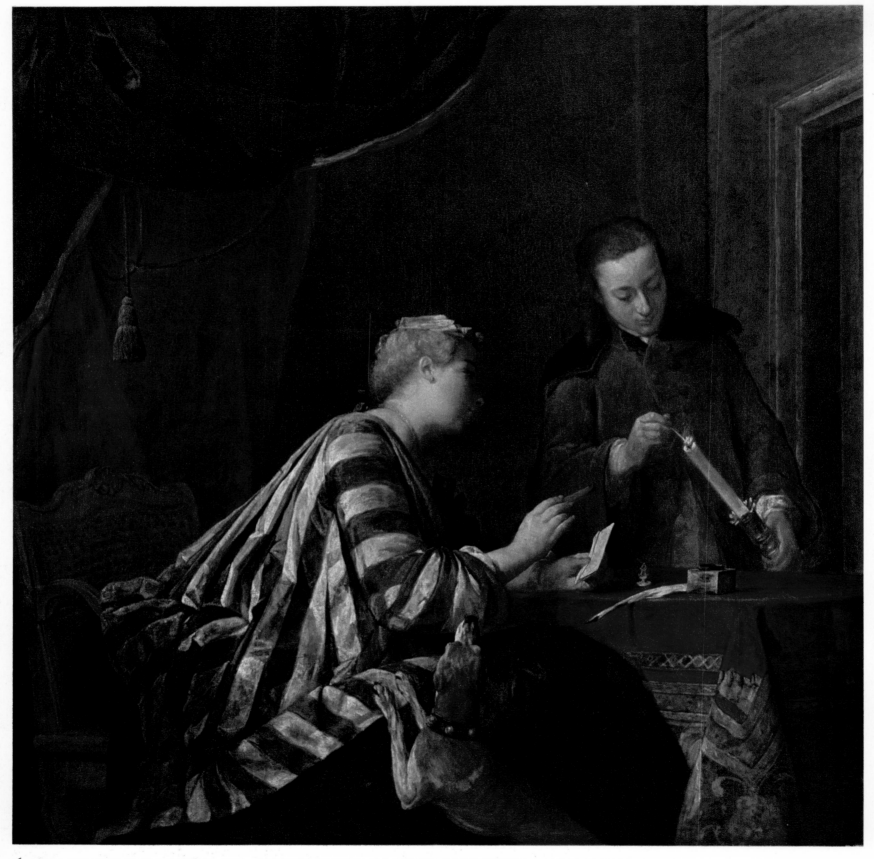

16   DAME, DIE EINEN BRIEF VERSIEGELT. 1733. LEINWAND, 144×144 CM. SCHLOSS CHARLOTTENBURG, BERLIN–CHARLOTTENBURG.

KAT.-NR. 121

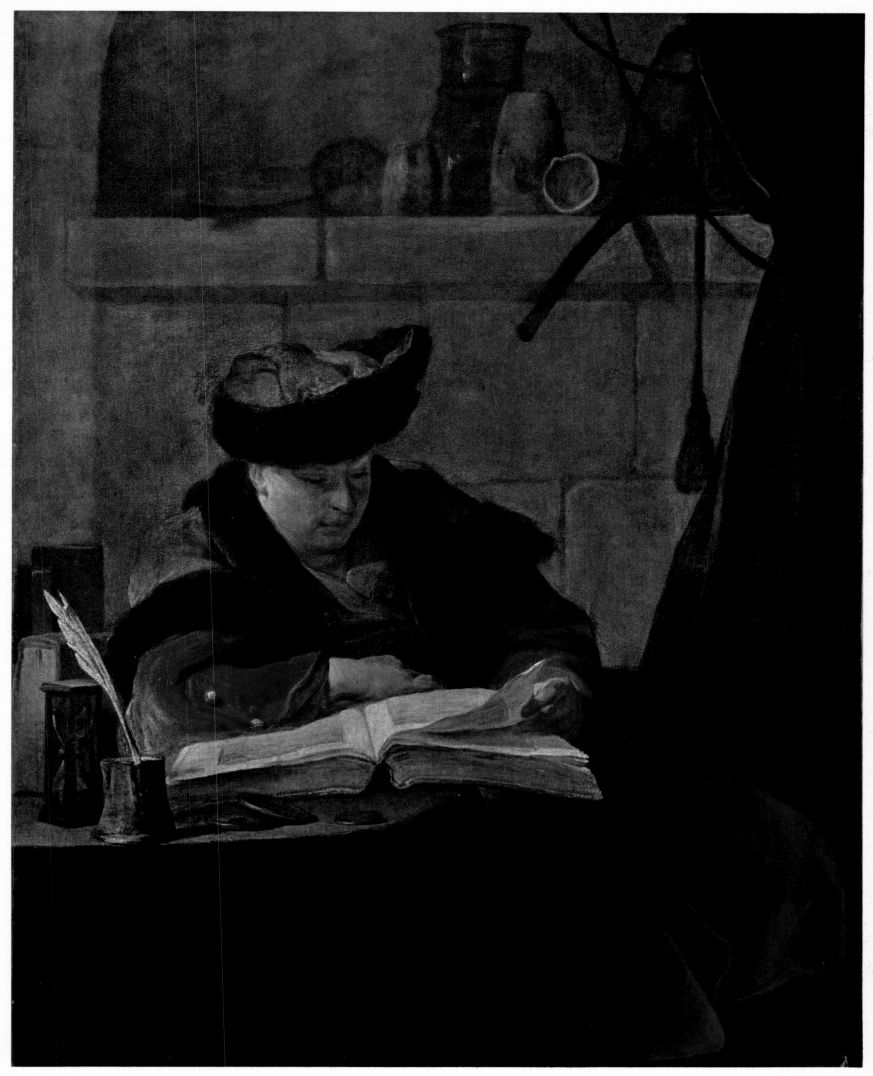

17 DER PHILOSOPH. 1734. LEINWAND, 150×100 CM. LOUVRE, PARIS.

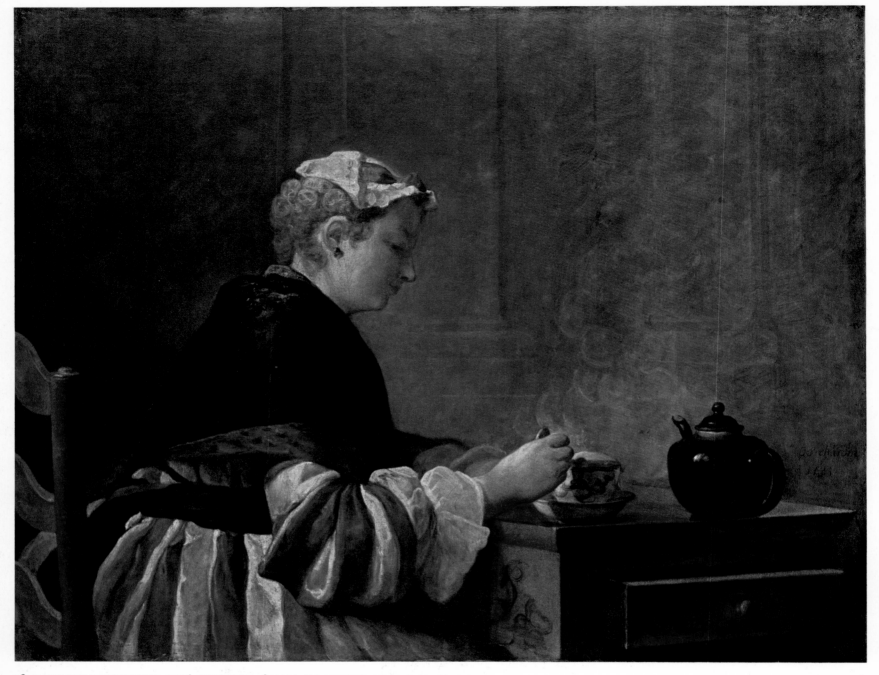

18 DAME BEIM TEETRINKEN. 1736. LEINWAND, 80×99 CM. HUNTERIAN MUSEUM, GLASGOW.

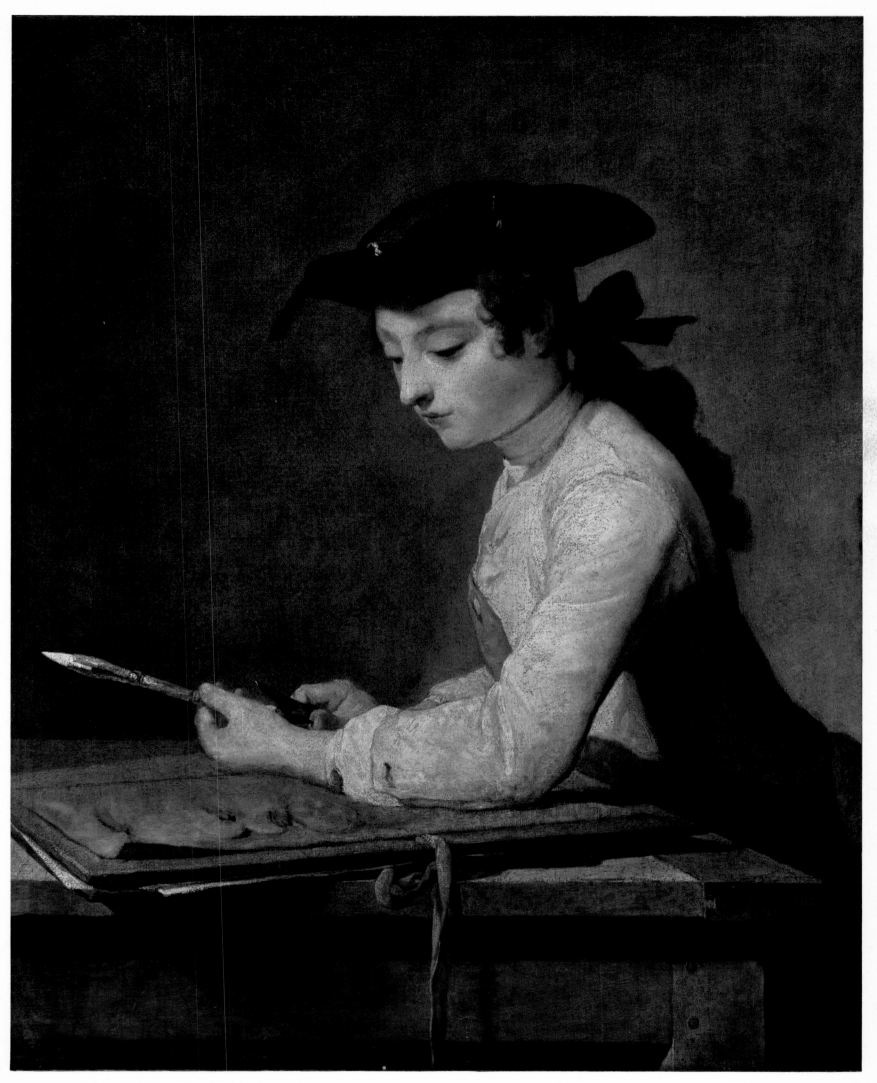

19 DER ZEICHNER. 1737. LEINWAND, 81×64 CM. LOUVRE, PARIS.

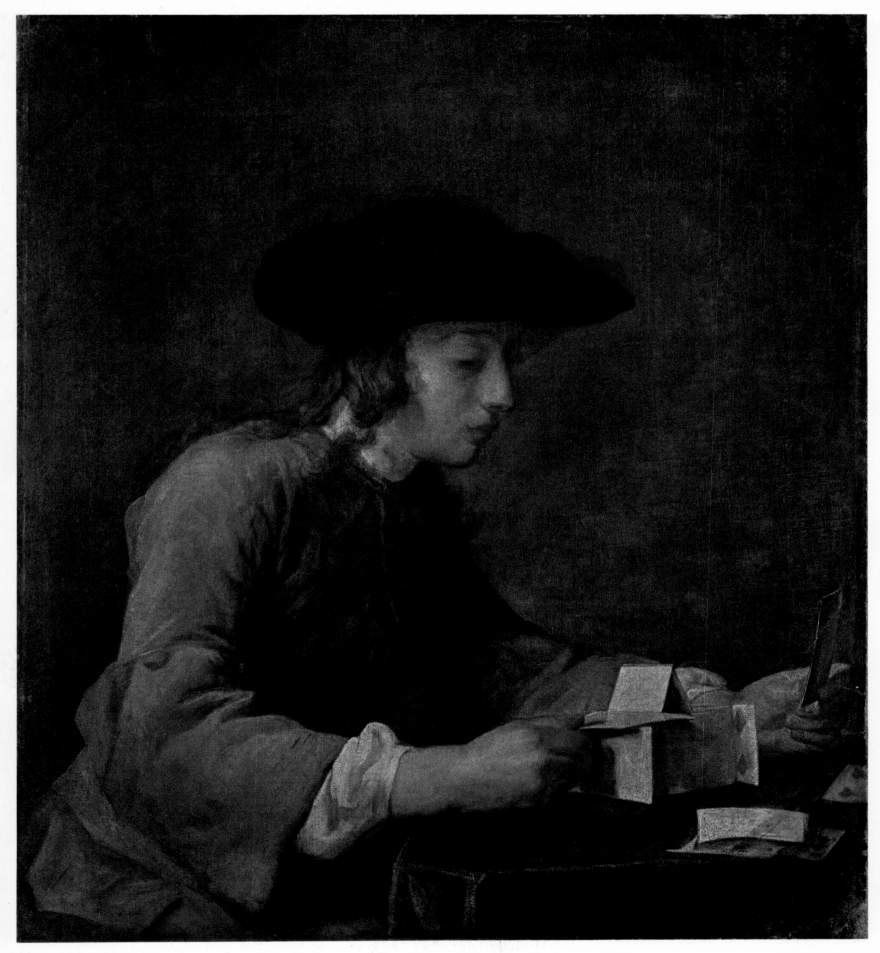

20 DAS KARTENHAUS. UM 1737. LEINWAND, 76×68 CM. LOUVRE, PARIS.  KAT.-NR. 163

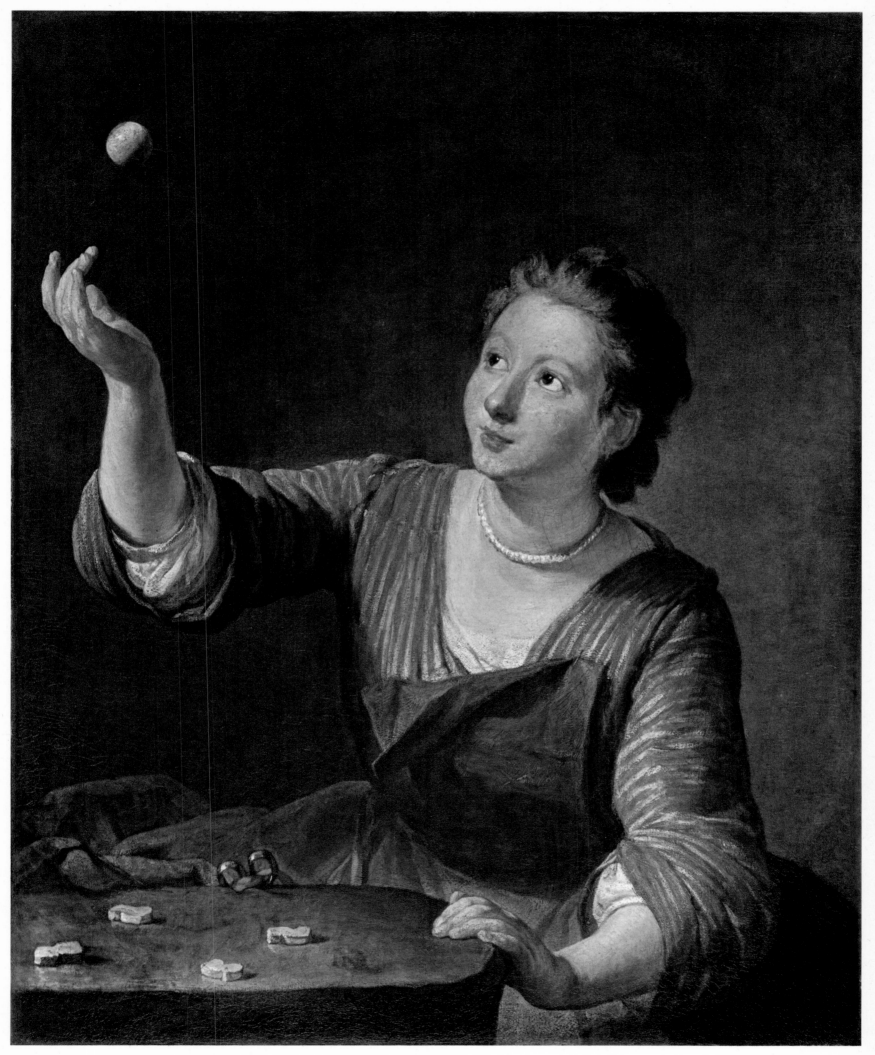

21 DAS KNÖCHELSPIEL. UM 1737. LEINWAND, 81×64 CM. MUSEUM OF ART, BALTIMORE.

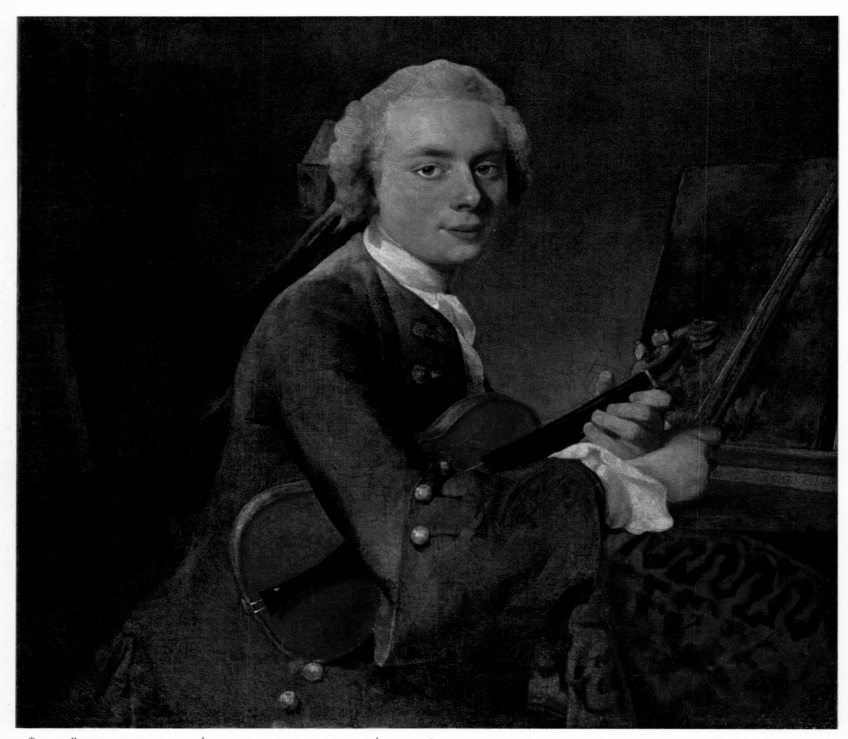

22* DER JÜNGLING MIT DER GEIGE (BILDNIS VON CHARLES GODEFROY). UM 1738. LEINWAND, 67×73 CM. LOUVRE, PARIS.          KAT.-NR. 167

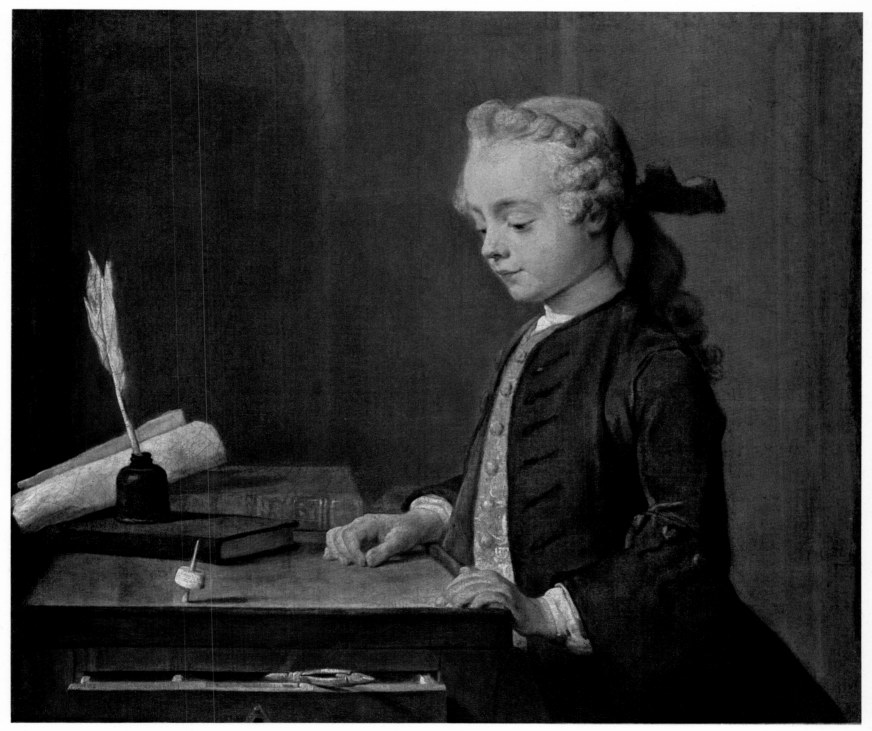

23* DER KNABE MIT DEM KREISEL (BILDNIS VON AUGUSTE-GABRIEL GODEFROY). 1738? LEINWAND, 68×76 CM. LOUVRE, PARIS.    KAT.-NR. 166

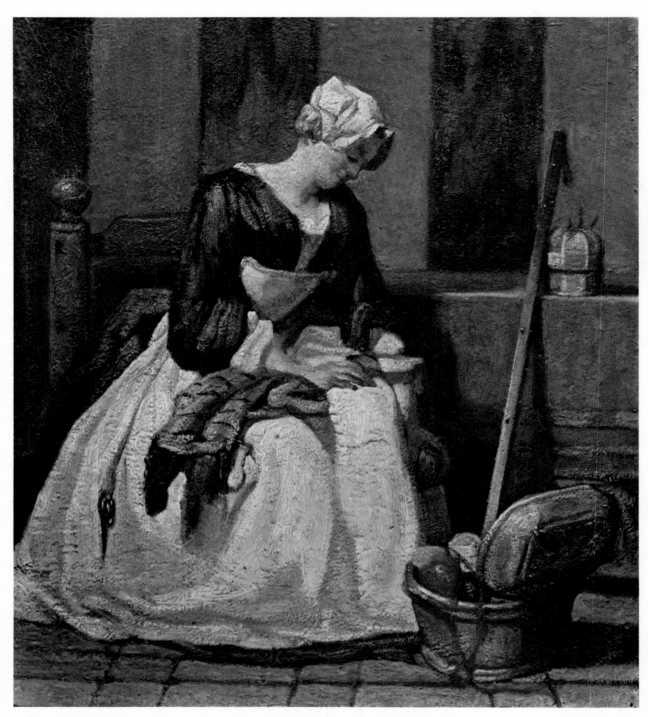

24* DIE STICKERIN. UM 1738. HOLZ, 19×16 CM. NATIONALMUSEUM, STOCKHOLM.　　　　　KAT.-NR. 172

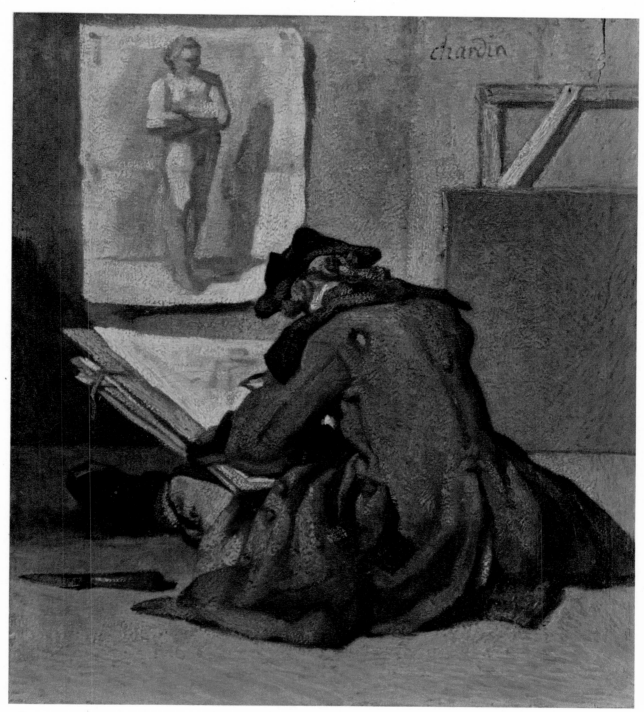

25* DER ZEICHNER. UM 1738. HOLZ, 19×17 CM. NATIONALMUSEUM, STOCKHOLM.          KAT.-NR. 176

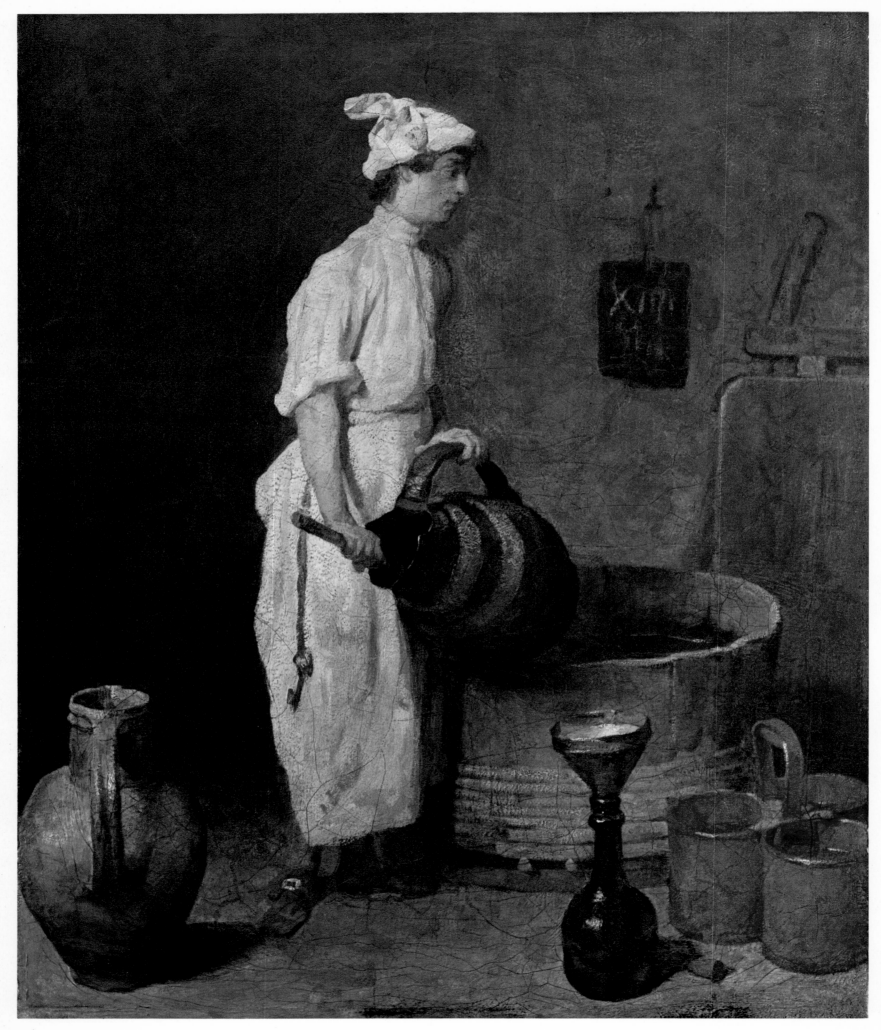

26* DER HAUSBURSCHE. UM 1738. LEINWAND, 46×37 CM. HUNTERIAN MUSEUM, GLASGOW. KAT.-NR. 184

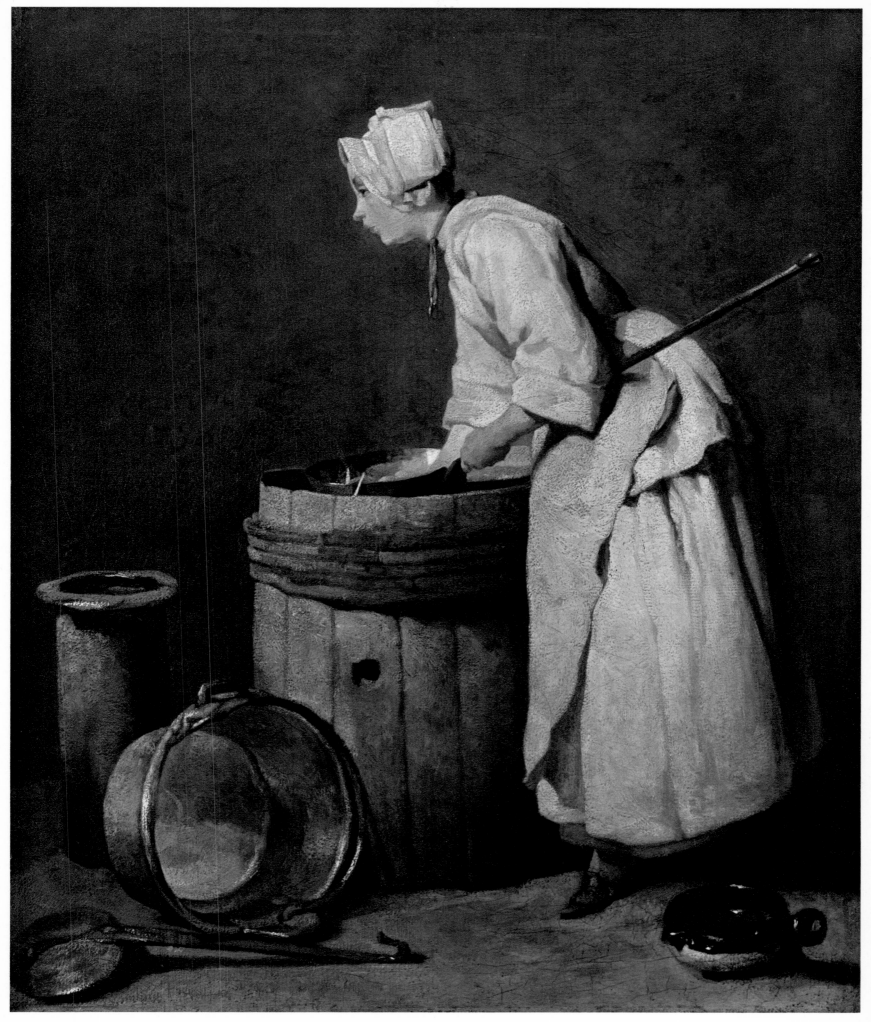

27* DIE HAUSMAGD. 1738. LEINWAND, 48×37 CM. HUNTERIAN MUSEUM, GLASGOW.

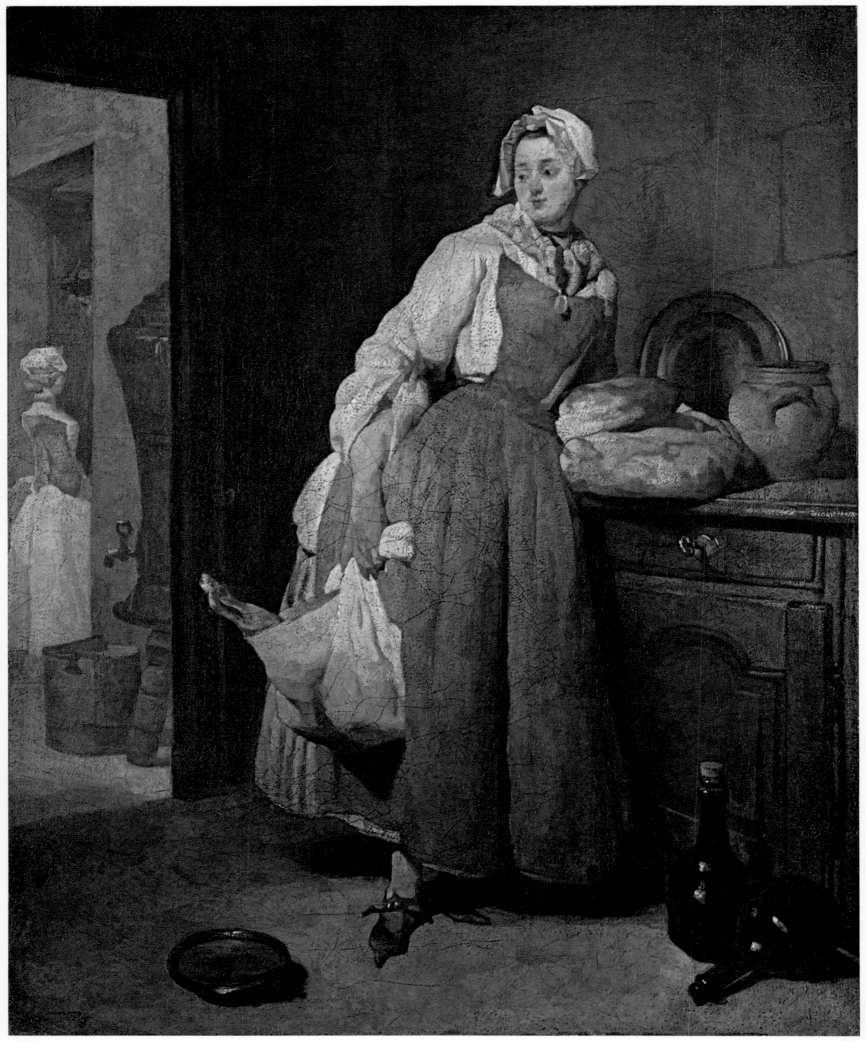

28  DIE BOTENFRAU. 1739. LEINWAND, 47×37½ CM. LOUVRE, PARIS.

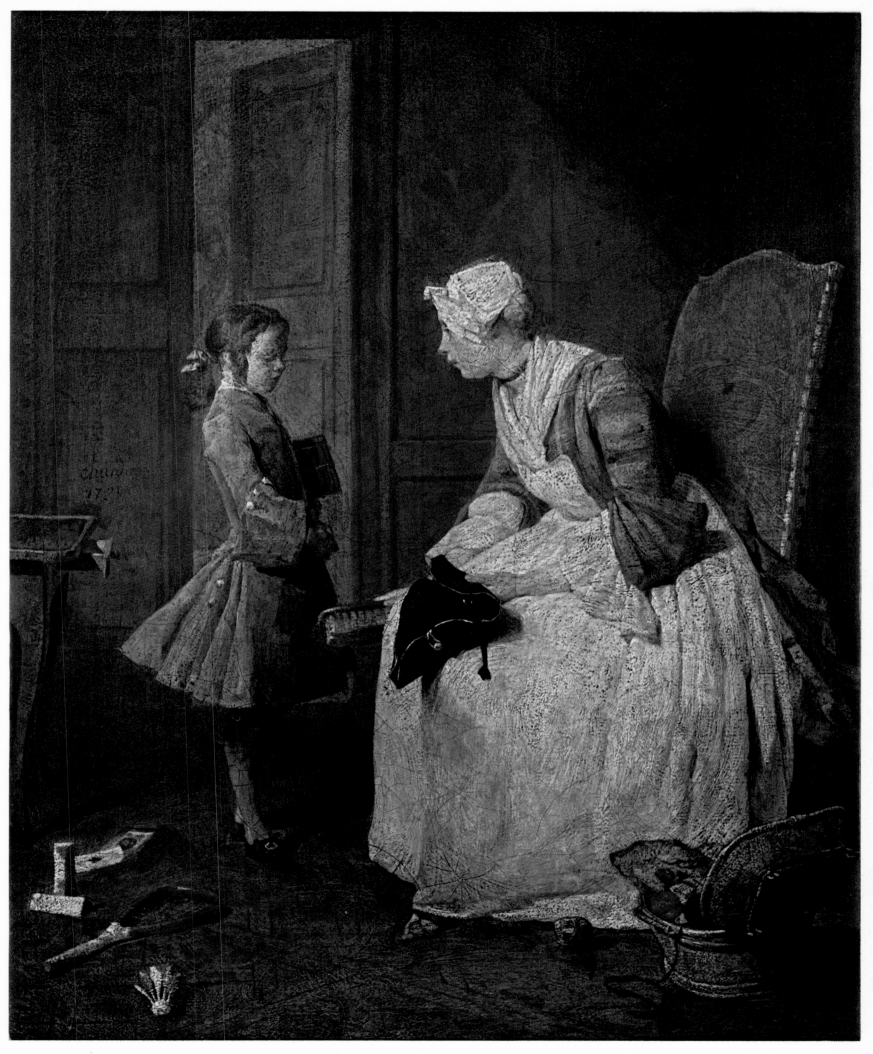

29  DIE KINDERFRAU. 1739. LEINWAND, 45×35 CM. NATIONALMUSEUM, OTTAWA

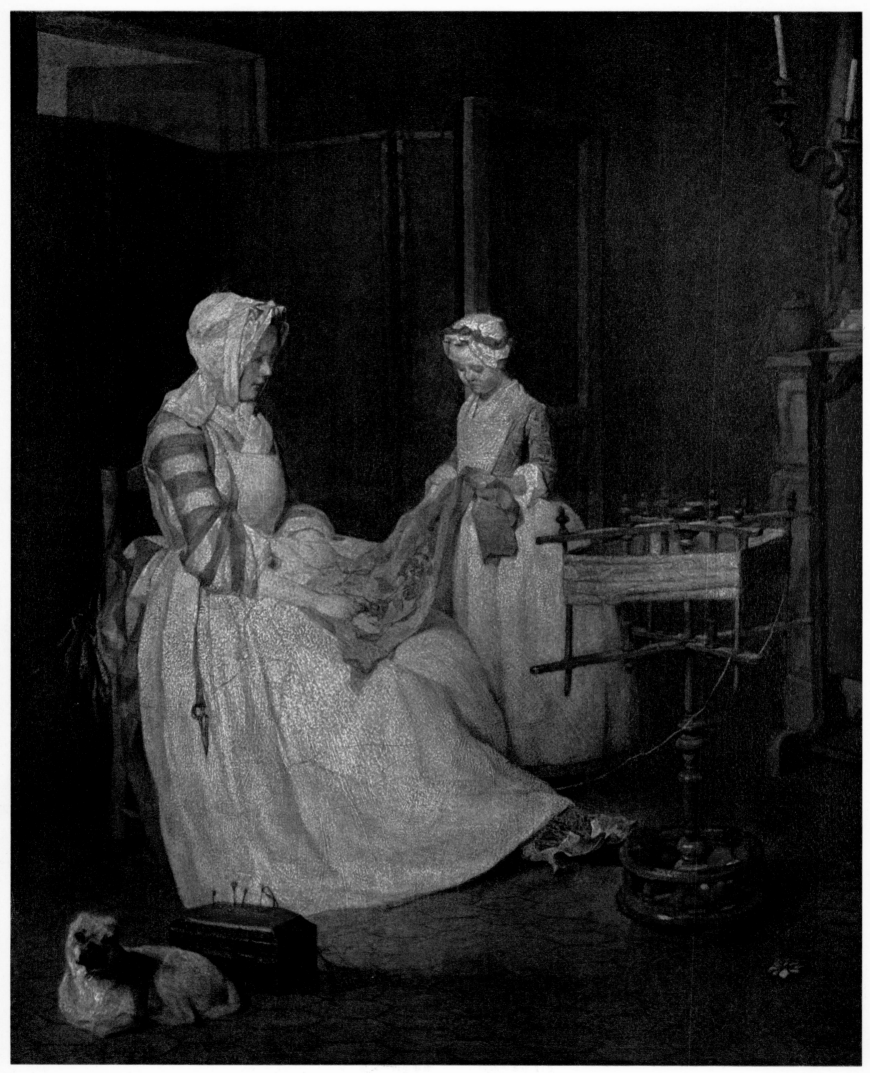

30* DIE FLEISSIGE MUTTER. UM 1739/1740. LEINWAND, 49×39 CM. LOUVRE, PARIS.

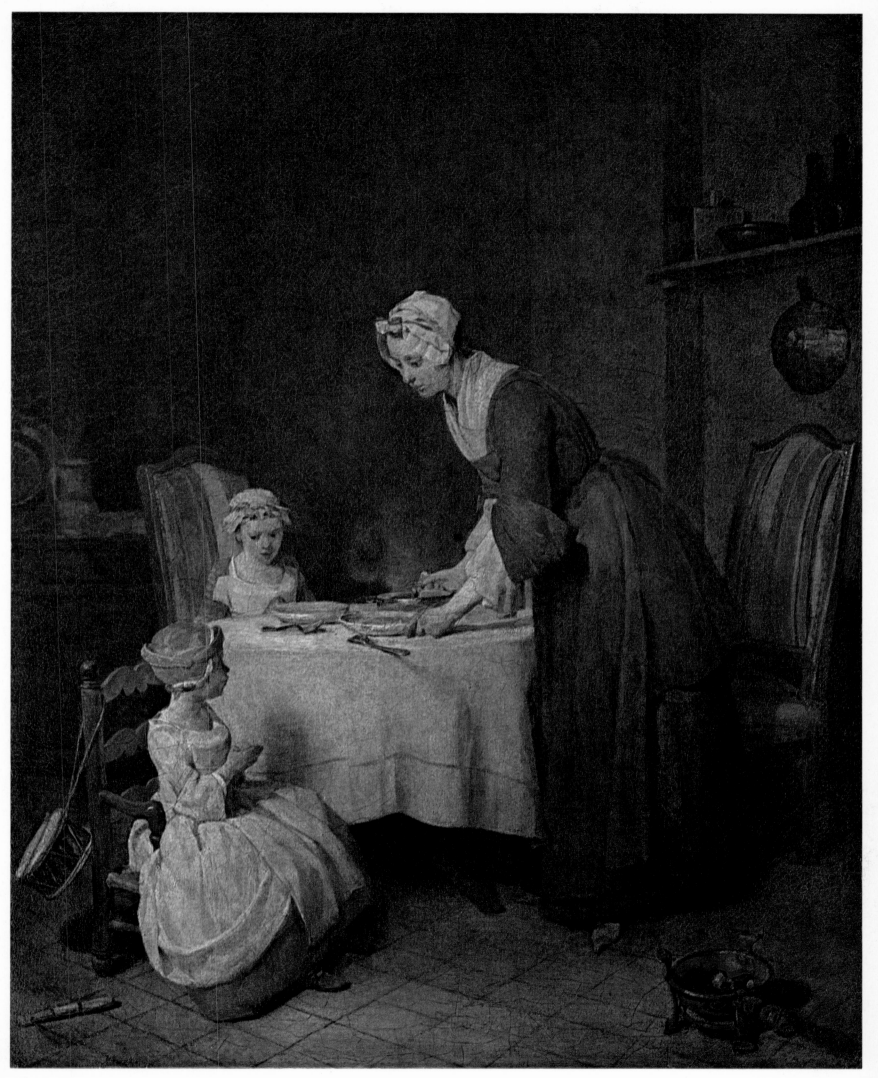

31\* DAS TISCHGEBET. UM 1740. LEINWAND, 49×39 CM. LOUVRE, PARIS,   KAT.-NR. 198

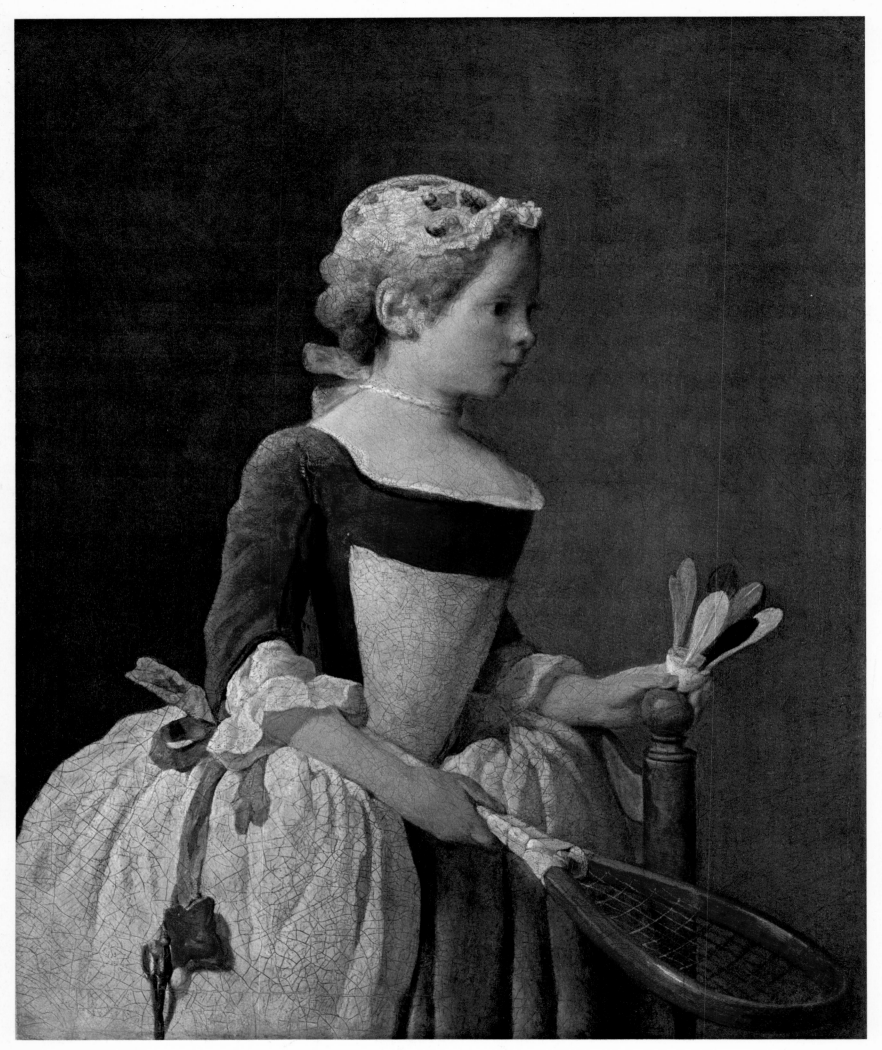

32* DAS MÄDCHEN MIT DEM FEDERBALL. 1741. LEINWAND, 81×64 CM. SAMMLUNG BARON PHILIPPE DE ROTHSCHILD, PARIS.  KAT.-NR. 206

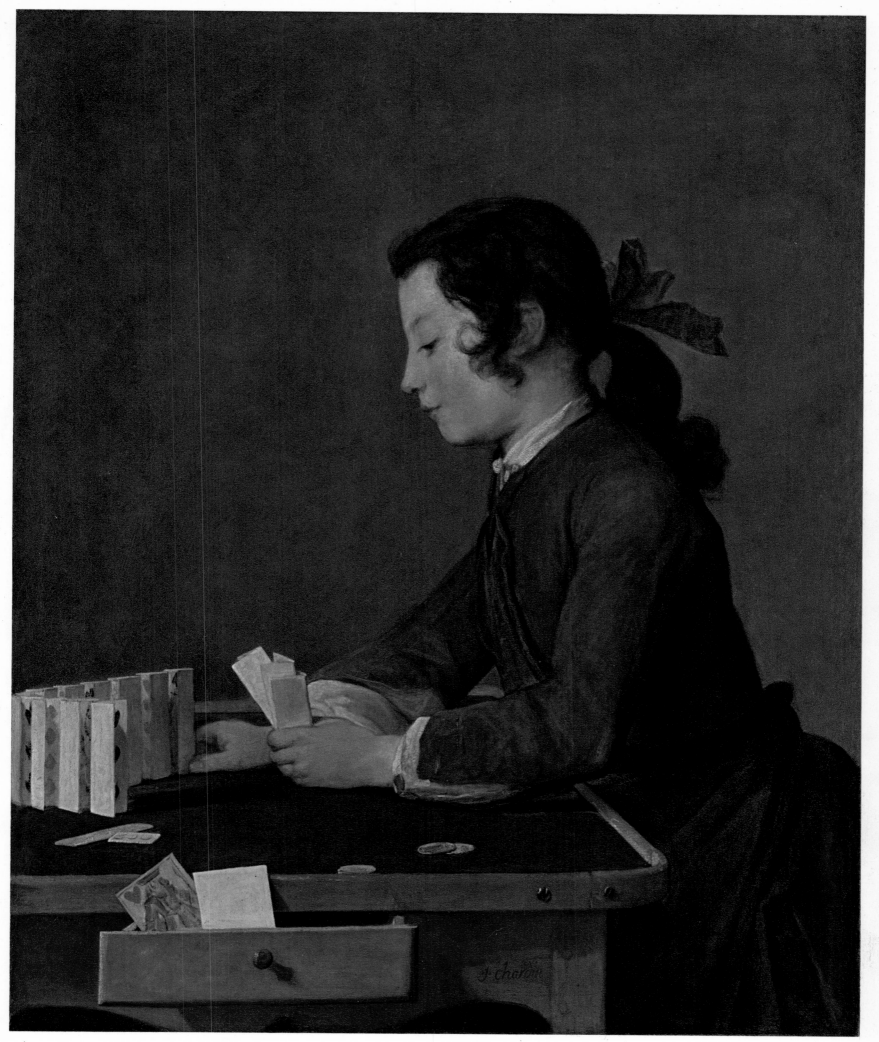

33* DAS KARTENHAUS. UM 1741. LEINWAND, 81×65 CM. NATIONAL GALLERY, WASHINGTON.

KAT.-NR. 207

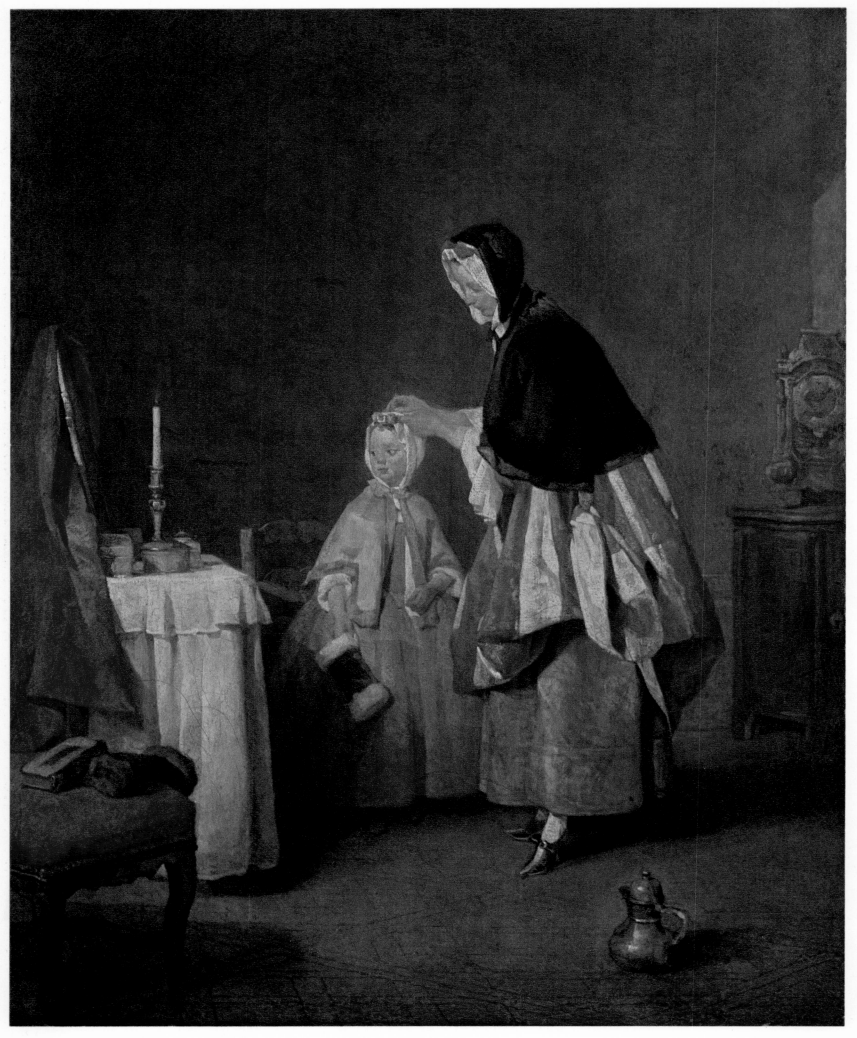

34  DIE MORGENTOILETTE. UM 1740. LEINWAND, 49×39 CM. NATIONALMUSEUM, STOCKHOLM.

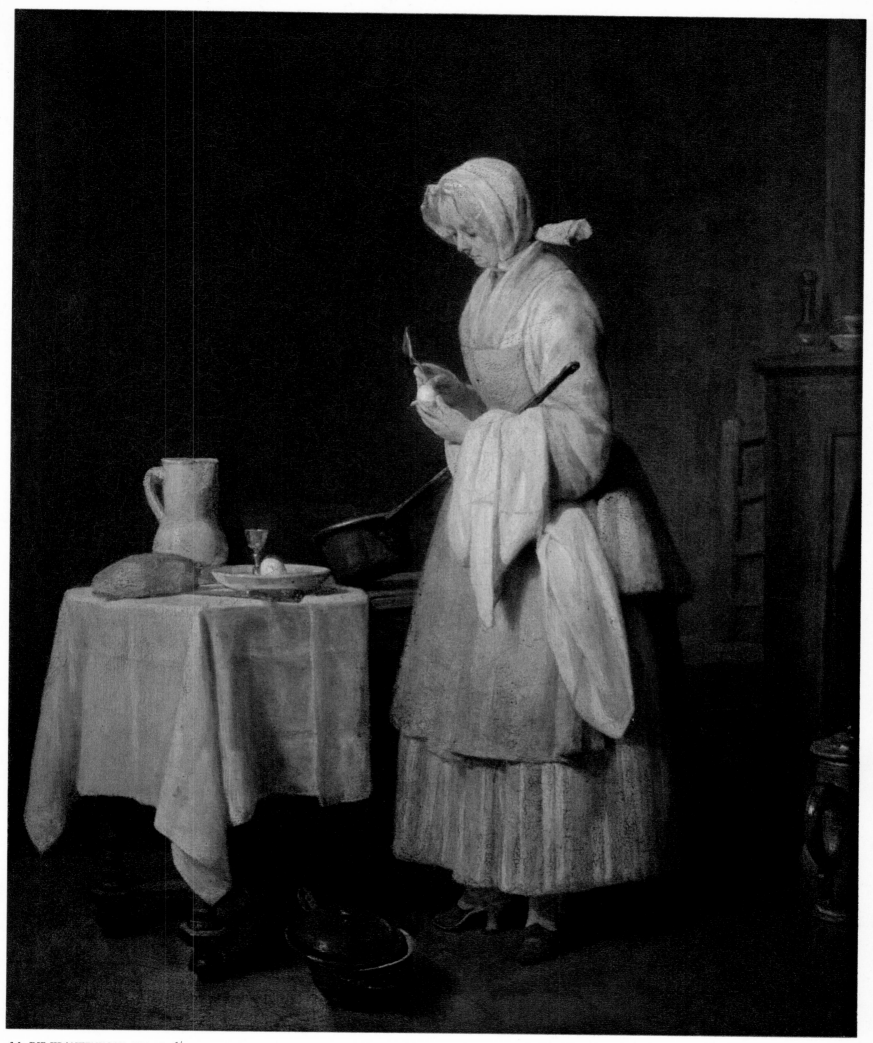

35 DIE KRANKENKOST. UM 1746/1747. LEINWAND, 45×35 CM. NATIONAL GALLERY, WASHINGTON (KRESS COLLECTION).

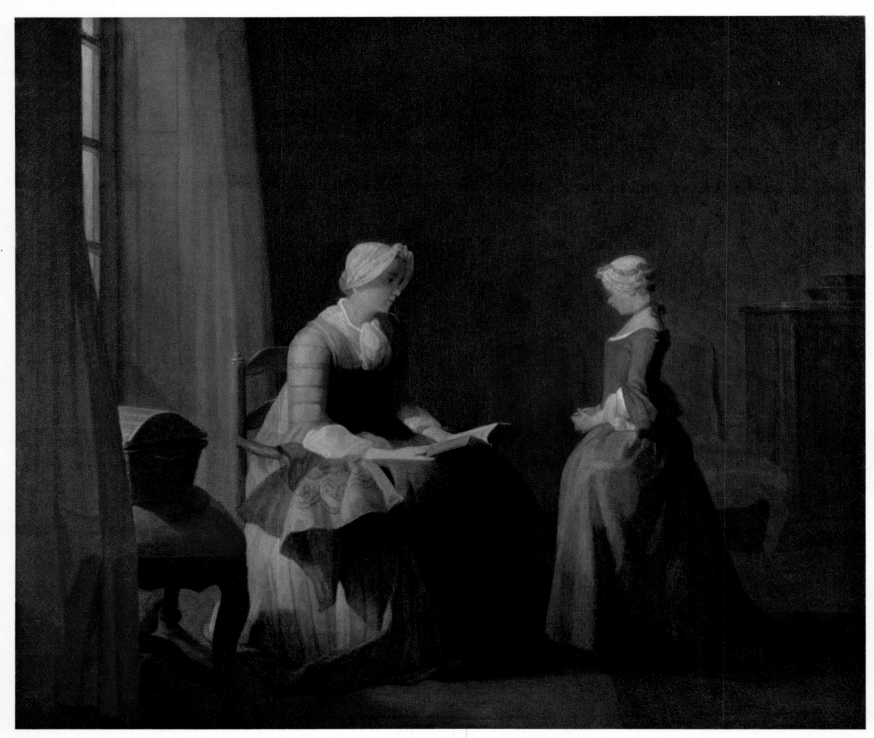

36* DIE GUTE ERZIEHUNG. UM 1749. LEINWAND, 41×47 CM. SAMMLUNG GRAF GUSTAV WACHTMEISTER, VANÁS, SCHWEDEN.     KAT.-NR. 223

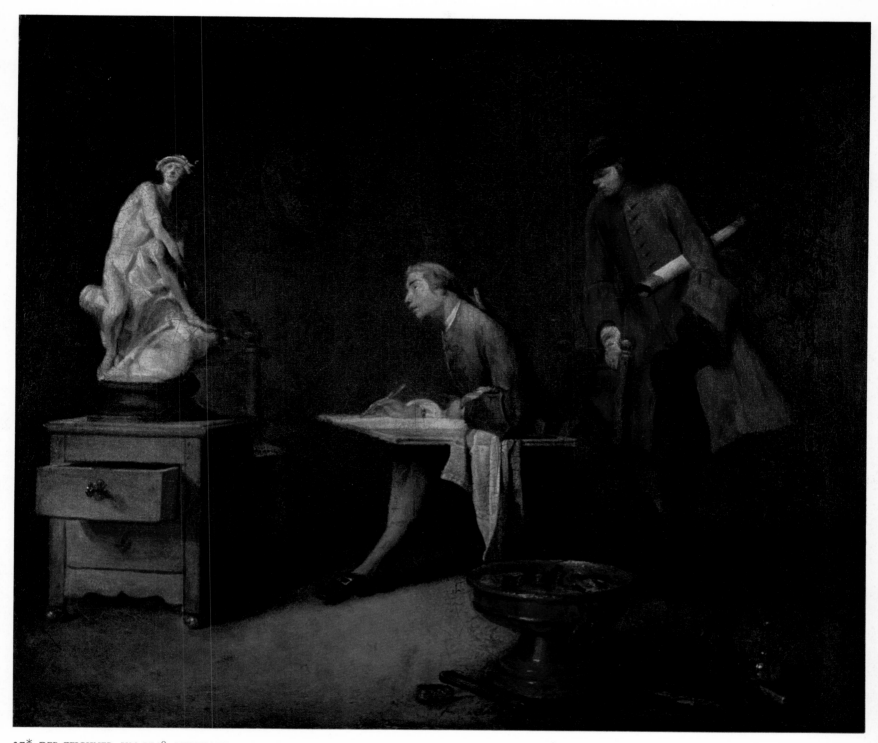

37* DER ZEICHNER. UM 1748. LEINWAND, 41×47 CM. SAMMLUNG GRAF GUSTAV WACHTMEISTER, VANÁS, SCHWEDEN.

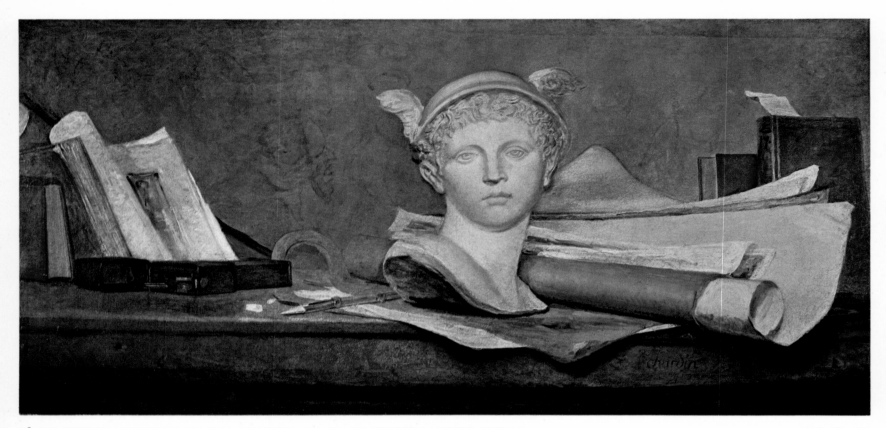

38 DIE ATTRIBUTE DER KUNST. UM 1755. LEINWAND, 52×112 CM. PUSCHKIN-MUSEUM, MOSKAU.          KAT.-NR. 237

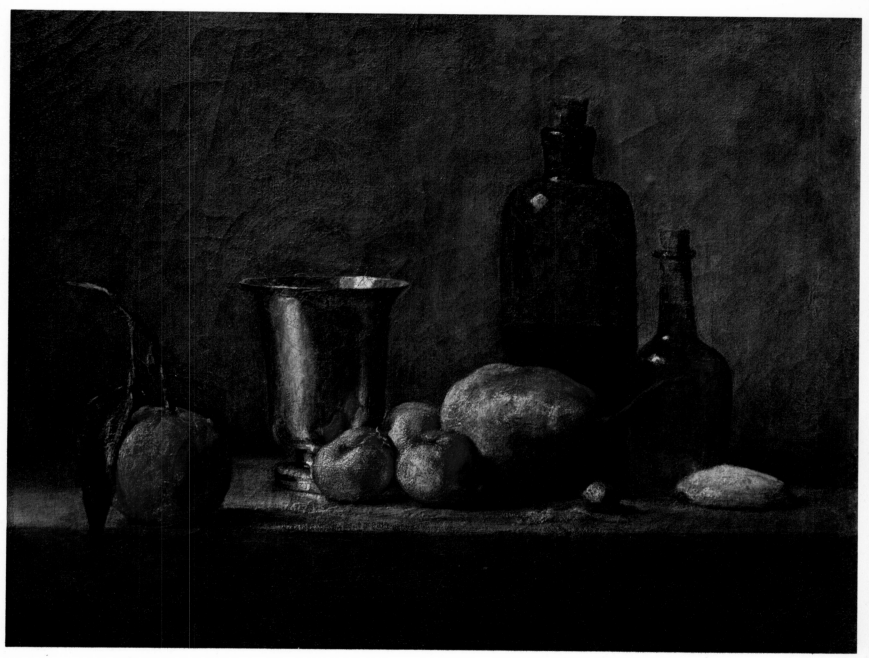

39 STILLEBEN. UM 1756. LEINWAND, 36×46 CM. PRIVATBESITZ.

KAT.-NR. 245

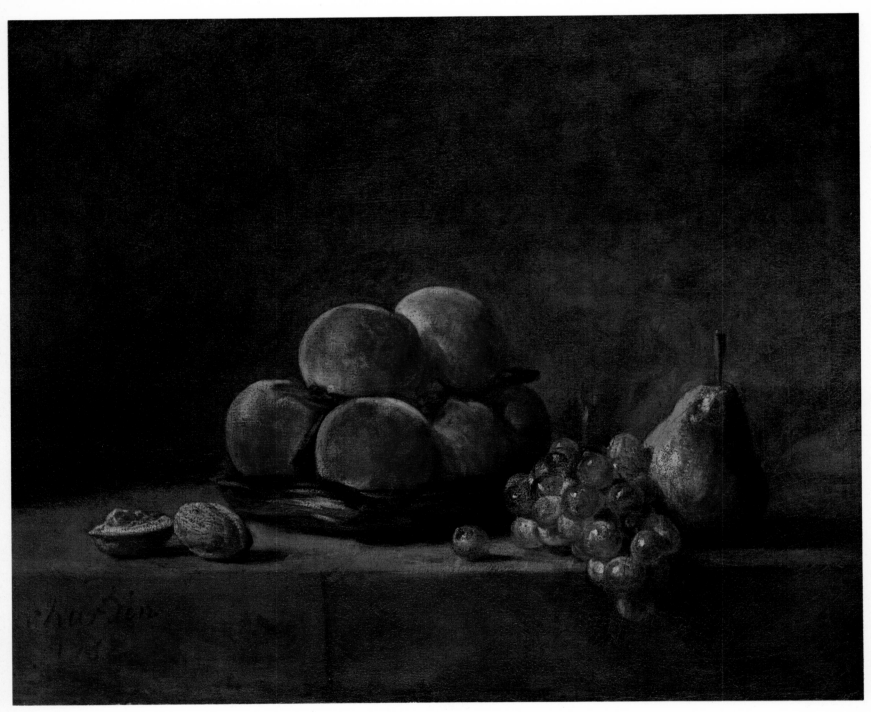

40 DER PFIRSICHKORB. 1758. LEINWAND, 38×43 CM. SAMMLUNG DR. OSKAR REINHART, WINTERTHUR, SCHWEIZ.                    KAT.-NR. 270

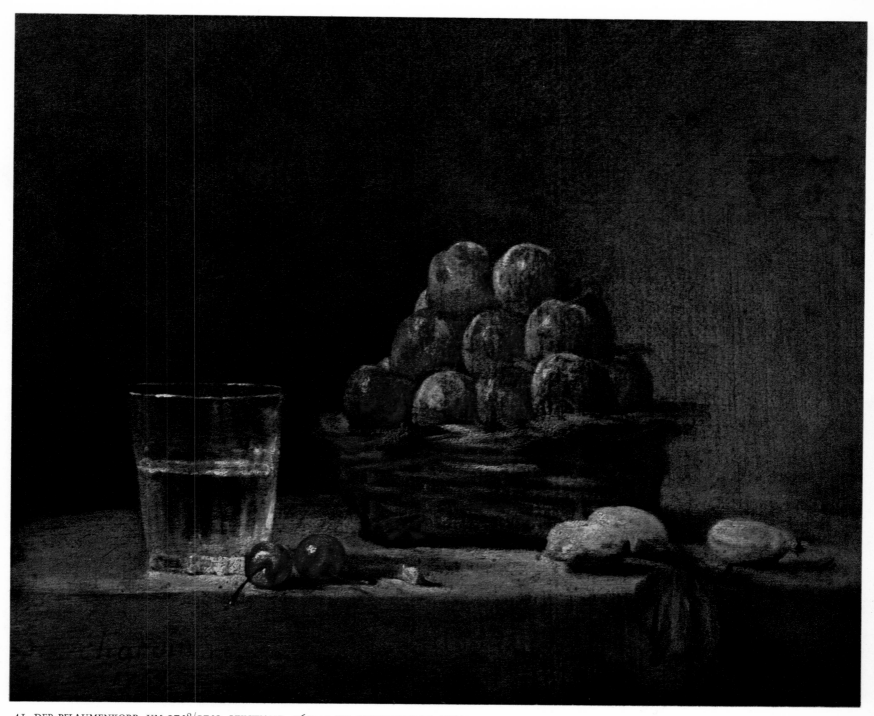

41 DER PFLAUMENKORB. UM 1758/1759. LEINWAND, 36×45 CM. SAMMLUNG DR. OSKAR REINHART, WINTERTHUR, SCHWEIZ.  KAT.-NR. 277

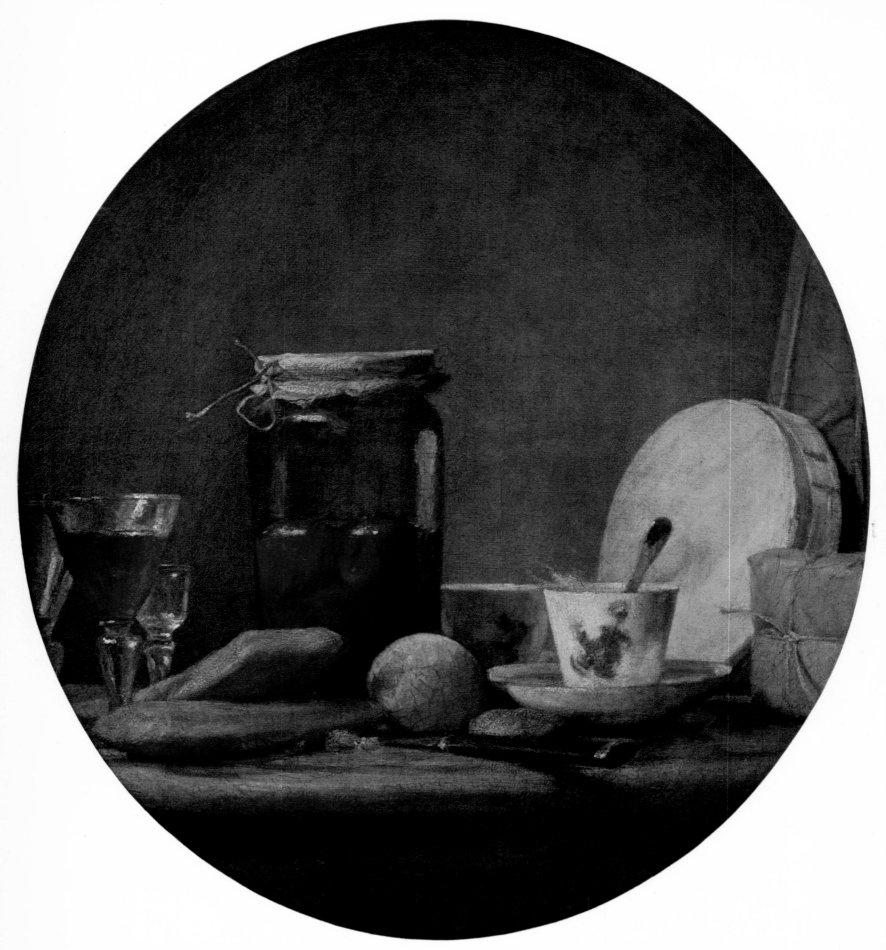

42* STILLEBEN MIT APRIKOSENGLAS. 1760. LEINWAND, 57 × 51 CM. SAMMLUNG LEIGH BLOCK, CHICAGO.   KAT.-NR. 299

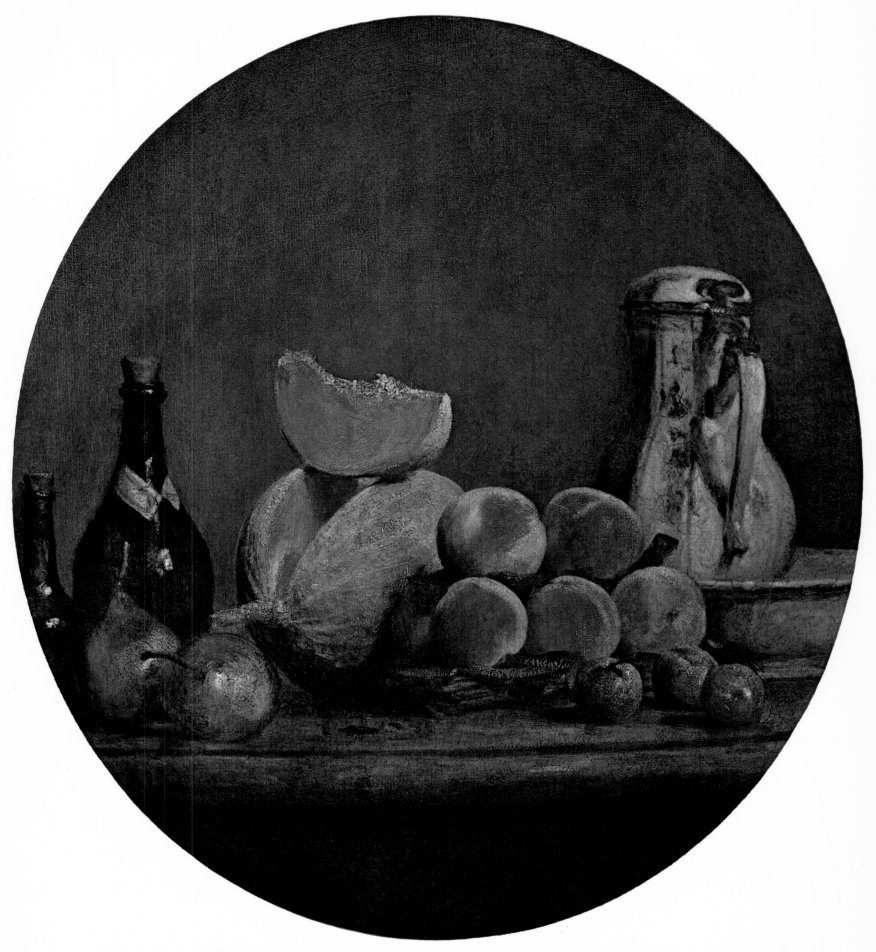

43* STILLEBEN MIT MELONE. 1760. LEINWAND, 57×51 CM. PRIVATBESITZ.    KAT.-NR. 298

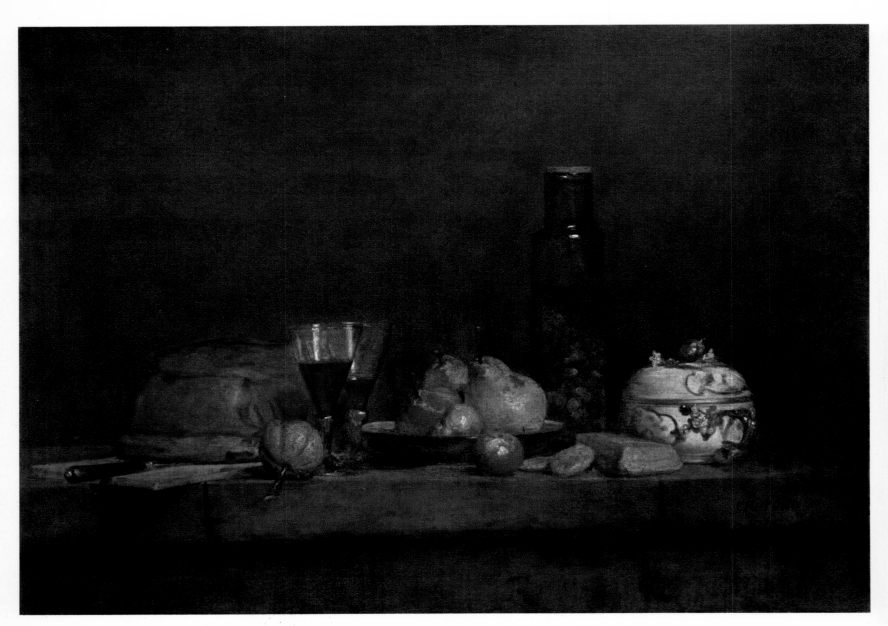

44 STILLEBEN MIT OLIVENGLAS. 1760. LEINWAND, 68×95 CM. LOUVRE, PARIS.

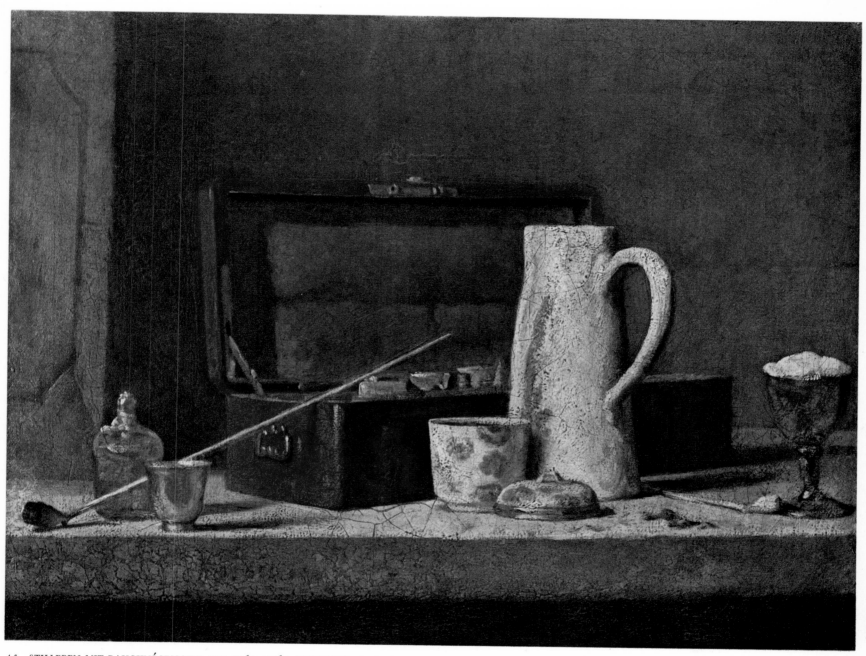

45 STILLEBEN MIT RAUCHNÉCESSAIRE. UM 1760–1763. LEINWAND, 32×42 CM. LOUVRE, PARIS.

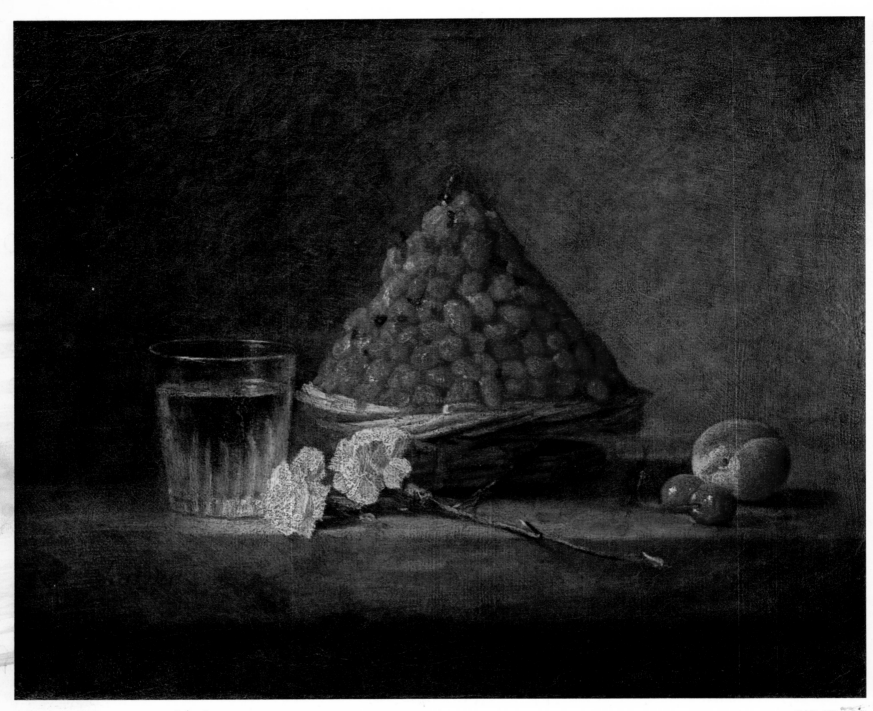

46  DER ERDBEERKORB. UM 1760/1761. LEINWAND, 37×45 CM. PRIVATBESITZ.

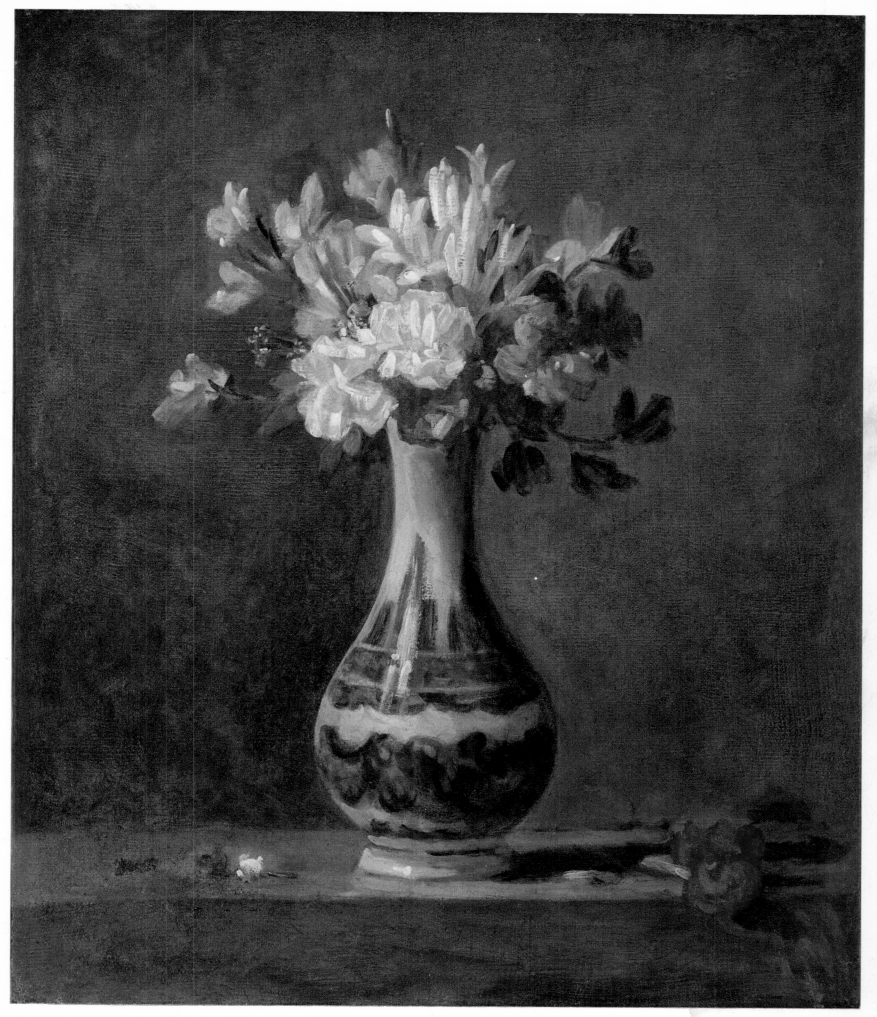

47 BLUMENSTILLEBEN. UM 1760–1763. LEINWAND, 44×36 CM. NATIONAL GALLERY OF SCOTLAND, EDINBURG.

KAT.-NR. 313

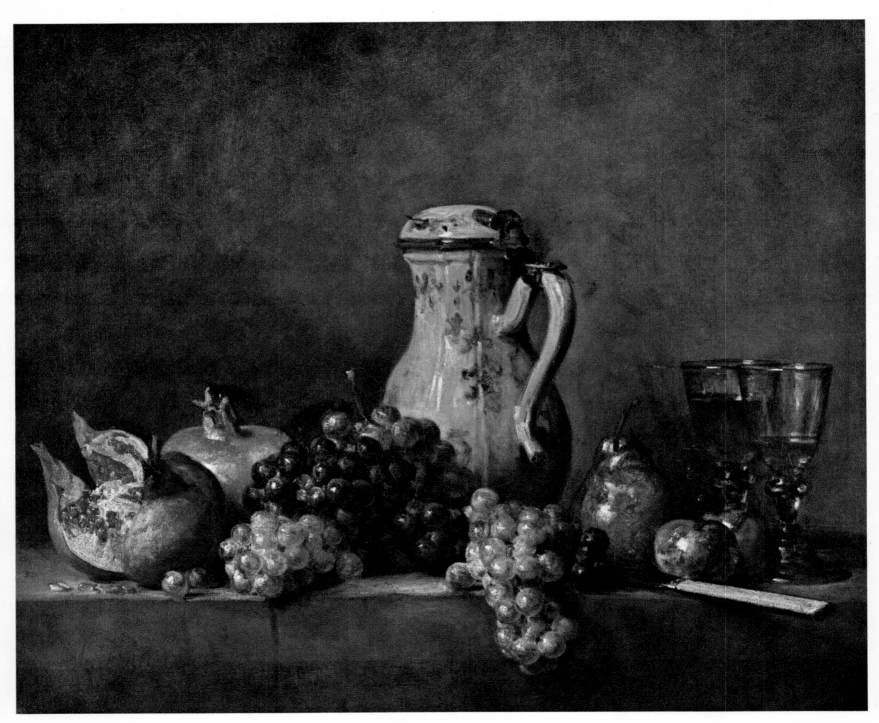

48* STILLEBEN MIT PORZELLANKANNE. 1763. LEINWAND, 47×57 CM. LOUVRE, PARIS.                    KAT.-NR. 322

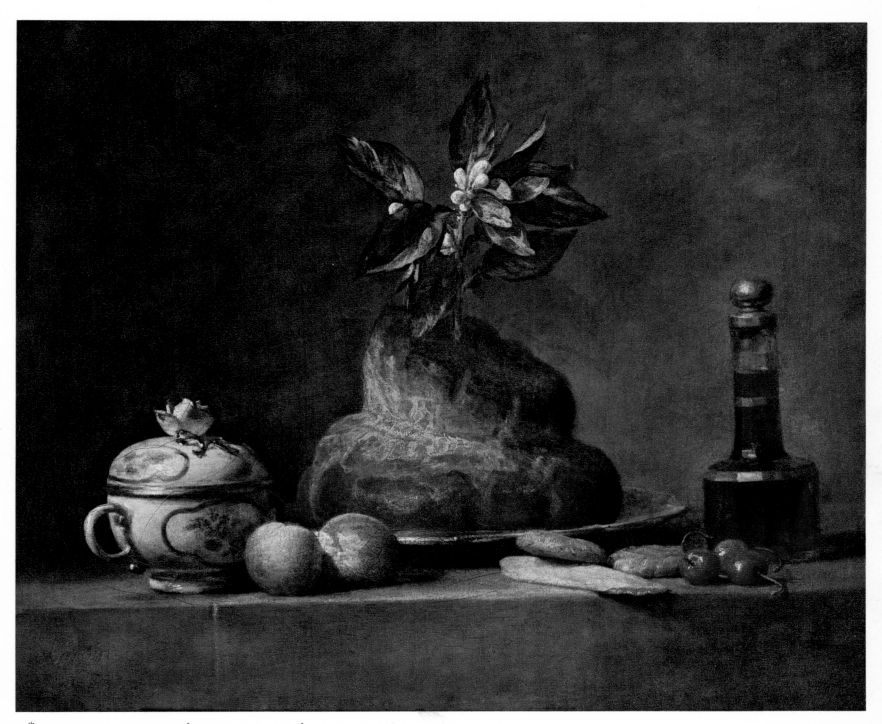

49* STILLEBEN MIT BRIOCHE. 1763. LEINWAND, 47×56 CM. LOUVRE, PARIS.                    KAT.-NR. 323

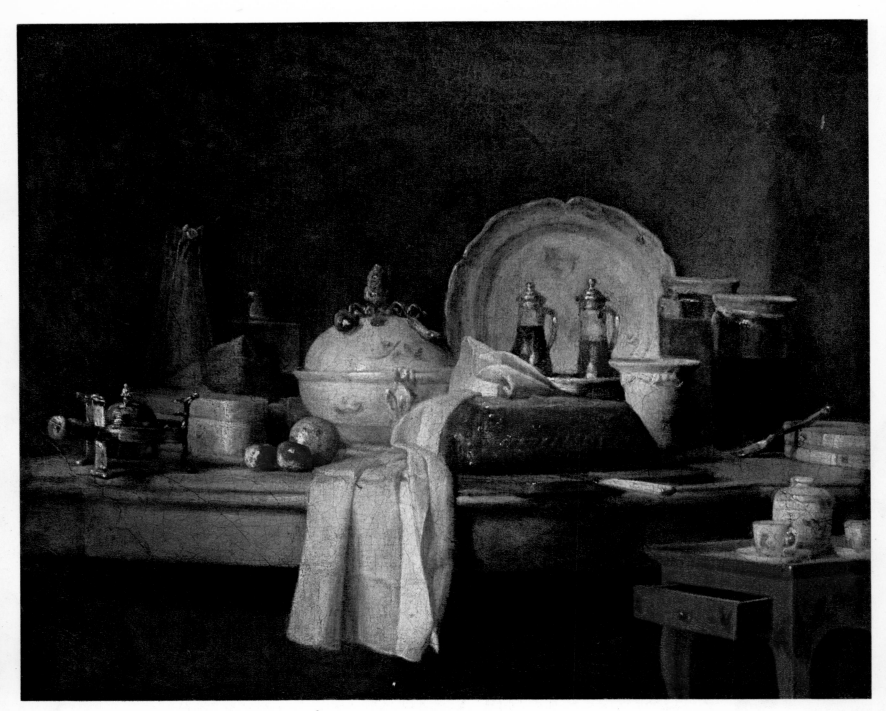

50 STILLEBEN MIT PORZELLANDOSE. 1763. LEINWAND, 38×45 CM. LOUVRE, PARIS.

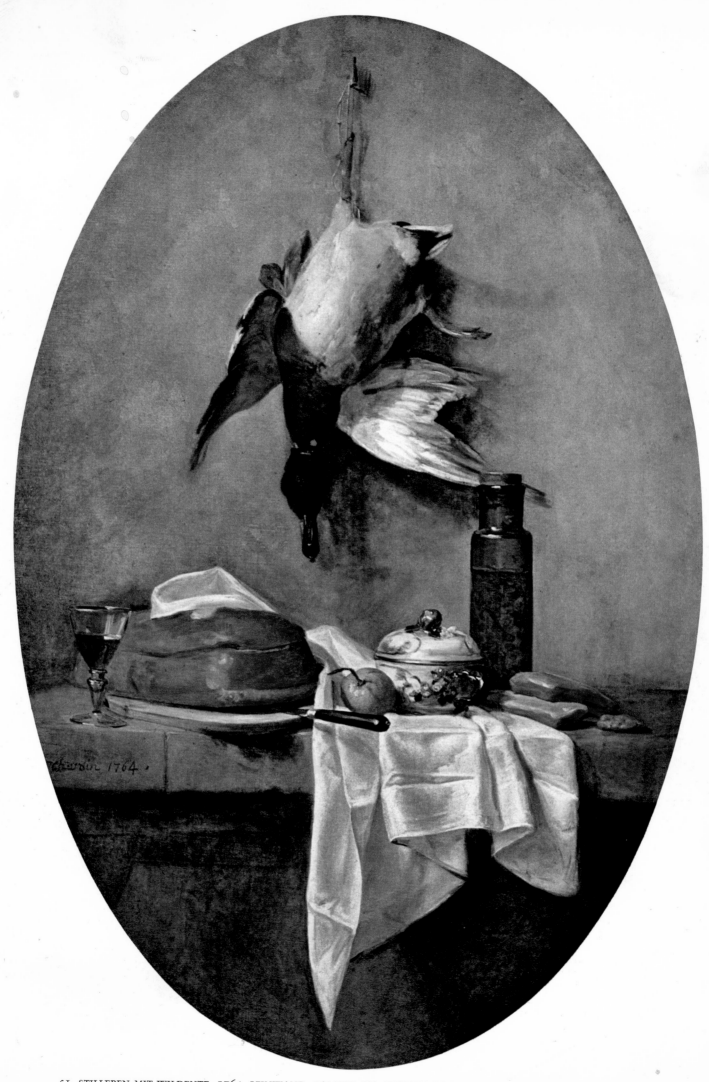

51 STILLEBEN MIT WILDENTE. 1764. LEINWAND, 153×97 CM. MUSEUM OF FINE ARTS, SPRINGFIELD.   KAT.-NR. 337

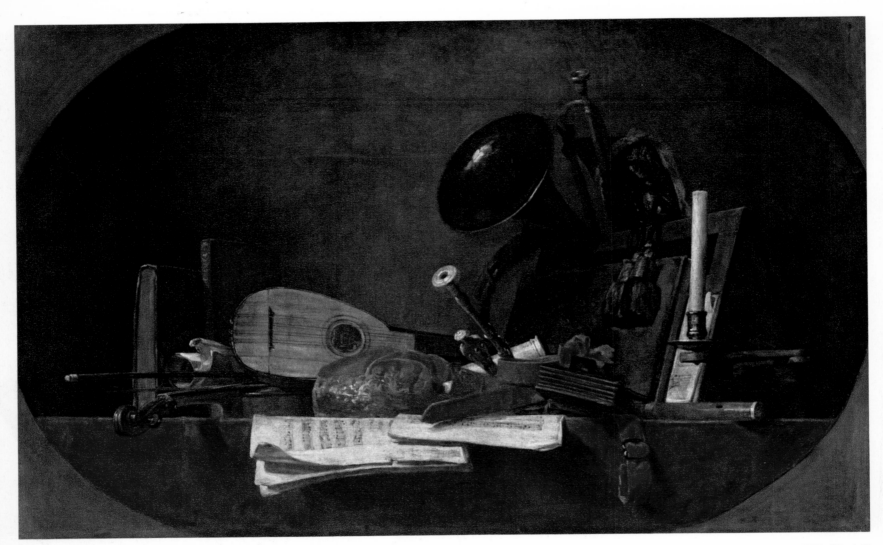

52  DIE ATTRIBUTE DER MUSIK. 1765. LEINWAND, 91×146 CM. LOUVRE, PARIS.

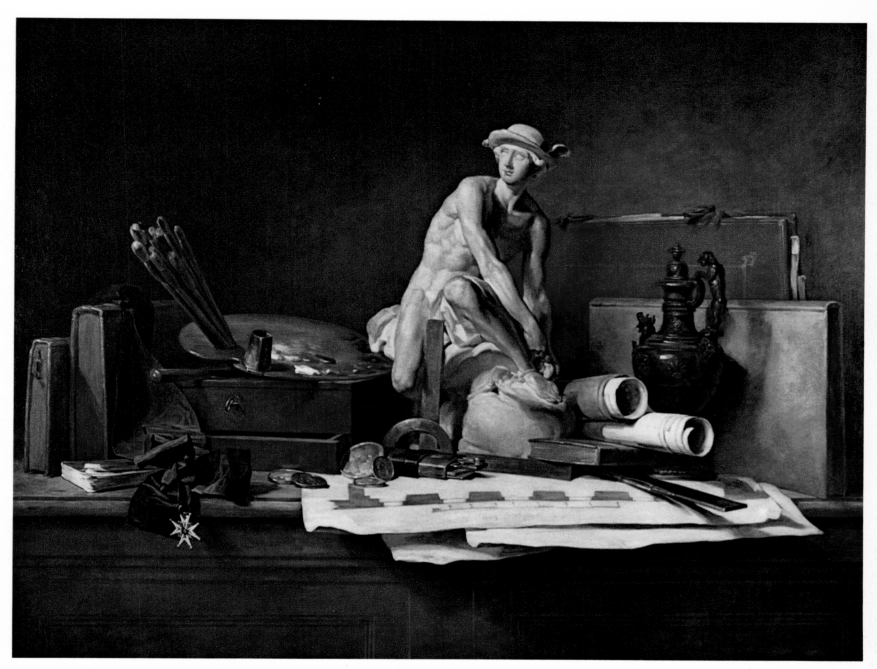

53  DIE ATTRIBUTE DER KUNST. 1766. LEINWAND, 113×140 CM. INSTITUTE OF ARTS, MINNEAPOLIS.

KAT.-NR. 344

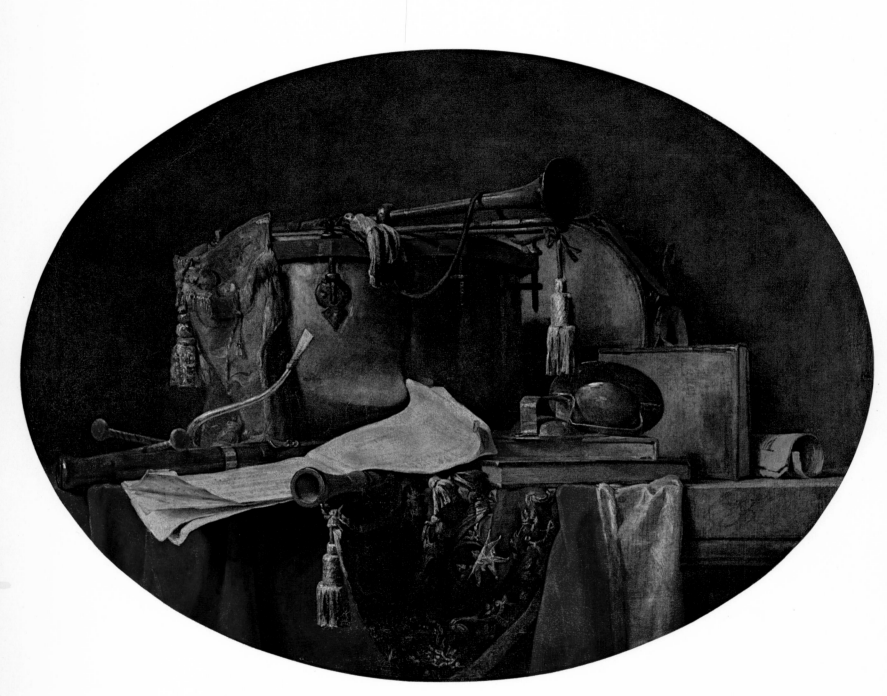

54* MUSIKSTILLEBEN. UM 1767. LEINWAND, 108×148 CM. PRIVATBESITZ. KAT.-NR. 345

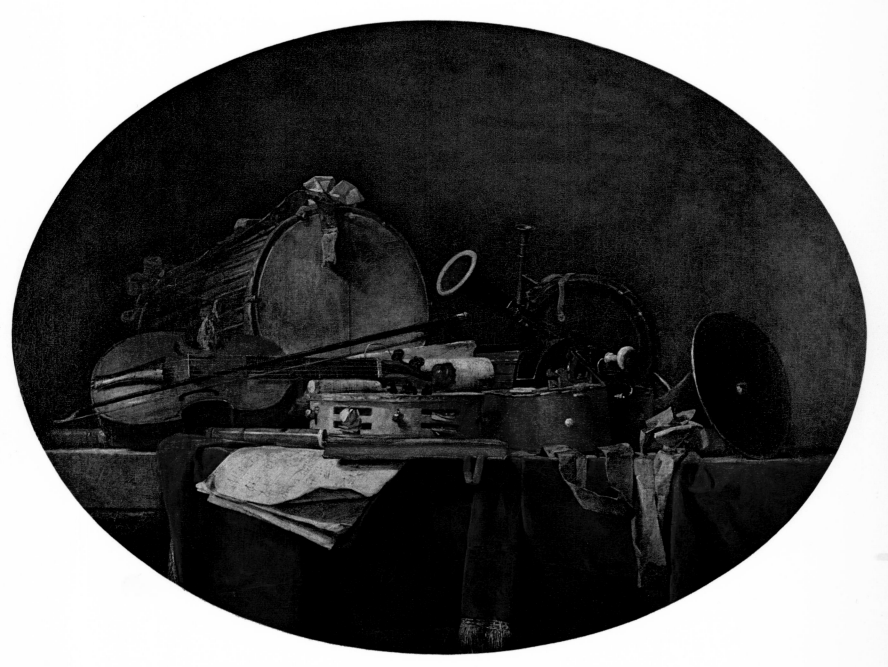

55* MUSIKSTILLEBEN. 1767. LEINWAND, 108 × 148 CM. PRIVATBESITZ.   KAT.-NR. 346

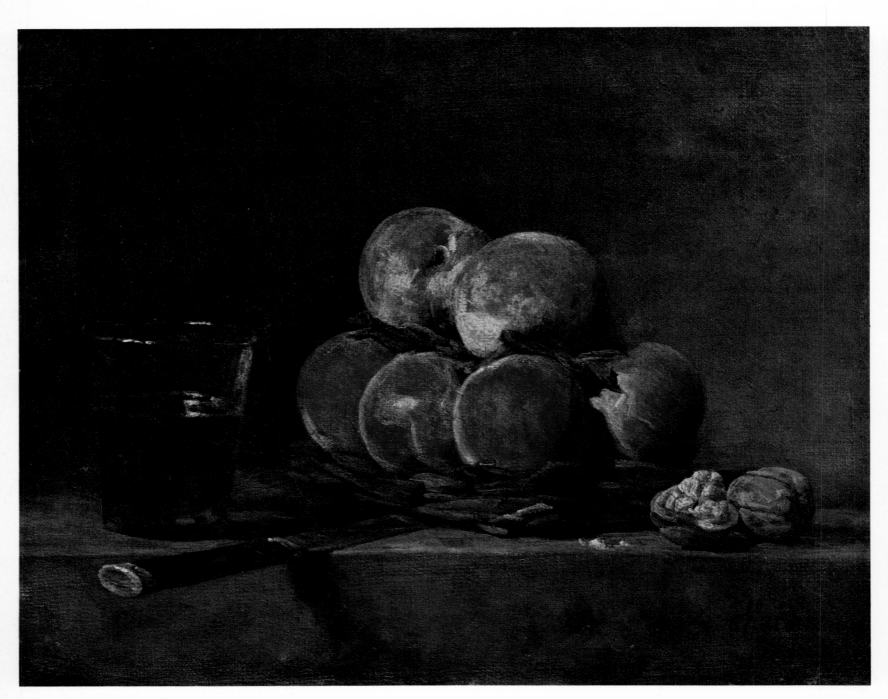

56 DER PFIRSICHKORB. 1768. LEINWAND, 33×42 CM. LOUVRE, PARIS.

KAT.-NR. 352

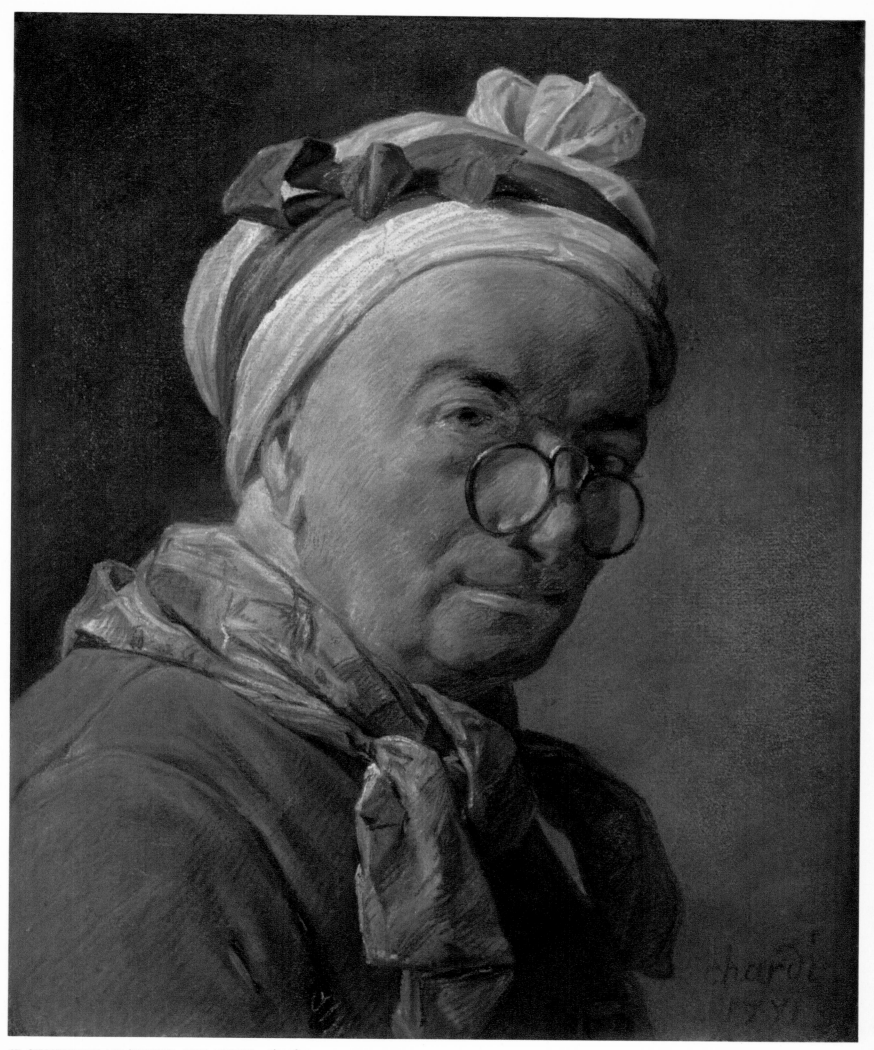

57  SELBSTBILDNIS MIT ZWICKER. 1771. PASTELL, 46×38 CM. LOUVRE, PARIS.

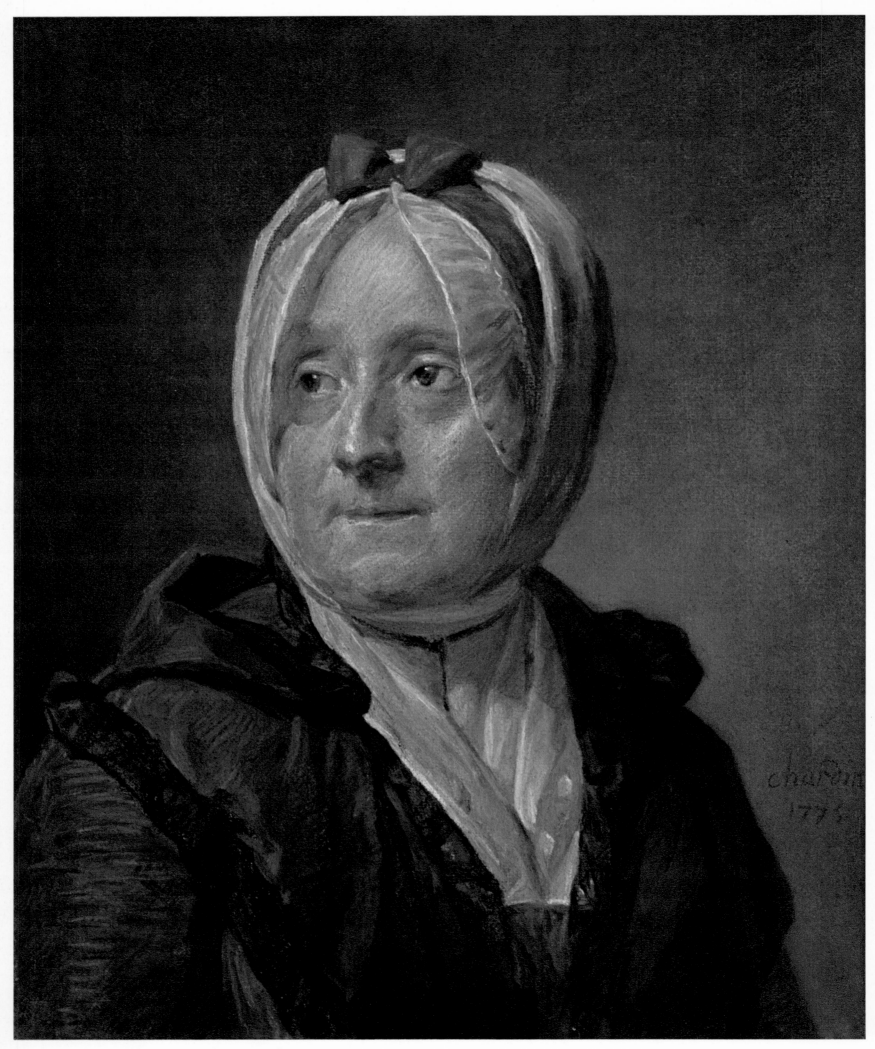

58* BILDNIS VON MADAME CHARDIN (GEB. POUGET). 1775. PASTELL, 45×37 CM. LOUVRE, PARIS.

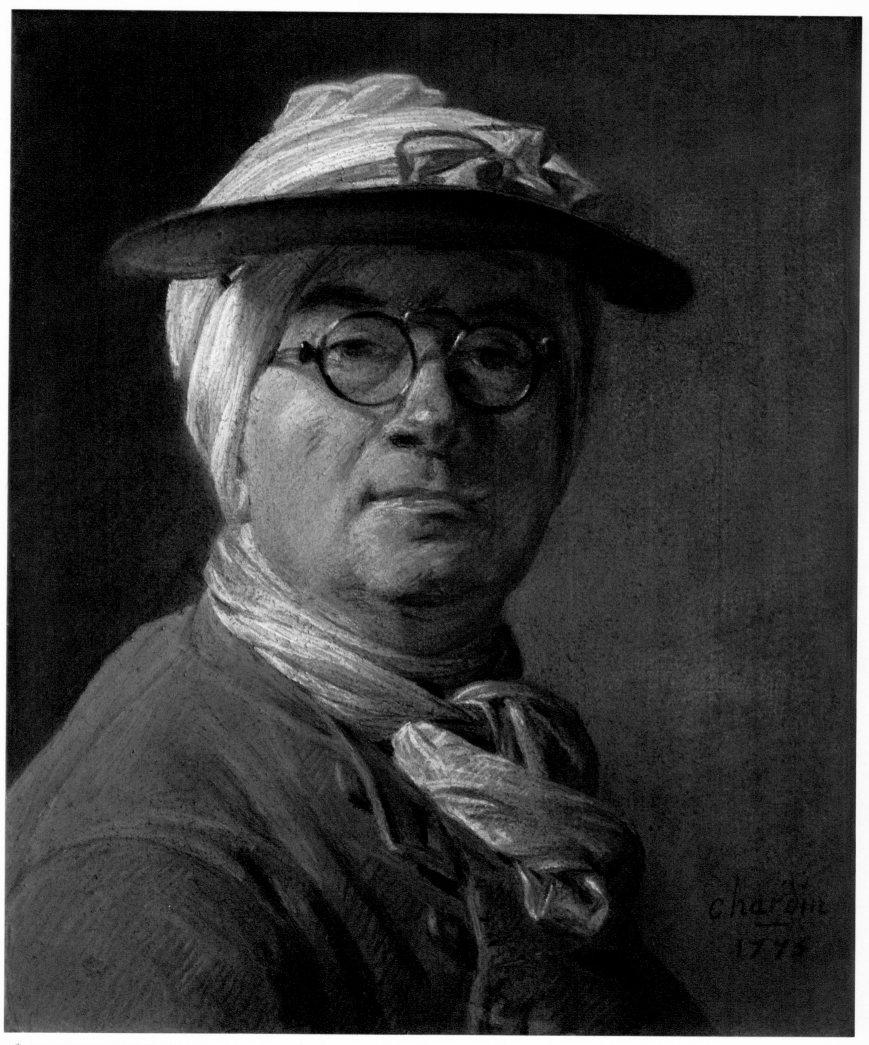

59* SELBSTBILDNIS MIT AUGENSCHIRM. 1775. PASTELL, 46×38 CM. LOUVRE, PARIS.

60 BACCHANTIN. 1769. LEINWAND, 53×91 CM. SAMMLUNG E. BÜHRLE, ZÜRICH.  KAT.-NR. 359

# KATALOG

ABB. I    *Nach dem Stich von J. de Goncourt*

KAT.-NR. 3

**1/2 ZWEI GEGENSTÜCKE**

«Lièvre et ustensiles de cuisine» / «Canard».

Die ersten von Chardin selbständig gemalten Bilder.

Zitiert: Mariette, *Abecedario*, Bd. I, S. 356.

Katalogisiert: nicht bei Guiffrey; Teil von G.W. 697, 698.

VERSCHOLLEN

**3 SKIZZE ZUM AUSHÄNGESCHILD EINES CHIRURGEN**    *Abb. 1*

«Un chirurgien pansant dans sa boutique un homme blessé d'un coup d'épée».

Um 1720–1726.

Skizze zu Nr.4.

Leinwand, H. 0,27 m; B. 1,55 m.

Kupferstich von J. de Goncourt.

Katalogisiert: nicht bei Guiffrey; G.W.1226.

Zitiert: *Inventaire après décès de Chardin* (1779).

Auktion Laperlier, 11.–13.April 1867, Nr.12; im Pariser Rathaus von 1867–1871.

ZERSTÖRT BEIM BRAND DES PARISER RATHAUSES 1871

**4 AUSHÄNGESCHILD EINES CHIRURGEN**

«Un chirurgien pansant dans sa boutique un homme blessé d'un coup d'épée».

Um 1720–1726.

Aushängeschild für einen mit Chardins Vater befreundeten Chirurgen. Der Neffe von Chardin glaubte in diesem Bild die Bildnisse der wichtigsten Mitglieder seiner Familie zu erkennen, die seinem Onkel als Modelle gedient hätten (laut einer handschriftlichen Notiz im Katalogexemplar der Le Bas-Auktion, welches sich im Besitz der Brüder Goncourt befand).

Holz, H. 0,72 m; B. 4,46 m.

Katalogisiert: nicht bei Guiffrey; G.W.1225.

Zitiert: *La Feuille nécessaire*, 27.August 1759, S.457; Haillet de Couronne, *Eloge de Chardin*, in *Mémoires inédits*, Bd.II, S.431/432.

Sammlung des Kupferstechers Le Bas, seit 1759; Le Bas-Auktion, anfangs Dezember 1783, Nr.11.

VERSCHOLLEN

**5 DER AFFE ALS MALER**    *Abb. 3*

1726.

Die Maße des Bildes sind nicht bekannt.

Gegenstück zu Nr. 6.

Gestochen von Surugue fils (1743).

Wie die Brüder Goncourt bemerkten, trägt der Kupferstich auf der Zeichnungsmappe das Datum *1726* und die Signatur *Chardin*. Am Datum wird gelegentlich gezweifelt, doch ist es zu Lebzeiten von Chardin und vor 1743 angebracht worden.

Katalogisiert: nicht bei Guiffrey; G.W.1178.

Vielleicht identisch mit dem Bild der Auktion J.-B.Lemoyne (unsere Nr. 8).

Chardin ist auf dieses Thema zur Zeit des Salons von 1740 zurückgekommen.

VERSCHOLLEN NACH 1743 WIE AUCH DAS GEGENSTÜCK

**6 DER AFFE ALS NUMISMATIKER**    *Abb. 2*

Um 1726.

Die Maße des Bildes sind nicht bekannt.

Gegenstück zu Nr. 5.

Gestochen von Surugue fils (1743).

Katalogisiert: nicht bei Guiffrey; G.W.1170.

Vielleicht identisch mit dem Bild der Auktion J.-B.Lemoyne (unsere Nr.7).

VERSCHOLLEN NACH 1743 WIE AUCH DAS GEGENSTÜCK

**7 DER AFFE ALS ANTIQUAR**

Um 1726.

Gegenstück zu Nr. 8.

Leinwand, H. 0,27 m; B. 0,22 m.

Katalogisiert: nicht bei Guiffrey; G.W.1176.

ABB. 2* *Nach dem Stich von Surugue*      KAT.-NR. 6

ABB. 3* *Nach dem Stich von Surugue*      KAT.-NR. 5

Auktion des Bildhauers J.-B.Lemoyne, 10.August 1778, Nr.27; Auktion D[u] P[reuil], 25.November 1811, Nr.161.

VERSCHOLLEN

### 8 DER AFFE ALS MALER

Um 1726.

Gegenstück zu Nr.7.

Leinwand, H. 0,29 m; B. 0,24 m.

Katalogisiert: nicht bei Guiffrey; G.W.1182.

Auktion des Bildhauers J.-B.Lemoyne, 10.August 1778, Nr.27; Auktion D[u] P[reuil], 25.November 1811, Nr.161.

VERSCHOLLEN

### 9 DIE FRAU MIT DEM EIERKORB     *Abb. 5*

Bildnis von Marguerite Saintard?

Um 1726.

Leinwand, H. 1,29 m; B. 0,98 m.

Signiert: *S.Chardin.*

Chardins erste Frau Marguerite Saintard, geb.1709, starb 1735 an einem Lungenleiden. Chardin hatte sich 1731 mit ihr verheiratet, sie aber schon seit spätestens 1724 gekannt.

Katalogisiert: nicht bei Guiffrey; G.W. 536.

Zitiert: Allen und Gardner, *European Paintings in the Metropolitan Museum,* New York 1954.

Sammlung des Marquis de Billoty, Orange; Sammlung Wildenstein, Paris; Sammlung J.Berwind, New York; Geschenk von Miss Julia Berwind an das Metropolitan Museum (1953) unter Vorbehalt der Nutznießung.

NEW YORK, METROPOLITAN MUSEUM

### 10 JAGDSTILLEBEN     *Abb. 4*

«Un lièvre avec une gibecière».

Um 1726.

Leinwand, H. 0,96 m; B. 0,75 m.

Signiert: *Chardin.*

Katalogisiert: nicht bei Guiffrey; G.W.710.

PARIS, SAMMLUNG PAUL CAILLEUX (1923)

### 11 JAGDSTILLEBEN     *Abb. 6*

Um 1726.

Gegenstück zu Nr.12.

Leinwand, H. 0,72 m; B. 0,59 m.

Katalogisiert: Guiffrey, Nr.139; G.W.707.

Auktion des Grafen d'Houdetot, 12.–14.Dezember 1859, Nr. 24; Sammlung Eudoxe Marcille.

PRIVATBESITZ

**12 JAGDSTILLEBEN** *Abb. 7*

Um 1726.

Gegenstück zu Nr. 11.

Leinwand, H. 0,72 m; B. 0,59 m.

Katalogisiert: Guiffrey, Nr. 140; G.W. 708.

Sammlung Eudoxe Marcille.

PRIVATBESITZ

**13 JAGDSTILLEBEN**

«Un lapin et deux perdreaux accrochés à un clou».

Um 1726–1728.

Katalogisiert: Furst, S. 134; nicht bei Guiffrey; G.W. 719<sup>bis</sup>.

Um 1740–1750 von Tessin für die Königinwitwe Luise Ulrike von Schweden erworben; Sammlung Gustavs V.; Königlich Schwedische Sammlungen, Drottningholm (invent. 1760).

ANSCHEINEND VERSCHOLLEN

**14 STILLEBEN MIT ENTE**

«Un canard attaché à la muraille et un citron sur une table».

Um 1726–1728.

Leinwand, H. 0,77 m; B. 0,61 m.

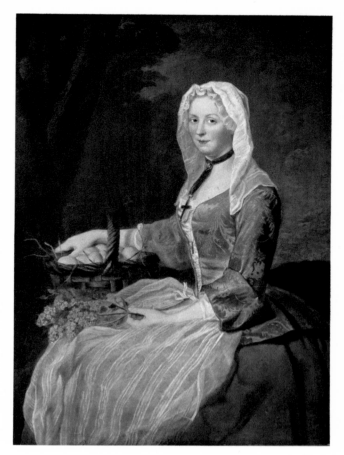

ABB. 5        KAT.-NR. 9

Katalogisiert: nicht bei Guiffrey; Teil von G.W. 698.

Auktion Aved, 24. November 1766, Nr. 135 (400 Livres); anonyme Auktion, 22. September 1774, Nr. 111.

VERSCHOLLEN

**15 STILLEBEN**

«Canard et Bigarade».

Um 1726–1730.

Leinwand, H. 0,80 m; B. 0,64 m.

Katalogisiert: nicht bei Guiffrey; Teil von G.W. 698.

Anonyme Auktion, Dezember 1768, Nr. 61; anonyme Auktion [P. Lebrun], 18. November 1771, Nr. 42.

Ein Bild, das mit demjenigen der beiden genannten Auktionen identifiziert wurde, befand sich in der Ausstellung französischer Kunst, Stockholm 1958, Nr. 76.

VERSCHOLLEN

**16 STILLEBEN MIT REBHUHN**

«Une perdrix attachée par la patte à la muraille».

Um 1726–1728.

Gegenstück zu Nr. 17.

Leinwand, H. 0,53 m; B. 0,48 m.

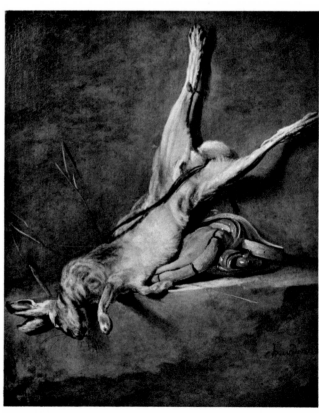

ABB. 4        KAT.-NR. 10

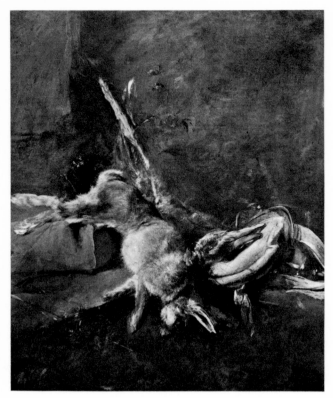

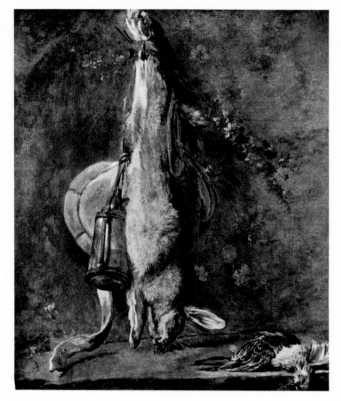

ABB. 6*                                    KAT.-NR. II

ABB. 7*                                    KAT.-NR. I2

Katalogisiert: nicht bei Guiffrey; G.W.744.

Auktion Aved, 24.November 1766, Nr.133 (45 Livres zusammen mit dem Gegenstück).

VERSCHOLLEN

## 17 JAGDSTILLEBEN

«Deux perdrix, une gibecière et une boîte à poudre».

Um 1726–1728.

Gegenstück zu Nr.16.

Leinwand, H. 0,53 m; B. 0,48 m.

Katalogisiert: nicht bei Guiffrey; G.W.745.

Auktion Aved, 24.November 1766, Nr.133 (45 Livres zusammen mit dem Gegenstück).

VERSCHOLLEN

## 18 STILLEBEN

«Deux dindes plumées pendues à un croc».

Um 1726–1728.

Katalogisiert: nicht bei Guiffrey; G.W. 970.

Auktion [des Antiquars Poismenu], 8.April 1779, Nr.104.

VERSCHOLLEN

## 19 JAGDSTILLEBEN                        Abb. 8

Um 1727/1728.

Leinwand, H. 0,64 m; B. 0,49 m.

Es handelt sich vermutlich um das Bild *Lapin et une gibecière,* das ohne Maßangaben im Inventar vorkommt, welches Desfriches von seiner Sammlung aufgenommen hat (1774): auf 100 Livres geschätzt, «kostet mich 82 Livres» (Ratouis de Limay, *Desfriches,* 1907, S. 31).

Katalogisiert: nicht bei Guiffrey; G.W.709.

Sammlung Siry; Sammlung Graf Aubaret.

NEW YORK, WILDENSTEIN

## 20 JAGDSTILLEBEN

«Une perdrix, des lapins, une gibecière».

Um 1726–1728.

Leinwand, H. 0,77 m; B. 0,69 m.

Katalogisiert: nicht bei Guiffrey; G.W.722.

Auktion Lempereur, 24.Mai 1773, Nr. 97.

VERSCHOLLEN

## 21 STILLEBEN                            Abb. 9

Um 1726–1728.

Vermutlich Gegenstück von Nr. 22 (gleiche Dimensionen).

Leinwand, H. 0,68 m; B. 0,57 m.

Signiert: *c d.*

Katalogisiert: Guiffrey, Nr. 245; G.W.715.

Zitiert: Sirén, *Catalogue…,* 1928, Nr.785; C.Nordenfalk, *Stockholm, Nationalmuseum, Catalogue des écoles étrangères…,* 1958, Nr.785.

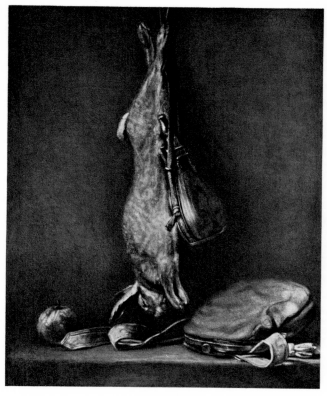

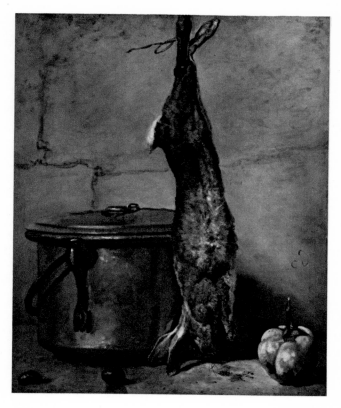

ABB. 8            KAT.-NR. 19          ABB. 9            KAT.-NR. 21

Vom Grafen Tessin in Paris für die Königinwitwe Luise Ulrike von Schweden erworben und im August 1741 von Paris nach Stockholm übersendet: «lot 12, n° 26: *Un lapin et un chaudron de cuivre*, 108 l., cadre doré» (siehe B.A.F., 1911, S. 324); Königlich Schwedische Sammlungen.

STOCKHOLM, NATIONALMUSEUM

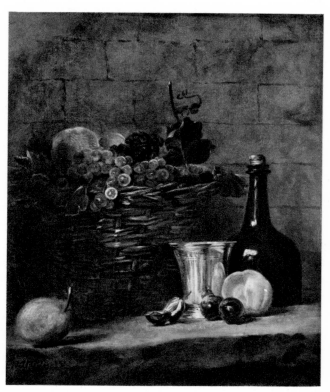

22 DER TRAUBENKORB          *Abb. 10*

Um 1726–1728.

Vermutlich Gegenstück von Nr. 21 (gleiche Dimensionen).

Leinwand, H. 0,69 m; B. 0,58 m.

Angaben in älteren Louvre-Katalogen legen die Vermutung nahe, daß das Bild auf Papier gemalt, auf Leinwand aufgezogen und auch verkleinert worden sei. Eine genauere Überprüfung, die wir dank der Freundlichkeit von Mme J. Adhémar vornehmen konnten, erlaubt nicht, dies mit Bestimmtheit zu bejahen.

Signiert: *Chardin.*

Katalogisiert: Guiffrey, Nr. 84; G.W. 864.

Zitiert: Brière, *Catalogue...*, 1924, Nr. 115: «Papier collé sur toile».

Sammlung Rochard, London; Sammlung La Caze; 1869 dem Louvre vermacht.

PARIS, LOUVRE

ABB. 10            KAT.-NR. 22

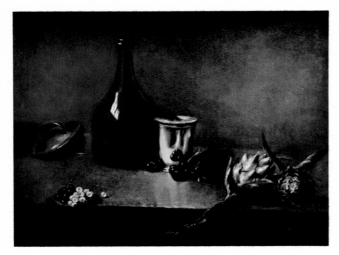

ABB. 11             KAT.-NR. 26

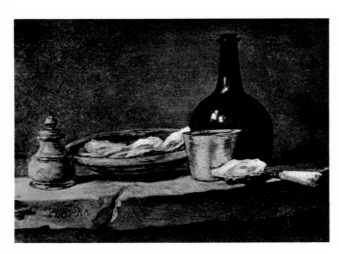

ABB. 12             KAT.-NR. 27

### 23 STILLEBEN

«Un lapin et une marmite».

Um 1726–1728.

Vermutlich Variante von Nr. 21.

Leinwand, H. 0,67 m; B. 0,56 m.

Katalogisiert: nicht bei Guiffrey; G.W.716.

Auktion La Roque, 1745, Nr.191, ohne Rahmen an Rémy verkauft für 6 Livres und 1 Sol.

VERSCHOLLEN

### 24 KÜCHENSTILLEBEN        *Tf. 2*

Um 1726–1728.

Leinwand, H. 0,80 m; B. 0,64 m.

Signiert: *Chardin*.

Katalogisiert: Guiffrey, Nr. 202; G.W.1062.

Vielleicht eines der Bilder der Auktion Silvestre, 1811, Nr.18 («poissons, etc.»). Auktion Gounod, 23.Februar

1824, Nr. 3; Auktion Baroilhet, 2./3.April 1860, Nr.102; Auktion Baroilhet, 15./16.März 1872, Nr. 3; Sammlung der Baronin Nathaniel de Rothschild, 1876; Sammlung des Barons Henri de Rothschild, 1876; anonyme Auktion, 23.Mai 1951, Nr. 23.

GENF, SAMMLUNG VICTOR LYON

### 25 STILLEBEN MIT SILBERBECHER

«Des raisins et des pêches dans un panier, une poire, une pêche, des prunes, un gobelet d'argent et une bouteille».

Um 1726–1728.

Vielleicht Variante von Nr. 24.

Leinwand, 0,77 m; B. 0,61 m.

Katalogisiert: nicht bei Guiffrey; G.W. 864 bis.

Auktion Aved, 24.Oktober 1766, Nr.129 (19 Livres).

VERSCHOLLEN

### 26 STILLEBEN           *Abb. 11*

«Cerises et groseilles, dit ‹Les artichauts›».

Um 1726–1728.

Leinwand, H. 0,40 m; B. 0,60 m.

Katalogisiert: Guiffrey, Nr. 223; G.W.769.

Zitiert: *The National Gallery of Canada, Catalogue of Paintings,* Ottawa, 1947, Nr. 267.

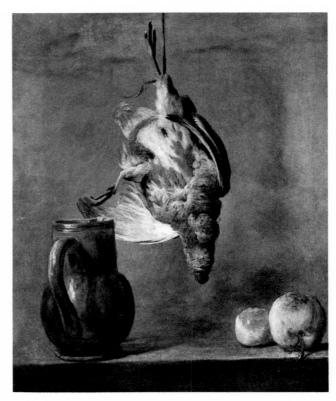

ABB. 13             KAT.-NR. 28

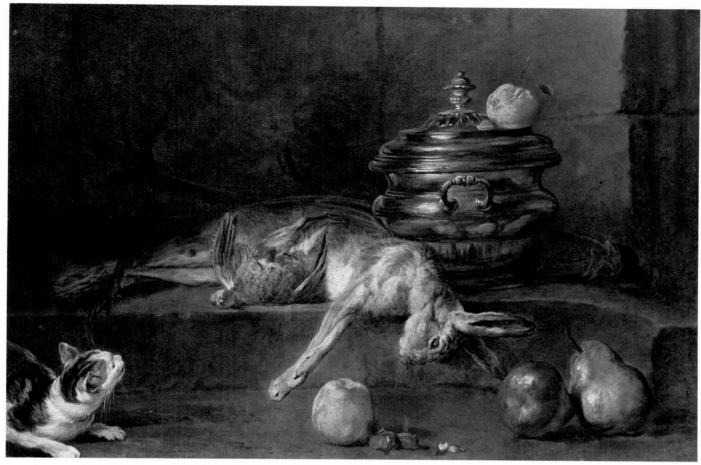

ABB. 14

Trotz der Abweichung des Höhenmaßes (0,47 m), muß es sich hier um das Bild handeln, das in der Auktion Paul Mantz vom 10./11.Mai 1895 unter Nr.11 figurierte: *Artichauts, groseilles et cerises auprès d'un gobelet d'argent et d'une bouteille posés sur une table de cuisine.*

OTTAWA, NATIONAL GALLERY

## 27 STILLEBEN MIT AUSTERN *Abb. 12*

«Le plat d'huîtres avec une bouteille».

Um 1726–1728.

Leinwand, H. 0,40 m; B. 0,50 m.

Signiert: *Chardin.*

Katalogisiert: Guiffrey, Nr.118; G.W. 904.

Auktion D.B., 10./11.Juni 1782, Nr.14; anonyme Auktion, 29.November 1793, Nr.18; Auktion Monmerqué, 17./18.Mai 1861, Nr. 6; Auktion J.W.G.D...., aus London, 20.Februar 1869, Nr. 21; Auktion Doucet, 5.–8.Juni 1912, Nr.142; Sammlung Alphonse Kann, Saint-Germain-en-Laye.

PRIVATBESITZ

## 28 STILLEBEN MIT REBHUHN *Abb. 13*

Um 1726–1728.

Leinwand, H. 0,52 m; B. 0,43 m.

Katalogisiert: Guiffrey, S. 39 und 49; G.W.747.

Auktion des Herzogs von Morny, 31.Mai–3.Juni 1865, Nr. 95; Sammlung des Barons Gourgaud.

Handelt es sich hier um das Bild des Salons von 1753, Nr. 63: *Une perdrix et des fruits,* im Besitz von Germain (unsere Nr. 231), und um dasjenige der Ausstellung bei Martinet, Tableaux et dessins de l'Ecole française, 1860, Nr. 94? Nicht zu verwechseln mit *La Perdrix et deux pêches* der Ausstellung La Nature morte von 1952, Nr.77 (willkürlich mit obigem Pedigree versehen).

PRIVATBESITZ

## 29 STILLEBEN MIT REBHUHN

Um 1726–1728.

Leinwand, H. 0,52 m; B. 0,43 m.

Signiert: *Chardin.*

Nicht katalogisiert: weder bei Guiffrey noch bei G.W.

145

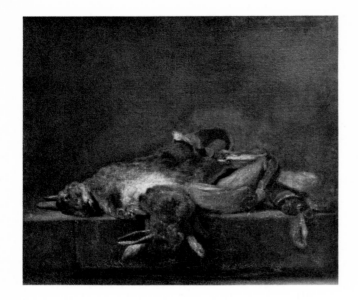

ABB. 15          KAT.-NR. 32

Ohne Pedigree; in der Ausstellung La Nature morte von 1952, Nr.77, wurde das Bild mit dem Pedigree versehen, welches sich auf unsere Nr. 28 bezieht.

PRIVATBESITZ

## 30 JAGDSTILLEBEN      *Tf. 1*

Um 1726–1728.

Leinwand, H. 0,48 m; B. 0,58 m.

Katalogisiert: nicht bei Guiffrey; G.W.714.

Zitiert: G.Henriot, *Catalogue de la collection David-Weill...*, Bd. I, S. 43; Suida, *Paintings from the Kress Collection...*, 1951, S.102.

Sammlung Wildenstein; Sammlung D.David-Weill; Wildenstein & Co. Inc., New York; Sammlung Samuel H.Kress.

WASHINGTON, NATIONAL GALLERY (KRESS COLLECTION)

## 31 STILLEBEN

«Lapin et deux oiseaux sur une table de pierre».

Um 1726–1728.

Leinwand, H. 0,48 m; B. 0,59 m.

Katalogisiert: nicht bei Guiffrey; G.W.726.

Auktion Mme de la Frenaye, 4.März 1782, Nr. 24.

VERSCHOLLEN

## 32 JAGDSTILLEBEN      *Abb. 15*

Um 1726–1728.

Leinwand, H. 0,50 m; B. 0,57 m.

Katalogisiert: Guiffrey, Nr. 33; G.W.704.

Zitiert: *Catalogue du Musée de Picardie,* Amiens 1911, Nr. 137.

Vermächtnis der Herren Lavalard, aus Roye, 1890.

AMIENS, MUSÉE DE PICARDIE

## 33 DIE SUPPENSCHÜSSEL      *Abb. 14*

Um 1727–1728.

Leinwand, H. 0,75 m; B. 1,08 m.

Ausgestellt bei Martinet, Tableaux... de l'Ecole française, 1860, Nr. 335; Ausstellung Chardin-Fragonard, 1907, Nr. 60; Ausstellung Chardin, Galerie Pigalle, 1929, Nr.40.

Signiert: *Chardin.*

Katalogisiert: Guiffrey, Nr. 201; G.W. 688.

Sammlung Desfriches, 1834; Auktion Laperlier, 11. bis 13.April 1867, Nr.19; Auktion J.W.G.D...., London, 25.Februar 1869, Nr. 20; Auktion M[aillet] d[u] B[oullay], 8.Mai 1869, Nr. 1; Auktion Edwards, 25.Mai 1905, Nr. 5; Sammlung Baron Henri de Rothschild.

NEW YORK, METROPOLITAN MUSEUM

## 34 STILLEBEN

«Perdrix et lièvre avec un chat».

Leinwand, H. 0,53 m; B. 1,01 m.

Signiert: *S.Chardin.*

Katalogisiert: nicht bei Guiffrey; G.W. 689.

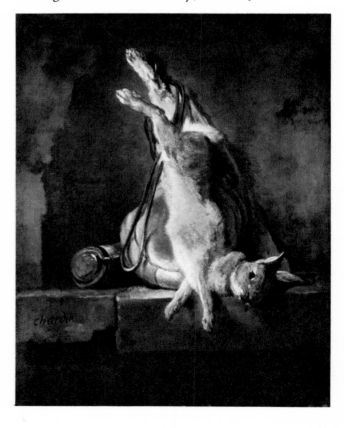

ABB. 16          KAT.-NR. 36

Auktion des Kupferstechers Le Bas, anfangs Dezember 1783, Nr. 12.

Steht in keinem Zusammenhang mit Nr. 688 unseres «Chardin» von 1933.

VERSCHOLLEN

35 JAGDSTILLEBEN

«Un lapin, une gibecière et une boîte à poudre».

Um 1726–1727.

Leinwand, H. 0,70 m; B. 0,57 m.

Katalogisiert: nicht bei Guiffrey; G.W. 720.

Auktion J.B. de Troy, 9. April 1764, Nr. 139 (6 Livres); Sammlung Godefroy de Villetaneuse (siehe Nr. 167).

VERSCHOLLEN

36 JAGDSTILLEBEN                                    *Abb. 16*

Um 1727.

Leinwand, H. 0,82 m; B. 0,65 m.

Signiert: *Chardin.*

Katalogisiert: Guiffrey, Nr. 74 («Le Garde-manger»); G.W. 705.

Zitiert: Brière, *Catalogue...*, 1924, Nr. 94.

Auktion Caffieri, 10. Oktober 1775, Nr. 13 («Lièvre pendu par les pattes de derrière auprès d'une gibecière et appuyé sur un rebord de pierre»); anonyme Auktion, 27. Januar 1777, Nr. 13; Auktion Molini, 30. März 1778, Nr. 34; Sammlung Jules Boilly; 1852 dem Louvre verkauft.

In der Auktion des Marquis de Chennevières, Paris, 3. Mai 1898, figurierte unter Nr. 28 eine Zeichnung mit einem in ähnlicher Stellung dargestellten Hasen; Auktion Marquis de Biron, 9.–11. Juni 1914, Nr. 10 (für 6100 Francs an Ducrey); Sammlung Dr. Tuffier.

PARIS, LOUVRE

37 JAGDSTILLEBEN

«Deux lapins posés sur une gibecière».

Um 1727.

Leinwand, H. 0,40 m; B. 0,53 m.

Gegenstück zu Nr. 38.

Katalogisiert: nicht bei Guiffrey; G.W. 723.

Auktion des Bildhauers J.-B. Lemoyne, 10. August 1778, Nr. 28 (unter der gleichen Nummer wie das Gegenstück).

VERSCHOLLEN

38 STILLEBEN

«Un lapin et deux oiseaux».

Um 1727.

Leinwand, H. 0,37 m; B. 0,53 m.

Gegenstück zu Nr. 37.

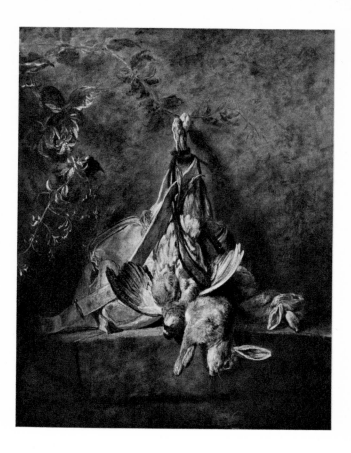

ABB. 17                                    KAT.-NR. 40

Katalogisiert: nicht bei Guiffrey; G.W. 724.

Auktion des Bildhauers J.-B. Lemoyne, 10. August 1778, Nr. 28 (unter der gleichen Nummer wie das Gegenstück).

VERSCHOLLEN

39 JAGDSTILLEBEN                                    *Tf. 3*

«Lièvre avec une perdrix et une orange», dit «Le retour de chasse».

Um 1727–1728.

Leinwand, H. 0,68 m; B. 0,60 m.

Signiert: *Chardin.*

Katalogisiert: Guiffrey, Nr. 200; G.W. 713.

Sammlung Baron Henri de Rothschild.

PRIVATBESITZ

40 JAGDSTILLEBEN                                    *Abb. 17*

Um 1727/1728.

Leinwand, H. 0,82 m; B. 0,65 m.

Signiert: *Chardin 17 [30?].*

Katalogisiert: nicht bei Guiffrey; G.W. 712.

Zitiert: Katalog der National Gallery, 1928, Nr. 799.

Sammlung Wildenstein; Sammlung Sir Hugh Lane; Vermächtnis Lane, 1918, heute in

DUBLIN, NATIONAL GALLERY OF IRELAND

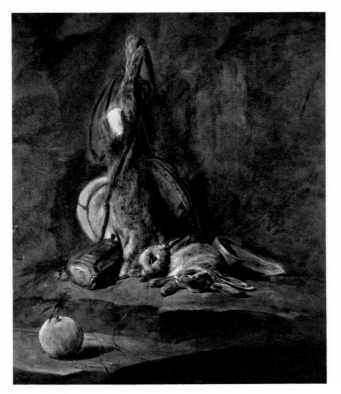

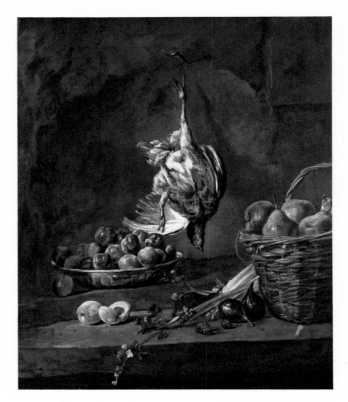

ABB. 18*                    KAT.-NR. 44          ABB. 19*                    KAT.-NR. 45

**41 «ZWEI HASEN»**

Um 1727/1728?

Leinwand, H. 0,61 m; B. 0,51 m.

Katalogisiert: nicht bei Guiffrey; G.W.727.

Auktion Mme Lancret, etc., 5. April 1782, Nr.158.

VERSCHOLLEN

**42/43 JAGDSTILLEBEN**

«Lièvre et attributs de chasse», zwei Bilder.

Um 1727/1728.

In den Listen der Sammlung Desfriches von 1760 und 1776 noch nicht aufgeführt.

Katalogisiert: nicht bei Guiffrey; G.W.730, 730 bis.

Auktion Desfriches, 6.–7. Mai 1834, Nr. 54 (28 Livres).

VERSCHOLLEN

**44 JAGDSTILLEBEN**                                   *Abb. 18*

1728.

Gegenstück zu Nr.45.

Leinwand, H. 0,92 m; B. 0,74 m.

Signiert: *Chardin, 1728.*

Katalogisiert: Guiffrey, Nr. 8; G.W.711.

Zitiert: Bocher, S. 90; Dussieux, *Les artistes français à l'étranger*, 1876, Nr.165; *Katalog der Badischen Kunsthalle Karlsruhe*, Ausgabe L.Fischel, 1929, Nr.499; G.Kircher,

*Karoline Luise von Baden als Kunstsammlerin*, Karlsruhe 1933; Donat de Chapeaurouge, *Die Stilleben Chardins in der Karlsruher Galerie*, Karlsruhe 1955, S. 8.

Zusammen mit dem Gegenstück im Dezember 1759 vom Architekten La Guêpière beim Kunsthändler Joullain für die Markgräfin Karoline Luise von Baden erworben.

KARLSRUHE, STAATLICHE KUNSTHALLE

**45 STILLEBEN MIT REBHUHN**                           *Abb. 19*

Um 1728.

Gegenstück zu Nr.44.

Leinwand, H. 0,92 m; B. 0,74 m.

Signiert: *J.S.Chardin.*

Katalogisiert: Guiffrey, Nr.7; G.W.740.

Zitiert: *Katalog der Badischen Kunsthalle Karlsruhe*, Ausgabe L.Fischel, 1929, Nr.498; G.Kircher, op.cit.

Gleiche Herkunft wie Nr.44.

KARLSRUHE, STAATLICHE KUNSTHALLE

**46 KÜCHENSTILLEBEN MIT ROCHEN**                      *Tf. 4*

«La raie ouverte».

Um 1727/1728.

Leinwand, H. 1,14 m; B. 1,46 m.

«Kurz vor 1728» gemalt (Mariette).

Ausgestellt: Place Dauphine, 1728.

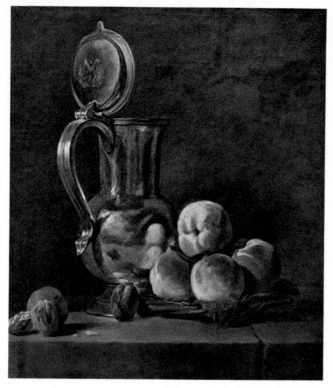

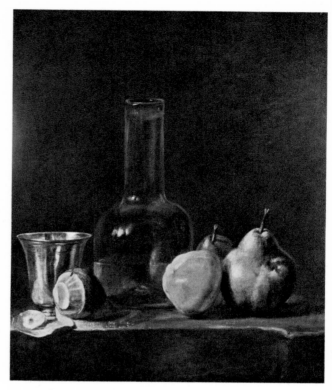

ABB. 20*                    KAT.-NR. 48          ABB. 21*                    KAT.-NR. 49

Katalogisiert: Guiffrey, Nr.76; G.W. 678.

Zitiert: *Mémoires inédits...*, Bd. II, S. 35; Mariette, *Abece-dario*, Bd. I, S. 337; Brière, *Catalogue...*, 1924, Nr. 89.

Auf Grund dieses Bildes und von Nr.47 wurde Chardin in die Akademie aufgenommen (25. September 1728).

Ehemalige Sammlung der Académie royale de peinture; zur Zeit Napoleons I. in Compiègne; seit 1851 im Louvre.

PARIS, LOUVRE

### 47 DAS BÜFFET                              *Tf. 5*

1728.

Leinwand, H. 1,95 m; B. 1,29 m.

Signiert: *J. Chardin fec., 1728.*

Ausgestellt: Place Dauphine, 1728.

Katalogisiert: Guiffrey, Nr.77; G.W. 675.

Zitiert: *Mémoires inédits...*, Bd. II, S.435; Brière, *Cata-logue...*, 1924, Nr. 90.

Auf Grund dieses Bildes und von Nr.46 wurde Chardin in die Akademie aufgenommen (25. September 1728).

Ehemalige Sammlung der Académie royale de peinture; zur Zeit Napoleons I. in Compiègne; seit 1851 im Louvre.

PARIS, LOUVRE

### 48 DER ZINNKRUG                            *Abb. 20*

Um 1728.

Gegenstück zu Nr. 49.

Leinwand, H. 0,555 m; B. 0,460 m.

Signiert: *Chardin.*

Katalogisiert: Guiffrey, Nr. 10; G.W. 802.

Zusammen mit dem Gegenstück von Eberts beim Maler Aved für die Markgräfin Karoline Luise von Baden erworben.

Zitiert: *Katalog der Badischen Kunsthalle Karlsruhe*, Ausgabe L. Fischel, 1929, Nr. 496; Donat de Chapeaurouge, *Die Stilleben Chardins in der Karlsruher Galerie*, Karlsruhe, 1955, S. 8.

KARLSRUHE, STAATLICHE KUNSTHALLE

### 49 DER ZINNBECHER                          *Abb. 21*

Um 1728/1729.

Gegenstück zu Nr.48.

Leinwand, H. 0,555 m; B. 0,460 m.

Signiert: *Chardin.*

Gleiche Herkunft wie Nr.48.

Katalogisiert: Guiffrey, Nr. 9; G.W.773.

Zitiert: *Katalog der Badischen Kunsthalle Karlsruhe*, Ausgabe L. Fischel, 1929, Nr. 496; Donat de Chapeaurouge, *Die Stilleben Chardins in der Karlsruher Galerie*, Karlsruhe 1955, S. 8.

KARLSRUHE, STAATLICHE KUNSTHALLE

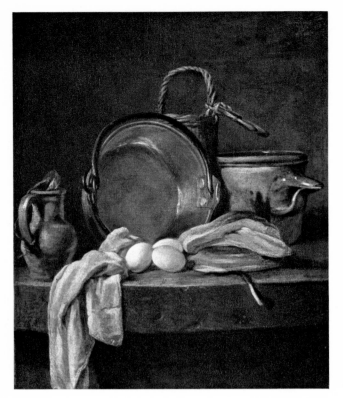

ABB. 22                                        KAT.-NR. 50

50  KÜCHENSTILLEBEN                            *Abb. 22*

Um 1728–1730.

Leinwand, H. 0,406 m; B. 0,327 m.

Signiert: *J.-S. Chardin.*

Katalogisiert: nicht bei Guiffrey; G.W. 952.

Zitiert: Katalog der National Gallery of Scotland, 1920,
Nr. 959.

Sammlung Alexis Vollon; Sammlung W. B. Patterson,
London, 1908.

EDINBURG, NATIONAL GALLERY OF SCOTLAND

51  KÜCHENSTILLEBEN                            *Abb. 23*

Um 1728–1730.

Leinwand, H. 0,27 m; B. 0,37 m.

Signiert: *J.-S. Chardin.*

Ausgestellt: Musée des Arts décoratifs, 1880, Nr. 42.

Katalogisiert: nicht bei Guiffrey; G.W. 1008.

Sammlung Philippe Burty; Auktion Moreau-Chaslon,
8. Mai 1886, Nr. 22; Auktion Cottier, 27./28. Mai 1892,
Nr. 17; Sammlung Sir William Burrell; Geschenk von Sir
William Burrell an das Museum von Glasgow.

GLASGOW, MUSEUM OF ART

52  STILLEBEN MIT MAKRELEN

«Deux maquereaux attachés à la muraille, deux concombres,
deux ciboules et un grand gobelet sur une table».

Um 1728/1730.

Leinwand, H. 0,80 m; B. 0,64 m.

Katalogisiert: nicht bei Guiffrey; G.W. 900.

Auktion Aved, 24. November 1766, Nr. 130 (9 Livres).

VERSCHOLLEN

53  KÜCHENSTILLEBEN                            *Abb. 24*

Um 1728–1730.

Leinwand, H. 0,31 m; B. 0,39 m.

Signiert: *Chardin.*

Katalogisiert: Guiffrey, Nr. 176; G.W. 1006.

Sammlung Leroux; Auktion Ch. Stern, 8.–10. Juni 1899,
Nr. 319; Auktion L. Michel-Lévy, 17./18. Juni 1925,
Nr. 136; Galerie Schaeffer.

INDIANAPOLIS, JOHN HERRON ART INSTITUTE

54  KÜCHENSTILLEBEN                            *Abb. 25*

Um 1728–1730.

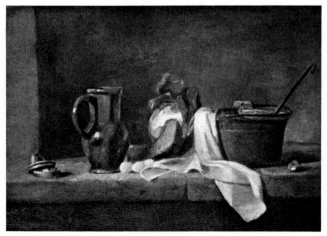

ABB. 23                                        KAT.-NR. 51

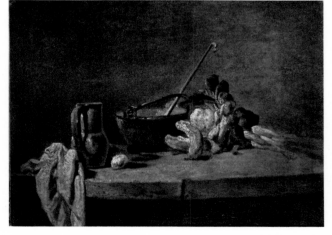

ABB. 24                                        KAT.-NR. 53

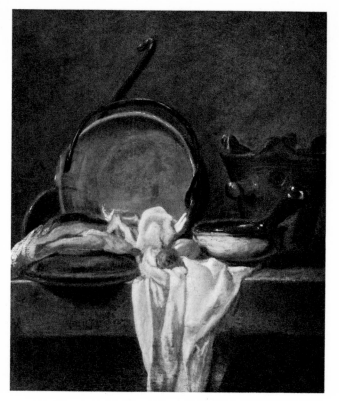

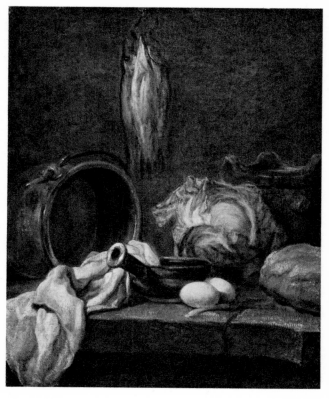

ABB. 25*              KAT.-NR. 54

ABB. 26*              KAT.-NR. 55

Gegenstück zu Nr. 55.

Leinwand, H. 0,39 m; B. 0,31 m.

Signiert: *Chardin.*

Katalogisiert: nicht bei Guiffrey; G.W. 951.

Siehe die Angaben zu Nr. 55.

PRIVATBESITZ

55 KÜCHENSTILLEBEN          *Abb. 26*

Um 1728–1730.

Gegenstück zu Nr. 54.

Leinwand, H. 0,39 m; B. 0,31 m.

Katalogisiert: nicht bei Guiffrey; G.W. 893.

Zusammen mit dem Gegenstück: Auktion Ch. Godefroy, 22. April 1748, Nr. 36; Auktion des Malers de Troy, 9. April 1764, Nr. 138 *(intérieur de cuisine, légumes, poissons);* Auktion des Bildhauers Caffieri, 10. Oktober 1775, Nr. 15; Auktion des Malers Pasquier, 1. März 1781, Nr. 88; Auktion des Architekten Boscry, 19. März 1782, Nr. 25; Auktion Aubert, 2. März 1786, Nr. 55; Auktion des Grafen von Colonne, 21. April 1788, Nr. 233; Auktion Sauvage, 16. Dezember 1808, Nr. 27; Auktion Baroilhet, 2.–3. April 1860, Nr. 98; Wildenstein, New York.

PRIVATBESITZ

56 KÜCHENSTILLEBEN          *Abb. 27*

Um 1728?

Leinwand, H. 0,450 m; B. 0,375 m.

Signiert: *Chardin.*

Katalogisiert: Furst, S. 132; nicht bei Guiffrey; G.W. 898.

EDINBURG, NATIONAL GALLERY OF SCOTLAND

57 KÜCHENSTILLEBEN          *Abb. 28*

Um 1728–1730.

Wiederholung von Nr. 55.

Leinwand, H. 0,41 m; B. 0,33 m.

Signiert: *J.-B. Chardin.*

Katalogisiert: Guiffrey, Nr. 34; G.W. 894.

Zitiert: *Catalogue du Musée de Picardie, à Amiens, 1911,* Nr. 140.

Vermächtnis der Herren Lavalard, aus Roye, 1890.

AMIENS, MUSÉE DE PICARDIE

58 KÜCHENSTILLEBEN

«Instruments de cuisine avec merlans pendus».

Um 1728–1730.

Gegenstück zu Nr. 59.

Holz, H. 0,24 m; B. 0,19 m.

Katalogisiert: nicht bei Guiffrey; G.W. 901.

Anonyme Auktion [de Ghent], 15. November 1779, Nr. 16 (mit Gegenstück).

VERSCHOLLEN

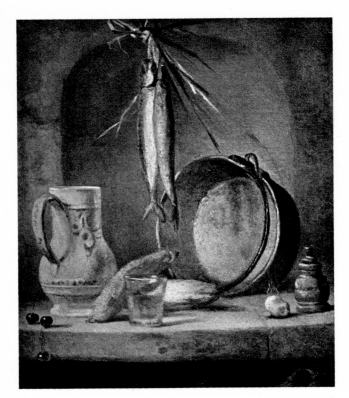

ABB. 27                    KAT.-NR. 56

## 59 KÜCHENSTILLEBEN

«Morceau de saumon et ustensiles de cuisine».

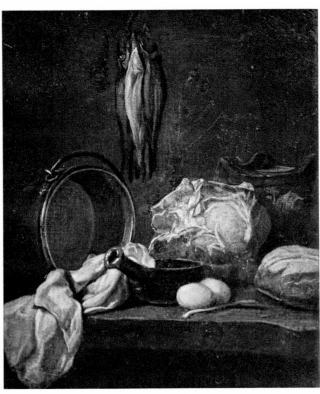

ABB. 28                    KAT.-NR. 57

Um 1728–1730.

Gegenstück zu Nr. 58.

Holz, H. 0,24 m; B. 0,18 m.

Katalogisiert: nicht bei Guiffrey; G.W. 923.

Anonyme Auktion [de Ghent], 15. November 1779, Nr. 16 (mit Gegenstück).

VERSCHOLLEN

## 60/61 ZWEI STILLEBEN

«Poisson, ustensiles de cuisine, légumes», zwei Gegenstücke.

Um 1728–1730.

Leinwand, H. 0,31 m; B. 0,40 m.

Katalogisiert: nicht bei Guiffrey; G.W. 924, 924$^{bis}$, 925, 925$^{bis}$.

Auktion [Sorbet, Chirurg der grauen Musketiere], 1. April 1766, Nr. 51; möglicherweise Auktion Trouard, 22. Februar 1779, Nr. 46.

VERSCHOLLEN

## 62 KÜCHENSTILLEBEN                    Abb. 30

Um 1728–1730.

Gegenstück zu Nr. 63.

Leinwand, H. 0,40 m; B. 0,31 m.

Katalogisiert: nicht bei Guiffrey; G.W. 943.

Auktion [Henry, Laneuville, Simon, etc.], 9.–11. April 1822, Nr. 85 (mit Gegenstück); Sammlung Wildenstein, New York.

LOS ANGELES, SAMMLUNG NORTON SIMON

## 63 KÜCHENSTILLEBEN                    Abb. 29

Um 1728–1730.

Gegenstück zu Nr. 62.

Leinwand, H. 0,40 m; B. 0,31 m.

Katalogisiert: nicht bei Guiffrey; G.W. 913.

Auktion [Henry, Laneuville, Simon, etc.], 9.–11. April 1822, Nr. 85 (mit Gegenstück); Sammlung Wildenstein, New York.

LOS ANGELES, SAMMLUNG NORTON SIMON

## 64/65 ZWEI STILLEBEN

«Meubles de cuisine et autres objets», Gegenstücke:

Um 1728–1730?

H. 0,40 m; B. 0,32 m.

Katalogisiert: nicht bei Guiffrey; G.W. 1029, 1029$^{bis}$.

Auktion [Guy], 1. März 1781, Nr. 88.

VERSCHOLLEN

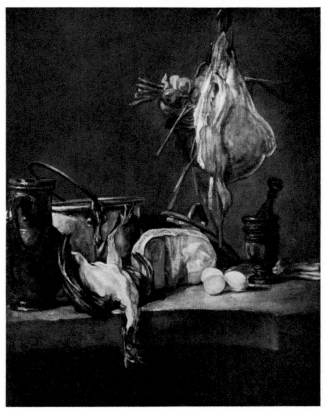

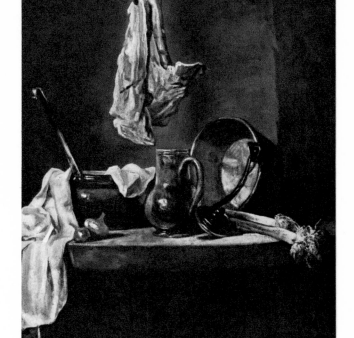

ABB. 29*                    KAT.-NR. 63            ABB. 30*                    KAT.-NR. 62

66  KÜCHENSTILLEBEN                    *Abb. 31*

Um 1728–1730.

Leinwand, H. 1,50 m; B. 1,29 m.

In der Ecke des Tischtuchs die Initialen von Chardin und
seiner Frau Marguerite Saintard: *C.S.*

Ausgestellt: Tableaux et dessins de l'Ecole française, ...,
Galerie Martinet, 1860, Nr. 103.

Katalogisiert: Guiffrey, Nr. 91; G.W. 682.

Zitiert: Brière, *Catalogue...*, 1924, Nr. 114.

Sammlung La Caze; von La Caze 1869 dem Louvre ver-
macht; heute als Leihgabe des Louvre im Musée des
Beaux-Arts, Marseille.

PARIS, LOUVRE

67  RESTAURATIONSARBEITEN
    IN DER GALERIE FRANÇOIS Ier,
    SCHLOSS FONTAINEBLEAU

Um 1729–1731.

Restauration der Fresken von Rosso, in Zusammenarbeit
mit mehreren andern Mitgliedern der Akademie, u.a.
P.N.Huillot, unter Leitung von J.B.Vanloo (siehe Her-
bet, *Fontainebleau*, S.188/189). Die Arbeit ist erwähnt in
den Königlichen Abrechnungen von 1731.

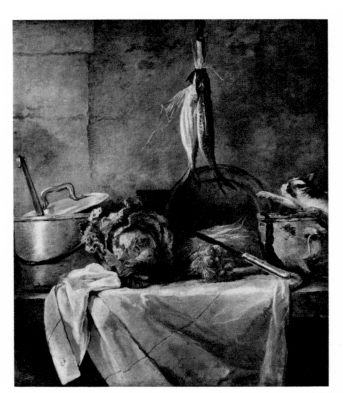

ABB. 31                    KAT.-NR. 66

## 68 JAGDSTÜCK MIT PUDEL

*Abb. 32*

1730.

Leinwand, H. 1,917 m; B. 1,080 m. Auf diese ursprünglichen Maße, die im Katalog der Aved-Auktion angegeben sind, ist das Bild erst kürzlich wieder reduziert worden, nachdem es früher auf 1,925 × 1,390 m vergrößert worden war.

Signiert: *J.-S. Chardin, 1730.*

Katalogisiert: nicht bei Guiffrey; G.W. 677.

Auktion Aved, 24. November 1766, Nr. 131 (60 Livres); zweite Auktion Aved, 1770, Nr. 132, mit Pendant, unter der gleichen Nummer (damals vermutlich auf gleiche Maße gebracht); Auktion P[assalagna], 18.–19. März 1853, Nr. 112, ohne Maßangaben, mit «Pendant»; russischer Privatbesitz bis um 1910.

NEW YORK, WILDENSTEIN

## 69 JAGDSTÜCK MIT PARFORCEHUND

*Abb. 33*

Um 1730, siehe Nr. 68.

Leinwand, H. 1,920 m; B. 1,390 m. Heute leicht verkleinert; Maßangaben bei der Aved-Auktion von 1766: 2,106 × 1,431 m.

Katalogisiert: nicht bei Guiffrey; G.W. 676.

Auktion Aved, 24. November 1766, Nr. 132 (120 Livres); zweite Auktion Aved, 1770, Nr. 132, mit Pendant unter der gleichen Nummer (möglicherweise damals verkleinert); Auktion P[assalagna], 18.–19. März 1853, Nr. 111, mit Pendant, ohne Maßangaben; russischer Privatbesitz bis um 1910; Sammlung Wildenstein, Paris; Sammlung Enrique Santa-Marina.

BUENOS AIRES, SAMMLUNG RAMON J. SANTA-MARINA

## 70 JAGDSTÜCK

«Un lièvre, une gibecière, une boîte à poudre et un fusil, dans un paysage».

Um 1730.

Leinwand, H. 0,80 m; B. 0,99 m.

Ausgestellt: Salon 1753, Nr. 65.

Zitiert: Cochin, *Lettre à un amateur...* (erwähnt als *Lièvre mort*).

Katalogisiert: nicht bei Guiffrey; G.W. 721.

Sammlung Aved, 1753; Auktion Aved, 24. November 1766, Nr. 134 (24 Livres).

VERSCHOLLEN

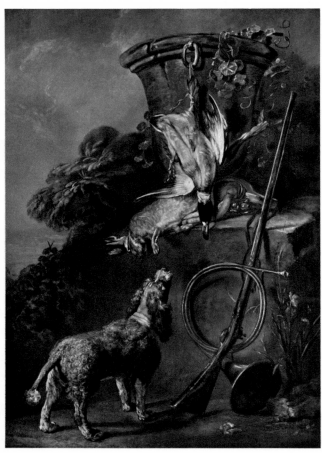

ABB. 32        KAT.-NR. 68

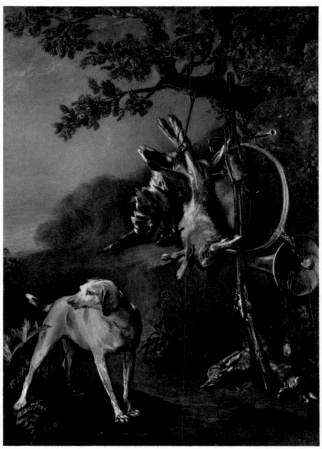

ABB. 33        KAT.-NR. 69

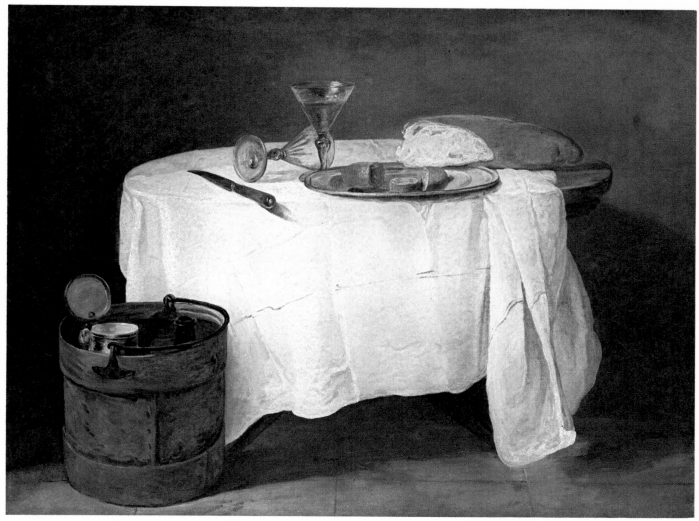

ABB. 34

KAT.-NR. 73

**71 BILD MIT HUNDEN**

Um 1730.

Zitiert: *Inventaire après décès de Chardin,* 1779.

Vermutlich ein Bild in der Art von Desportes, vielleicht das *Tableau d'animaux,* welches im Salon von 1755 ausgestellt war.

Katalogisiert: nicht bei Guiffrey; G.W. 1196.

VERSCHOLLEN

**72 DIE RÜCKKEHR VON DER JAGD**

Um 1730.

H. 2,27 m; B. 1,30 m ca.

Ausgestellt: Salon von 1759, Nr. 35.

Katalogisiert: nicht bei Guiffrey; G.W., vor 697.

1759 in der Sammlung des Grafen du Luc, der das Bild möglicherweise von Aved erworben hatte, von welchem er sich hatte porträtieren lassen; befand sich nicht in der Auktion nach dem Tod des Grafen.

VERSCHOLLEN

**73 DAS WEISSE TISCHTUCH**      *Abb. 34*

«La Nappe, dit Le Cervelas».

Um 1731–1733.

Leinwand, H. 0,92 m; B. 1,20 m.

Katalogisiert: Guiffrey, Nr. 165; G.W. 1057.

Zitiert: *Mémoires inédites,* Bd. II, S. 406; Mariette, *Abecedario,* Bd. I, S. 537.

Sammlung des Malers Decamps um 1851; anonyme Auktion, 20. Dezember 1858, Nr. 40; Sammlung Laperlier; Auktion L. Michel-Lévy, 17. Juni 1925, Nr. 125; Sammlung Wildenstein; Sammlung David-Weill.

CHICAGO, ART INSTITUTE

**74 DIE SEIFENBLASE**      *Tf. 6*

Um 1731–1733.

Leinwand, H. 0,88 m; B. 0,70 m.

Signiert: *J.-S. Chardin.*

Katalogisiert: nicht bei Guiffrey; G.W. 134, 121.

155

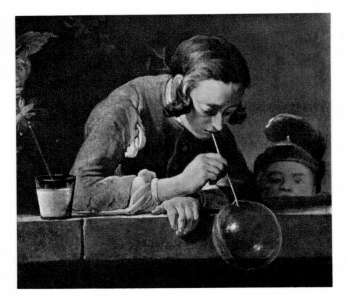

ABB. 35                KAT.-NR. 75

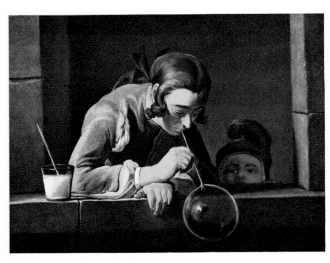

ABB. 36                KAT.-NR. 76

Zitiert: Dayot und Vaillat, *L'Œuvre de J.-B.-S. Chardin et de J.-H. Fragonard,* Nr. 12; Richardson, *Soap bubbles by Chardin,* in *Art Quarterly,* Bd. V, Nr. 4.

Auktion des Architekten Boscry, 19. März 1781, Nr. 17 (mit Gegenstück); Auktion Gruel, 16.–18. April 1811, Nr. 5 (mit Gegenstück); Auktion Laperlier, 1876, Nr. 10; Sammlung Wildenstein (mit Gegenstück); Sammlung John W. Simpson, New York.

WASHINGTON, NATIONAL GALLERY (GESCHENK VON MRS. J.W. SIMPSON)

75 DIE SEIFENBLASE           *Abb. 35*

Um 1731–1733.

In den Auktionen Trouard und Doucet als Gegenstück zum *Kartenhaus* Nr. 208 (Sammlung O. Reinhart, um 1741).

Leinwand, H. 0,61 m; B. 0,64 m.

Signiert: *J. Chardin.*

Nach Th. Rousseau vor 1739 entstanden und mit einem philosophischen Hintergedanken gemalt. Vielleicht identisch mit dem *Enfant qui fait des bulles de savon,* welches 1737 in der Sammlung von Mme de Verrue zitiert ist.

Katalogisiert: Guiffrey, Nr. 113 (irrtümlich mit dem Bild des Salons 1739 identifiziert); G.W. 135, 202.

Zitiert: G. Henriot, *Catalogue de la collection David-Weill,* Bd. I, S. 25–27; Th. Rousseau, *A Boy blowing bubbles,* in Met. Mus. Bull., VIII, 1949/1950, S. 221–227; Allen und Gardner, *European Paintings in the Metropolitan Museum,* New York 1954; Sterling (Charles), *The Metropolitan Museum of Art: A catalogue of French Paintings, XV–XVIIIth centuries, New York 1955,* S. 126.

Auktion Trouard, 22. Februar 1779, Nr. 44; Auktion J. Doucet, 6. Juni 1912, Nr. 136 (mit Gegenstück); Sammlung D. David-Weill; Wildenstein, Paris; Sammlung F. Mannheimer, Amsterdam; von den Nationalsozialisten konfisziert und für das Museum von Linz bestimmt; Sammlung Wildenstein & Co., New York; Metropolitan Museum, 1949.

NEW YORK, METROPOLITAN MUSEUM

76 DIE SEIFENBLASE           *Abb. 36*

Um 1731–1733.

Leinwand, H. 0,60 m; B. 0,65 m.

Signiert: *Chardin.*

Ausgestellt: Association des artistes, 1849, Nr. 8; Chardin-Fragonard, 1907, Nr. 68[bis].

Katalogisiert: Guiffrey, Nr. 222; G.W. 136.

Zitiert: E. Bocher, *Les Gravures françaises du XVIII⁰ siècle,* Fasz. III, S. 15.

Sammlung E. Bocher, 1886; Sammlung David-Weill, 1907; Wildenstein, Paris; Sammlung Jean Bartholoni; Sammlung Wildenstein.

KANSAS CITY, WILLIAM ROCKHILL NELSON GALLERY OF ART

77 DIE SEIFENBLASE

«Les bouteilles de savon».

Leinwand, H. 0,64 m; B. 0,80 m.

Gegenstück zu Nr. 80.

Katalogisiert: nicht bei Guiffrey; G.W. 137.

Auktion Watelet, 12. Juni 1786, Nr. 10, mit Gegenstück; Auktion [Dulac, etc.], 5. April 1801, Nr. 19, mit Gegenstück.

VERSCHOLLEN

78 DIE SEIFENBLASE

Gegenstück von Nr. 81.

Leinwand, H. 0,57 m; B. 0,72 m.

Katalogisiert: nicht bei Guiffrey; G.W. 138 und Teil von 137.

Auktion [Baché, Brillant, de Cossé, Quené], 22. April 1776 (mit Gegenstück); anonyme Auktion, 23. Mai 1780, Nr. 26 (mit Gegenstück).

VERSCHOLLEN

79 DIE KLEINE SCHULLEHRERIN                    *Abb. 37*

Um 1731–1733.

Leinwand, H. 0,60 m; B. 0,74 m.

Steht dem Kupferstich von Lépicié (1740) näher als die Fassung Nr. 80.

Zitiert: *Burl. Magazine*, 1925, S. 92; *Catalogue of the National Gallery of Ireland*, 1928, Nr. 813.

Früher von den Kunsthistorikern und von uns selbst höher eingeschätzt als die Londoner Fassung (Nr. 80) und deshalb im Katalog der Ausstellung Chefs-d'œuvre de l'art français, Paris 1937, als das Bild des Salons von 1740 angegeben. Vielleicht eher die «Copie retouchée dans plusieurs parties par M. Chardin», wie es im Katalog der La Roque-Auktion (1745, Nr. 190) von der *Mère qui fait une leçon à son enfant* heißt?

Katalogisiert: nicht bei Guiffrey; G.W. 168.

Sammlung Sir Hugh Lane; Schenkung Lane, 1918.

DUBLIN, NATIONAL GALLERY OF IRELAND

80 DIE KLEINE SCHULLEHRERIN                    *Tf. 7*

Um 1731/1732.

Gegenstück zur verschollenen Nr. 77.

Leinwand, H. 0,61 m; B. 0,66 m.

Signiert: *Chardin*.

Restaurationsschäden, der Hintergrund z. T. neu gemalt.

Ausgestellt: möglicherweise im Salon 1740.

Katalogisiert: nicht bei Guiffrey; G.W. 169.

Zitiert: Abbé Desfontaines, *Observations sur les écrits modernes*, 1740; Davies (M.), *National Gallery Catalogues, French School*, 1946, Nr. 4077 und Neuausgabe 1957, S. 28. Auktion Watelet, 12. Juni 1786, Nr. 10 (mit Gegenstück); Auktion [Dulac, etc.], 16 germinal an IX (5. April 1801), Nr. 19 (mit Gegenstück); Auktion Magnan de la Roquette, 22. November 1841, Nr. 116; Auktion James Stuart, London, 19. April 1850, Nr. 185; Sammlung Fuller; Sammlung John Webb; Sammlung Mrs. Edith Cragg of Wisham, Tochter von John Webb, die das Bild 1925 als «John Webb Bequest» der Londoner National Gallery schenkte.

LONDON, NATIONAL GALLERY

81 DIE KLEINE SCHULLEHRERIN

Um 1731/1732.

Gegenstück zu Nr. 78.

Leinwand, H. 0,56 m; B. 0,74 m.

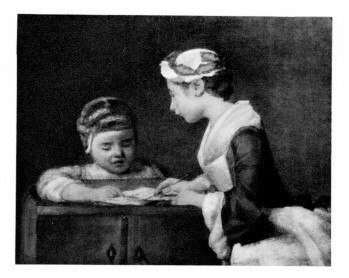

ABB. 37                                        KAT.-NR. 79

Katalogisiert: nicht bei Guiffrey; G.W. 170.

Auktion [Baché, Brillant, de Cossé, Quené], 22. April 1776 (mit Gegenstück); anonyme Auktion, 23. Mai 1780, Nr. 26 (mit Gegenstück); anonyme Auktion, 6. April 1801, Nr. 19 (mit Gegenstück), ohne Maßangaben.

VERSCHOLLEN

82 SCHULKNABE

H. 0,43 m; B. 0,38 m.

Katalogisiert: nicht bei Guiffrey; G.W. 239.

Auktion de Vouge, 15. März 1784, Nr. 206.

VERSCHOLLEN

83 SPIELENDE KINDER
   MIT ZIEGENBOCK                               *Abb. 38*

Um 1731/1732.

«Dans le goût de François Flamand et à l'imitation du bronze antique».

Leinwand, H. 0,24 m; B. 0,40 m.

Vielleicht das 1732 ausgestellte und im Juli 1732 im *Mercure*

ABB. 38                                        KAT.-NR. 83

zitierte Bild; Exposition du XVIII<sup>e</sup> siècle, 1883/1884, nicht im Katalog.

Gezeichnet von G. de Saint-Aubin in seinem Katalog der Vanloo-Auktion, welcher im Cabinet des Estampes aufbewahrt wird.

Katalogisiert: nicht bei Guiffrey; G.W.1205, 1216.

Sammlung L.-M.Vanloo, 1732; Auktion L.-M.Vanloo, 1772, Nr.80; Auktion [Sorbet], 1.April 1776, Nr.48; Auktion M. [Molini], 30.März 1778, Nr.35; Auktion Ch. [Chariot], 28.Januar 1788, Nr.49 (unter Erwähnung der Auktion Sorbet).

PRIVATBESITZ

### 84 SPIELENDE KINDER

Um 1731/1732.

«Bas-relief imitant le bronze d'après Le Quesnoy».

Holz, H. 0,22 m; B. 0,37 m.

Katalogisiert: nicht bei Guiffrey; G.W.1218.

Auktion Prince de Conti, 8.April 1777, Nr.730, von Beaujon für 172 Livres erworben und wahrscheinlich bald wieder verkauft, denn das Bild figuriert nicht in der Beaujon-Auktion (A.Masson, *Beaujon*, S.200); Auktion Vassal de Saint-Hubert, 24.April 1783, Nr.46; anonyme Auktion, 27 nivôse an VII, Nr.17; Auktion Pierre-H. Lemoyne, 19.Mai 1828, Nr.63 («Des enfants jouant avec un bouc. Peinture en camaïeu imitant un bas-relief de bronze»).

VERSCHOLLEN

### 85 KINDER MIT EINER ZIEGE SPIELEND

Um 1731/1732?

Kupferblech, H. 0,24 m; B. 0,40 m.

Katalogisiert: nicht bei Guiffrey; G.W.1214.

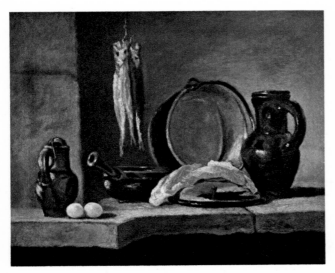

ABB. 39                                    KAT.-NR. 93

Auktion Nogaret, 23.Februar 1778, Nr.33 (130 Livres); Auktion Baron de Saint-Julien, 14.Februar 1785, Nr.99.

VERSCHOLLEN

### 86 DIE ATTRIBUTE DER KUNST                    *Tf. 9*

1731.

Gegenstück zu Nr.87.

Leinwand, H. 1,40 m; B. 2,15 m.

Signiert: *J.-S.Chardin, 1731.*

Katalogisiert: Guiffrey, Nr.99; G.W.1129.

Zitiert: L.Gillet, *Catalogue du Musée Jacquemart-André*, 1913, Nr.21.

Auktion Laperlier, 11./12.April 1867, Nr.13; Sammlung E.André.

PARIS, MUSÉE JACQUEMART-ANDRÉ

### 87 DIE ATTRIBUTE DER WISSENSCHAFT    *Tf. 8*

1731.

Gegenstück zu Nr.86.

Leinwand, H. 1,40 m; B. 2,15 m.

Signiert: *J.-S.Chardin, 1731.*

Katalogisiert: Guiffrey, Nr.100; G.W.1130.

Zitiert: L.Gillet, *Catalogue du Musée Jacquemart-André*, 1913, Nr.22.

Auktion Laperlier, 11./12.April 1867, Nr.14; Sammlung E.André.

PARIS, MUSÉE JACQUEMART-ANDRÉ

### 88/89 ZWEI STILLEBEN

«Instruments et trophées de musique avec animaux».

Um 1731/1732.

Ausgestellt: Exposition de la Jeunesse, Place Dauphine, 1732 *(Mercure de France,* Juli 1732).

Katalogisiert: nicht bei Guiffrey; G.W.1122, 1122<sup>bis</sup>.

Sammlung des Comte de Rottembourg, französischen Gesandten in Madrid (1732).

VERSCHOLLEN

### 90 MUSIKSTILLEBEN

Um 1731/1732.

Leinwand? Maße nicht bekannt.

Katalogisiert: nicht bei Guiffrey; G.W.1123.

Ausgestellt: Exposition de la Jeunesse, 1734.

Zitiert: *Mercure de France,* Juni 1734.

VERSCHOLLEN

### 91 DAS FASTTAGSESSEN                    *Tf. 11*

1731.

Gegenstück zu Nr.92.

Kupferblech, H. 0,33 m; B. 0,41 m.

Signiert: *Chardin, 1731.*

Katalogisiert: Guiffrey, Nr. 78; G.W. 892.

Zitiert: Brière, *Catalogue...*, 1924, Nr. 95.

Sammlung Baroilhet; Sammlung de Laneuville (erworben 1852).

PARIS, LOUVRE

92 DAS FLEISCHTAGSESSEN                    *Tf. 10*

1731.

Gegenstück zu Nr. 91.

Kupferblech, H. 0,33 m; B. 0,41 m.

Signiert: *Chardin, 1731.*

Katalogisiert: Guiffrey, Nr. 79; G.W. 939.

Zitiert: Brière, *Catalogue...*, 1924, Nr. 96.

Sammlung Baroilhet; Sammlung F. de Laneuville (erworben 1852).

PARIS, LOUVRE

93 KÜCHENSTILLEBEN                         *Abb. 39*

Um 1731.

Leinwand, H. 0,37 m; B. 0,45 m.

Signiert: *Chardin.*

Nicht katalogisiert: weder bei Guiffrey noch bei G.W.

Zitiert: T. Borenius, *Künftige Auktionen*, in *Pantheon*, Mai 1937, Bd. XIX, S. 163; *The Leonard Gow Collection*, in *Apollo*, April 1937, Nr. 145, S. 234; *Burl. Magazine*, April 1937, Bd. LXX, S. XXII; *Art News*, 1. Mai 1937, S. 13; M. Florisoone, *La Peinture française, le XVIII^e siècle*, Tf. 69.

Auktion Leonard Gow, London, 28. Mai 1937, Nr. 84; während des Zweiten Weltkrieges wurde das Bild von den Deutschen ins Kaiser-Wilhelm-Museum nach Krefeld gebracht.

Bisher nicht beschriebene Variante von Nr. 91.

NEW YORK, WILDENSTEIN

94 KÜCHENSTILLEBEN                         *Abb. 40*

Um 1728–1731.

Leinwand, H. 0,32 m; B. 0,41 m.

Katalogisiert: nicht bei Guiffrey; G.W. 1007.

Zitiert: Goncourt, *Art du XVIII^e siècle*, 1880, S. 131 («une petite merveille», «signature presque effacée»).

Auktion Ph. Burty, 2./3. März 1891, Nr. 30; Auktion Ch. Haviland, 14./15. Dezember 1922, Nr. 42; Auktion George Haviland, 2./3. Juni 1932, Nr. 105; Sammlung Schwenk.

PRIVATBESITZ

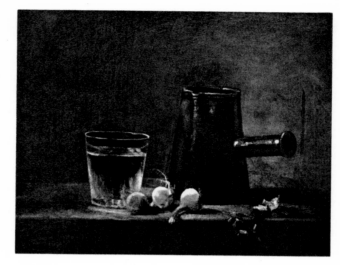

ABB. 40                                    KAT.-NR. 94

95 KÜCHENSTILLEBEN                         *Abb. 42*

Um 1732.

Gegenstück zu Nr. 96.

Holz, H. 0,22 m; B. 0,33 m.

Nicht katalogisiert: weder bei Guiffrey noch bei G.W.

Ausgestellt: Art Treasures Centenary, European Old Masters, Manchester, 30. Oktober bis 31. Dezember 1957, Nr. 179.

Sammlungen: 1838 vom 4. Earl of Egremont als Cuyp erworben, dann im Besitz von dessen Nachfahren, zu denen der gegenwärtige Eigentümer, George Wyndham, Esq., gehört. Möglicherweise eins der unter Nr. 140 katalogisierten und als verschollen geltenden Bilder.

MANCHESTER, SAMMLUNG JOHN WYNDHAM, ESQ.

96 KÜCHENSTILLEBEN                         *Abb. 41*

Um 1732?

Gegenstück zu Nr. 95.

Holz, H. 0,22 m; B. 0,33 m.

Signiert: *Chardin, 173...* (1732 eher als 1738).

Nicht katalogisiert: weder bei Guiffrey noch bei G.W.

Ausgestellt: Art Treasures Centenary, European Old Masters, Manchester, Oktober bis Dezember 1957, Nr. 176 (Datumangabe *175* [2?] oder *1732* beruht auf Irrtum).

Sammlungen: 1838 vom 4. Earl of Egremont als Cuyp erworben, dann im Besitz von dessen Nachfahren, zu denen der gegenwärtige Besitzer gehört.

Siehe Nrn. 95 und 140.

MANCHESTER, SAMMLUNG JOHN WYNDHAM, ESQ.

97 KÜCHENSTILLEBEN

Um 1732?

Wiederholung der vorigen.

Leinwand, H. 0,35 m; B. 0,24 m.

Katalogisiert: nicht bei Guiffrey; G.W. 945.

Auktion des Druckers Prault, 27. November 1780, Nr. 15.

VERSCHOLLEN

## 98/99 ZWEI GEGENSTÜCKE

«Volailles et ustensiles de cuisine».

1731?

H. 0,38 m; B. 0,29 m.

Katalogisiert: nicht bei Guiffrey; G.W. 992, 992 bis.

Anonyme Auktion, 22. Januar 1776, Nr. 24; Auktion A. Dugléré, 31. Januar 1853, Nr. 11, «Nature morte, datée de 1731» (260 Francs); Nr. 12, gleiches Sujet und gleiche Maße (175 Francs).

VERSCHOLLEN

## 100 KÜCHENSTILLEBEN

«Des ustensiles de cuisine et autres objets».

Um 1731/1732.

Leinwand, H. 0,35 m; B. 0,40 m.

Katalogisiert: nicht bei Guiffrey; G.W. 1028.

Auktion des Prince de Conti, 8. April 1777, Nr. 2088.

VERSCHOLLEN

## 101 DER KUPFERKESSEL                    Abb. 43

Um 1732.

Holz, H. 0,17 m; B. 0,20 m.

Gegenstück zu Nr. 119.

Signiert: *Chardin.*

Ausgestellt: Schönheit des 18. Jahrhunderts, Kunsthaus Zürich, 1955, Nr. 57.

Katalogisiert: Guiffrey, Nr. 175; G.W. 1000 und vielleicht 1026.

Zitiert: E. Jonas, *Catalogue du Musée Cognac-Jay,* 1930, Nr. 19.

Auktion L. Michel-Lévy, 17./18. Juni 1925, Nr. 135. Möglicherweise von Wille bei Chardin gekauft am 14. August 1760 (*Mémoires,* Bd. I, S. 140); figurierte nicht in der Wille-Auktion (1784).

PARIS, MUSÉE COGNAC-JAY

## 102 KÜCHENSTILLEBEN

«Table de cuisine avec une raie, etc.».

Um 1731.

Leinwand, H. 0,40 m; B. 0,33 m.

Signiert: *Chardin.*

Katalogisiert: nicht bei Guiffrey; G.W. 915.

Auktion Taraval, 20. März 1786, Nr. 51.

VERSCHOLLEN

## 103 KÜCHENSTILLEBEN                    Abb. 44

Um 1732.

Leinwand, H. 0,38 m; B. 0,32 m.

Signiert: *Chardin, 1736* (Signatur und Datum zweifelhaft).

Katalogisiert: Guiffrey, Nr. 211; G.W. 916.

Sammlung der Baronin Nathaniel de Rothschild, 1876; Sammlung Henri de Rothschild.

PRIVATBESITZ

## 104 KÜCHENSTILLEBEN

«Avec une raie et une botte d'oignons».

Um 1732.

Gegenstück zu Nr. 105.

Leinwand, H. 0,42 m; B. 0,33 m.

Signiert: *Chardin.*

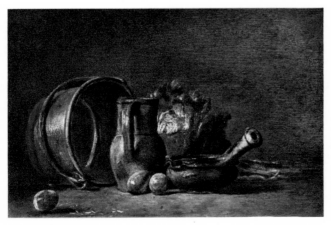

ABB. 41*                              KAT.-NR. 96

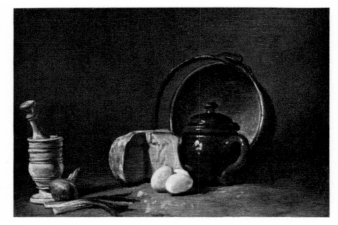

ABB. 42*                              KAT.-NR. 95

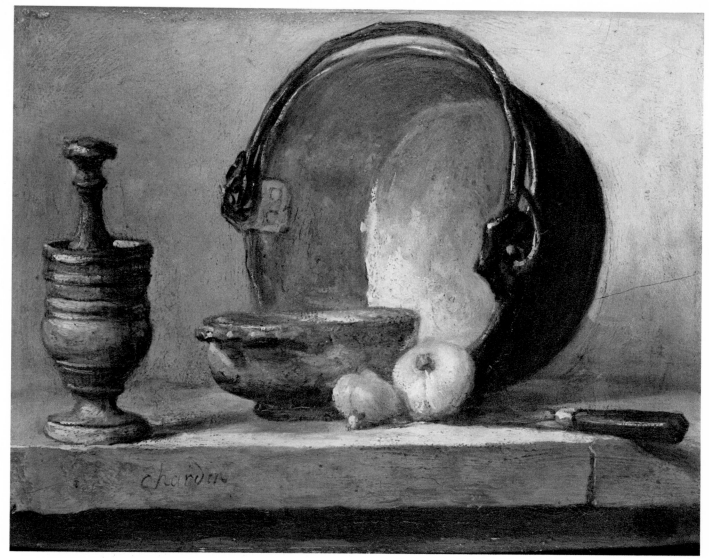

ABB. 43

Katalogisiert: nicht bei Guiffrey; G.W. 910.

Auktion C. Marcille, 6./7. März 1876, Nr. 20 (1380 Francs).

PRIVATBESITZ

105 KÜCHENSTILLEBEN                                    *Tf. 12*

1732.

Gegenstück zu Nr. 104.

Leinwand, H. 0,42 m; B. 0,34 m.

Signiert: *J.-B.-S. Chardin, 1732.*

Katalogisiert: nicht bei Guiffrey; G.W. 940.

Zitiert: L. Gillet, *Catalogue du Musée Jacquemart-André,*
1913, Nr. 236.

Auktion C. Marcille, 6./7. März 1876, Nr. 19; Auktion
Lefèvre-Bougon, 1./2. April 1895, Nr. 8; Sammlung
Edouard André.

PARIS, MUSÉE JACQUEMART-ANDRÉ

106 KÜCHENSTILLEBEN                                    *Abb. 45*

Um 1732.

Leinwand, H. 0,41 m; B. 0,33 m.

Katalogisiert: nicht bei Guiffrey; G.W. 1012.

MERION (PA., U.S.A.), BARNES FOUNDATION

107 KÜCHENSTILLEBEN                                    *Abb. 46*

Um 1732.

Leinwand, H. 0,31 m; B. 0,40 m.

Signiert: *Chardin.*

Katalogisiert: Guiffrey, Nr. 209; G.W. 956.

Sammlung Baron Henri de Rothschild.

ZERSTÖRT IN LONDON, 1939/40

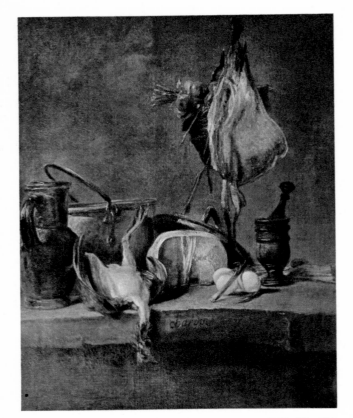

ABB. 44                    KAT.-NR. 103

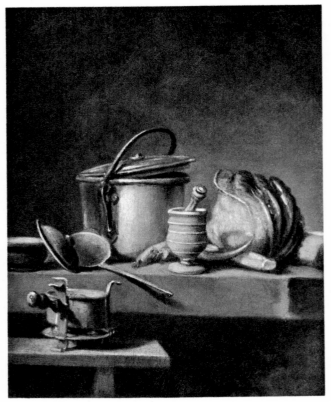

ABB. 45                    KAT.-NR. 106

108 KÜCHENSTILLEBEN                    *Abb. 47*

1732–1735.

Leinwand, H. 0,30 m; B. 0,40 m.

Signiert: *J. Chardin, 1736* (?) (laut Ausstellungskatalog der Galerie Pigalle).

Katalogisiert: Guiffrey, Nr. 212; G.W. 1019.

Sammlung Baron Henri de Rothschild.

Vielleicht zu identifizieren mit einem der vorigen oder folgenden Bilder, die seit dem 18. Jahrhundert als verloren gelten.

NEW YORK, WILDENSTEIN

109 STILLEBEN

«Tête de veau, deux faisans, un quartier de mouton et une chouette».

Um 1728–1730.

Katalogisiert: nicht bei Guiffrey; G.W. 987.

Auktion [des Antiquars Poismenu], 8. April 1779, Nr. 47.

VERSCHOLLEN

110 KÜCHENSTILLEBEN

«Une tête de mouton, des légumes et divers instruments de cuisine».

Leinwand, H. 0,80 m; B. 0,64 m.

Katalogisiert: nicht bei Guiffrey; G.W. 980.

Anonyme Auktion, 14. November 1786, Nr. 45.

VERSCHOLLEN

111 STILLEBEN

«Une tête d'agneau et différentes sortes de viandes».

Katalogisiert: nicht bei Guiffrey; G.W. 967.

Anonyme Auktion, 1. März 1779, Nr. 4.

VERSCHOLLEN

112 STILLEBEN

«Une fressure d'agneau», «superbe tableau».

Um 1728–1730.

Katalogisiert: nicht bei Guiffrey; G.W. 973.

Anonyme Auktion, 25. Juni 1779, Nr. 227.

VERSCHOLLEN

113 KÜCHENSTILLEBEN

«Le gigot suspendu, table de cuisine sur laquelle sont différents objets relatifs à la bonne chère».

Katalogisiert: nicht bei Guiffrey; G.W. 976.

Auktion Bouchardon, 13. September 1808, Nr. 33 (21 Fr.).

VERSCHOLLEN

114 KÜCHENSTILLEBEN                    *Abb. 48*
    Um 1732.
    Leinwand, H. 0,32 m; B. 0,39 m.
    Signiert: *Chardin.*
    Katalogisiert: nicht bei Guiffrey; G.W. 957.
    NEW YORK, WILDENSTEIN

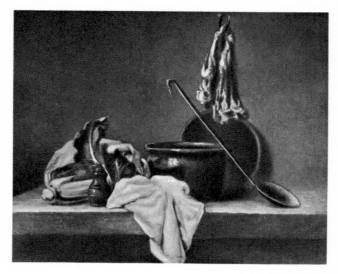

<div align="right">ABB. 46            KAT.-NR. 107</div>

115 KÜCHENSTILLEBEN                    *Abb. 49*
    Um 1732.
    Leinwand, H. 0,31 m; B. 0,38 m.
    Signiert: *Chardin.*
    Katalogisiert: Guiffrey, Nr. 210; G.W. 1018.
    Sammlung Baron Henri de Rothschild.
    ZERSTÖRT IN LONDON, 1939/40

116 KÜCHENSTILLEBEN                    *Abb. 50*
    Um 1732.
    Leinwand, H. 0,32 m; B. 0,40 m.
    Signiert: *Chardin.*
    Katalogisiert: Guiffrey, Nr. 150; G.W. 1005.
    Sammlung Eudoxe Marcille.
    PRIVATBESITZ

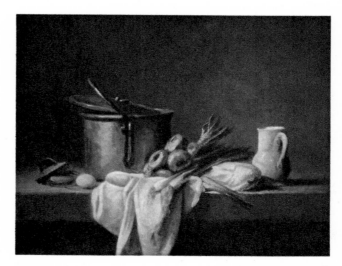

<div align="right">ABB. 47            KAT.-NR. 108</div>

117 KÜCHENSTILLEBEN                    *Abb. 51*
    Um 1732.
    Leinwand, H. 0,25 m; B. 0,38 m.
    Katalogisiert: Guiffrey, Nr. 213; G.W. 1020.
    Sammlung Baron Henri de Rothschild.
    PRIVATBESITZ

118 KÜCHENSTILLEBEN                    *Abb. 52*
    Um 1732.
    Variante der Nrn. 138 und 107.
    Leinwand, H. 0,33 m; B. 0,42 m.
    Signiert: *J.-B. Chardin.*
    Katalogisiert: Guiffrey, Nr. 35; G.W. 955.
    Zitiert: *Catalogue du Musée de Picardie, à Amiens,* Nr. 138.
    Vermächtnis der Herren Lavalard aus Roye, 1890.
    AMIENS, MUSÉE DE PICARDIE

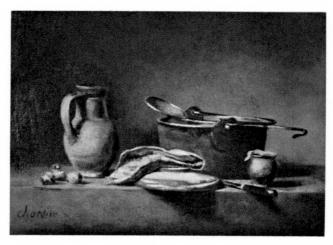

<div align="right">ABB. 48            KAT.-NR. 114</div>

119 KÜCHENSTILLEBEN
    Um 1732.
    Variante der vorigen.
    Gegenstück zu Nr. 101.
    Holz, H. 0,17 m; B. 0,21 m.
    Signiert: *Chardin.*

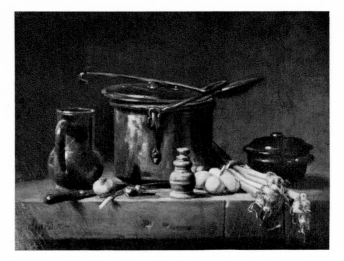

ABB. 49                    KAT.-NR. 115

Katalogisiert: Guiffrey, Nr. 157; G.W. 999.

Zitiert: Wille, *Mémoires...*, Bd. I, S. 140.

Am 14. August 1760 zusammen mit dem Pendant von Wille bei Chardin gekauft. Auf der Rückseite, mit Feder: «du cabinet de J.-G. Wille, graveur du roi».

Sammlung Léon Dru; Sammlung Mme Kleinberger.

PRIVATBESITZ

## 120  KÜCHENSTILLEBEN                    *Abb. 53*

1733.

Leinwand, H. 0,34 m; B. 0,46 m.

Signiert: *Chardin, 1733*.

Katalogisiert: nicht bei Guiffrey; G.W. 949.

Zitiert: *Catalogue of the Boston Museum*, 1921, Nr. 190.

Sammlung Mrs. Peter Chardon-Brooks; 1885 dem Museum von Boston vermacht.

BOSTON, MUSEUM OF ART

## 121  DAME, DIE EINEN BRIEF VERSIEGELT   *Tf. 16*

1733.

Leinwand, H. 1,44 m; B. 1,44 m.

Signiert: *J.-S. Chardin, 1733*.

Kupferstich von E. Fessard, 1738, mit der Angabe: «Chardin pinx 1732».

Ausgestellt: Place Dauphine, 1734; Salon du Louvre, 1738, Nr. 34; Ausstellung zur Feier der silbernen Hochzeit des deutschen Kronprinzen, Berlin, Nr. 120.

Katalogisiert: Guiffrey, Nr. 1; Teil von G.W. 246.

Zitiert: *Mercure de France,* Juni 1734 und Oktober 1738; P. Seidel, *Les collections d'art français au XVIIIᵉ siècle...*, Berlin 1900, Nr. 21.

Sammlung Friedrichs II. von Preußen; Schloß Potsdam.

BERLIN-CHARLOTTENBURG, SCHLOSS CHARLOTTENBURG

## 122  DAME, DIE EINEN BRIEF VERSIEGELT

Um 1733.

Holz, H. 0,24 m; B. 0,24 m.

Katalogisiert: nicht bei Guiffrey; G.W. 247.

Auktion Beaujon, 23. April 1787, Nr. 224 (als Standort die Kartause von Beaujon erwähnt), für 50 Livres an Hamon; Auktion F. Watelin, 17. November 1919, Nr. 71 (unter Angabe der Herkunft aus der Kartause von Beaujon), in welchem Falle es sich um eine Atelier-Replik oder noch eher um eine Kopie handeln würde.

Trotz der Angaben im Katalog der Watelin-Auktion kann aber das Bild von Beaujon durch die verschiedensten Sammlungen gegangen sein, denn wir finden eine «Briefsieglerin», ohne Maßangaben, in der Auktion Hubert Robert (5. April 1809, Nr. 31, von einem Herrn Chevalier erworben und seither verschollen).

VERSCHOLLEN

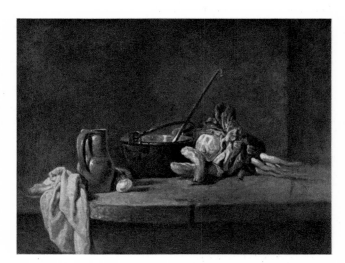

ABB. 50                    KAT.-NR. 116

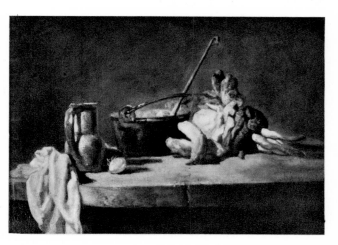

ABB. 51                    KAT.-NR. 117

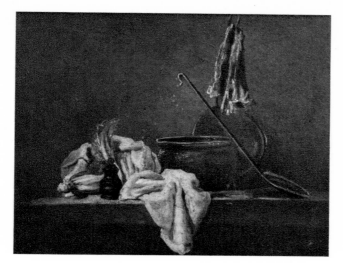

ABB. 52                                    KAT.-NR. 118

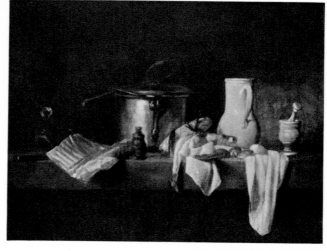

ABB. 53                                    KAT.-NR. 120

123 DAME, DIE EINEN BRIEF VERSIEGELT

Um 1733.

Kupferblech, H. 0,24 m; B. 0,25 m.

Katalogisiert: nicht bei Guiffrey; Teil von G.W. 250.

Da Boscry ein alter Bewunderer und Freund von Chardin war und von diesem schon sehr früh mehrere Bilder besaß, kann man das Bild schwerlich mit Nr. 124 identifizieren.

Auktion des Architekten Boscry, 19. März 1781, Nr. 18.

VERSCHOLLEN

124 DAME, DIE EINEN BRIEF VERSIEGELT

Um 1733.

Kupferblech, H. 0,26 m; B. 0,24 m.

Katalogisiert: nicht bei Guiffrey; Teil von G.W. 250.

Auktion Mme Giraud aus Versailles, 4. Januar 1779, Nr. 36.

VERSCHOLLEN

125 DAME, DIE EINEN BRIEF VERSIEGELT

Um 1733.

Katalogisiert: nicht bei Guiffrey; Teil von G.W. 246.

H. 0,24 m; B. 0,21 m (ca.).

1759 in Paris vom hessischen Hofrat Georg Wilhelm Fleischman für die badische Markgräfin Karoline Luise zu einem ziemlich bescheidenen Preis als «eigenhändige Kopie des Meisters» erworben. – Im Schloß Karlsruhe, insbesondere erwähnt 1784 und im Katalog von 1833. 1852 «beiseite gelegt».

Zitiert: Donat de Chapeaurouge, *Die Stilleben Chardins in der Karlsruher Galerie*, Karlsruhe 1955, S. 3.

VERSCHOLLEN

126 DAS KUPFERNE WASSERFASS          *Tf. 13*

Um 1733.

Holz, H. 0,285 m; B. 0,235 m.

Signiert: *Chardin.*

Dieses Kupferfaß befindet sich auf verschiedenen Versionen des unter dem Titel «Das Wasserfaß» bekannten Bildes.

Katalogisiert: Guiffrey, Nr. 75; G.W. 996.

Zitiert: Brière, *Catalogue...*, 1924, Nr. 108.

Auktion J.-B. de Troy, 9. April 1764, Nr. 137; Auktion Mme la Présidente de Bandeville, 3. Dezember 1787, Nr. 52; Sammlung La Caze; 1869 von La Caze dem Louvre vermacht.

PARIS, LOUVRE

127 DAS KUPFERNE WASSERFASS

Um 1733.

Holz, H. 0,28 m; B. 0,22 m.

Wiederholung von Nr. 126.

Katalogisiert: nicht bei Guiffrey; G.W. 997.

Sammlung Fauquet-Lemaître-Mandrot; Sammlung Wildenstein.

PRIVATBESITZ

128 DAS WASSERFASS                   *Tf. 14*

1733.

Gegenstück zu Nr. 135.

Leinwand, H. 0,38 m; B. 0,42 m.

Signiert: *Chardin, 1733.*

Kupferstich von C.-N. Cochin, 1739.

Ausgestellt: Salon 1737: «Une fille tirant de l'eau à une fontaine».

Katalogisiert: Guiffrey, Nr. 236; G.W. 22, 23.

Zitiert: *Mercure de France*, September 1737; Sirén, *Catalogue...*, 1928, Nr. 781; C. Nordenfalk, *Stockholm, Nationalmuseum, Catalogue des écoles étrangères*, 1958, S. 41, Nr. 781, mit Angabe des Kupferstichs.

Auktion des Chevalier de La Roque, 1745, Nr. 102 (von Gersaint für Tessin erworben); Sammlung des Prinzen Adolf Friedrich von Schweden, seit 1733; Königlich Schwedische Sammlungen.

STOCKHOLM, NATIONALMUSEUM

## 129 DAS WASSERFASS Abb. 54

Um 1733.

Leinwand, H. 0,49 m; B. 0,42 m.

Signiert: *Chardin*.

Ausgestellt: Tableaux et dessins de l'Ecole française, Galerie Martinet, 1860, Nr. 101; Palais Bourbon, au profit des Alsaciens-Lorrains, April 1874, Nr. 59; Arts décoratifs, 1878, Nr. 30; L'Art du XVIIIe siècle, Dezember 1883 bis Januar 1884, Nr. 23; Tableaux de maîtres anciens au profit des inondés du Midi, 1887, Nr. 19.

Katalogisiert: Guiffrey, Nr. 133; G.W. 27.

Auktion [Didot], 27./28. Dezember 1819, Nr. 23; Auktion Vicomte d'Harcourt, 31. Januar bis 2. Februar 1842, Nr. 15; Sammlung Eudoxe Marcille, Paris; Sammlung Mme Jahan, geb. Marcille.

PRIVATBESITZ

ABB. 55                                    KAT.-NR. 130

## 130 DAS WASSERFASS Abb. 55

Um 1733.

Leinwand, H. 0,39 m; B. 0,56 m.

Signiert: *S. Chardin*.

Ausgestellt: Guildhall, London, 1902, Nr. 124; Glasgow, 1902; Art français du XVIIIe siècle, Saint-Louis, 1923, Nr. 4; Chardin-Fragonard, Wildenstein Galleries, New York, 1926, Nr. 4.

Abgebildet: Lazareff, *Chardin*, 1947, Tf. IV.

Katalogisiert: nicht bei Guiffrey; G.W. 26.

Auktion Brian, 12. Oktober 1808, Nr. 69; Sammlung Harland-Peck, London, 1902.

NEW YORK, WILDENSTEIN

## 131 DAS WASSERFASS

Um 1733?

«Intérieur d'une cuisine, dans laquelle on voit une femme tournant le robinet d'une fontaine pour emplir un pot; à gauche, une porte ouverte laisse voir une servante qui balaye. Le morceau, d'une pâte de couleur admirable, d'une touche savante, est d'une vérité qui fait illusion» (Auktionskatalog 1780).

Leinwand, H. 0,375 m; B. 0,310 m.

Katalogisiert: nicht bei Guiffrey; G.W. 30.

Anonyme Auktion, 5. April 1780, Nr. 20; Auktion Le Roy de Senneville, 26. April 1784, Nr. 20 (an Feuillet für 174 Livres und 19 Sols); Auktion des Arztes Cochu, 21. Februar 1799, Nr. 10; möglicherweise in der anonymen Auktion vom 17. März 1823, Nr. 26 (H. 0,40 m; B. 0,32 m).

VERSCHOLLEN

## 132 DAS WASSERFASS

Um 1733?

Leinwand, H. 0,365 m; B. 0,400 m.

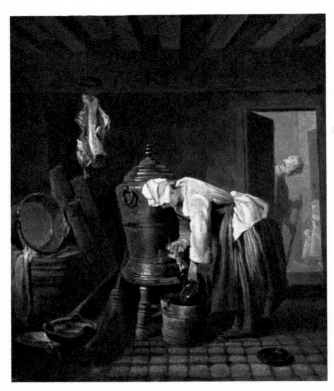

ABB. 54                                    KAT.-NR. 129

Möglicherweise das Pendant von Nr. 134 oder Nr. 136, welche die gleichen Maße haben.

Katalogisiert: nicht bei Guiffrey; G.W. 29.

Auktion Lempereur, 24. Mai 1773, Nr. 96 (205 Livres).

VERSCHOLLEN

**133 DAS WASSERFASS**         *Abb. 56*

Um 1733.

Leinwand, H. 0,37 m; B. 0,44 m.

«Original von geringerer Qualität oder Kopie» (Davies).

Ausgestellt: Association des artistes, Paris, Januar 1848, Nr. 190.

Katalogisiert: Guiffrey, Nr. 26; Teil von G.W. 25 und 28.

Zitiert: Abbé A..., *Eloge des tableaux exposés au Louvre le 26 août 1773*, S. 34; Martin Davies, *National Gallery Catalogue, French School*, London 1946, S. 15, Nr. 1664, und Neuausgabe 1957, S. 28.

Sammlung Schwiter, seit 1848; Auktion Baron de Schwiter, 3. Mai 1886, Nr. 7 (zurückgezogen); Auktion Baron de Schwiter, 26.–28. März 1890, Nr. 2; 1898 von der National Gallery bei G. Sortais in Paris erworben.

LONDON, NATIONAL GALLERY

**134 DIE WÄSCHERIN**         *Abb. 57*

Um 1733.

Leinwand, H. 0,35 m; B. 0,41 m.

Signiert: *S. C.*

Ausgestellt: Chardin-Fragonard, 1907, Nr. 36; Chardin, Galerie Pigalle, 1929, Nr. 19.

Katalogisiert: Guiffrey, Nr. 191; G.W. 7.

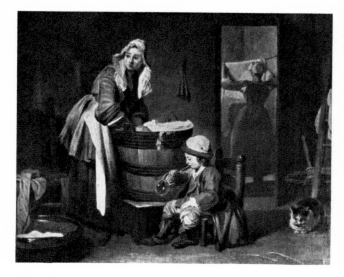

ABB. 57                    KAT.-NR. 134

Möglicherweise das Bild im Nachlaßinventar von Chardin, in der Auktion Chardin, 6. März 1780, Nr. 15 (0,36×0,41 m), in der Auktion M. [Lebrun, etc.], 11. Dezember 1780 (0,27×0,36 m, von Lebrun zurückgekauft), und in der Nachlaßauktion von M. D. B., 10./11. Juni 1782, Nr. 13.

Sammlung Baron Henri de Rothschild, Paris.

MÖGLICHERWEISE ZERSTÖRT

**135 DIE WÄSCHERIN**         *Tf. 15*

Um 1733.

Gegenstück zu Nr. 128.

Leinwand, H. 0,36 m; B. 0,42 m.

Signiert: *Chardin* und *S. C.*

Kupferstich von C.-N. Cochin, 1739, mit Abweichungen.

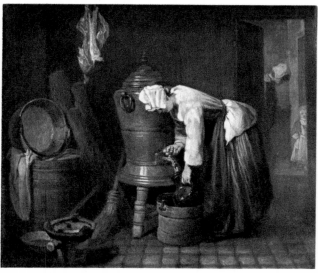

ABB. 56                    KAT.-NR. 133

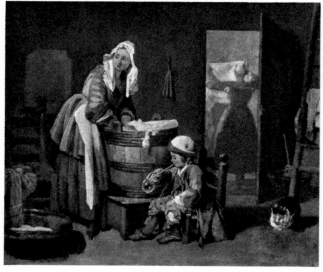

ABB. 58                    KAT.-NR. 136

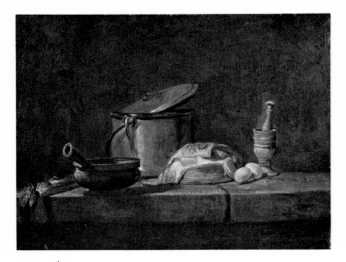

ABB. 59*                    KAT.-NR. 137

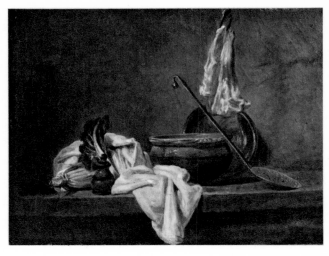

ABB. 60*                    KAT.-NR. 138

Ausgestellt: Salon 1737: «Une petite femme s'occupant à savonner».

Katalogisiert: Guiffrey, Nr. 237; G.W. 4 und 4a.

Zitiert: *Mercure de France,* September 1737; Sirén, *Catalogue...,* 1928, Nr. 780; C. Nordenfalk, *Stockholm, Nationalmuseum, Catalogue des écoles étrangères...,* 1958, S. 41, Nr. 780.

Auktion des Chevalier de La Roque, 1745, Nr. 102 (mit Erwähnung des Stichs von Cochin); von Gersaint zusammen mit dem Gegenstück für 482 Livres für den Grafen Tessin erworben; Sammlung des Prinzen Adolf Friedrich von Schweden, seit 1773; Königlich Schwedische Sammlungen.

STOCKHOLM, NATIONALMUSEUM

### 136 DIE WÄSCHERIN                    *Abb. 58*

Um 1733.

Leinwand, H. 0,37 m; B. 0,42 m.

Signiert: *S.C.* laut den alten Katalogen, *J.C.* laut dem letzten Katalog.

Katalogisiert: Guiffrey, Nr. 234; G.W. 5.

Zitiert: Somov, *Catalogue du Musée de l'Ermitage,* 1903, Nr. 1514; *Musée de l'Ermitage, département de l'art occidental, Catalogue des peintures,* 1958, Bd. I, S. 335, Nr. 1185.

Auktion Crozat, 1775, S. 54; Sammlung der Kaiserin Katharina II. von Rußland (auf der Crozat-Auktion erworben).

LENINGRAD, ERMITAGE

### 137 KÜCHENSTILLEBEN                    *Abb. 59*

1734.

Gegenstück zu Nr. 138.

Leinwand, H. 0,33 m; B. 0,40 m.

Signiert: *Chardin, 1734.*

Vom schwedischen Sammler Gustav Adolf Sparre (1746 bis 1794) um 1770–1790 zusammen mit dem Gegenstück erworben; blieb in der Sammlung seiner Nachkommen in Kulla-Gunnarstorp bis kurz nach 1837; dann vom Grafen C. Geer erworben und nach Vanás gebracht; 1855 der Gräfin Elisabeth Wachtmeister, Enkelin des Grafen Geer von Senfsta, geschenkt.

Ausgestellt: Stockholm, 1926, Nr. 59; Göteborg, 1938, Nr. 9; Französische Kunst, Stockholm, 1958, Nr. 71.

Katalogisiert: Guiffrey, Nr. 254; G.W. 1003.

Zitiert: Granberg, *Collections privées...,* 1911/1912, Nr. 27; Göthe, *Catalogue de la collection Wachtmeister,* Nr. 9; Granberg, *Trésors d'art...,* II, Nr. 8; Goldschmidt, *Chardin,* 1945, S. 101/102.

Sammlung des Grafen Sparre.

VANÁS (SCHWEDEN), SAMMLUNG DES GRAFEN GUSTAV WACHTMEISTER

### 138 KÜCHENSTILLEBEN                    *Abb. 60*

Um 1732–1734.

Gegenstück zu Nr. 137.

Leinwand, H. 0,33 m; B. 0,40 m.

Signiert: nicht *Ch.* oder *CD.,* sondern *Chardin,* laut Katalog der Ausstellung französischer Kunst in Stockholm, 1958, Nr. 58.

Katalogisiert: Guiffrey, Nr. 253; G.W. 954.

Zitiert: Göthe, *Catalogue de la collection Wachtmeister;* Granberg (Q.), *Nordisk tidskrift,* 1885.

Vermutlich direkt in Paris gekauft, zusammen mit dem Gegenstück, vom schwedischen Sammler Gustav Adolf Sparre (um 1770–1790).

Zur Geschichte der beiden Bilder siehe Nr. 137.

Vermutlich wie das Gegenstück 1734 entstanden.

VANÁS (SCHWEDEN), SAMMLUNG DES GRAFEN GUSTAV WACHTMEISTER

### 139 KÜCHENSTILLEBEN  Abb. 61

Um 1734.

Holz, H. 0,17 m; B. 0,21 m.

Signiert: *Chardin.*

Katalogisiert: Guiffrey, Nr. 92; G.W. 998.

Zitiert: Brière, *Catalogue...*, 1924, Nr. 116.

Auktion des Chevalier de La Roque, 1745, Nr. 75 («Divers ustensiles de cuisine»), zusammen mit einem Gegenstück von gleichen Dimensionen für 30 Livres an Delpeche; Auktion des Grafen d'Houdetot, 12.–14. Dezember 1859, Nr. 22; Auktion Baroilhet, 2./3. April 1860, Nr. 100; Sammlung Cournerie, 1860; Sammlung La Caze; von La Caze 1869 dem Louvre vermacht.

PARIS, LOUVRE

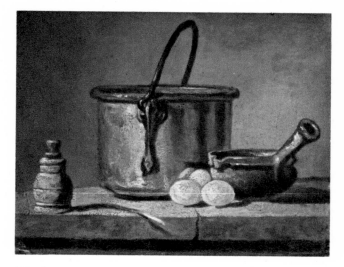

ABB. 61  KAT.-NR. 139

### 140 KÜCHENSTILLEBEN

Um 1732–1737.

«Trois petits tableaux peints sur bois, originaux dudit Chardin...», laut Nachlaßinventar von Marguerite Saintard (18. November 1737).

Katalogisiert: nicht bei Guiffrey; G.W. 1225.

Siehe Nrn. 95 und 96.

VERSCHOLLEN

### 141/142 ZWEI KÜCHENINTÉRIEURS

Um 1734?

Zwei Gegenstücke.

Holz, H. 0,17 m; B. 0,12 m.

Katalogisiert: nicht bei Guiffrey; G.W. 1027, 1027[bis].

Auktion [Mercier], 16. Dezember 1771, Nr. 44.

VERSCHOLLEN

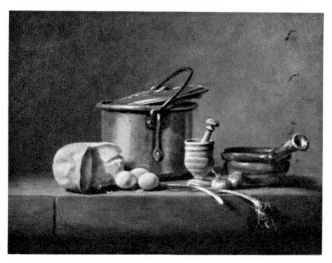

ABB. 62  KAT.-NR. 143

### 143 KÜCHENSTILLEBEN  Abb. 62

Um 1734.

Leinwand, H. 0,33 m; B. 0,41 m.

Signiert: *Chardin.*

Katalogisiert: Guiffrey, Nr. 232; G.W. 1001.

Zitiert: W. Martin, *Catalogue du Musée Royal de la Haye,* 1914, Nr. 656.

Wurde 1901 in London erworben; Sammlung Dr. A. Bredius.

DEN HAAG, MAURITSHUIS

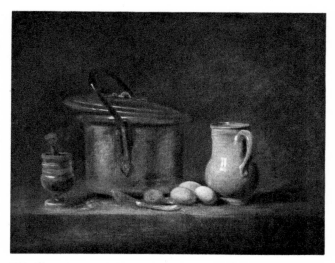

ABB. 63  KAT.-NR. 144

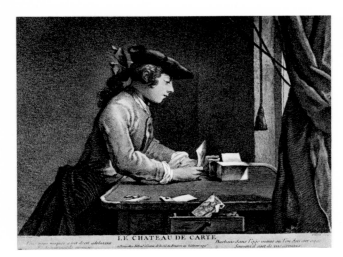

ABB. 64  *Nach dem Stich von Fillœul*  KAT.-NR. 146

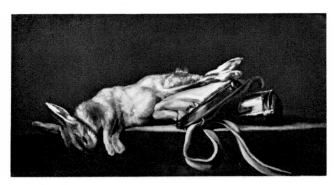

ABB. 65  KAT.-NR. 147

### 144  KÜCHENSTILLEBEN  *Abb. 63*

Um 1734.

Leinwand, H. 0,36 m; B. 0,45 m.

Katalogisiert: Guiffrey, Nr. 149; G.W. 1002.

Sammlung Eudoxe Marcille.

PRIVATBESITZ

### 145  DER PHILOSOPH  *Tf. 17*

Das Bild ist unter folgenden französischen Titeln bekannt: «Le Souffleur», «Un chimiste dans son laboratoire», «Un philosophe occupé de sa lecture». Angeblich das Bildnis des Malers Aved.

1734.

Leinwand, H. 1,50 m; B. 1,00 m.

Signiert: *Chardin le 4 décembre 1734.*

Kupferstich von Lépicié, 1744.

Ausgestellt: Salon 1737; Salon 1753, Nr. 60.

Katalogisiert: Guiffrey, Nr. 103; G.W. 451.

Zitiert: *Mercure de France,* Januar 1745; [Jacques Lacombe], *Le Salon* [de 1753], S. 23/24; [Comte de Caylus], *Exposition des ouvrages de l'Académie royale de peinture...,* 1753, S. 4/5;

[Huquier fils], *Lettre sur l'Exposition des tableaux du Louvre...,* 1753, S. 27/28; [Garrigues de Froment], *Sentiment d'un amateur...,* 1753, S. 35; Abbé M.-A. Laugier, *Jugement d'un amateur sur l'Exposition des tableaux...,* 1753, S. 87, 88, 89; [P. Estève], *Lettre à un ami...,* 1753, S. 5; Grimm und Diderot, *Correspondance littéraire...,* 25. September 1753; Fréron, *L'Eloge du Salon...,* 1753, Bd. I, S. 342; Abbé Le Blanc, *Observations sur les ouvrages de MM. de l'Académie...,* 1753, S. 23–25; Brière, *Catalogue...,* 1924, Nr. 34.

1753 in der Sammlung des Architekten Boscry; Auktion Boscry, 19. März 1781, Nr. 76; Sammlung Paul Bureau; von diesem 1915 dem Louvre vermacht.

PARIS, LOUVRE

### 146  DAS KARTENHAUS  *Abb. 64*

1735.

Ausgestellt in der Académie, Juni 1735, «parmi les œuvres faites ou finies cette année».

Kupferstich von Fillœul, um 1740.

Katalogisiert: nicht bei Guiffrey; G.W. 142.

VERSCHOLLEN

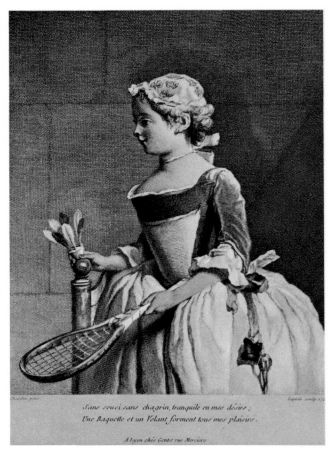

ABB. 66  *Nach dem Stich von Lépicié*  KAT.-NR. 149

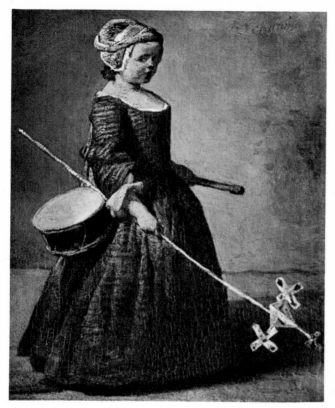

ABB. 67*                     KAT.-NR. 150

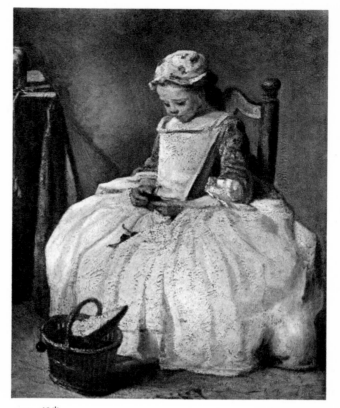

ABB. 68*                     KAT.-NR. 151

147 JAGDSTILLEBEN                           *Abb. 65*

1736.

Leinwand, H. 0,33 m; B. 0,58 m.

Signiert: *Chardin, 1736.*

Katalogisiert: nicht bei Guiffrey; G.W. 703.

Anonyme Auktion, 20./21. März 1873, Nr. 9; Auktion
G. Le Breton, 6.–8. Dezember 1921, Nr. 20.

ENGLAND, PRIVATBESITZ

148 DAME BEIM TEETRINKEN                    *Tf. 18*

1736.

Leinwand, H. 0,80 m; B. 0,99 m.

Signiert: *J.-B. Chardin, 1736* (?)

Kupferstich von Pierre Fillœul *(Dame prenant son thé).*

Ausgestellt: Salon 1739.

Katalogisiert: Guiffrey, Nr. 23; G.W. 251.

Zitiert: Laskey, *Catalogue of the Hunterian Museum,* 1880,
Nr. 100.

Sammlung Dr. William Hunter (1718–1783); von diesem
dem Hunterian Museum vermacht.

GLASGOW UNIVERSITY, HUNTERIAN MUSEUM

149 DAS MÄDCHEN
MIT DEM FEDERBALL                           *Abb. 66*

Um 1736/1737.

Kupferstich von Lépicié, 1742.

Ausgestellt: Salon 1737.

Katalogisiert: nicht bei Guiffrey; G.W. 159.

Siehe Nr. 206.

VERSCHOLLEN

150 DER KLEINE SOLDAT                        *Abb. 67*

Um 1736/1737.

Gegenstück zu Nr. 151.

Holz, H. 0,20 m; B. 0,18 m.

Kupferstich von C.-N. Cochin, 1738 *(Mercure de France,
Juli 1738).*

Ausgestellt: Salon 1737; Chardin-Fragonard, 1907, Nr. 46.

Katalogisiert: Guiffrey, Nr. 194; G.W. 161.

Zitiert: *Mercure de France,* September 1737.

Auktion [Duc de Luynes], 21. November 1793, Nr. 93
(mit Gegenstück); Auktion Le Brun, 29. September 1806,
Nr. 138 (mit Gegenstück); Auktion R. de Saint-Victor,
26. November 1822 bis 7. Januar 1823, Nr. 616 (mit Gegen-
stück); anonyme Auktion, 24. November 1823, Nr. 101
(mit Gegenstück); Sammlung Baron Henri de Rothschild,
Paris (mit Gegenstück).

IN LONDON 1939/40 ZERSTÖRT

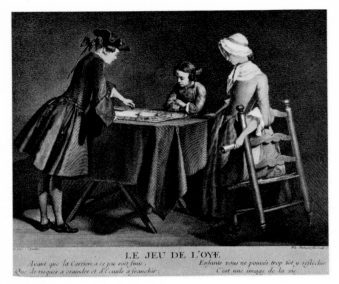

ABB. 69* *Nach dem Stich von Surugue* KAT.-NR. 152

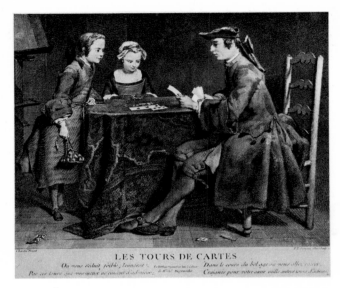

ABB. 70* *Nach dem Stich von Surugue* KAT.-NR. 154

151 DAS MÄDCHEN MIT DEN KIRSCHEN *Abb. 68*

Um 1736/1737.

Gegenstück zu Nr. 150.

Holz, H. 0,18 m; B. 0,18 m.

Nicht signiert.

Kupferstich von C.-N. Cochin, 1738.

Ausgestellt: Salon 1737; Exposition de l'Enfance, 1901, Nr. 28; Chardin-Fragonard, 1907, Nr. 47; Chardin, Galerie Pigalle, 1929, Nr. 18.

Katalogisiert: Guiffrey, Nr. 193; G.W. 177.

Zitiert: *Mercure de France*, September 1737.

Auktion [Duc de Luynes], 21. November 1793, Nr. 43 (mit Gegenstück); Auktion Le Brun, 29. September 1806, Nr. 138 (mit Gegenstück); Auktion R. de Saint-Victor, 26. November 1822 bis 7. Januar 1832, Nr. 616 (mit Gegenstück); anonyme Auktion, 24. November 1823, Nr. 101 (mit Gegenstück); Sammlung Baron Henri de Rothschild, Paris (mit Gegenstück).

IN LONDON 1939/40 ZERSTÖRT

152 DAS GÄNSESPIEL *Abb. 69*

Um 1736/1737.

Gegenstück zu Nr. 154.

Kupferstich von P.-L. Surugue fils, 1745.

Ausgestellt: Salon 1745, Nr. 58.

Katalogisiert: nicht bei Guiffrey; G.W. 165.

Zitiert: Haillet de Couronne, *Eloge de Chardin...*, 1780, S. 43.

Sammlung des Chevalier Despuechs (Delpeche?), 1745; Sammlung M. Marye de Merval, Rouen, 1780.

VERSCHOLLEN

153 DAS GÄNSESPIEL

Um 1736.

Gegenstück zu Nr. 155.

Leinwand, H. 0,32 m; B. 0,39 m.

Katalogisiert: nicht bei Guiffrey; G.W. 212, 166.

Zitiert: *Inventaire après décès de Chardin*, 18. Dezember 1779.

Auktion Chardin, 6. März 1780, Nr. 16; Auktion [Lebrun, Lerouge, Verrier, Dubois], 12. März 1782, Nr. 133.

VERSCHOLLEN

154 DAS KARTENKUNSTSTÜCK *Abb. 70*

Um 1736.

Gegenstück zu Nr. 152.

Kupferstich von P.-L. Surugue fils, 1744.

Katalogisiert: nicht bei Guiffrey; G.W. 180.

Ausgestellt: Salon 1739 (?); Salon 1743, Nr. 59.

Zitiert: Haillet de Couronne, *Eloge de Chardin...*, S. 43.

Sammlung des Chevalier Despuechs (Delpeche?), 1744; Sammlung Marye de Merval, Rouen, 1780.

VERSCHOLLEN

155 DAS KARTENKUNSTSTÜCK *Abb. 71*

Um 1736.

Gegenstück zu Nr. 153.

Leinwand, H. 0,32 m; B. 0,39 m.

Ausgestellt: Burlington Fine Arts Club, London, 1913.

Katalogisiert: nicht bei Guiffrey; Furst, S. 133; G.W. 181.

Zitiert: *Inventaire après décès de Chardin; Catalogue of the National Gallery of Ireland*, 1928, Nr. 478.

Auktion Chardin, 6. März 1780, Nr. 16 (mit Gegenstück);
Sammlung Moitessier, 1871; Auktion Vicomtesse de
Bondy, 20./21. Mai 1898, Nr. 183.

Siehe auch die Bemerkung zu Nr. 156.

DUBLIN, NATIONAL GALLERY OF IRELAND

## 156 JÜNGLING MIT SPIELKARTEN

Um 1735–1737.

Maße nicht bekannt.

Figuriert noch nicht in den Ankaufslisten von Desfriches
von 1760 und 1774. Vielleicht von Desfriches bei der
Chardin-Auktion von 1780 gekauft; in diesem Falle würde
es sich um Nr. 146 handeln. Es könnte aber auch Nr. 157
sein; eine bestimmte Aussage ist uns nicht möglich.

Katalogisiert: nicht bei Guiffrey; Teil von G.W. 151.

Auktion Desfriches, 6./7. Mai 1834, Nr. 53 (39 Francs).

MÖGLICHERWEISE VERSCHOLLEN

## 157 JÜNGLING MIT SPIELKARTEN

Um 1737.

Leinwand, H. 0,64 m; B. 0,53 m.

Katalogisiert: nicht bei Guiffrey; Teil von G.W. 151.

Auktion des Bildhauers Caffieri, 10. Oktober 1775, Nr. 12;
Auktion des Graphik-Verlegers Jombert père, 15. April
1776, Nr. 35.

Vielleicht identisch mit Nr. 156.

MÖGLICHERWEISE VERSCHOLLEN

## 158 DAS KARTENKUNSTSTÜCK

Um 1736.

Wiederholung der Nrn. 155 und 156.

Leinwand, H. 0,31 m; B. 0,36 m.

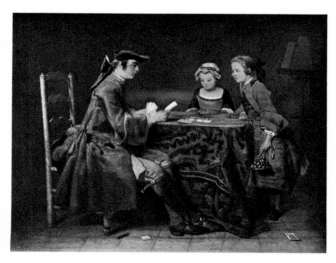

ABB. 71                                    KAT.-NR. 155

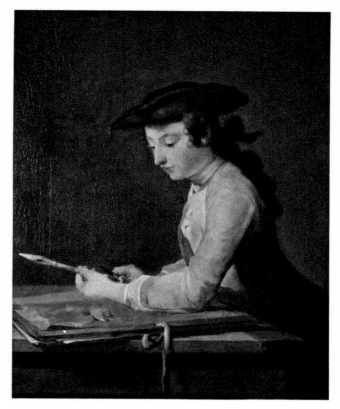

ABB. 72                                    KAT.-NR. 160

Auktion [Lebrun und andere Händler], 11. Dezember 1780,
Nr. 161; vielleicht Auktion Laperlier, 11.–13. April 1867,
Nr. 11 (als Skizze bezeichnet, H. 0,28 m; B. 0,33 m).

Katalogisiert: nicht bei Guiffrey; G.W. 182.

Zitiert: *Journal des Goncourt*, Ausgabe Ricatte, I, S. 478
(27. Mai 1858).

VERSCHOLLEN

## 159 IMITATION EINES BRONZERELIEFS

Um 1736/1737.

Ausgestellt: Salon 1737 (zweites Fenster links, vierte
Öffnung).

Katalogisiert: nicht bei Guiffrey; G.W. 1209.

Zitiert: *Mercure de France*, September 1737.

VERSCHOLLEN

## 160 DER ZEICHNER                          *Abb. 72*

1737.

Leinwand, H. 0,81 m; B. 0,67 m.

Signiert: *Chardin, 1737*.

Möglicherweise das von Faber in London gestochene
Bild.

Ausgestellt: Salon 1738, Nr. 117 (dieses oder das folgende).

Katalogisiert: Guiffrey, Nr. 2; G.W. 215.

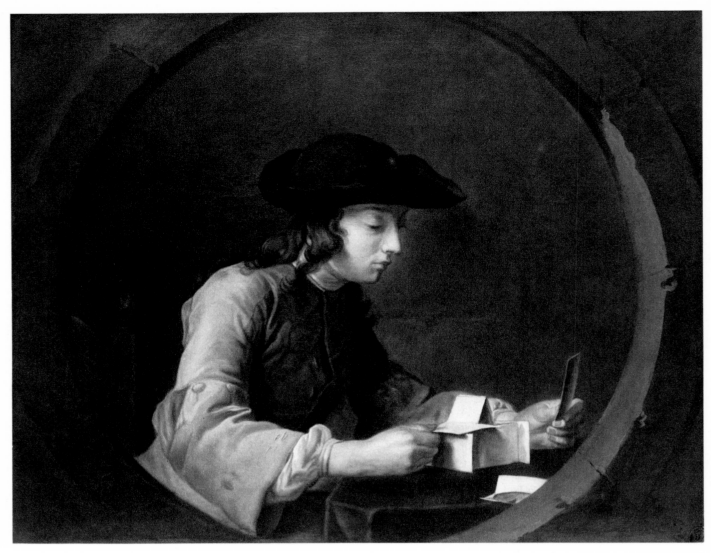

ABB. 73                                                                                                           KAT.-NR. 162

Zitiert: Vielleicht das vom Chevalier de Neufville de Brunaubois-Montador in *Lettre à Mme la marquise de S.P.R.,* 1. September 1738, erwähnte Bild; P. Seidel, *Les collections d'œuvres d'art français au XVIIIᵉ siècle...,* Berlin 1900, Nr. 22; *Katalog des Kaiser-Friedrich-Museums,* 1931, Nr. 2076.

Sammlung Friedrichs II. von Preußen; Sammlung der kaiserlich deutschen Familie.

BERLIN-DAHLEM, EHEMALS STAATLICHE MUSEEN

### 161 DER ZEICHNER                                        *Tf. 19*

1737.

Leinwand, H. 0,81 m; B. 0,64 m.

Signiert: *Chardin, 1737.*

Vielleicht das von Faber gestochene Bild; wäre in diesem Falle identisch mit Nr. 160.

Ausgestellt: möglicherweise Salon 1737, Nr. 117; Chefs-

d'œuvre de l'art français, 1937, Nr. 136; Musée du Louvre, nouvelles acquisitions, 1945, Nr. 74.

Katalogisiert: Guiffrey, Nr. 181; G.W. 216.

Sammlung Casimir-Périer; Sammlung Edme Sommier; von Mme Sommier dem Louvre vermacht unter Vorbehalt der Nutznießung.

PARIS, LOUVRE

### 162 DAS KARTENHAUS                                    *Abb. 73*

1737.

Leinwand, H. 0,80 m; B. 1,00 m.

Signiert: *Chardin, 1737.*

Ausgestellt: Salon du Louvre, 1737 (?); Chardin-Fragonard, 1907, Nr. 54; Französische Kunst, Amsterdam, Juli 1926, Nr. 8; Chardin, Galerie Pigalle, 1929, Nr. 20.

Katalogisiert: Guiffrey, Nr. 187; G.W. 147.

Auktion [Lebrun, Verrier, Lerouge, Dubois], 12. März

174

1872, Nr. 134; Sammlung Devouges; Auktion Ayerst, 11./12. März 1889, Nr. 165; Sammlung des Barons Henri de Rothschild.

PARIS, SAMMLUNG PHILIPPE DE ROTHSCHILD

### 163 DAS KARTENHAUS *Tf. 20*

Um 1737.

Leinwand, H. 0,76 m; B. 0,68 m. Ursprünglich oval oder achteckig gerahmt.

Signiert: *S. Chardin.*

Siehe Nr. 164.

Ausgestellt: Tableaux et dessins de l'Ecole française, Galerie Martinet, 1860, Nr. 98.

Katalogisiert: Guiffrey, Nr. 65; G.W. 146.

Zitiert: Brière, *Catalogue...*, 1924, Nr. 98.

Sammlung La Caze; von La Caze 1869 dem Louvre vermacht.

PARIS, LOUVRE

### 164 DAS KNÖCHELSPIEL *Tf. 21*

Um 1737.

Gegenstück zu Nr. 183, auch mit Nr. 163 zusammenhängend; gehörte mit diesen beiden und einem vierten Bild vermutlich zu einem dekorativen Ensemble.

Leinwand, H. 0,81 m; B. 0,64 m.

Signiert: *J.-S. Chardin.*

Kupferstich von Fillœul, 1739.

Ausgestellt: Chardin-Fragonard, 1907, Nr. 2.

Katalogisiert: Guiffrey, Nr. 105; G.W. 176.

Zitiert: E. S. H., *A painting by Chardin; News, The Baltimore Museum of Art*, Februar 1951, S. 1–4.

Auktion des Architekten Boscry, 19. März 1781, Nr. 17 (mit Gegenstück); Auktion Gruel, 16.–18. April 1811, Nr. 5 (mit Gegenstück); Auktion Cronier, 4./5. Dezember 1905, Nr. 2 (Käufer: M. Charley); Sammlung Charley, Paris; Sammlung Mrs. Barton Jacobs, Boston; Geschenk von Barton Jacobs an das Museum of Art, Baltimore.

BALTIMORE, MUSEUM OF ART

### 165 MADEMOISELLE MAHON *Abb. 74*

«L'inclination de l'âge».

Um 1737/1738.

Kupferstich von P.-L. Surugue fils, 1743.

Ausgestellt: Salon 1738, Nr. 149.

Katalogisiert: nicht bei Guiffrey; G.W. 158.

Möglicherweise anonyme Nachlaßauktion, Clichy [M.H***], 26. Dezember 1852, Nr. 23.

VERSCHOLLEN

### 166 DER KNABE MIT DEM KREISEL *Tf. 23*

Bildnis von Auguste-Gabriel Godefroy.

1738?

Gegenstück zu Nr. 167.

Leinwand, H. 0,68 m; B. 0,76 m.

Signiert: *Chardin, 1738* (?).

Ausgestellt: Salon 1738, Nr. 116.

Katalogisiert: Guiffrey, Nr. 64; G.W. 623.

Zitiert: Chevalier de Neufville de Brunaubois-Montador, *Lettre à Mme la marquise S.P.R.*, 1. September 1738; Brière, *Catalogue...*, 1924, Nr. 90A; *Le portrait français de Watteau à David*, Ausstellung 1957, Katalog von H. Adhémar, Nr. 14 (Bibl.).

Das Bildnis des neunjährigen Auguste-Gabriel (1728 bis 1813) wurde wie dasjenige seines Bruders in Auftrag gegeben vom Vater der beiden Söhne, dem reichen Bankier und Kunstliebhaber Charles Godefroy, der sich selbst und seine Frau 1723 von François de Troy hatte porträtieren lassen.

Siehe Nrn. 204 und 205.

Sammlung Auguste-Gabriel Godefroy, bis 1813; von diesem zusammen mit Nr. 167 Dr. Varnier vermacht;

ABB. 74 *Nach dem Stich von Surugue* KAT.-NR. 165

Sammlung P. Torras; Sammlung Dr. Boutin; Sammlung Mme Emile Trépard, Urenkelin von Torras; 1907 Ankauf durch den Louvre.

PARIS, LOUVRE

167 DER JÜNGLING MIT DER GEIGE     *Tf. 22*

Bildnis von Charles Godefroy, Seigneur de Villetaneuse.

Um 1738.

Gegenstück zu Nr. 166.

Leinwand, H. 0,67 m; B. 0,73 m.

Katalogisiert: Guiffrey, Nr. 63; G.W. 627.

Zitiert: Brière, *Catalogue...*, 1924, Nr. 90B; *Le portrait français de Watteau à David*, Ausstellung 1957, Katalog von H. Adhémar, Nr. 14 (Bibl.).

Charles-Théodore Godefroy (1718-1796), der ältere Bruder des vorigen, starb wie dieser unverheiratet; er war ein leidenschaftlicher Musikliebhaber, und seine Familie besitzt noch heute Partituren von ihm.

Sammlung Auguste-Gabriel Godefroy, bis 1813; Sammlung Varnier; Sammlung Torras; Sammlung Dr. Boutin; Sammlung Mme Emile Trépard, Urenkelin von Torras; 1907 Ankauf durch den Louvre.

PARIS, LOUVRE

168 DIE RÜBENPUTZERIN     *Abb. 75*

1738.

Leinwand, H. 0,44 m; B. 0,34 m.

Signiert: *Chardin, 1738*.

Kupferstich von Lépicié, 1742.

Ausgestellt: Salon 1739.

Katalogisiert: Guiffrey, Nr. 20; G.W. 46.

Zitiert: *Journal des Goncourt*, Ausgabe Ricatte, I, S. 817 (September 1860); Kronfeld, *Führer durch die Fürstlich Liechtensteinsche Gemäldegalerie in Wien*, Wien 1931, Nr. 369.

Vermutlich vom Prinzen Joseph Wenzel von Liechtenstein während seiner Gesandtschaft in Frankreich (1737 bis 1741) zusammen mit Nr. 190 (gemalt um 1739) erworben; Sammlung des Fürsten von Liechtenstein, Vaduz.

WASHINGTON, NATIONAL GALLERY (KRESS FOUNDATION)

169 DIE RÜBENPUTZERIN     *Abb. 76*

Um 1738.

Leinwand, H. 0,41 m; B. 0,33 m (angeblich verkleinert).

Signiert: *Chardin*.

Ausgestellt: Deutscher Pavillon der Weltausstellung 1900, Nr. 3; Chardin-Fragonard, 1907, Nr. 10.

Katalogisiert: Guiffrey, Nr. 4; G.W. 48.

Zitiert: P. Seidel, *Les collections d'œuvres d'art français au XVIIIᵉ siècle*, 1900, Nr. 24.

Sammlung Friedrichs II. von Preußen (1746 zusammen mit Nr. 188 erworben); Schloß Potsdam.

BERLIN-DAHLEM, EHEMALS STAATLICHE MUSEEN

170 DIE RÜBENPUTZERIN     *Abb. 77*

Um 1738.

Leinwand, H. 0,45 m; B. 0,36 m.

Signiert: *Chardin*.

Ausgestellt: National Loan Exhibition, London, 1909, Nr. 94; Chardin, Galerie Pigalle, 1929, Nr. 8.

Katalogisiert: nicht bei Guiffrey; Furst, S. 132; G.W. 49.

Zitiert: G. Henriot, *Catalogue de la collection David-Weill*, Bd. I, 1926, S. 47.

Anonyme Auktion, 28. April 1848, Nr. 63; Sammlung Sir Hugh Lane, London (1909); Wildenstein, Paris; Sammlung D. David-Weill; Wildenstein, Paris; Sammlung Mannheimer, Amsterdam.

AMSTERDAM, RIJKSMUSEUM

171 DIE RÜBENPUTZERIN     *Abb. 78*

Um 1738.

Leinwand, H. 0,45 m; B. 0,36 m.

Signiert: *Chardin*.

Ausgestellt: Chefs-d'œuvre de la Pinacothèque de Munich, Petit Palais, 1949, S. 43, Nr. 96, Tf. III; Meisterwerke aus der Münchener Pinakothek, Brüssel, Amsterdam, London, 1948/1949, Nr. 96; Französische Kunst, München, 1953, Nr. 9.

Katalogisiert: Guiffrey, Nr. 11; G.W. 47.

Zitiert: *Alte Pinakothek*, Kat., 1936, Nr. 1090.

Sammlung des Kurfürsten von der Pfalz, Zweibrücken; Galerie des Hofgartens; Schloß Schleißheim, 1822; Alte Pinakothek, 1881.

MÜNCHEN, ALTE PINAKOTHEK

172 DIE STICKERIN     *Tf. 24*

Um 1738.

Gegenstück zu Nr. 176.

Holz, H. 0,19 m; B. 0,16 m.

Signiert: *Chardin*.

Kupferstiche von Gautier-Dagoty, 1743, und von Cécile Magimel (nach dem Stich des vorigen, laut Bocher).

Ausgestellt: Salon 1738, Nr. 26.

Katalogisiert: Guiffrey, Nr. 238; G.W. 253.

Zitiert: *Mercure de France*, Oktober 1738 und Januar 1743; Chevalier de Neufville de Brunaubois-Montador, *Lettre à Mme la marquise de S.P.R.*, 1738; Sirén, *Catalogue...*, 1928, Nr. 778 («La femme à la pelote»); C. Nordenfalk, *Stockholm, Nationalmuseum, Catalogue des écoles étrangères*, 1958, S. 41, Nr. 778.

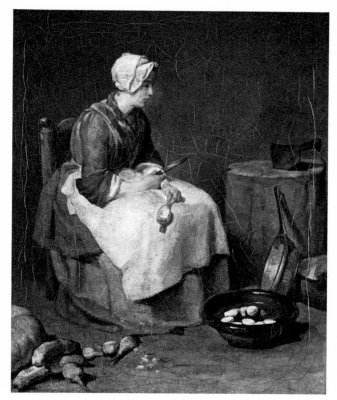

ABB. 75                    KAT.-NR. 168

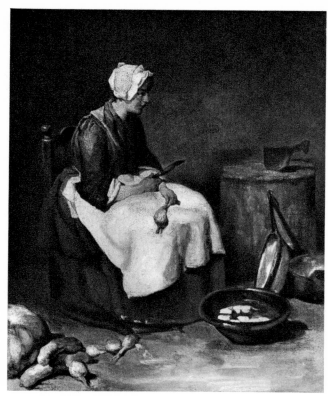

ABB. 77                    KAT.-NR. 170

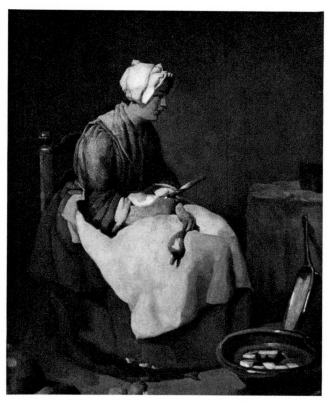

ABB. 76                    KAT.-NR. 169

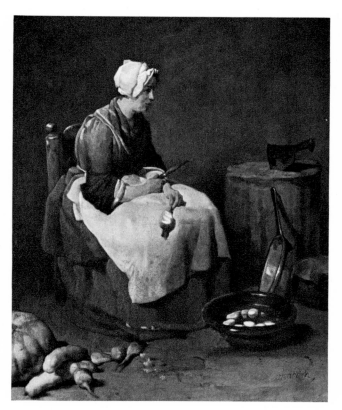

ABB. 78                    KAT.-NR. 171

177

Auktion des Chevalier de La Roque, 1745, Nr. 39 (zusammen mit dem Gegenstück für 100 Livres von Gersaint erworben, vermutlich für den Grafen Tessin); Sammlung des Prinzen Adolf Friedrich von Schweden, zusammen mit dem Gegenstück; Königlich Schwedische Sammlungen. Bis 1865 in Drottningholm.

STOCKHOLM, NATIONALMUSEUM

173 DIE STICKERIN                                      *Abb. 79*

Um 1738.

Wiederholung von Nr. 172.

Gegenstück zu Nr. 177.

Holz, H. 0,19 m; B. 0,16 m.

Ausgestellt: Salon 1738, Nr. 21; Association des artistes, April 1849, Nr. 6; Chartres, 1858, Nr. 55, und 1869, Nr. 18; Blois, 1875, Nr. 185; Chardin-Fragonard, 1907, Nr. 40; Chardin, Galerie Pigalle, 1929, Nr. 22.

Katalogisiert: Guiffrey, Nr. 195; G.W. 254.

Auktion Nogaret, 25. Februar 1778, Nr. 34 (mit Gegenstück); Auktion Prince de Conti, 15. März 1779, Nr. 90 (mit Gegenstück); Auktion Présidente de Bandeville, 3. Dezember 1787, Nr. 51 (mit Gegenstück); Auktion Coupry-Dupré, 21. Februar 1811, Nr. 12 (mit Gegenstück); Auktion Saint, 5. Mai 1846, Nr. 51 (Gegenstück zu Nr. 50); Auktion C. Marcille, 6./7. Mai 1876, Nr. 13 (mit Gegenstück); Sammlung Baron Henri de Rothschild (mit Gegenstück).

ZERSTÖRT IN LONDON, 1939/40

174 DIE STICKERIN

Um 1738.

Gegenstück zu Nr. 178.

Leinwand, H. 0,17 m; B. 0,16 m.

Katalogisiert: nicht bei Guiffrey; G.W. 255.

Auktion des Bildhauers J.-B. Lemoyne, 10. August 1778, Nr. 25 (mit Gegenstück).

VERSCHOLLEN

175 DIE STICKERIN                                      *Abb. 80*

Um 1738.

Wiederholung der vorigen.

Gegenstück zu Nr. 179.

Holz, H. 0,17 m; B. 0,16 m.

Signiert: *Chardin.*

Katalogisiert: nicht bei Guiffrey; G.W. 255, 256.

Auktion Pierre-H. Lemoyne, 19. Mai 1828, Nr. 60 (mit Gegenstück); anonyme Auktion, 3. April 1911, Nr. 21 (mit Gegenstück); Auktion Mme Brasseur, 1. Juni 1928, Nr. 14 (mit Gegenstück); Sammlung Baron Henri de Rothschild (mit Gegenstück).

ZERSTÖRT IN LONDON, 1939/40

176 DER ZEICHNER                                      *Tf. 25*

Um 1738.

Gegenstück zu Nr. 172.

Holz, H. 0,19 m; B. 0,17 m (ursprüngliche Maße: H. 0,18 m; B. 0,15 m).

Signiert: *Chardin.*

Kupferstiche von Gautier-Dagoty, 1743, und Cécile Magimel (nach dem Stich des vorigen, laut Bocher).

Ausgestellt: Salon 1738, Nr. 27.

Katalogisiert: Guiffrey, Nr. 239; G.W. 217.

Zitiert: *Mercure de France,* Januar 1743; Sirén, *Catalogue...,* 1928, Nr. 779; C. Nordenfalk, *Stockholm, Nationalmuseum, Catalogue des écoles étrangères,* 1958, S. 44, Nr. 779.

Auktion Chevalier de La Roque, 1745, Nr. 39 (zusammen mit dem Gegenstück für 100 Livres von Gersaint erworben, vermutlich für den Grafen Tessin, wie Nr. 102); Graf Tessin; Sammlung des Prinzen Adolf Friedrich von Schweden (mit Gegenstück); Königlich Schwedische Sammlungen. Bis 1865 in Drottningholm.

STOCKHOLM, NATIONALMUSEUM

177 DER ZEICHNER                                      *Abb. 81*

Um 1738.

Wiederholung von Nr. 176.

Gegenstück zu Nr. 173.

Holz, H. 0,16 m; B. 0,15 m.

Signiert: *Chardin.*

Katalogisiert: Guiffrey, Nr. 196; G.W. 218.

Auktion Nogaret, 23. Februar 1778, Nr. 34 (mit Gegenstück); Auktion Prince de Conti, 15. März 1779, Nr. 90 (mit Gegenstück); Auktion Mme de Bandeville, 3. Dezember 1787, Nr. 51 (mit Gegenstück); Auktion Coupry-Dupré, 21. Februar 1811, Nr. 12 (mit Gegenstück); Auktion Saint, 5. Mai 1846, Nr. 50 (Gegenstück zu Nr. 51); Auktion C. Marcille, 6./7. Mai 1876, Nr. 13 (mit Gegenstück); Sammlung Baron Henri de Rothschild (mit Gegenstück).

ZERSTÖRT IN LONDON, 1939/40

178 DER ZEICHNER

Um 1738?

Wiederholung.

Gegenstück zu Nr. 174.

Leinwand, H. 0,17 m; B. 0,15 m.

Katalogisiert: nicht bei Guiffrey; G.W. 221.

Auktion des Bildhauers J.-B. Lemoyne, 10. August 1778, Nr. 25 (mit Gegenstück).

VERSCHOLLEN

179 DER ZEICHNER                                      *Abb. 82*

Um 1738.

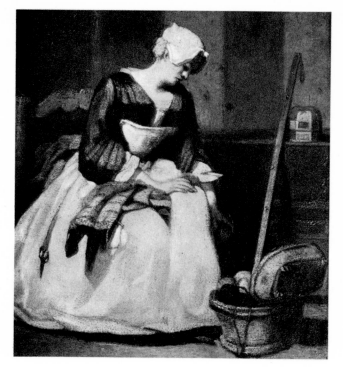

ABB. 79*　　　　　　　　　KAT.-NR. 173

Wiederholung der vorigen.
Gegenstück zu Nr. 175.
Holz, H. 0,17 m; B. 0,15 m.
Signiert: *Chardin*.

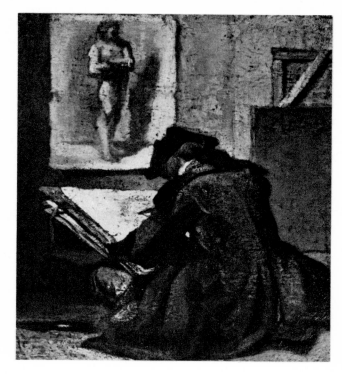

ABB. 81*　　　　　　　　　KAT.-NR. 177

Katalogisiert: nicht bei Guiffrey; G.W. 220.

Auktion P.-H. Lemoyne, 19. Mai 1828, Nr. 60 (mit Gegenstück); anonyme Auktion, 3. April 1911, Nr. 21 (mit Gegenstück); Auktion Mme Brasseur, 1. Juni 1928, Nr. 14

ABB. 80*　　　　　　　　　KAT.-NR. 175

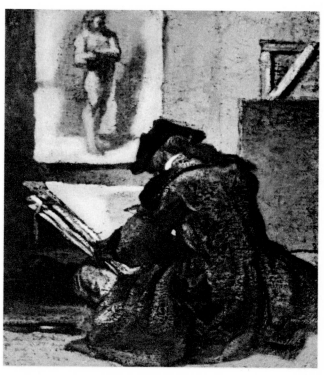

ABB. 82*　　　　　　　　　KAT.-NR. 179

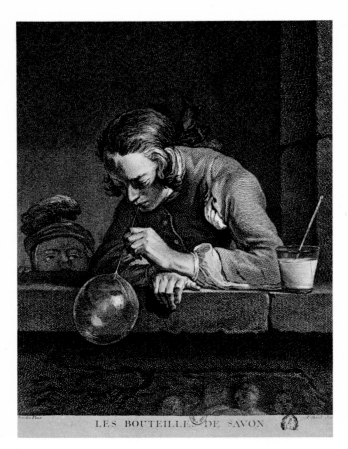

ABB. 83    *Nach dem Stich von Fillœul*                    KAT.-NR. 182

(mit Gegenstück); Sammlung Baron Henri de Rothschild
(mit Gegenstück).

ZERSTÖRT IN LONDON, 1939/40

## 180 DER ZEICHNER

Um 1738.
Wiederholung der vorigen, mit Varianten.
Holz, H. 0,17 m; B. 0,15 m.
Katalogisiert: Guiffrey, Nr. 197; G.W. 219.
Auktion Soret, 11./12. Mai 1863, Nr. 23; Auktion Graf
C... d'A..., 1. Dezember 1868, Nr. 17; Sammlung
Baron Henri de Rothschild.

ZERSTÖRT IN LONDON, 1939/40

## 181 DER ZEICHNER

Um 1738.
«L'élève dessinateur, assis, copiant une figure académique».
Wiederholung der vorigen oder wahrscheinlicher eins
von diesen selber.
H. 0,16 m; B. 0,13 m.
Katalogisiert: nicht bei Guiffrey; G.W. 222.
Auktion [de Ghent], 15.–22. November 1779, Nr. 15;
Auktion Dandré-Bardon, 23. Juni 1783, Nr. 8 (auf Holz).

VERSCHOLLEN (?)

## 182 DIE SEIFENBLASE                    *Abb. 83*

Um 1738/1739?
Kupferstich von Fillœul, Dezember 1739.
Katalogisiert: nicht bei Guiffrey; Teil von G.W. 133.
Unterscheidet sich von der Fassung von 1731 durch das
Relief unter der Fensterbrüstung.

VERSCHOLLEN

## 183 DIE SEIFENBLASE

Um 1738/1739?
Ausgestellt: Salon 1739.
Katalogisiert: nicht bei Guiffrey; Teil von G.W. 133.
Vielleicht identisch mit dem *Garçon faisant des bulles de
savon* im Nachlaßinventar von Chardin, 1779.

VERSCHOLLEN

## 184 DER HAUSBURSCHE                    *Tf. 26*

Um 1738.
Gegenstück zu Nr. 185.
Leinwand, H. 0,46 m; B. 0,37 m.
Ausgestellt: Whitechapel Art Gallery, spring exhibition,
London, 1907, Nr. 116; French Art of the 18th Century,
Burlington Fine Arts Club, London, 1913, Nr. 37; Fran-
zösische Kunst, Rijksmuseum, Amsterdam, 1926, Nr. 10;
The Hunterian Collection, Keenwood, London, 1952,
Nr. 2; 18th Century Art in Europe, Royal Academy,
winter exhibition, London, 1954/1955, Nr. 215.
Katalogisiert: Guiffrey, Nr. 24; G.W. 34.
Zitiert: Laskey, ... *The Hunterian Museum,* 1880, Nr. 14;
McLaren Young, *The Hunterian Collection, County
Council,* 1952, Nr. 2.
Sammlung Dr. William Hunter (1718–1783). Von diesem
zusammen mit dem Gegenstück dem Museum vermacht.

GLASGOW UNIVERSITY, HUNTERIAN MUSEUM

## 185 DIE HAUSMAGD                    *Tf. 27*

1738.
Gegenstück zu Nr. 184.
Leinwand, H. 0,48 m; B. 0,37 m.
Signiert: *Chardin, 1738.*
Ausgestellt: Whitechapel Art Gallery, London, spring
exhibition, 1907, Nr. 112; French Art of the 18th Cen-
tury, Burlington Fine Arts Club, London, 1913, Nr. 38;
Französische Kunst, Rijksmuseum, Amsterdam, 1926,
Nr. 11; Chefs-d'œuvre de l'art français, Paris, 1937,
Nr. 140; The Hunterian Collection, Keenwood, London,
1952, Nr. 3; 18th Century Art in Europe, Royal Academy,
winter exhibition, London, 1954/1955, Nr. 220.
Katalogisiert: Guiffrey, Nr. 25; G.W. 15.
Zitiert: Laskey, ... *The Hunterian Museum,* 1880, Nr. 17;

McLaren Young, *The Hunterian Collection, County Council*, London, 1952, Nr. 3.

Sammlung Dr. William Hunter (1718–1783). Von diesem zusammen mit dem Gegenstück dem Museum vermacht.

GLASGOW UNIVERSITY, HUNTERIAN MUSEUM

## 186 DER HAUSBURSCHE    *Abb. 84*

1738.

Gegenstück zu Nr. 187.

Leinwand, H. 0,41 m; B. 0,35 m.

Signiert: *Chardin, 1738.*

Kupferstich von C.-N. Cochin, 1740.

Ausgestellt: Salon 1738, Nr. 19; Chartres, 1858, Nr. 56, und 1869, Nr. 15.

Katalogisiert: Guiffrey, Nr. 21; G.W. 33, 33 bis.

Zitiert: Chevalier de Neufville de Brunaubois-Montador, *Lettre à la Mme la marquise S.P.R.*, 1. September 1738.

Auktion des Grafen von Vence, 24. November 1760, Nr. 138 (an Peters, mit Gegenstück); Auktion des Marquis de Ménars, Februar 1782, Nr. 30 (an Haudry, mit Gegenstück); Auktion Haudry, Orléans, [1794], Nr. 45 (mit Nr. 44, dem Gegenstück); Sammlung d'Autroche (mit Gegenstück); Sammlung C. Marcille; Auktion C. Mar-

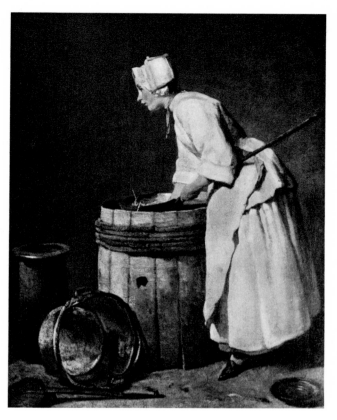

ABB. 85    KAT.-NR. 187

cille, 6. Mai, 1876, Nr. 11 (an Brugmann, Brüssel).

VERSCHOLLEN

## 187 DIE HAUSMAGD    *Abb. 85*

1738.

Gegenstück zu Nr. 186.

Leinwand, H. 0,43 m; B. 0,36 m.

Signiert: *Chardin, 1738.*

Kupferstich von C.-N. Cochin.

Ausgestellt: Salon 1738, Nr. 23; Association des artistes, 1848, Nr. 17; Chartres, 1858, Nr. 57, und 1869, Nr. 16; Chardin-Fragonard, 1907, Nr. 51; Œuvres du XVIIIe siècle au XXe siècle, 1923, Nr. 8; Chardin, Galerie Pigalle, 1929, Nr. 21.

Katalogisiert: Guiffrey, Nr. 188; G.W. 12 und 12 bis.

Zitiert: *Mercure de France*, Oktober 1738.

Wird gelegentlich mit unserer Nr. 265 verwechselt.

Auktion des Grafen von Vence, 24. November 1760, Nr. 138 (an Peters); Auktion des Marquis de Ménars, Februar 1782, Nr. 30 (an Haudry); Auktion Haudry, Orléans, [1794], Nr. 44; Sammlung d'Autroche, vor 1848 (laut Katalog Marcille); Sammlung C. Marcille (mit Gegenstück); Auktion C. Marcille, 6./7. Mai 1876, Nr. 12 (an Stéphane Bourgeois, Köln); Sammlung Baron Henri de Rothschild, Paris.

ZERSTÖRT IN LONDON, 1939/40

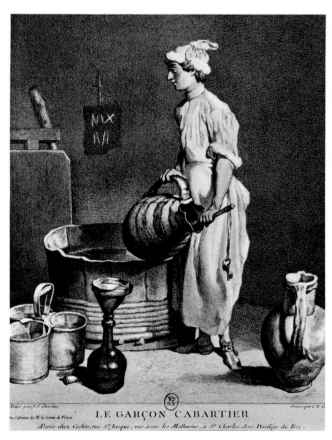

ABB. 84    *Nach dem Stich von Cochin*    KAT.-NR. 186

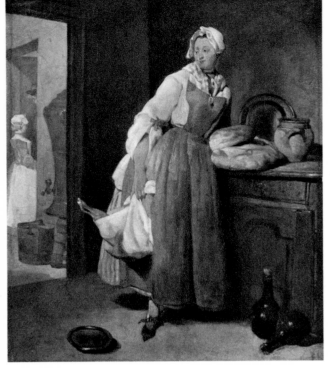

ABB. 86                                    KAT.-NR. 188

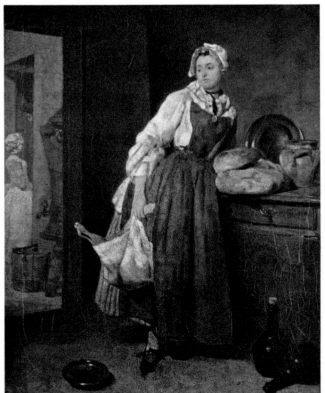

ABB. 87                                    KAT.-NR. 190

188 DIE BOTENFRAU                          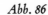*Abb. 86*

1738.

Leinwand, H. 0,46 m; B. 0,37 m.

Signiert: *Chardin, 1738.*

Kupferstich von Lépicié, 1742 (laut Katalog der Auktion La Roque und laut Bocher).

Ausgestellt: Salon 1739; Weltausstellung 1900, Deutscher Pavillon, Nr. 2; Chardin-Fragonard, 1907, Nr. 9; Chardin, Galerie Pigalle, 1929, Nr. 4.

Katalogisiert: Guiffrey, Nr. 3; G.W. 40.

Zitiert: P. Seidel, *Les collections d'œuvres d'art français au XVIIIᵉ siècle...,* 1900, Nr. 99.

Auktion des Chevalier de La Roque, 1745, Nr. 190 (unter Erwähnung des Stichs *La Pourvoyeuse* von Lépicié (?); zusammen mit *La Gouvernante* für 164 Livres an den Händler Colins); Sammlung Friedrichs II. von Preußen (1746 zusammen mit Nr. 169 erworben); Schloß Charlottenburg, 1773; dann Schloß Potsdam.

BERLIN-DAHLEM, EHEMALS STAATLICHE MUSEEN

189 DIE BOTENFRAU                          *Tf. 28*

1739.

Leinwand, H. 0,470 m; B. 0,375 m.

Signiert: *Chardin, 1739.*

Ausgestellt: Tableaux et dessins de l'Ecole française, Galerie Martinet, 1860, Nr. 999.

Katalogisiert: Guiffrey, Nr. 69; G.W. 41.

Zitiert: Brière, *Catalogue...,* 1924, Nr. 99.

Auktion des Arztes Dr. Maury, 13. Februar 1835, Nr. 15; Auktion A. Giroux, 10.-12. Februar 1851, Nr. 38; Auktion Laperlier, 11.-13. April 1867, Nr. 7, für den Louvre gekauft.

PARIS, LOUVRE

190 DIE BOTENFRAU                          *Abb. 87*

1739.

Leinwand, H. 0,46 m; B. 0,37 m.

Signiert: *Chardin, 1739* (Signatur möglicherweise nicht authentisch).

Katalogisiert: Guiffrey, Nr. 19; G.W. 42.

Zitiert: *Journal des Goncourt,* Ausgabe Ricatte, I, S. 817 (September 1860, erwähnt als 1835 datiert); A. Kronfeld, *Führer durch die Fürstlich Liechtensteinsche Gemäldegalerie in Wien,* Wien 1931, Nr. 376.

Vermutlich durch den Prinzen Joseph Wenzel von Liechtenstein während seiner Gesandtschaft in Frankreich (1737–1741) zusammen mit unserer Nr. 168 erworben. Sammlung des Fürsten von Liechtenstein, Vaduz.

OTTAWA, NATIONALMUSEUM

**191 DIE KINDERFRAU** *Tf. 29*

1739.

Als Gegenstück zu Nr. 218 (um 1746) verwendet.

Leinwand, H. 0,45 m; B. 0,35 m.

Signiert: *Chardin, 1739.*

Kupferstich von Lépicié, 1739 (mit leichten Abweichungen).

Ausgestellt: Salon 1739; Chardin-Fragonard, 1907, Nr. 24.

Katalogisiert: Guiffrey, Nr. 18; G.W. 87.

Zitiert: *Mercure de France*, September und Dezember 1739; Chevalier de Neufville de Brunaubois-Montador, *Lettre à Mme la marquise S.P.R.*, 1739; Mariette, *Abecedario*, Bd. I, S. 358; *Procès-verbaux de l'Académie*, Bd. V, S. 267; *Journal des Goncourt*, Ausgabe Ricatte, I, S. 817 (September 1860); A. Kronfeld, *Führer durch die Fürstlich Liechtensteinsche Gemäldegalerie in Wien*, Wien 1931, Nr. 371.

Sammlung der Fürsten von Liechtenstein, Wien.

OTTAWA, NATIONALMUSEUM

**192 DIE KINDERFRAU**

Um 1739?

Leinwand, H. 0,42 m; B. 0,36 m.

Gegenstück zu Nr. 193.

Katalogisiert: nicht bei Guiffrey; G.W. 88.

Zitiert: *Inventaire après décès de Chardin*, 1779 («Un petit garçon et sa gouvernante»).

Auktion Chardin, 6. März 1780, Nr. 14 (mit Gegenstück).

VERSCHOLLEN

**193 DIE FLEISSIGE MUTTER**

Um 1739?

Gegenstück zu Nr. 192.

Leinwand, H. 0,48 m; B. 0,40 m.

Katalogisiert: nicht bei Guiffrey; G.W. 98.

Auktion Chardin, 6. März 1780, Nr. 14 (mit Gegenstück: 30 Livres, 4 Sols); Auktion Montullé und Bélisard, 22. Dezember 1783, Nr. 72 (H. 0,45 m, B. 0,38 m; 123 Livres; de Mouon); Auktion Reber, 1809, Nr. 974 (H. 0,48 m, B. 0,42 m); Auktion Edon, 28.–30. Mai 1827, Nr. 4; Auktion Bondon, 7./8. Juni 1831, Nr. 87; anonyme Auktion, 24. November 1834, Nr. 14; Auktion Vicomte d'Harcourt, 31. Januar bis 2. Februar 1842, Nr. 16 (461 Francs); anonyme Auktion, 11.–13. Oktober 1877, Nr. 58 (1100 Francs) (*La Brodeuse*).

VERSCHOLLEN

**194 DIE FLEISSIGE MUTTER** *Tf. 30*

Um 1739/1740.

Gegenstück zu Nr. 198.

Leinwand, H. 0,49 m; B. 0,39 m.

Nicht signiert.

Kupferstich von Lépicié, 1740; von J. Lemoine, 1740; von Cochin père, 1741.

Ausgestellt: Salon 1740, Nr. 60 (mit Gegenstück).

Katalogisiert: Guiffrey, Nr. 66; G.W. 95.

Zitiert: Abbée Desfontaines, *Observations sur les écrits modernes*, 1740; *Mercure de France*, Oktober/November und Dezember 1740; Mariette, *Abecedario*, Bd. I, S. 358; *Procès-verbaux de l'Académie*, Bd. V, S. 290; Brière, *Catalogue...*, 1924, Nr. 91.

Laut Mariette von Chardin am 17. November 1740 mit dem Gegenstück dem König präsentiert, wie man es nach dem Salon mit wichtigen Bildern zu tun pflegte. Kein Anzeichen eines königlichen Ankaufs, aber seit 1744 mit dem Gegenstück in der Superintendantur Versailles.

PARIS, LOUVRE

**195 DIE FLEISSIGE MUTTER** *Abb. 88*

Um 1739.

Wiederholung von Nr. 194.

Gegenstück (?) zu Nr. 214.

Leinwand, H. 0,50 m; B. 0,39 m.

Signiert: *Chardin.*

Katalogisiert: nicht bei Guiffrey; G.W. 96.

Zitiert: C. Collins Baker, *Collection of Pictures in the possession of Lord Leconfield*, Nr. 561.

Vielleicht identisch mit dem Bild der Auktion Barnard, London, 1791 (von Sparrow erworben).

Sammlung Lord Leconfield, Petworth.

NEW YORK, SAMMLUNG JOHN D. ROCKEFELLER JR.

**196 DIE FLEISSIGE MUTTER** *Abb. 89*

Um 1739.

Wiederholung oder Kopie von Nr. 194, «retouché par Chardin», laut Duben, 1760, und laut einer Beschriftung mit Tinte auf der Rückseite.

Leinwand, H. 0,50 m; B. 0,39 m.

Katalogisiert: Guiffrey, Nr. 240; G.W. 97.

Zitiert: Sirén, *Catalogue...*, 1928, Nr. 784; C. Nordenfalk, *Stockholm, Nationalmuseum, Catalogue des écoles étrangères*, 1958, Nr. 414.

Königlich Schwedische Sammlungen seit 1741 (damals vom Grafen Tessin in Paris erworben); bis 1865 in Schloß Drottningholm.

STOCKHOLM, NATIONALMUSEUM

**197 DAS TISCHGEBET** *Abb. 90*

Um 1739/1740.

Skizze.

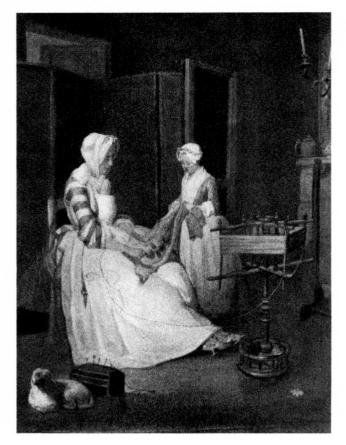

ABB. 88

Leinwand, H. 0,45 m; B. 0,39 m.

Katalogisiert: nicht bei Guiffrey; G.W. 80.

Ausgestellt: Besançon, 1906, Nr. 18; La Vie parisienne au XVIII^e siècle, 1928, Nr. 34; Chardin, Galerie Pigalle, 1929, Nr. 12.

Auktion Dezallier d'Argenville, 18. Januar 1799, Nr. 481: «Etude d'un Bénédicité, esquisse peinte à l'huile»; Auktion Marcille, 12./13. Januar 1857, Nr. 20; anonyme Auktion, 22. Januar 1867, Nr. 12; Auktion M.B., 22. Februar 1875, Nr. 565; Auktion Beurnonville, 21./22. März 1883, Nr. 8; Auktion E. Borthon, Dijon, 1890, Nr. 16; Sammlung Raoul d'Hotelans, 1906; Sammlung Arthur Veil-Picard.

PARIS, PRIVATBESITZ

## 198 DAS TISCHGEBET                              Tf. 31

Um 1740.

Gegenstück zu Nr. 194.

Leinwand, H. 0,49 m; B. 0,39 m.

Kupferstich von B. Lépicié, 1744, und von R.-E.-M. Lépicié.

Laut Katalog *Chefs-d'œuvre de la peinture française du Louvre*, Petit Palais, 1946, wäre die junge Mutter die Frau von Chardins Bruder. Vielleicht hatte das Bild im Hungerjahr 1740 wegen seines Gegenstandes eine besondere aktuelle Bedeutung.

Ausgestellt: Salon 1740, Nr. 61 (mit Pendant).

Katalogisiert: Guiffrey, Nr. 67; G.W. 74.

Zitiert: *Mercure de France*, Oktober und November 1740, Dezember 1744; Abbé Desfontaines, *Observations sur les écrits modernes*, 1740; Mariette, *Abecedario*, Bd. I, S. 358; F. Engerrand, *Inventaire des tableaux commandés... par la Direction des Bâtiments du Roi*, S. 80; Brière, *Catalogue...*, 1924, Nr. 92.

Königliche Sammlungen seit 1744 (1740 dem König präsentiert); Superintendantur Versailles, 1760.

Eine von Chardin retuschierte Kopie soll sich im Museum von Stockholm befinden (1741 vom Grafen Tessin in Paris erworben, siehe Sirén, *Catalogue...*, 1928, Nr. 783). Es würde sich um das Pendant von unserer Nr. 196 handeln.

PARIS, LOUVRE

## 199 DAS TISCHGEBET                              Abb. 91

Um 1739/1740.

Leinwand, H. 0,495 m; B. 0,41 m.

Ausgestellt: Chardin, Galerie Pigalle, 1929, Nr. 7; Französische Kunst des 18. Jahrhunderts, Kopenhagen, Nr. 28; Französische Malerei von Poussin bis Ingres, Hamburger Kunsthalle, 1952/1953, Nr. 9.

Katalogisiert: Guiffrey, Nr. 68; G.W. 75.

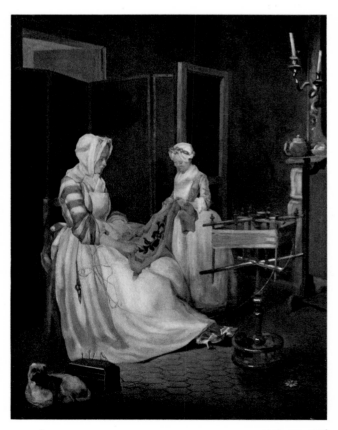

ABB. 89

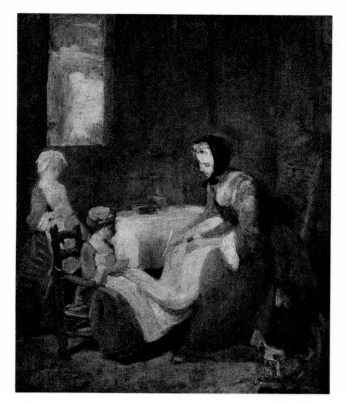

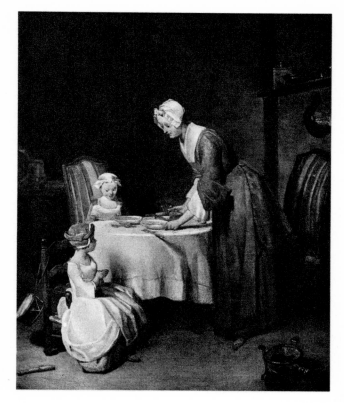

ABB. 90            KAT.-NR. 197

ABB. 91            KAT.-NR. 199

Zitiert: Fr. Reiset, *Notice des tableaux légués au Musée Impérial du Louvre*, Nr. 170; Brière, *Catalogue...*, 1924, Nr. 93.

Vielleicht identisch mit dem in Chardins Nachlaßinventar (1779) zitierten und auf 48 Livres geschätzten Bild; vermutlich in der Denon-Auktion, 1. Mai 1826, Nr. 145; Auktion Saint, 4. Mai 1846, Nr. 48 (an La Caze); 1869 von La Caze dem Louvre vermacht.

PARIS, LOUVRE

### 200 DIE MORGENTOILETTE          *Tf. 34*

Um 1740.

Leinwand, H. 0,49 m; B. 0,39 m.

Kupferstich von Le Bas, 1741 (das Bild damals im Besitz von Tessin).

Ausgestellt: Salon 1741, Nr. 71 (im Besitz von Tessin).

Katalogisiert: Guiffrey, Nr. 242; G.W. 100.

Zitiert: *Lettre à M. de Poiresson-Chamarande...; Mercure de France*, Oktober und Dezember 1741; Sirén, *Catalogue...*, 1928, Nr. 782; C. Nordenfalk, *Stockholm, Nationalmuseum, Catalogue des écoles étrangères*, 1958, S. 41.

1741 von Tessin gekauft; 1749 von König Friedrich I. der Erbprinzessin Luise Ulrike von Schweden geschenkt; bis 1865 in Schloß Drottningholm; Königlich Schwedische Sammlungen.

STOCKHOLM, NATIONALMUSEUM

### 201 DER AFFE ALS ANTIQUAR       *Abb. 92*

Um 1739/1740.

Oval auf rechteckiger Leinwand, H. 0,81 m; B. 0,65 m.

Gegenstück zu Nr. 202.

Katalogisiert: Guiffrey, Nr. 70; G.W. 1171.

Zitiert: Brière, *Catalogue...*, 1924, Nr. 97.

Sammlung Baroilhet; Sammlung de Laneuville; 1852 dem Louvre verkauft.

Vermutlich das Exemplar des Salons 1740 (Nr. 59), welches Chardin für sich selbst behielt (Auktion Chardin, 1780, Nr. 17, mit dem Gegenstück). Ehemalige Maße: H. 0,72 m; B. 0,54 m.

PARIS, LOUVRE

### 202 DER AFFE ALS MALER         *Abb. 93*

Um 1739/1740.

Leinwand, H. 0,73 m; B. 0,59 m.

Gegenstück zu Nr. 201.

Katalogisiert: Guiffrey, Nr. 71; G.W. 1179.

Zitiert: Brière, *Catalogue...*, 1924, Nr. 104.

Von Guiffrey, Brière und andern irrtümlich mit dem viel kleineren Bild der Auktion Lemoyne identifiziert (siehe Nr. 8).

Es handelt sich viel eher um das Bild *Le Peintre* oder *Le*

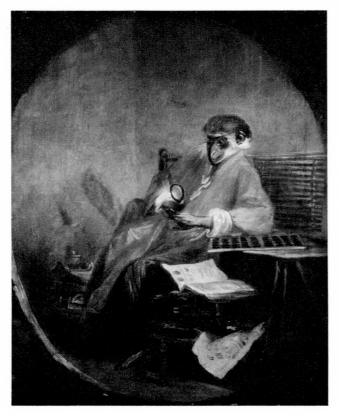

ABB. 92                                KAT.-NR. 201

*Singe qui peint* des Salons 1740, welches Chardin für sich selbst behielt (Auktion Chardin, 6. März 1780, Nr. 17).

Sammlung La Caze; von La Caze 1869 dem Louvre vermacht.

PARIS, LOUVRE

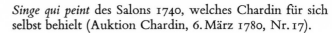

203  DER AFFE ALS MALER                    *Abb. 94*

Um 1739/1740.

Verkleinerte Wiederholung von Nr. 202.

Leinwand, H. 0,40 m; B. 0,32 m.

Katalogisiert: Guiffrey, Nr. 199 (irrtümlich mit dem Bild der Auktionen Lemoyne und du Preuil identifiziert, siehe Nr. 8); G.W. 1180.

Anonyme Auktion, 16. April 1863, Nr. 12; Auktion F. de Villars, 13. März 1868, Nr. 16; Sammlung Baron Henri de Rothschild.

ZERSTÖRT IN LONDON 1939/40

204  DER KNABE MIT DEM KREISEL              *Abb. 95*

Bildnis von Auguste-Gabriel Godefroy.
1741.

Wiederholung mit leichten Abweichungen von Nr. 166 (1738).

Leinwand, H. 0,67 m; B. 0,73 m.

Signiert: *Chardin, 1741.*

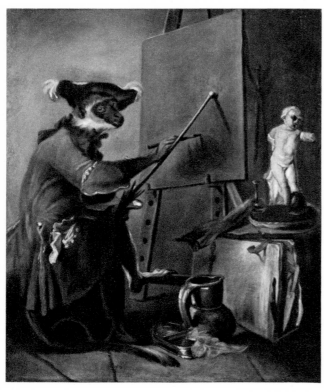

ABB. 93                                KAT.-NR. 202

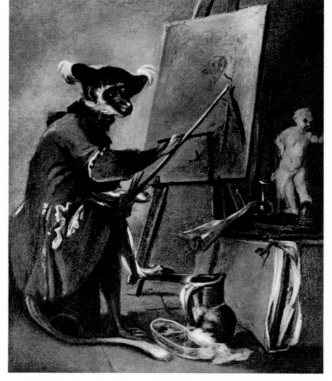

ABB. 94                                KAT.-NR. 203

Kupferstich von Lépicié, 1742.

Katalogisiert: Guiffrey, Nr. 129; G.W. 624.

Auktion des Chevalier de la Roque, Paris, 1745, Nr. 173 (25 Livres, an Gersaint: «Un jeune écolier qui joue au toton»); Auktion des Marquis de Cypierre, 10. März 1845, Nr. 23; Sammlung des Marquis de Montesquiou, seit 1860; Sammlung Camille Groult; Sammlung Jean Groult; Sammlung Wildenstein, New York.

São Paulo, Museo d'Arte

## 205 DER KNABE MIT DEM KREISEL

Bildnis von Auguste-Gabriel Godefroy.

Um 1741?

Wiederholung von Nr. 166.

Katalogisiert: nicht bei Guiffrey; G.W. 625.

Zitiert: *Inventaire après décès de Chardin*, 1779.

Verschollen

## 206 DAS MÄDCHEN
## MIT DEM FEDERBALL        *Tf. 32*

1741.

Leinwand, H. 0,81 m; B. 0,64 m.

Gegenstück zu Nr. 207.

Signiert: *Chardin, 1741.*

Ausgestellt: Palais Bourbon, Exposition au profit des Alsaciens-Lorrains, 1874, Nr. 54; Chardin-Fragonard, 1907, Nr. 49; Französische Kunst des 18. Jahrhunderts, Königliche Akademie der Schönen Künste, Berlin, 1910, Nr. 302; Retrospektive französischer Kunst, Amsterdam, 1926, Nr. 7; Chardin, Galerie Pigalle, 1929, Nr. 16; Ausstellung französischer Kunst, Royal Academy, London, 1932, Nr. 233; Chefs-d'œuvre de l'art français, Paris, 1937, Nr. 138; Chefs-d'œuvre des collections françaises retrouvés en Allemagne, Orangerie, Paris, Nr. 11; L'Enfance, Galerie Charpentier, Paris, 1949, Nr. 20; De Watteau à Cézanne, Genf, 1951, Nr. 8; Schönheit des 18. Jahrhunderts, Kunsthaus Zürich, 1955, Nr. 61; Cent chefs-d'œuvre de l'art français, Galerie Charpentier, Paris, 1957, Nr. 15; Französische Kunst, Stockholm, 1958, Nr. 74.

Katalogisiert: Guiffrey, Nr. 186; G.W. 160.

Zitiert: Ed. und J. de Goncourt, *L'Art du XVIII<sup>e</sup> siècle*, 1874, I, S. 107; Bocher, *Chardin*, Nr. 29; F. Courboin, in R.A.A.M., 1897, II, S. 268; *Les Arts*, 1905, S. 9, Nr. 47; Guiffrey, Nr. 186; Furst, S. 218; A. Pascal und R. Gaucheron, *Documents sur l'œuvre et la vie de Chardin*, 1931, S. 124/125; Serge Ernst, *Notes sur des tableaux français de l'Ermitage*, in *Revue de l'Art Ancien et Moderne*, November 1935, S. 135–144; Ernst Goldschmidt, *Chardin*, S. 33.

Von Katharina II. erworben. 1854 von Nikolaus I. verkauft; Sammlung L.-J. Lazareff; anonyme Auktion, Hôtel Drouot, 29. Januar 1875, Nr. 4; Sammlung des Marquis

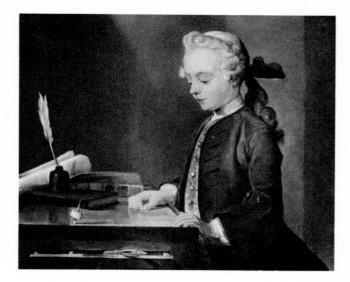

ABB. 95                               KAT.-NR. 204

d'Abzac; Auktion Cronier, 1905, Nr. 1; Sammlung des Barons Henri de Rothschild.

Paris, Sammlung Baron Philippe de Rothschild

## 207 DAS KARTENHAUS        *Tf. 33*

Um 1741.

Gegenstück zu Nr. 206.

Leinwand, H. 0,81 m; B. 0,65 m.

Signiert: *J. Chardin* (Signatur zweifelhaft).

Kupferstich von Pierre Aveline (vor 1760 in Lyon erschienen).

Katalogisiert: Guiffrey, Nr. 233; G.W. 141.

Zitiert: Somov, *Catalogue du Musée de l'Ermitage*, 1903, Nr. 1515; *National Gallery of Art, Washington. Paintings and sculpture from the Mellon Collection*, 1949.

Auktion des Malers und Händlers A. Paillet, 15. Dezember 1777, Nr. 211; laut Ernst (Serge), *Notes sur des tableaux français de l'Ermitage*, in *Revue de l'Art Ancien et Moderne*, November 1935, S. 135–144, wurde das Bild von der Kaiserin Katharina II. erworben (vom Grafen Ernst Minich zwischen 1777 und 1785 beschrieben unter Nr. 408 im ersten handschriftlichen Katalog der Ermitage); Ermitage, Leningrad; verkauft um 1920; Sammlung Mellon.

Washington, National Gallery

## 208 DAS KARTENHAUS        *Abb. 96*

Um 1741.

Leinwand, H. 0,60 m; B. 0,72 m.

Kupferstich von Lépicié, 1743.

Ausgestellt: Möglicherweise im Salon 1741, Nr. 72 (laut Martin Davies); wäre in diesem Falle zu identifizieren mit dem Bildnis des Sohns von Herrn Le Noir.

Katalogisiert: nicht bei Guiffrey; G.W. 145.

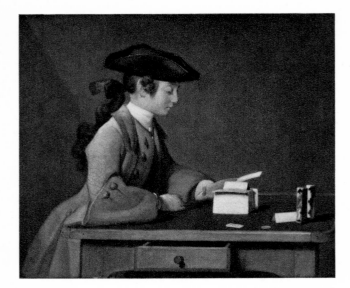

ABB. 96                                    KAT.-NR. 208

Zitiert: *Catalogue of the National Gallery,* London, 1929, Nr. 4078; Martin Davies, *National Gallery Catalogue, French School,* London, 1946, S. 16, Nr. 4078, und Neuausgabe 1957, S. 29, Nr. 4078.

Sammlung James Stuart; Sammlung John Webb; 1925 von Webbs Tochter Mrs. Edith Cragg of Wistham der National Gallery als «John Webb Bequest» vermacht.

LONDON, NATIONAL GALLERY

209 DAS KARTENHAUS                          *Abb. 98*

Um 1741.

In der Auktion Trouard als Pendant von Nr. 75 (1731).

Leinwand, H. 0,58 m; B. 0,63 m.

Katalogisiert: Guiffrey, Nr. 114; G.W. 144.

Auktion Trouard, 22. Februar 1779, Nr. 44; Auktion J. Doucet, 6. Juni 1912, Nr. 135; Sammlung Wildenstein.

WINTERTHUR, SAMMLUNG OSKAR REINHART

210 BILDNIS VON Mme LE NOIR                *Abb. 97*

«L'instant de la méditation» (Titel des Kupferstichs).

Um 1742/1743.

Mme Lenoir war die Frau eines mit Chardin befreundeten Kunsttischlers und nicht die Gattin des Generalleutnants der Polizei.

Kupferstich von Surugue, 1747. Der Stich ist von Chardin dem Gatten der Dargestellten gewidmet.

Ausgestellt: Salon 1743, Nr. 57.

Katalogisiert: nicht bei Guiffrey; G.W. 357.

Zitiert: *Mercure de France,* Oktober 1747 (in bezug auf den Stich).

VERSCHOLLEN

211 JUNGE FRAU BEI DER TOILETTE

Um 1743?

Leinwand, H. 0,53 m; B. 0,45 m.

Katalogisiert: nicht bei Guiffrey; G.W. 291.

Auktion des Hofmalers Largillierre, 14. Januar 1765, Nr. 55.

Wir katalogisieren das Werk an dieser Stelle ohne das genaue Datum zu kennen; das Bild muß jedenfalls vor Largillierres Todesjahr 1746 entstanden sein.

VERSCHOLLEN

212 DAMENBILDNIS                            *Abb. 99*

Um 1746.

Leinwand, H. 0,82 m; B. 0,65 m.

Katalogisiert: nicht bei Guiffrey; G.W. 566.

Ausgestellt: Salon 1746, Nr. 73 («grand comme nature»).

Zitiert: La Font de Saint-Yenne, *Réflexions...,* 1746, S. 109.

Sammlung Leopold Goldsmith; Sammlung des Grafen Pastré; Sammlung Wildenstein; Sammlung Samuel H. Kreß.

WASHINGTON, NATIONAL GALLERY (KRESS FOUNDATION)

213 BILDNIS DES CHIRURGEN
ANDREAS LEVRET                             *Abb. 100*

Um 1745/1746.

«Grand comme nature».

Kupferstich von Louis Le Grand, 1753.

Ausgestellt: Salon 1746, Nr. 74.

Katalogisiert: Guiffrey, S. 8; G.W. 454.

Zitiert: La Font de Saint-Yenne, *Réflexions...,* 1746, S. 146.

VERSCHOLLEN

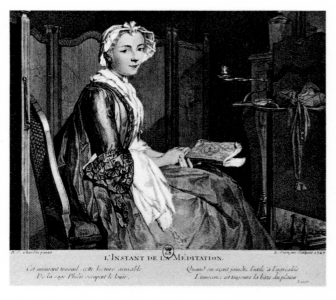

ABB. 97   *Nach dem Stich von Surugue*        KAT.-NR. 210

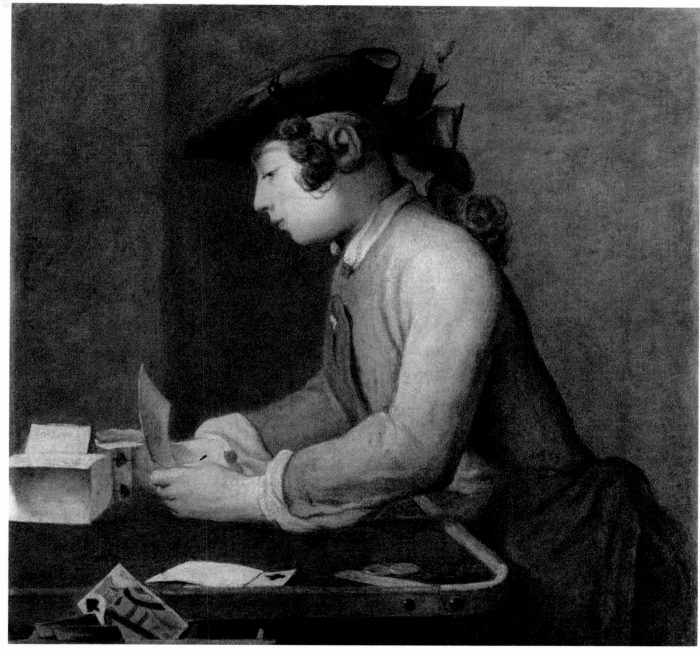

ABB. 98

214 DAS TISCHGEBET  *Abb. 101*

Um 1746.

Leinwand, H. 0,49 m; B. 0,38 m.

Signiert: *Chardin* (gemäß dem letzten Katalog *1744* datiert).

Katalogisiert: Guiffrey, Nr. 235; G.W. 78.

Zitiert: Somov, *Catalogue du Musée de l'Ermitage*, 1903, Nr. 1513; Ch. Sterling, *Musée de l'Ermitage, la peinture française...*, 1957, S. 48 und 217; *Musée de l'Ermitage, Catalogue des peintures*, 1958, Bd. I, S. 355, Nr. 1193.

Kaiserlich Russische Sammlungen (von Katharina II. zwischen 1763 und 1773 erworben, laut dem letzten Katalog).

LENINGRAD, ERMITAGE

215 DAS TISCHGEBET

Um 1746?

Leinwand, H. 0,513 m; B. 0,675 m.

«Répétition du Bénédicité avec addition pour faire pendant à un Teniers placé dans le Cabinet de M. [de La Live].» Der eine Teniers von La Live maß 0,472 × 0,554 m, der andere 0,75 × 1,20 m.

Ausgestellt: Salon 1746, Nr. 71.

Katalogisiert: nicht bei Guiffrey; G.W. 79.

Zitiert: La Font de Saint-Yenne, *Réflexions...*, 1746, S. 146; *Mercure de France*, Oktober 1746.

VERSCHOLLEN

**216 DAS TISCHGEBET** *Abb. 102*

Um 1740–1746.

Leinwand, H. 0,50 m; B. 0,66 m.

Ausgestellt: Tableaux et dessins de l'Ecole française, Galerie Martinet, 1880, Nr. 100; Exposition des tableaux de maîtres anciens au profit des inondés du Midi, 1887, Nr. 20.

Katalogisiert: Guiffrey, Nr. 132; G.W. 79$^{ter}$.

Anonyme Auktion, 9./10. April 1832, Nr. 9; Sammlung C. Marcille, zwischen 1860 und 1886/1887; Sammlung Sir Robert Abdy; Sammlung D. G. Van Beuningen; von diesem Boymans Museum vermacht.

ROTTERDAM, MUSEUM BOYMANS – VAN BEUNINGEN

**217 DIE KRANKENKOST** *Abb. 103*

Um 1746.

Skizze.

Leinwand, H. 0,42 m; B. 0,32 m.

Kupferstich von J. de Goncourt.

Ausgestellt: Tableaux et dessins de l'Ecole française, Galerie Martinet, 1860, Nr. 353.

Katalogisiert: Guiffrey, Nr. 164; G.W. 2.

Auktion Marcille, 1857, Nr. 258: Auktion Laperlier, 11.–13. April 1867, Nr. 9; Auktion Laperlier, 17./18. Fe-

bruar 1879, Nr. 4; Auktion Beurnonville, 9.–16. Mai 1881, Nr. 29; Auktion L. Michel-Lévy, 17./18. Juni 1925, Nr. 124; Sammlung Sir Robert Abdy.

SCHWEIZ, PRIVATBESITZ

**218 DIE KRANKENKOST** *Tf. 35*

Um 1746/1747.

Gegenstück zu Nr. 191 (1739 [?]).

Leinwand, H. 0,45 m; B. 0,35 m.

Ausgestellt: Salon 1747, Nr. 60.

Katalogisiert: Guiffrey, Nr. 17; G.W. 1.

Zitiert: Leblanc, *Lettre sur l'exposition des ouvrages de peinture,* 1747; *Journal des Goncourt,* Ausgabe Ricatte, I, S. 817 (September 1860); A. Kronfeld, *Führer durch die Fürstlich Liechtensteinsche Gemäldegalerie in Wien,* Wien 1931, Nr. 379.

Im Salon 1747 vom Fürsten Joseph Wenzel von Liechtenstein erworben; Sammlung der Fürsten von Liechtenstein, Wien, bis 1950; Sammlung Samuel H. Kreß, New York, 1950; von Kreß der National Gallery vermacht.

WASHINGTON, NATIONAL GALLERY (KRESS COLLECTION)

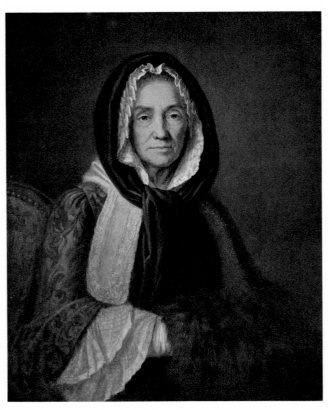

## 219 DAS HAUSHALTUNGSBUCH  *Abb. 104*

Um 1746.

Skizze.

Leinwand, H. 0,46 m; B. 0,37 m.

Kupferstich von Le Bas, 1754 (obwohl er die folgende Nr. 220 gestochen zu haben behauptet).

Ausgestellt: Tableaux... au profit de l'œuvre des orphelins d'Alsace-Lorraine, Salle des Etats, Louvre, 1885, Nr. 56. Katalogisiert: Guiffrey, Nr. 134; G.W. 245.

Auktion des Historienmalers Rouillard, 21. Februar 1853, Nr. 114 («Jeune fille qui écrit», Skizze); Sammlung E. Marcille.

PRIVATBESITZ

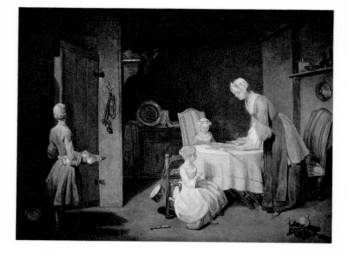

ABB. 102                                        KAT.-NR. 216

Königinwitwe Luise Ulrike von Schweden erworben; Königlich Schwedische Sammlungen.

STOCKHOLM, NATIONALMUSEUM

## 221 DIE HÄUSLICHEN FREUDEN  *Abb. 105*

Um 1746.

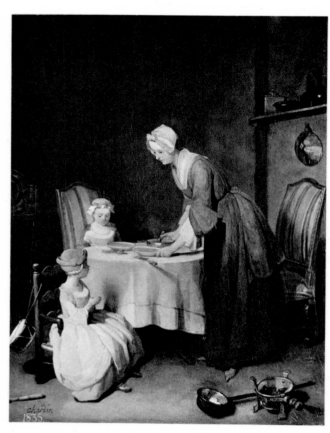

ABB. 101                                        KAT.-NR. 214

## 220 DAS HAUSHALTUNGSBUCH  *Abb. 106*

Um 1746/1747.

Gegenstück zu Nr. 221.

Leinwand, H. 0,43 m; B. 0,35 m.

Katalogisiert: Guiffrey, Nr. 244; G.W. 244.

Zitiert: *Livret du Salon de 1747;* nicht bei Sirén; C. Norden-falk, *Stockholm, Nationalmuseum, Catalogue des écoles étran-gères,* 1958, S. 41.

1747 von Tessin bei Chardin für die Sammlung der

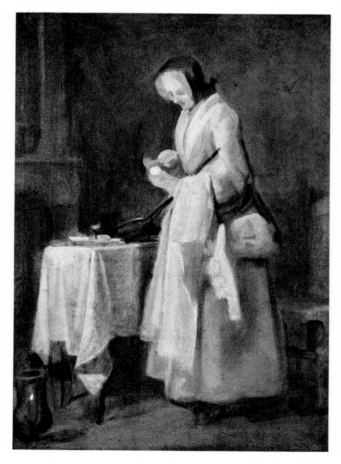

ABB. 103                                        KAT.-NR. 217

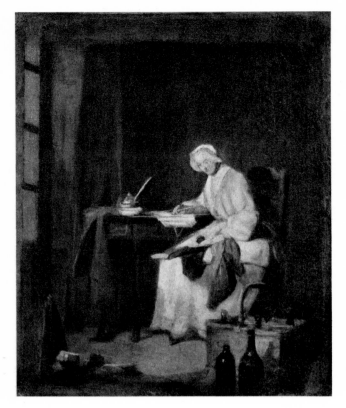

ABB. 104       KAT.-NR. 219

Gegenstück zu Nr. 220.

Leinwand, H. 0,42 m; B. 0,35 m.

Kupferstich von Surugue père, 1747.

Ausgestellt: Salon 1746, Nr. 72.

Katalogisiert: Guiffrey, Nr. 243; G.W. 243.

Zitiert: *Observations sur les arts…*, 1748; Sirén, *Catalogue…*, 1928, S. 185, Nr. 786; C. Nordenfalk, *Stockholm, Nationalmuseum, Catalogue des écoles étrangères,* 1958, S. 41.

1747 von Tessin bei Chardin für die Sammlung der Königinwitwe Luise Ulrike von Schweden erworben (der Stich ist der Gräfin Tessin gewidmet, siehe F. Sander, *Nationalmuseum,* Stockholm, 1878, Bd. I, S. 79, Nr. 73); Königlich Schwedische Sammlungen; bis 1865 in Drottningholm.

STOCKHOLM, NATIONALMUSEUM

222 DER ZEICHNER       *Tf. 37*

«Un dessinateur d'après le Mercure de M. Pigalle».

Um 1748.

Gegenstück zu Nr. 223.

Leinwand, H. 0,41 m; B. 0,47 m.

Ausgestellt: Salon 1748, Nr. 53 (der *Merkur* war 1744 Pigalles «morceau de réception»; Chardin besaß davon einen Gipsabguß).

Katalogisiert: Guiffrey, Nr. 252; G.W. 227.

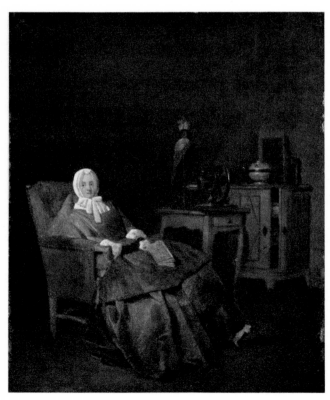

ABB. 105*     KAT.-NR. 221

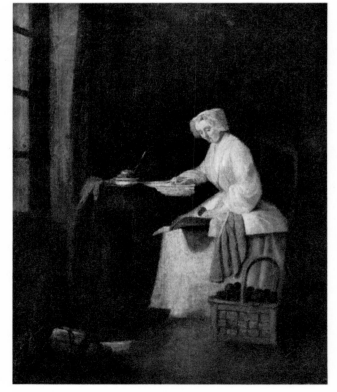

ABB. 106*     KAT.-NR. 220

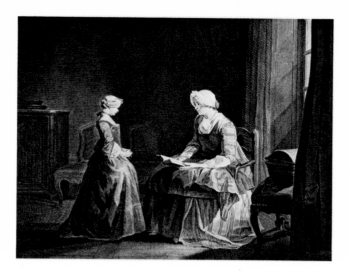

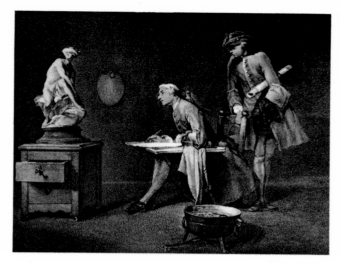

Zitiert: *Mercure de France,* September 1748; Abbé Gougenot, *Lettre sur la peinture...,* 1748; L.-G. Baillet de Saint-Julien, *Réflexions sur quelques circonstances présentes...,* 1748; *Observations sur les arts...,* 1748; O. Granberg, *Inventaire... des trésors d'art en Suède...,* Bd. I, S. 110, Nr. 489, Tf. 66.

Wahrscheinlich von Tessin für die Sammlung der Königinwitwe Luise Ulrike von Schweden erworben. 1760 im Inventar der Sammlung von Schloß Drottningholm erwähnt (siehe F. Sander, *Nationalmuseum,* Stockholm, 1878, Bd. I, S. 80, Nr. 79); vermutlich von der Königin vor 1777 dem Grafen Gustav Adolf Sparre geschenkt.

Vanás (Schweden), Graf Gustav Wachtmeister

### 223 DIE GUTE ERZIEHUNG  *Tf. 36*
Um 1749.

Gegenstück zu Nr. 222.

Leinwand, H. 0,41 m; B. 0,47 m.

Kein Kupferstich.

Katalogisiert: Guiffrey, Nr. 251; G.W. 84.

Ausgestellt: Stockholm, 1926, Nr. 27; Ausstellung französischer Kunst, Stockholm, 1958, Nr. 74.

Zitiert: Mariette, *Abecedario,* Bd. I, S. 359; Sander, *Nationalmuseum,* I, (Liste der Bilder von Drottningholm, 1769, Nr. 78); Granberg, *Inventaire des trésors d'art en Suède,* Bd. II, Nr. 6.

Um 1749 gemalt und nach Schweden geschickt, ohne ausgestellt gewesen zu sein («Il en fait un pour le prince royal de Suède, qui représente une mère ou gouvernante qui fait réciter l'Evangile à une petite fille, pour faire pendant à un autre tableau qu'on aurait vu exposé au dernier Salon et qui a pour sujet un élève dessinant...» [Mariette]). Das Bild wurde vermutlich vom Grafen Tessin erworben; Sammlung der Königin Luise Ulrike von Schweden, seit 1753; zitiert im Inventar von Schloß Drottningholm, 1760; vermutlich von der Königin dem

Grafen Gustav Adolf Sparre geschenkt, da das Bild 1777 nicht mehr in der Sammlung der Königin figuriert.

Vanás (Schweden), Graf Gustav Wachtmeister

### 224 STILLEBEN
«Un Mercure placé sur une table et divers attributs des arts».

Um 1748.

Leinwand, H. 0,22 m; B. 0,24 m.

Katalogisiert: nicht bei Guiffrey; G.W. 1142.

Auktion d'Héricourt, 29. Dezember 1766, Nr. 70.

Verschollen

### 225 DER ZEICHNER  *Abb. 108*
«Un dessinateur d'après le Mercure de M. Pigalle».

Um 1749.

Variante des Sujets von 1738.

Gegenstück zu Nr. 226.

Leinwand, H. 0,40 m; B. 0,46 m.

Kupferstich von Le Bas, 1757 (unter dem Titel *L'étude du dessin* als Pendant von unserer Nr. 226).

Ausgestellt: Salon 1753, Nr. 59.

Katalogisiert: nicht bei Guiffrey; G.W. 228.

Zitiert: Jacques Lacombe, *Salon de 1753,* S. 23; Abbé Laugier, *Jugement d'un amateur sur l'Exposition des tableaux...,* 1753, S. 21; Estève, *Lettre à un ami...,* 1753, S. 87; *Lettre sur quelques écrits de ce temps...,* 1753, S. 326; C.-N. Cochin, *Lettre à un amateur...,* S. 10; Abbé Garrigues de Froment, *Sentimens d'un amateur...,* 1753, S. 8; Fréron, *L'Eloge du Salon...,* 1753, Bd. I, S. 342.

Sammlung La Live de Jully, mit Pendant, 1753; Auktion La Live de Jully, 5. März 1770, Nr. 97 (von Langlier für Boileau gekauft); handelt es sich um das Bild der Auktion Rochard, London, 10. Mai 1844, Nr. 40 (*L'Etudiant*)?

Verschollen

226 DIE GUTE ERZIEHUNG                                  *Abb. 107*

Um 1749.

Gegenstück zu Nr. 225.

Leinwand, H. 0,40 m; B. 0,46 m.

Vermutlich das 1747 gemalte und von Le Bas unter Angabe dieses Datums vor 1757 gestochene Bild (der Stich im Salon 1757 ausgestellt).

Ausgestellt: Salon 1753, Nr. 59.

Katalogisiert: nicht bei Guiffrey; G.W. 85.

Zitiert: Jacques Lacombe, *Le Salon de 1753;* Abbé Laugier, *Jugement d'un amateur sur l'Exposition des tableaux...;* Estève, *Lettre à un ami...,* 1753; C.-N.Cochin, *Lettre à un amateur,* 1753; Abbé Garrigues de Froment, *Sentimens d'un amateur...,* 1753; Fréron, *L'Eloge du Salon,* 1753; Abbé Le Blanc, *Observations sur quelques ouvrages de MM. de l'Académie...,* 1753; La Font de Saint-Yenne, *Sentimens sur quelques ouvrages...,* 1754; *Catalogue historique du Cabinet... de M. de La Live,* 1764.

Sammlung La Live de Jully; Auktion La Live de Jully, 5.März 1770, Nr. 97 (von Langlier mit dem Gegenstück für Boileau gekauft).

Verschollen

227 DIE VOGELORGEL                                      *Abb. 109*

«La dame variant ses amusements».

1751.

Leinwand, H. 0,48 m; B. 0,40 m.

Kupferstich von Laurent Cars, 1753.

Ausgestellt: Salon 1751, Nr. 44.

Katalogisiert: nicht bei Guiffrey; G.W. 263.

Zitiert: *Mercure de France,* November 1753; [Caylus oder Coypel], *Jugement sur les principaux ouvrages exposés au Louvre le 27 août 1751;* Engerand, *Inventaire des tableaux commandés...,* 1753, S. 80; *Gazette des Beaux-Arts,* 1957, S. 158 (angeblich Bildnis von Mme Geoffrin); *Paintings in the Frick Collection,* 1958, S. 13, Nr. 22.

1751 für den König gemalt; bezahlt am 3.Januar 1752.

Sammlung des Marquis de Marigny seit 1753; Auktion des Marquis de Ménars, Februar 1782, Nr. 29; Auktion Richard de Ledan, 3. bis 18.Dezember 1816, Nr. 41; Auktion des Barons Denon, 1.Mai 1826, Nr. 144; Auktion des Grafen d'Houdetot, 12. bis 14.Dezember 1859, Nr. 19; Auktion des Herzogs von Morny, 3.Juni 1865, Nr. 93; Sammlung Gabriel du Tillet, 1884; Sammlung Wildenstein.

New York, Frick Collection

228 DIE VOGELORGEL                                      *Abb. 110*

Um 1751.

Leinwand, H. 0,50 m; B. 0,42 m.

Katalogisiert: nicht bei Guiffrey; G.W. 264.

Zitiert: Bocher, *Les gravures françaises du XVIII$^e$ siècle,* Paris, 1875–1882, Fasz. III, S. 50, Nr. 47.

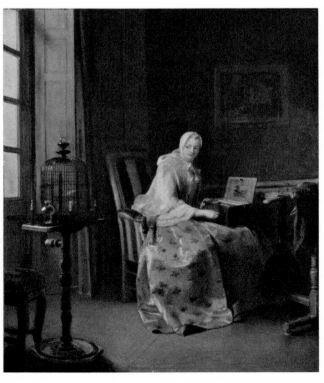

ABB. 109                                        KAT.-NR. 227

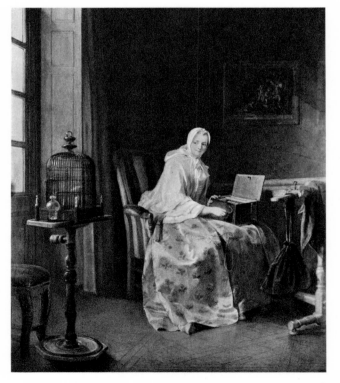

ABB. 110                                        KAT.-NR. 228

Sammlung des Herzogs von Choiseul, Schloß Chanteloup; 1794 vom Gründer des Museums von Tours, Rougeot, erworben, der am 19. März 1794 mit dem «Miniaturenmaler» Raverot vom Departement Indre-et-Loire beauftragt worden war, das Inventar von Schloß Chanteloup aufzunehmen; Sammlung des Advokaten Augeard in Chatellerault, Urenkel von Rougeot und Enkel von Raverot. 1854 von Clément de Ris in Tours gesehen; Sammlung Wildenstein; Sammlung E. A. Ball.

MUNCIE (INDIANA), MUSEUM

### 229 KÜCHENSTILLEBEN Abb. 111

1752.

Leinwand, Maße nicht bekannt (dreimal vergeblich beim Konservator und beim Bürgermeister erfragt).

Signiert: *Chardin, 1752.*

Katalogisiert: Guiffrey, Nr. 47; G.W. 950.

Zitiert: Frénon, *Catalogue du Musée Henry à Cherbourg,* 1912, Nr. 99.

Zwischen 1831 und 1834 von Thomas Henry dem Museum von Cherbourg geschenkt.

CHERBOURG, MUSÉE THOMAS HENRY

### 230 EIN HUND, EIN AFFE, EINE KATZE

«Peints d'après nature».

Um 1752.

Ausgestellt: Salon 1753, Nr. 62.

Katalogisiert: nicht bei Guiffrey; G.W. 686.

Zitiert: Caylus, *Exposition des ouvrages de l'Académie...,* 1753, S. 4/5; C.-N. Cochin, *Lettre à un amateur...,* S. 10/11; Abbé Garrigues de Froment, *Sentimens d'un amateur...,* S. 34 f.; Fréron, *L'Eloge du Salon...,* 1753, Bd. I, S. 342.

VERSCHOLLEN

### 231 STILLEBEN

«Une perdrix et des fruits».

Um 1752/1753.

Ausgestellt: Salon 1753, Nr. 63.

Katalogisiert: nicht bei Guiffrey; G.W. 746.

Zitiert: Fréron, *L'Eloge du Salon...,* 1753, S. 342.

1753 im Besitz von «M. Germain».

Vermutlich das Bild *Une perdrix avec des fruits* der Auktion Prince de Conti, 8. April 1777, Nr. 731.

Siehe Nr. 28.

VERSCHOLLEN

### 232/233 FRÜCHTE

Um 1752/1753.

Zwei Gegenstücke.

Ausgestellt: Salon 1753, Nr. 64.

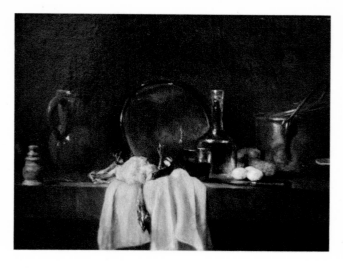

ABB. 111                    KAT.-NR. 229

Damals Sammlung M. de Chasse.

Katalogisiert: nicht bei Guiffrey; G.W. vor Nr. 766.

VERSCHOLLEN

### 234 DER BLINDE Abb. 112

«L'aveugle des Quinze-Vingts».

Um 1753.

Dargestellt ist angeblich der Blinde von Saint-Roch, für welchen Piron einen Sechszeiler gedichtet hatte, um das Mitleid der Passanten zu erregen.

Holz, H. 0,28 m; B. 0,18 m.

Signiert: *Chardin.*

Kupferstich von Surugue fils, 1761.

Ausgestellt: Salon 1753, Nr. 61.

Katalogisiert: Guiffrey, Nr. 192; G.W. 297.

Zitiert: [Jacques Lacombe], *Le Salon* (von 1753); Abbé Laugier, *Jugement d'un amateur sur l'Exposition des tableaux...,* S. 43; P. Estève, *Lettre à un ami...,* 1753, S. 5; *Lettre sur quelques écrits de ce temps...,* 1753, S. 332; La Font de Saint-Yenne, *Sentimens sur quelques ouvrages...;* Abbé Garrigues de Froment, *Sentiments d'un amateur...,* S. 36; Fréron, *L'Eloge du Salon...,* 1753.

Sammlung M. de Bombarde, 1753; Auktion Heineken, 12. Dezember 1757 bis 13. Februar 1758, Nr. 155; Auktion des Chevalier de C. [Clesne], 4. Dezember 1786, Nr. 66; anonyme Auktion, 11 prairial an VII, Nr. 28; Auktion Laperlier, 11. bis 13. April 1867, Nr. 8; Sammlung der Baronin Nathaniel de Rothschild, seit 1886; Sammlung des Barons Henri de Rothschild.

ZERSTÖRT IN LONDON 1939/1940

### 235 DER BLINDE Abb. 113

Um 1753.

Wiederholung von Nr. 234.

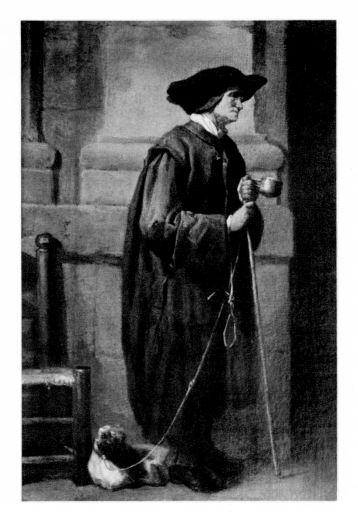

ABB. 112                                         KAT.-NR. 234

Leinwand, H. 0,30 m; B. 0,23 m (ursprünglich 0,29 m ×
0,15 m).

Katalogisiert: nicht bei Guiffrey; G.W. 298.

Auktion Vassal de Saint-Hubert, 17. Januar 1774, Nr. 105
(mit Fragonards *Joueuse de vielle* als Pendant von Barrois
gekauft); Sammlung Lévis-Mirepoix, beschlagnahmt am
7. Dezember 1794 (mit Fragonards *La Marmotte* als Pen-
dant); Auktion Duclos-Dufresnoy, 18. August 1795, Nr. 2;
Sammlung John W. Simpson; Sammlung Wildenstein.

CAMBRIDGE (MASS.), FOGG ART MUSEUM (WINTHROP
COLLECTION)

## 236 KINDER MIT EINER ZIEGE SPIELEND

Um 1754/1755.

«Imitation d'un bas-relief de bronze».

Ausgestellt: Salon 1755, Nr. 46.

Katalogisiert: nicht bei Guiffrey; G.W. 1210.

Zitiert: *Mercure de France*, November 1755; Baillet de
Saint-Julien, *Lettre à un partisan du bon goût*, 1755, S. 9.

VERSCHOLLEN

## 237 DIE ATTRIBUTE DER KUNST       *Tf. 38*

Um 1755.

«Nature morte. Au centre une tête en plâtre de Mercure».

Leinwand, H. 0,52 m; B. 1,12 m.

Signiert rechts unten: *Chardin*.

Ausgestellt: Chefs-d'œuvre de l'art français, 1937, Nr. 142.

Katalogisiert: nicht bei Guiffrey; G.W. 1140.

Zitiert: Notthafft, *Les attributs des arts de Chardin au Musée
de l'Ermitage*, in *Annuaire de l'Ermitage*, 1939, Bd. I,
Fasz. II, S. 1–17; Louis Réau, *Catalogue de l'Art français
dans les musées russes*, S. 73, Nr. 451; Katalog der Puschkin-
Galerie, Moskau, 1948, S. 86 (Nr. 1140).

Das Bild muß Mitte des XVIII. Jahrhunderts und nach
unserer Auffassung vor demjenigen der Ermitage ent-
standen sein; zur Zuschreibung an Chardins Sohn siehe
unseren *Chardin* von 1933, S. 58, Nr. 5.

Sammlung der Prinzessin Paley, Tsarskoie; 1927 der
Ermitage abgetreten.

MOSKAU, PUSCHKIN-MUSEUM

## 238 DIE BÜSTE              *Abb. 114*

Um 1755.

Leinwand, oval, H. 0,60 m; B. 0,52 m.

Signiert: *Ch.*

Katalogisiert: Guiffrey, Nr. 115; G.W. 1138.

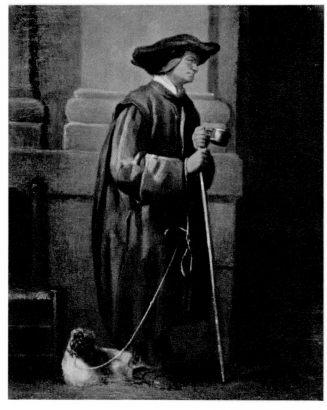

ABB. 113                               KAT.-NR. 235

Zitiert: Lady Dilke, *Chardin et ses œuvres à Potsdam et à Stockholm*, in *Gazette des Beaux-Arts*, 1899, S. 190.

Möglicherweise in der Auktion X..., Z..., 4./5. Mai 1882, Nr. 47 («un buste en plâtre, des rouleaux de papier, un compas, des livres, un encrier, etc. Toile de forme ronde»); Auktion J. Doucet, 6. Juni 1912, Nr. 141.

PARIS, PRIVATBESITZ

### 239 KÜCHENSTILLEBEN

«Préparatifs de quelques mets sur une table de cuisine», oder «Un poulet, un carré de mouton, une marmite de cuivre, un pot de faïence», oder «Une cuisine où on observe un poulet, etc.».

Um 1756/1757.

Gegenstück von Nr. 240.

Leinwand, H. 0,36 m; B. 0,46 m.

Ausgestellt: Salon 1757, Nr. 33.

Katalogisiert: nicht bei Guiffrey; G.W. 948 bis.

Sammlung La Live de Jully, 1757; Auktion de Peters, 9. März 1779, Nr. 164 (für 130 Livres an Basan).

Vielleicht identisch mit Nr. 229.

VERSCHOLLEN

### 240 STILLEBEN

«Pâté, fruits, pot à huile, huilier», auch genannt «Dessert sur une table d'office».

Um 1756/1757.

Gegenstück zu Nr. 239.

Leinwand, H. 0,36 m; B. 0,46 m.

Katalogisiert: nicht bei Guiffrey; G.W. 982.

Ausgestellt: Salon 1757, Nr. 33.

Sammlung La Live de Jully, 1757; Auktion de Peters, 9. März 1779, Nr. 104; Auktion de Peters, 5. November 1787, Nr. 165.

VERSCHOLLEN

### 241 STILLEBEN

«Un déjeuner composé d'un morceau de pâté, d'un verre de vin, d'une cruche et d'un couteau».

Um 1756.

Leinwand, H. 0,54 m; B. 0,70 m.

Katalogisiert: nicht bei Guiffrey; G.W. 1075.

Auktion J. J. Caffieri, 1. Oktober 1775, Nr. 14; anonyme Auktion, 27. Januar 1777, Nr. 12.

VERSCHOLLEN

### 242/243 ZWEI STILLEBEN

«Deux déjeuners: pêches, noix, etc.; pêches, poires et bouteilles».

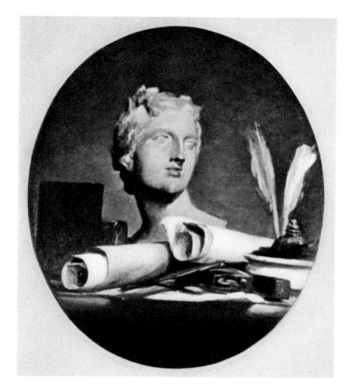

ABB. 114                                    KAT.-NR. 238

Um 1756?

Zwei Gegenstücke.

H. 0,375 m; B. 0,450 m.

Katalogisiert: nicht bei Guiffrey; G.W. 812, 813.

Auktion Lépicié, 10. Februar 1785, Nr. 38.

VERSCHOLLEN

### 244 DER PFIRSICHKORB                    *Abb. 115*

1756.

Leinwand, H. 0,38 m; B. 0,46 m.

Signiert: *J.-B. Chardin. 175* (1750 oder eher 1756).

Ausgestellt: La Vigne et le Vin, Arts décoratifs, 1936, Nr. 20.

Katalogisiert: Guiffrey, Nr. 90; G.W. 791.

Zitiert: Brière, *Catalogue...*, 1924, Nr. 110.

Sammlung La Caze; von diesem 1769 dem Louvre vermacht; heute als Leihgabe im Musée des Beaux-Arts, Straßburg.

PARIS, LOUVRE

### 245 STILLEBEN                           *Tf. 39*

Um 1756.

Gegenstück zu Nr. 246.

Leinwand, H. 0,36 m; B. 0,46 m.

Signiert: *Chardin, 1756* (Datum schwer leserlich).

197

Katalogisiert: Guiffrey, Nr. 146; G.W. 787.

Auktion d'Arjuzon, 2.–4. März 1852, Nr. 2 (mit Gegenstück Nr. 3); Sammlung E. Marcille (mit Gegenstück).

**246 STILLEBEN** *Abb. 117*

Um 1756.

Gegenstück zu Nr. 245.

Leinwand, H. 0,38 m; B. 0,45 m.

ABB. 115 KAT.-NR. 244

Signiert: *Chardin.*

Ausgestellt: Chefs-d'œuvre de l'art français, 1937, Nr. 139.

Katalogisiert: Guiffrey, Nr. 145; G.W. 872.

Auktion d'Arjuzon, 2.–4. März 1852, Nr. 3 (mit Gegen-

ABB. 116* KAT.-NR. 247

stück Nr. 2); Sammlung E. Marcille (mit Gegenstück).

**247 STILLEBEN** *Abb. 116*

Um 1756.

Wiederholung von Nr. 246.

Gegenstück zu Nr. 248.

Leinwand, H. 0,33 m; B. 0,41 m.

Katalogisiert: Guiffrey, Nr. 109; G.W. 871.

ABB. 117 KAT.-NR. 246

Auktion des Barons von Saint-Julien, 21. Juni 1784, Nr. 69 (mit Gegenstück); Sammlung des Malers Hall (mit Gegenstück); Auktion Mme Ditte, 13. März 1922, Nr. 10 (mit Gegenstück); Sammlung Wildenstein (mit Gegenstück).

ALGIER, MUSEUM

ABB. 118* KAT.-NR. 248

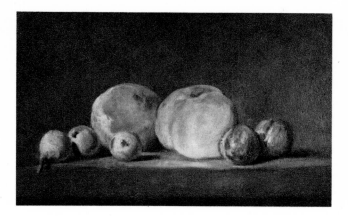

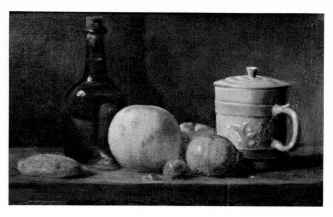

ABB. 119*                KAT.-NR. 255          ABB. 120*                KAT.-NR. 256

248  STILLEBEN                        *Abb. 118*

Um 1756.

Gegenstück zu Nr. 247.

Leinwand, H. 0,33 m; B. 0,41 m.

Katalogisiert: Guiffrey, Nr. 110; G.W. 837.

Auktion des Barons von Saint-Julien, 21. Juni 1784, Nr. 69 (mit Gegenstück); Sammlung des Malers Hall (mit Gegenstück); Auktion Mme Ditte, 13. März 1922 (mit Gegenstück Nr. 10); Sammlung Wildenstein (mit Gegenstück); Sammlung W. R. Timken.

NEW YORK, MRS. AVERELL HARRIMAN

249/250  ZWEI STILLEBEN

«Des prunes, des pêches, une poire, des noix, une théière et une bouteille de liqueur».

Um 1756–1759.

Zwei Gegenstücke.

Leinwand, H. 0,36 m; B. 0,45 m.

Katalogisiert: nicht bei Guiffrey; G.W. 856, 856 bis.

Ausgestellt: Salon 1759, Nr. 38.

Auktion Silvestre, 28. Februar 1811, Nr. 16 (34 Livres).

VERSCHOLLEN

251/252  FRÜCHTE

Um 1756?

Zwei Gegenstücke.

Leinwand, H. 0,35 m; B. 0,43 m.

Katalogisiert: nicht bei Guiffrey; G.W. 880, 880 bis.

Auktion [Abbé Guy], 1./2. März 1781 (vertagt auf den 12. März), Nr. 52 (35 Livres und 19 Sols).

VERSCHOLLEN

253/254  ZWEI STILLEBEN

«Fruits, dîners et déjeuners de pain, vin, etc.».

Um 1756?

Zwei kleine Bilder.

Leinwand, «en travers».

Katalogisiert: nicht bei Guiffrey; G.W. 881, 881 bis.

Anonyme Auktion, 6. Mai 1783, Nr. 123.

VERSCHOLLEN

255  FRÜCHTESTILLEBEN                  *Abb. 119*

Um 1756.

Gegenstück zu Nr. 256.

Leinwand, H. 0,19 m; B. 0,34 m.

Katalogisiert: Guiffrey, Nr. 38; G.W. 805.

Zitiert: Sentout, *Catalogue du Cabinet de... M. de Livois,* 1791, Nr. 220; Jouin, *Catalogue du Musée d'Angers,* 1881, Nr. 33.

Sammlung Eveillard de Livois (18. Jahrhundert). In der Revolutionszeit beschlagnahmt.

ANGERS, MUSÉE DES BEAUX-ARTS

256  STILLEBEN                         *Abb. 120*

Gegenstück zu Nr. 255.

Leinwand, H. 0,19 m; B. 0,34 m.

Katalogisiert: Guiffrey, Nr. 39; G.W. 806.

Zitiert: Sentout, *Catalogue du Cabinet de... M. de Livois,* 1791, Nr. 220; Jouin, Catalogue du Musée d'Angers, 1881, Nr. 34.

Sammlung Eveillard de Livois (18. Jahrhundert). In der Revolutionszeit beschlagnahmt.

ANGERS, MUSÉE DES BEAUX-ARTS

257  STILLEBEN                         *Abb. 121*

Um 1756.

Leinwand, H. 0,37 m; B. 0,44 m.

Katalogisiert: nicht bei Guiffrey; G.W. 854.

Auktion Roberts, 24.–28. Februar 1913, Nr. 19.

WASHINGTON, PHILIPS MEMORIAL GALLERY

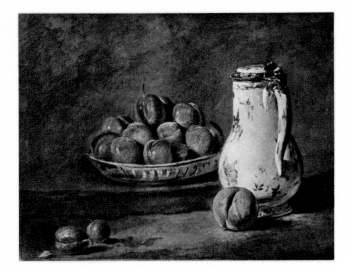

ABB. 121                                      KAT.-NR. 257

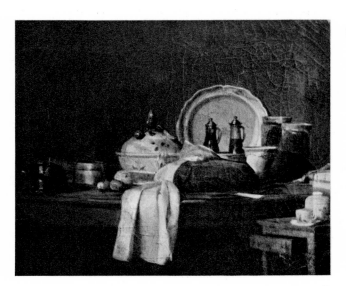

ABB. 122                                      KAT.-NR. 258

**258 STILLEBEN MIT PORZELLANDOSE**        *Abb. 122*

1756.

Leinwand, H. 0,38 m; B. 0,48 m.

Signiert: *Chardin, 1756.*

Katalogisiert: Guiffrey, Nr. 43; G.W. 1059.

Zitiert: *Catalogue du Musée de Carcassonne*, 1894, Nr. 19.
Siehe die Replik von 1763, Nr. 327.

Geschenk von M. Seraine, vor 1859.

CARCASSONNE, MUSÉE DES BEAUX-ARTS

**259 STILLEBEN**

«Fruits et animaux».

Um 1756/1757.

H. 1,62 m; B. 1,62 m.

Ausgestellt: Salon 1757, Nr. 32.

Katalogisiert: nicht bei Guiffrey; G.W. vor 766.

VERSCHOLLEN

**260 JAGDSTILLEBEN**                            *Abb. 123*

Um 1756/1757.

Leinwand, H. 0,65 m; B. 0,80 m.

Signiert: *Chardin.*

Ausgestellt: Salon 1757, Nr. 36.

Katalogisiert: Guiffrey, Nr. 166; G.W. 706.

Sammlung Damery, 1757; Auktion Dandré-Bardon,
25. Juni 1783, Nr. 27; Auktion Laperlier, 11.–13. April
1867, Nr. 22; Auktion Laperlier, 17./18. Februar 1879,
Nr. 3; Auktion des Barons von Beurnonville, 9.–16. Mai
1881, Nr. 20; Auktion L. Michel-Lévy, 17./18. Juni 1925,
Nr. 128; Wildenstein, New York.

GERMANTOWN (PA.), SAMMLUNG HENRY P. MCILHENNY

**261/262 ZWEI STILLEBEN**

«Des pièces de gibier avec un fourniment et une gibecière».

Um 1757–1759 (?).

Zwei Gegenstücke.

Leinwand, H. 0,80 m; B. 0,64 m.

Ausgestellt: Salon 1759, Nr. 36.

Katalogisiert: nicht bei Guiffrey; G.W. 760, 761.

Sammlung des Architekten Trouard (1759); Auktion
Trouard, 22. Februar 1779, Nr. 45.

VERSCHOLLEN

**263 JAGDSTILLEBEN**

«Gibier et ustensiles de chasse».

Um 1757 (?).

Leinwand, H. 0,72 m; B. 0,56 m.

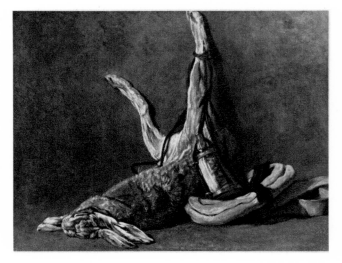

ABB. 123                                      KAT.-NR. 260

«Tableau d'un grand mérite».
Katalogisiert: nicht bei Guiffrey; G.W. 762.
Auktion Nanteuil, 1. März 1792, Nr. 12.
Verschollen

264 BILDNIS DES CHIRURGEN
ANTOINE LOUIS                                    *Abb. 124*
«Professeur et censeur royal de chirurgie».
Um 1756/1757.
«En médaillon».
Kupferstich von Miger, 1766, und von Dupin, 1778.
Ausgestellt: Salon 1757, Nr. 35.
Katalogisiert: Guiffrey, S. 13; G.W. 455.
Verschollen

265 DIE HAUSMAGD
Um 1756/1757.
Ausgestellt: Salon 1757, Nr. 34.
Zitiert: Fréron, *Année littéraire* («d'un ton un peu jaune,
et sent d'ailleurs le travail»); *Journal encyclopédique,* im
gleichen Jahr. Vielleicht identisch mit Nr. 187.
Verschollen

266 DIE STICKERIN
Um 1757 (?).
Gegenstück zu Nr. 267.
Holz, H. 0,25 m; B. 0,19 m.
Kupferstich von Flipart, 1757.
Katalogisiert: nicht bei Guiffrey; G.W. 260.
Auktion Silvestre, 28. April 1811, Nr. 14 (24 Livres mit
Gegenstück, unter Angabe des Stichs).
Verschollen

267 DER ZEICHNER                                  *Abb. 125*
Um 1757 (?).
Gegenstück zu Nr. 266.
Holz, H. 0,25 m; B. 0,19 m.
Kupferstich von Flipart, 1757.
Katalogisiert: nicht bei Guiffrey; G.W. 224.
Auktion Silvestre, 28. April 1811, Nr. 14, mit Gegenstück
(unter Angabe des Stichs).
Verschollen

268 DER ZEICHNER
Um 1758 (?).
Gegenstück zu Nr. 269.
Holz, H. 0,32 m; B. 0,18 m.

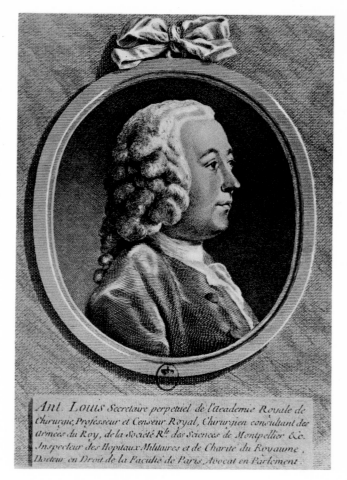

ABB. 124    *Nach dem Stich von Miger*                KAT.-NR. 264

Ausgestellt: Salon 1759, Nr. 39.
Katalogisiert: nicht bei Guiffrey; G.W. 223.
Zitiert: Diderot, *Salon de 1759,* in *Salons,* Ausgabe Seznec-
Adhémar, Bd. I, S. 66; *Lettre critique à un ami...,* 1759,
S. 26; *Journal encyclopédique,* Juni 1759.
Sammlung des Kupferstechers Laurent Cars, 1759 (mit
Gegenstück); Auktion Boscry, 19. März 1781, Nr. 19 (mit
Gegenstück).
Verschollen

269 DIE STICKERIN
Um 1758 (?).
Gegenstück zu Nr. 268.
Holz, H. 0,32 m; B. 0,18 m.
Ausgestellt: Salon 1759, Nr. 39.
Katalogisiert: nicht bei Guiffrey; G.W. 259.
Zitiert: *Mercure de France,* Dezember 1757, S. 171; Diderot,
*Salon de 1759,* in *Salons,* Ausgabe Seznec-Adhémar, Bd. I,
S. 66; *Lettre critique à un ami...,* 1759, S. 26; *Journal ency-
clopédique,* Juni 1759.
Sammlung des Kupferstechers Laurent Cars (1759), der

ABB. 125 *Nach dem Stich von Flipart*  KAT.-NR. 267

1753 *Die Vogelorgel* gestochen hatte (mit Gegenstück); Auktion Boscry, 19. März 1781, Nr. 19 (mit Gegenstück).

VERSCHOLLEN

270 DER PFIRSICHKORB  *Tf. 40*

1758.

Leinwand, H. 0,38 m; B. 0,43 m.

Signiert: *Chardin, 1758.*

Katalogisiert: Guiffrey, Nr. 169; G.W. 792.

Auktion Laperlier, 11.–13. April 1867, Nr. 25; Auktion R. Sabatier, 30. Mai 1883, Nr. 59; Auktion L. Michel-Lévy, 17./18. Juni 1925, Nr. 127.

WINTERTHUR (SCHWEIZ), SAMMLUNG OSKAR REINHART

271 STILLEBEN  *Abb. 126*

Um 1758.

Leinwand, H. 0,42 m; B. 0,48 m.

Signiert: *Chardin.*

Katalogisiert: Guiffrey, Nr. 170; G.W. 852.

Zitiert: *The Frick Collection Catalogue,* New York 1958, S. 13, Nr. 152.

Sammlung Pillet; Auktion L. Michel-Lévy, 17./18. Juni 1925, Nr. 126; Sammlung Wildenstein; Sammlung D. David-Weill; Sammlung Wildenstein; Sammlung Frick, New York.

NEW YORK, FRICK COLLECTION

272 KÜCHENSTILLEBEN  *Abb. 127*

Um 1758.

Leinwand, H. 0,39 m; B. 0,35 m.

Signiert: *Chardin.*

Katalogisiert: Guiffrey, Nr. 220; G.W. 896, 898.

Auktion Benoist, 30. März 1857, Nr. 12; Auktion M. R., 28. April 1860, Nr. 12; Sammlung Viollet, Tours, 1873; Auktion Mame, 26./27. April 1904, Nr. 7; Sammlung Alexis Vollon; Sammlung D. David-Weill.

PRIVATBESITZ

273 KÜCHENSTILLEBEN  *Abb. 128*

Um 1758.

Leinwand, H. 0,39 m; B. 0,35 m.

Signiert: *Chardin.*

Wiederholung mit leichten Abweichungen von Nr. 272.

Katalogisiert: nicht bei Guiffrey; G.W. 897.

Auktion Michaux, 11.–13. Oktober 1877, Nr. 59; Sammlung Mme Edouard Michel; Sammlung Wildenstein; Sammlung D. David-Weill.

PRIVATBESITZ

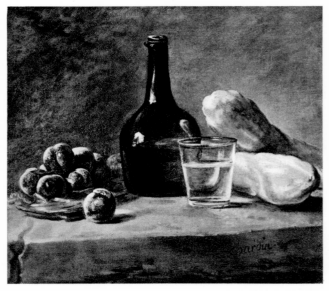

ABB. 126  KAT.-NR. 271

274 KÜCHENSTILLEBEN MIT KATZE      *Abb. 129*

1758.

Gegenstück zu Nr. 275.

Leinwand, H. 0,80 m; B. 0,63 m.

Signiert: *Chardin, 1758.*

Katalogisiert: Guiffrey, Nr. 168; G.W. 683.

Auktion Rémond, 6. Juli 1778, Nr. 74 (mit Gegenstück); Auktion A.-F. Nogaret, 6. April 1807, Nr. 6 (mit Gegenstück Nr. 5); Auktion des Barons von Beurnonville, 9.–16. Mai 1881, Nr. 21 (mit Gegenstück Nr. 22); Auktion des Barons von Beurnonville, 21./22. Mai 1883, Nr. 5 (mit Gegenstück Nr. 6); Auktion L. Michel-Lévy, 17./18. Juni 1925, Nr. 131 (mit Gegenstück Nr. 130); Slg. Wildenstein.

PREGNY (SCHWEIZ), BARON EDMOND DE ROTHSCHILD

275 KÜCHENSTILLEBEN MIT KATZE      *Abb. 130*

Um 1758.

Gegenstück zu Nr. 274.

Leinwand, H. 0,80 m; B. 0,62 m.

Signiert: *Chardin.*

Vermutlich 1758 gemalt (Datum des Gegenstücks).

Katalogisiert: Guiffrey, Nr. 167; G.W. 679.

Auktion Rémond, 6. Juli 1778, Nr. 74 (mit Gegenstück); Auktion A.-F. Nogaret, 6. April 1807, Nr. 5 (mit Gegenstück Nr. 6); Auktion des Barons von Beurnonville, 9.–16. Mai 1881, Nr. 22 (mit Gegenstück Nr. 21); Auktion des Barons von Beurnonville, 21./22. Mai 1883, Nr. 6 (mit Gegenstück Nr. 5); Auktion L. Michel-Lévy, 17./18. Juni 1925, Nr. 130 (mit Gegenstück Nr. 131); Slg. Wildenstein.

PREGNY (SCHWEIZ), BARON EDMOND DE ROTHSCHILD

276 STILLEBEN      *Abb. 131*

Um 1758/1759.

Gegenstück zu Nr. 277.

Leinwand, H. 0,37 m; B. 0,46 m.

Signiert: *Chardin.*

Ausgestellt: Salon 1759, Nr. 37.

Katalogisiert: nicht bei Guiffrey; Teil von G.W. 794.

Zitiert: *La Feuille nécessaire,* 4. Juni 1759.

Sammlung des Abbé Trublet (1759).

WINTERTHUR (SCHWEIZ), SAMMLUNG OSKAR REINHART

277 DER PFLAUMENKORB      *Tf. 41*

Um 1758/1759.

Gegenstück zu Nr. 276.

Leinwand, H. 0,36 m; B. 0,45 m.

Ausgestellt: Salon 1759, Nr. 37.

Katalogisiert: nicht bei Guiffrey; G.W. 854[bis].

Zitiert: *La Feuille nécessaire,* 4. Juni 1759.

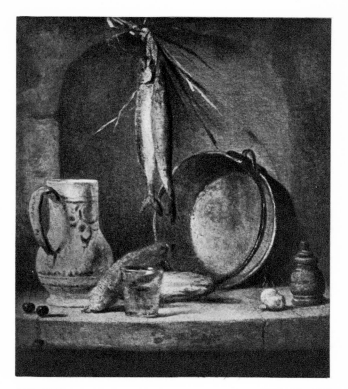

ABB. 127      KAT.-NR. 272

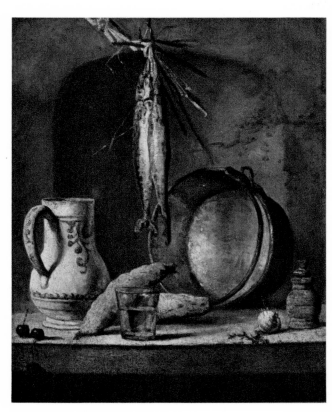

ABB. 128      KAT.-NR. 273

Sammlung des Abbé Trublet (1759).

WINTERTHUR (SCHWEIZ), SAMMLUNG OSKAR REINHART

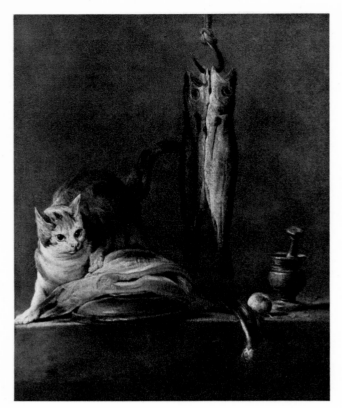

ABB. 129*                    KAT.-NR. 274

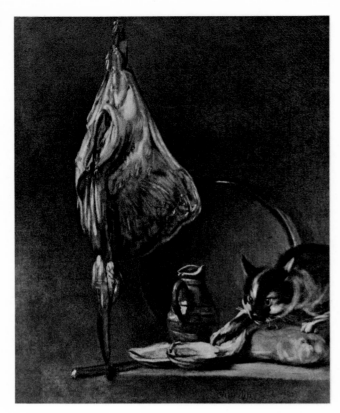

ABB. 130*                    KAT.-NR. 275

278 STILLEBEN                              *Abb. 132*

Um 1758/1759.

Leinwand, H. 0,37 m; B. 0,46 m.

Signiert: *Chardin*.

Katalogisiert: Guiffrey, Nr. 114; Teil von G.W. 794.

Sammlung Eudoxe Marcille.

PRIVATBESITZ

279 DAS TISCHGEBET

Um 1760/1761.

«Répétition du tableau qui est au Cabinet du Roi, mais avec des changements».

Ausgestellt: Salon 1761, Nr. 42.

Katalogisiert: nicht bei Guiffrey; G.W. 79 bis.

Zitiert: *Journal encyclopédique,* 1761; Abbé de la Porte, *Observations...,* 1761; Diderot, *Salon de 1761,* in *Salons,* Ausgabe Seznec-Adhémar, Bd. I, S. 89 und 125.

Sammlung des Advokaten Fortier, 1761; Nachlaßauktion Fortier, 2. April 1770, Nr. 43; möglicherweise Auktion Choiseul-Praslin, 18. Februar 1793, Nr. 164 (an Charlier).

VERSCHOLLEN

280 STILLEBEN

«Une bouteille de bière et deux verres».

Um 1760–1768 (?).

Nicht katalogisiert: weder bei Guiffrey noch bei G.W.

Zitiert: *Inventaire après décès de Chardin,* 1779 (auf 12 Livres geschätzt); figuriert nicht in der Nachlaßauktion von 1780.

VERSCHOLLEN

281 STILLEBEN

«Une bouteille, un petit pain, des fruits».

Um 1760–1768 (?).

Nicht katalogisiert: weder bei Guiffrey noch bei G.W.

Zitiert: *Inventaire après décès de Chardin,* 1779 (auf 6 Livres geschätzt); figuriert nicht in der Nachlaßauktion von 1780.

VERSCHOLLEN

282 STILLEBEN

«Lanterne et pot à l'eau».

Um 1760–1768 (?).

Nicht katalogisiert: weder bei Guiffrey noch bei G.W.

Zitiert: *Inventaire après décès de Chardin,* 1779 (auf 24 Livres geschätzt); figuriert nicht in der Nachlaßauktion von 1780.

VERSCHOLLEN

283 STILLEBEN                              *Abb. 133*

Um 1760.

Gegenstück zu Nr. 284.

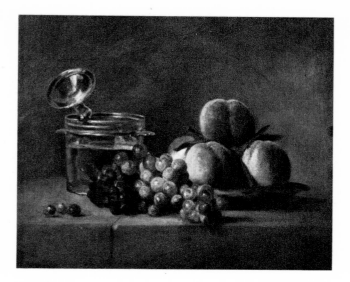

ABB. 131                    KAT.-NR. 276

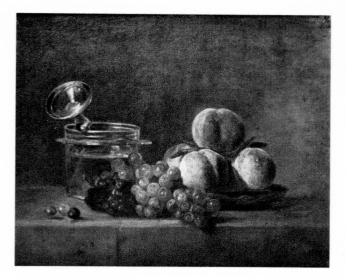

ABB. 132                    KAT.-NR. 278

Leinwand, H. 0,71 m; B. 0,58 m.

Signiert: *Chardin Pt.*

Katalogisiert: nicht bei Guiffrey; G.W. 717.

Zitiert: *The Detroit Institute of Arts, Catalogue of Paintings,* 1944, Nr. 30.

Sammlung Desfriches, 1774 (mit Gegenstück); Auktion Desfriches, 6./7. Mai 1834, Nr. 55 (mit Gegenstück); Auktion Mme Becq de Fouquières, 8. Mai 1925, Nr. 17 (mit Gegenstück Nr. 18).

DETROIT, INSTITUTE OF ARTS

**284 JAGDSTILLEBEN**                    *Abb. 134*

1760.

Gegenstück zu Nr. 283.

Leinwand, H. 0,72 m; B. 0,58 m.

Signiert: *Chardin, 1760.*

Katalogisiert: nicht bei Guiffrey; G.W. 700.

Zitiert: Ratouis de Limay, *Desfriches,* S. 31; Katalog des Kaiser-Friedrich-Museums, 1931, Nr. 1944.

Sammlung Desfriches (von ihm 1774 zusammen mit dem Gegenstück auf 200 Livres geschätzt); Auktion Desfriches, 6./7. Mai 1834, Nr. 55; Auktion Mme Becq de Fouquières, 8. Mai 1925, Nr. 18 (mit Gegenstück Nr. 17); Sammlung Y. Perdoux; Geschenk von Thomas Agnew and sons, 1925.

BERLIN-DAHLEM, EHEMALS STAATLICHE MUSEEN

**285 KIEBITZE**                    *Abb. 135*

Um 1760/1761.

Gegenstück zu Nr. 286.

Leinwand, H. 0,71 m; B. 0,56 m.

Gezeichnet von Gabriel de Saint-Aubin in seinem Exemplar des *Livret* des Salons 1761.

Ausgestellt: Salon 1761, Nr. 44.

Katalogisiert: nicht bei Guiffrey; G.W. 750.

Zitiert: Diderot, *Salon de 1761,* in *Salons,* Ausgabe Seznec-Adhémar, Bd. I, S. 125.

Sammlung Silvestre (1761); Auktion Silvestre, 28. Februar 1811, Nr. 15, mit dem Gegenstück («Oiseaux morts», 37 Livres).

VERSCHOLLEN

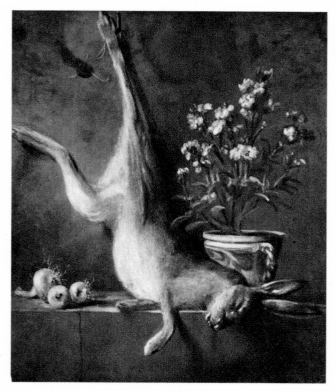

ABB. 133                    KAT.-NR. 283

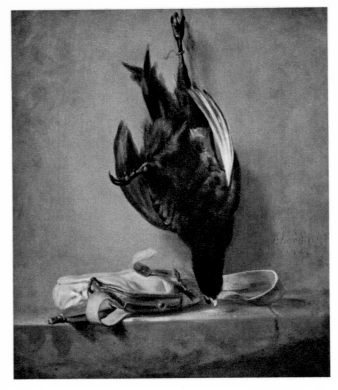

ABB. 134            KAT.-NR. 284

**286 STILLEBEN**

«Oiseaux morts, un jambon et d'autres objets inanimés sur une tablette».

Um 1760/1761.

Gegenstück zu Nr. 285.

Leinwand, H. 0,71 m; B. 0,56 m.

Katalogisiert: nicht bei Guiffrey; G.W. 751.

Auktion Silvestre, 28.Februar 1811, Nr.15 (mit Gegenstück, 37 Livres).

VERSCHOLLEN

**287 STILLEBEN**          *Abb. 136*

Um 1760.

Gegenstück zu Nr. 288.

Leinwand, H. 0,30 m; B. 0,42 m.

Katalogisiert: nicht bei Guiffrey; G.W. 798.

ABB. 135 *Nach der Zeichnung von G. de Saint-Aubin. Rechts* KAT.-NR. 285

Zitiert: *National Gallery of Art, Washington, French Paintings from the Chester Dale Collection*, 1933, S. 20.

Sammlung Marquis de Biron; Sammlung Wildenstein; Sammlung Mr. und Mrs.Chester Dale, New York.

WASHINGTON, NATIONAL GALLERY

**288 STILLEBEN**          *Abb. 138*

Um 1760.

Gegenstück zu Nr. 287.

Leinwand, H. 0,30 m; B. 0,42 m.

Katalogisiert: nicht bei Guiffrey; G.W. 853.

Sammlung Marquis de Biron; Sammlung Wildenstein, New York.

BOSTON, SAMMLUNG JOHN J.SPAULDING

**289 STILLEBEN**          *Abb. 137*

Um 1760.

Leinwand, H. 0,45 m; B. 0,55 m.

Signiert: *J.-S.Chardin*.

Katalogisiert: Guiffrey, Nr.148; G.W. 829.

Sammlung Eudoxe Marcille.

PRIVATBESITZ

**290 STILLEBEN**          *Abb. 139*

Um 1760.

Leinwand, H. 0,44 m; B. 0,55 m.

Signiert: *J.-S.Chardin*.

Katalogisiert: Guiffrey, Nr.148; G.W.875.

Sammlung Eudoxe Marcille.

PRIVATBESITZ

**291 STILLEBEN**          *Abb. 140*

Um 1760.

Gegenstück zu Nr. 292.

Leinwand, H. 0,33 m; B. 0,41 m.

Signiert: *Chardin*.

Katalogisiert: Guiffrey, Nr. 88; G.W. 834.

Zitiert: Brière, *Catalogue...*, 1924, Nr.113.

Sammlung La Caze; von La Caze 1869 dem Louvre vermacht.

PARIS, LOUVRE

**292 STILLEBEN**          *Abb. 141*

Gegenstück zu Nr. 291.

Leinwand, H. 0,33 m; B. 0,41 m.

Signiert: *Chardin*.

Katalogisiert: Guiffrey, Nr. 85; G.W. 828.

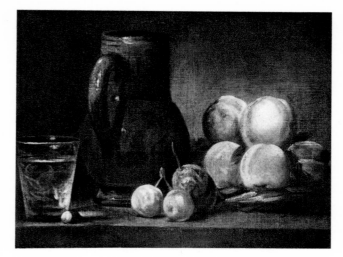

ABB. 136*                                    KAT.-NR. 287

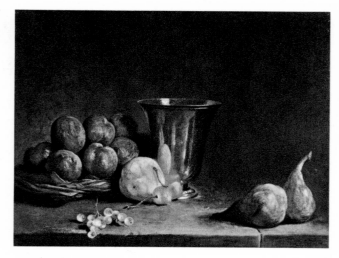

ABB. 138*                                    KAT.-NR. 288

Zitiert: Brière, *Catalogue...*, 1924, Nr. 112.

Sammlung La Caze; von La Caze 1869 dem Louvre vermacht.

PARIS, LOUVRE

293 STILLEBEN                                    *Abb. 142*

Um 1760.

Replik von Nr. 292.

Leinwand, H. 0,36 m; B. 0,45 m.

Signiert: *Chardin*.

Katalogisiert: Guiffrey, Nr. 207; G.W. 835.

Sammlung Baron Henri de Rothschild.

ZERSTÖRT IN LONDON 1939/1940

294 STILLEBEN                                    *Abb. 143*

Um 1760.

Leinwand, H. 0,31 m; B. 0,40 m.

Signiert: *Chardin*.

Katalogisiert: Guiffrey, Nr. 171; G.W. 836.

Auktion des Grafen d'Houdetot, 12. bis 14. Dezember 1859, Nr. 31; Auktion Charles Stern, 8. bis 10. Juni 1899, Nr. 318; Auktion L. Michel-Lévy, 17./18. Juni 1925, Nr. 129.

PREGNY (SCHWEIZ), BARON EDMOND DE ROTHSCHILD

295 STILLEBEN                                    *Abb. 144*

Um 1760/1761.

Leinwand, H. 0,44 m; B. 0,49 m.

Gegenstück zu Nr. 296.

Signiert: *Chardin*.

Kupferstich von J. de Goncourt.

Katalogisiert: nicht bei Guiffrey; G.W. 766.

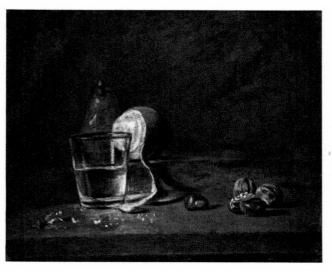

ABB. 137                                    KAT.-NR. 289

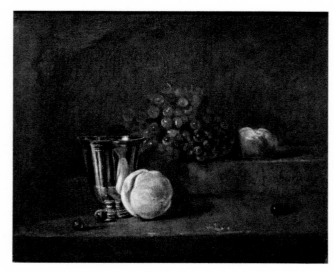

ABB. 139                                    KAT.-NR. 290

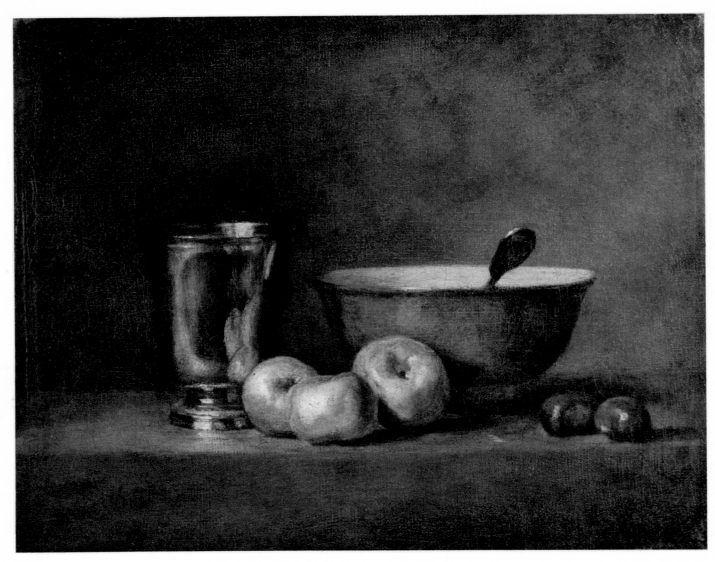

ABB. 140*

Auktion Laperlier, 11. bis 13. April 1867, Nr. 16; Auktion Laurent Richard, 7. April 1873, Nr. 2; Auktion Laurent Richard, 23. bis 25. Mai 1878, Nr. 91; Sammlung des Malers Philippe Rousseau; Sammlung des Barons von Beurnonville; Sammlung E. Borthon, Dijon, 1890, Nr. 15; Sammlung d'Hotelans, Schloß Novillars bei Besançon; Wildenstein, New York.

SAINT LOUIS (USA), CITY ART MUSEUM

296  STILLEBEN                                    *Abb. 146*

Um 1760.

Gegenstück zu Nr. 295.

Leinwand, H. 0,45 m; B. 0,39 m.

Signiert: *Chardin.*

Fragment eines größeren Bildes?

Katalogisiert: Guiffrey, Nr. 206; G.W. 780.

Auktion Laperlier, 11. bis 13. April 1867, Nr. 15; Sammlung Baron Henri de Rothschild.

ZERSTÖRT IN LONDON 1939/1940

297  DER ERDBEERKORB                             *Tf. 46*

Um 1760/1761.

Leinwand, H. 0,37 m; B. 0,45 m.

Signiert: *Chardin.*

Gezeichnet von Gabriel de Saint-Aubin in seinem *Livret* des Salons 1761.

Ausgestellt: Salon 1761, Teil von Nr. 46; Chefs-d'œuvre de l'art français, Paris, 1937, Nr. 141.

Katalogisiert: Guiffrey, Nr. 143; G.W. 774.

Sammlung Eudoxe Marcille.

PRIVATBESITZ

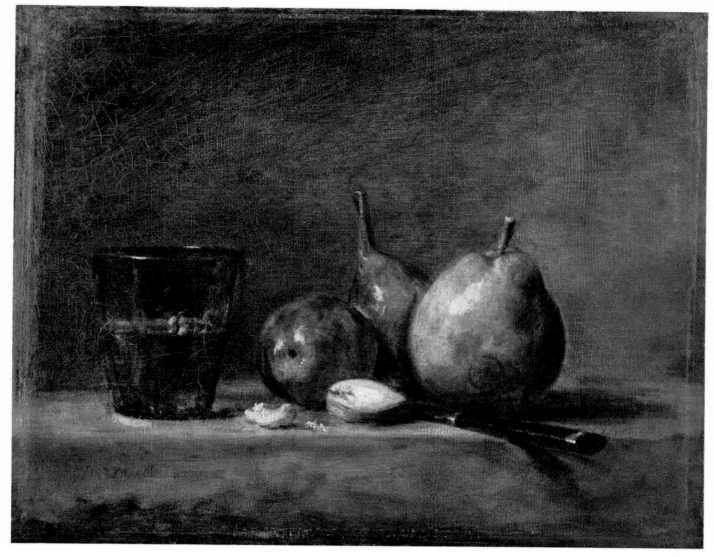

ABB. 141*                                                           KAT.-NR. 292

298  STILLEBEN MIT MELONE              *Tf. 43*

1760.

Gegenstück zu Nr. 299.

Leinwand, oval, H. 0,57 m; B. 0,51 m.

Signiert: *Ch. 1760.*

Verschieden von Nr. 300 (gleiches Sujet, gezeichnet von
Gabriel de Saint-Aubin).

Katalogisiert: Guiffrey, Nr. 204; Teil von G.W. 777.

Auktion [Montaleau (?)], 19.Juli 1802, Nr. 25 (mit
Gegenstück); Auktion C. Marcille, 6./7. März 1876, Nr. 16
(mit Gegenstück Nr.17); Sammlung Baron Henri de
Rothschild.

PRIVATBESITZ

299  STILLEBEN MIT APRIKOSENGLAS      *Tf. 42*

1760.

Gegenstück zu Nr. 298.

Leinwand, oval H. 0,57 m; B. 0,51 m.

Signiert: *Chardin 1760.*

Verschieden von Nr. 301 (gleiches Sujet, gezeichnet von
Gabriel de Saint-Aubin).

Katalogisiert: Guiffrey, Nr. 203; Teil von G.W. 767.

Auktion [Montaleau (?)], 19.Juli 1802, Nr. 25 (mit
Gegenstück); Auktion C.Marcille, 6./7.März 1876, Nr.17
(mit Gegenstück Nr.16); Sammlung Baron Henri de
Rothschild; Sammlung Baron James de Rothschild.

CHICAGO, SAMMLUNG LEIGH BLOCK

300  STILLEBEN MIT MELONE             *Abb. 145*

Um 1760/1761.

Gegenstück zu Nr. 301.

Leinwand, oval, H. 0,57 m; B. 0,51 m.

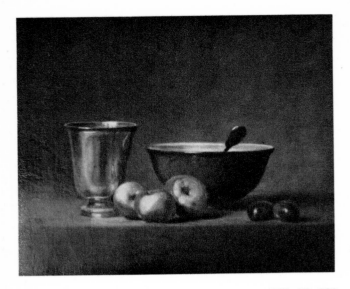

ABB. 142                    KAT.-NR. 293

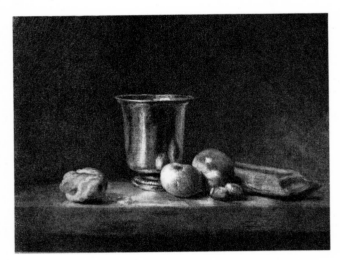

ABB. 143                    KAT.-NR. 294

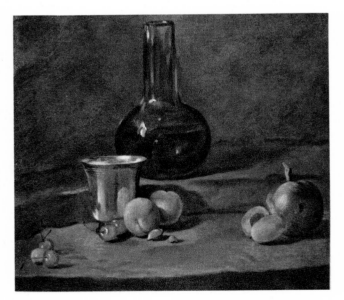

ABB. 144                    KAT.-NR. 295

Gezeichnet von Gabriel de Saint-Aubin im *Livret* des Salons 1761 (Cabinet des Estampes, Paris).

Ausgestellt: Salon 1761, Nr. 45.

Katalogisiert: nicht bei Guiffrey; G.W. 46 und Teil von 777.

Sammlung des Hofgoldschmieds de Roëttiers (1761); figuriert ebensowenig wie das Gegenstück in der Auktion de Roëttiers von 1778; in dieser Auktion befand sich von Chardin unter Nr. 239 unsere Nr. 321.

VERSCHOLLEN

### 301 STILLEBEN MIT APRIKOSENGLAS          *Abb. 145*

Vor 1761.

Gegenstück zu Nr. 300.

Leinwand, oval, H. 0,57 m; B. 0,51 m.

Katalogisiert: nicht bei Guiffrey; Teil von G.W. 767.

Ausgestellt: Salon 1761, Nr. 45. Gezeichnet von Gabriel de Saint-Aubin im *Livret* des Salons 1761 (Cabinet des Estampes, Paris).

Sammlung des Goldschmieds Roëttiers (1761).

VERSCHOLLEN

### 302 STILLEBEN MIT MELONE          *Abb. 147*

Um 1760.

Leinwand, oval, H. 0,60 m; B. 0,52 m.

Signiert: *Chardin.*

Katalogisiert: Guiffrey, Nr. 87; G.W. 778.

Zitiert: Brière, *Catalogue...*, 1924, Nr. 105.

Sammlung La Caze; von La Caze 1869 dem Louvre vermacht.

PARIS, LOUVRE

### 303 STILLEBEN

«Livres et papiers posés sur une table».

Um 1760.

Leinwand, Rundbild, Durchmesser 0,26 m.

Katalogisiert: nicht bei Guiffrey; G.W. 1154.

Auktion Cochin fils, 21. Juni 1790, Nr. 5.

VERSCHOLLEN

### 304 STILLEBEN

«Un tableau de fruits et de fleurs avec un concombre».

Um 1760.

Katalogisiert: nicht bei Guiffrey; G.W. 1104.

Zitiert: *Inventaire après décès de Chardin,* 1779 (auf 6 Livres geschätzt).

VERSCHOLLEN

**305 STILLEBEN MIT RAUCHNÉCESSAIRE** *Tf. 45*

Um 1760–1763.

Leinwand, H. 0,32 m; B. 0,42 m.

Signiert: *Chardin.*

Ausgestellt: Französische Kunst des 18. Jahrhunderts, Kopenhagen, 1935, Nr. 29.

Katalogisiert: Guiffrey, Nr. 80; G.W. 1099.

Zitiert: Brière, *Catalogue...*, 1924, Nr. 101.

Das Bild ist unter den Titeln *Pipes et vases à boire* und *Le Buffet* bekannt; es sollte aber *La Tabagie* heißen; laut Nachlaßinventar von Chardins erster Frau (1737) besaß Chardin ein Rauchnécessaire.

Auktion Fr. Castillon, 21. Januar 1853, Nr. 115; Auktion Laperlier, 11. bis 13. April 1867, Nr. 24 (an den Louvre); Sammlung Napoleon III.

PARIS, LOUVRE

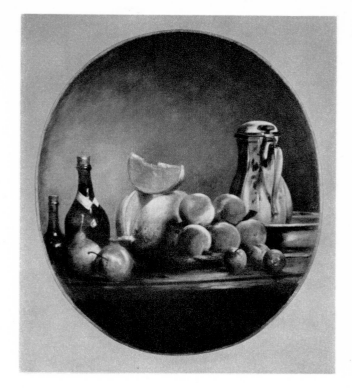

ABB. 147 KAT.-NR. 302

**306 STILLEBEN**

«Trictrac, bourse et cornet».

Um 1760 (?)

Zitiert: *Inventaire après décès de Chardin,* 1779 (auf 24 Livres geschätzt).

Katalogisiert: nicht bei Guiffrey; G.W. 1153.

Chardin besaß 1737 ein Trictrac, das mit seinem Rauchnécessaire beschrieben ist, siehe Nr. 305.

VERSCHOLLEN

**307 STILLEBEN MIT OLIVENGLAS** *Tf. 44*

1760.

Leinwand, H. 0,68 m; B. 0,95 m.

Signiert: *Chardin, 1760.*

Ausgestellt: Salon 1763, Nr. 58 («un tableau de fruits») oder Nr. 60 («autre tableau de fruits»).

Katalogisiert: Guiffrey, Nr. 82; G.W. 786.

Zitiert: Diderot, *Salon de 1763,* in *Salon,* Ausgabe Seznec-Adhémar, Bd. I, S. 117; Brière, *Catalogue...,* 1924, Nr. 107.

Slg. La Caze; von La Caze 1869 dem Louvre vermacht.

PARIS, LOUVRE

**308 STILLEBEN**

«Pêches, raisins, etc., sur une table», auch genannt «Un déjeuner».

1761.

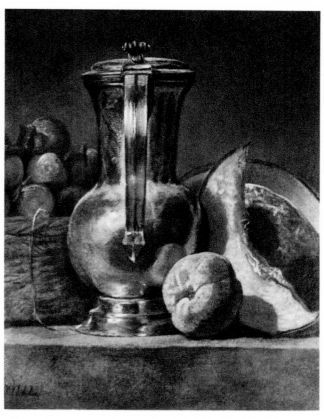

ABB. 146 KAT.-NR. 296

Leinwand, H. 0,37 m; B. 0,45 m.

Signiert: *Chardin, 1761.*

Katalogisiert: nicht bei Guiffrey; G.W. 814.

Auktion P.-H. Lemoyne, 19. Mai 1828, Nr. 62.

VERSCHOLLEN

### 309 FRÜCHTESTILLEBEN

Um 1762/1763.

Ausgestellt: Salon 1763, Nr. 58: «Un tableau de fruits. Un autre représentant le bouquet. Ces deux tableaux appartiennent à M. le comte de Saint-Florentin».

Sammlung des Grafen von Saint-Florentin (1763).

Katalogisiert: nicht bei Guiffrey; G.W. 879bis.

SCHWEDEN, PRIVATBESITZ

### 310 BLUMENSTILLEBEN    *Abb. 148*

Um 1760/1761.

Eines der im Salon 1761 unter Nr. 46 ausgestellten Bilder, das man dank der Zeichnung von Saint-Aubin in seinem Livret des Salons 1761 erkennt (Cabinet des Estampes, Paris).

Früher irrtümlich dem analogen Bild des Salons 1763 gleichgestellt.

Katalogisiert: nicht bei Guiffrey; Teil von G.W. 1102.

VERSCHOLLEN

### 311 BLUMENSTILLEBEN

«Un pot de fleurs en faïence».

Um 1760/1761.

Katalogisiert: nicht bei Guiffrey; G.W. 1105.

Zitiert: *Inventaire après décès de Chardin,* 1779 (auf 6 Livres geschätzt).

VERSCHOLLEN

### 312 BLUMENSTILLEBEN

Um 1760/1761.

Zitiert: *Inventaire dressé par Desfriches de sa collection* (1774): *Un pot de fleurs,* 48 Livres («me revient à 42»). Siehe Ratouis de Limay, *Desfriches,* S. 45.

ABB. 148 *Nach der Zeichnung von G. de Saint-Aubin*    Links KAT.-NR. 310

Nicht katalogisiert: weder bei Guiffrey noch bei G.W.

VERSCHOLLEN

### 313 BLUMENSTILLEBEN    *Tf. 47*

Um 1760–1763.

Leinwand, H. 0,44 m; B. 0,36 m.

Katalogisiert: nicht bei Guiffrey; Teil von G.W. 1102.

Auktion Aved, 29. November 1766, Nr. 136; erwähnt im Nachlaßinventar von Aved: «n° 66, ... Des fleurs dans un vase de porcelaine, tableau de M. Chardin, prisé 15 livres»; Auktion C. Marcille, 6./7. März 1876, Nr. 18; Sammlung E. Berthon, Dijon, 1890, Nr. 17; Sammlung d'Hotelans, Besançon; Sammlung Wildenstein; Sammlung D. David-Weill; Sammlung Wildenstein.

EDINBURGH, NATIONAL GALLERY OF SCOTLAND

### 314 DER BLUMENSTRAUSS

Um 1762/1763.

Vermutlich Gegenstück zu Nr. 315.

Ausgestellt: Salon 1763, Nr. 59.

Katalogisiert: nicht bei Guiffrey; G.W. 1103.

Zitiert: Mathon de La Cour, *Lettre à Mme X...,* 1763, S. 37.

Sammlung des Grafen von Saint-Florentin, 1763.

VERSCHOLLEN

### 315 FRÜCHTESTILLEBEN

Um 1762/1763.

Katalogisiert: nicht bei Guiffrey; G.W. 876ter.

Ausgestellt: Salon 1763, Nr. 60.

Sammlung Abbé Pommyer, 1763.

VERSCHOLLEN

### 316/317 ZWEI FRÜCHTESTILLEBEN

Um 1760–1763.

«Oranges, pêches, groupées sur une table; ces deux pendants sont précieux et frais».

Leinwand, H. 0,16 m; B. 0,16 m.

Nicht katalogisiert: weder bei Guiffrey noch bei G.W.

Auktion des Architekten Carpentier, 14. März 1774, Nr. 47.

VERSCHOLLEN

### 318/319 ZWEI FRÜCHTESTILLEBEN

«Un de pêches, l'autre un gobelet et des pommes».

Um 1760–1763.

Zitiert: *Inventaire dressé par Desfriches de sa collection,* 1774:

«Estimés 150 Livres (me coûtent 60)». Figurieren nicht in der Desfriches-Auktion von 1784.

VERSCHOLLEN

320 FRÜCHTESTILLEBEN

«Panier de prunes, deux pêches et une poire».

Um 1762/1763.

Leinwand, H. 0,32 m; B. 0,64 m.

Katalogisiert: nicht bei Guiffrey; G.W. 855.

Auktion des Goldschmieds Roëttiers, 19. Januar 1778, Nr. 239.

VERSCHOLLEN

321 DER PFIRSICHKORB                    *Abb. 149*

Um 1762/1763.

Leinwand, H. 0,34 m; B. 0,42 m.

Signiert: *Chardin.*

Ausgestellt: Salon 1763, Nr. 62.

Katalogisiert: Guiffrey, Nr. 180; G.W. 793.

Auktion J.-B. Lemoyne, 10. August 1778, Nr. 26; Auktion Aubert, 2. März 1786, Nr. 56; Sammlung der Gräfin von Croismare, Folie de Monfermeil; Sammlung Maurice Massignon; Sammlung Charles Masson (1931).

PRIVATBESITZ

322 STILLEBEN MIT PORZELLANKANNE       *Tf. 48*

1763.

Gegenstück zu Nr. 323.

Leinwand, H. 0,47 m; B. 0,57 m.

Signiert: *Chardin, 1763* (eher als *1743*).

Ausgestellt: Exposition du Vin, Musée des Arts décoratifs, 1936, Nr. 19; San Francisco, 1949, Nr. 7.

Katalogisiert: Guiffrey, Nr. 86; G.W. 865.

Zitiert: Brière, *Catalogue...*, 1924, Nr. 106.

Sammlung Eveillard de Livois, 1791; Auktion Gamba, 17. Dezember 1811, Nr. 55; Sammlung La Caze; von La Caze 1869 dem Louvre vermacht.

PARIS, LOUVRE

323 STILLEBEN MIT BRIOCHE              *Tf. 49*

1763.

Gegenstück zu Nr. 322.

Leinwand, H. 0,47 m; B. 0,56 m.

Signiert: *Chardin, 1763.*

Katalogisiert: Guiffrey, Nr. 89; G.W. 1090.

Zitiert: Sentout, *Catalogue... du Cabinet de... M. de Livois;* Brière, *Catalogue...*, 1924, Nr. 109.

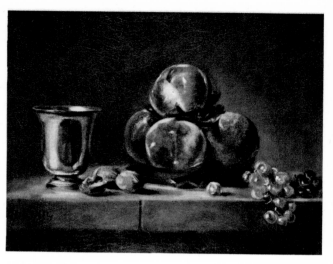

ABB. 149                                        KAT.-NR. 321

Sammlung Eveillard de Livois, 1791; Auktion Gamba, 17. Dezember 1811, Nr. 55; Sammlung La Caze; von La Caze 1869 dem Louvre vermacht.

PARIS, LOUVRE

324/325 ZWEI BILDER

Um 1763.

Leinwand, H. 0,58 m; B. 0,47 m.

Vielleicht zwei von den «trois tableaux, sous le même numéro, dont un oval...» (G.W. 697), ausgestellt im Salon 1765, Nr. 48.

Auktion [Duquesne], 19. Dezember 1771, Nr. 2.

VERSCHOLLEN

326 FRÜCHTESTILLEBEN

Um 1763.

Leinwand, H. 0,38 m; B. 0,45 m (?).

Katalogisiert: nicht bei Guiffrey; G.W. 1231, 1232.

Ausgestellt: Salon 1763, Nr. 61: «Deux autres tableaux représentant l'un des *Fruits,* l'autre le *Débris d'un déjeuner.* Ces deux tableaux sont du Cabinet de M. Silvestre, de l'Académie royale de peinture et maître à dessiner de S.M...».

VERSCHOLLEN

327 STILLEBEN MIT PORZELLANDOSE       *Tf. 50*

Um 1763.

Replik von Nr. 258 (1756).

Leinwand, H. 0,38 m; B. 0,45 m.

Signiert: *Chardin, 1763.*

Ausgestellt: Salon 1763, Nr. 61.

Katalogisiert: Guiffrey, Nr. 81; G.W. 1060.

ABB. 150                              KAT.-NR. 334

Zitiert: Diderot, *Salon de 1763,* in *Salons,* Ausgabe Seznec-Adhémar, Bd. I, S. 170 und 222; *L'Extraordinaire du Mercure de France,* September 1763, S. 37; Mathon de La Cour, *Lettre à Mme X...,* 1763, S. 37; Brière, *Catalogue...,* 1924, Nr. 111.

Sammlung Silvestre, 1763; scheint sich nicht in der Auktion von 1811 befunden zu haben (vielleicht Nr. 17?, mit Pendant); Sammlung La Caze; von La Caze 1869 dem Louvre vermacht.

PARIS, LOUVRE

### 328 DIVERSE BILDER

Um 1763.

Im Salon 1763 hat Chardin unter der einen Nr. 62 mehrere nicht näher bezeichnete Bilder ausgestellt, von denen einige mit den vorigen identisch sein müssen.

### 329/330/331/332
### VIER SEESTÜCKE

Um 1760–1767.

Rundbilder, jedes 0,16×0,16 m.

Vielleicht von Chardins Sohn, der seit 1767 verschollen war.

Katalogisiert: nicht bei Guiffrey; G.W. 385.

Auktion des Architekten Carpentier, 14. März 1774, Nr. 48.

VERSCHOLLEN

### 333 DER PFLAUMENKORB                 *Abb. 152*

Um 1764/1765.

Leinwand, H. 0,32 m; B. 0,40 m.

Signiert: *Chardin.*

Ausgestellt: Salon 1765, Nr. 49.

Katalogisiert: Guiffrey, Nr. 142; G.W. 850.

Zitiert: Diderot, *Salon de 1765,* in *Œuvres complètes,* Ausgabe Assézat, Bd. X, S. 299.

Es existiert ein verwandtes Bild, *Les Prunes,* signiert links von den Nüssen und nicht rechts (Leinwand, H. 0,35 m; B. 0,40 m), ausgestellt in der Ausstellung des 18. Jahrhunderts, Kopenhagen, 1935, Nr. 33, und in der Exposition des Chefs-d'œuvre de l'art français, 1937, Nr. 144 (Privatbesitz).

Sammlung Eudoxe Marcille.

PRIVATBESITZ

### 334 DER PFIRSICHKORB                  *Abb. 150*

Um 1764/1765.

Leinwand, H. 0,32 m; B. 0,40 m.

Wir konnten das Bild nicht nochmals besichtigen.

Katalogisiert: Guiffrey, Nr. 144; G.W. 801.

PRIVATBESITZ

### 335 STILLEBEN                         *Abb. 151*

1764.

Leinwand, H. 0,32 m; B. 0,40 m.

Signiert: *Chardin, 1764.*

Katalogisiert: nicht bei Guiffrey; G.W. 870.

Zitiert: Katalog des Museums von Boston, 1921, Nr. 191.

Auktion des Barons von Beurnonville, 21./22. Mai 1883, Nr. 7; Sammlung Martin Brimmer; von Brimmer 1883 dem Museum in Boston geschenkt.

BOSTON, MUSEUM OF FINE ARTS

### 336 DER TRAUBENKORB                   *Abb. 153*

1764.

Leinwand, H. 0,32 m; B. 0,40 m.

ABB. 151                              KAT.-NR. 335

ABB. 152

Signiert: *Chardin, 1764.*

Ausgestellt: Salon 1765, Nr. 49.

Katalogisiert: Guiffrey, Nr. 37; G.W. 866.

Zitiert: Diderot, *Salon de 1765*, in *Œuvres complètes*, Ausgabe Assézat, Bd. X, S. 299; P. Sentout, *Catalogue... du Cabinet de... M. de Livois*, 1791, Nr. 222ter; Henry Jouin, *Catalogue du Musée d'Angers*, 1881, Nr. 32.

Sammlung Eveillard de Livois (18. Jahrhundert).

ANGERS, MUSEUM

## 337 STILLEBEN MIT WILDENTE *Tf. 51*

1764.

Leinwand, oval, H. 1,53 m; B. 0,97 m.

Signiert: *Chardin, 1764.*

Ausgestellt: Salon 1765, Nr. 48.

Katalogisiert: Guiffrey, Nr. 117; G.W. 697.

Zitiert: Diderot, *Salon de 1765*, in *Œuvres complètes*, Ausgabe Assézat, Bd. X, S. 302.

Sammlung Gustave Rothan; Auktion Doucet, 5.–8. Juni 1912, Nr. 137; Sammlung Wildenstein, Paris; Sammlung Mrs. John W. Simpson, New York; 1946 vom Museum in Springfield erworben.

SPRINGFIELD (MASS.), MUSEUM OF FINE ARTS

## 338 DER TRAUBENKORB *Abb. 154*

1765.

Leinwand, H. 0,33 m; B. 0,41 m.

Signiert: *Chardin, 1765.*

Ausgestellt: möglicherweise im Salon 1765, Nr. 48.

Katalogisiert: Guiffrey, Nr. 36; G.W. 867.

Zitiert: *Catalogue du Musée de Picardie, à Amiens*, 1911, Nr. 140.

Sammlung Lavalard; Geschenk der Herren Lavalard aus Roye an das Museum in Amiens, 1890.

AMIENS, MUSÉE DE PICARDIE

**339 DIE ATTRIBUTE DER KUNST** *Abb. 155*

1765.

Leinwand, H. 0,91 m; B. 1,46 m (im 18.Jahrhundert vergrößert; ursprüngliche Maße: H. 1,25 m; B. 1,25 m).

Signiert: *Chardin, 1765.*

Ausgestellt: Salon 1765, Nr. 46.

Katalogisiert: Guiffrey, Nr. 72; G.W. 1133.

Zitiert: Mathon de La Cour, *Lettre à M...*, 1765, S. 24; Diderot, *Salon de 1765*, in *Œuvres complètes*, Ausgabe Assézat, Bd. X, S. 299; *Année littéraire*, Oktober 1765; *Journal encyclopédique*, Oktober 1765; *Mercure de France*, Oktober 1765; F.Engerand, *Inventaire des tableaux commandés... par la Direction des Bâtiments du Roi*, S. 81/82; Brière, *Catalogue...*, 1924, Nr. 98.

Eine der drei Sopraporten, welche Chardin 1765 im Auftrag des Marquis de Marigny für einen Salon von Schloß Choisy gemalt hat (siehe Nrn. 340 und 341).

ABB. 153                    KAT.-NR. 336

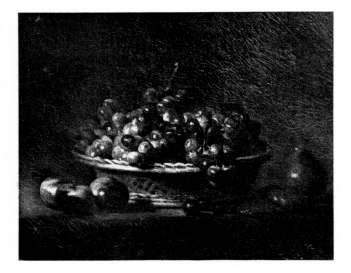

ABB. 154                    KAT.-NR. 338

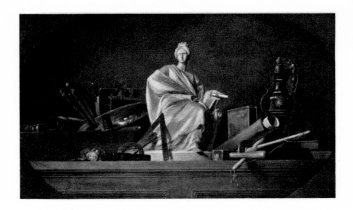

ABB. 155                    KAT.-NR. 339

Schloß Choisy; 1792 mit den beiden zugehörigen Bildern entfernt und im Musée des Petits-Augustins aufbewahrt; unter Napoleon I. nach Fontainebleau gebracht; seit 1851 im Louvre.

PARIS, LOUVRE

**340 DIE ATTRIBUTE DER MUSIK** *Tf. 52*

1765.

Leinwand, H. 0,91 m; B. 1,45 m (im 18.Jahrhundert vergrößert, ursprüngliche Maße: H. 1,25 m; B. 1,25 m).

Signiert: *Chardin, 1765.*

Ausgestellt: Salon 1765, Nr. 47.

Katalogisiert: Guiffrey, Nr. 73; G.W. 1112.

Zitiert: Mathon de La Cour, *Lettres à M...*, 1765, S. 24; Diderot, *Salon de 1765*, in *Œuvres complètes*, Ausgabe Assézat, Bd. X, S. 299; *Année littéraire*, Oktober 1765; *Journal encyclopédique*, Oktober 1765; *Mercure de France*, Oktober 1765; F.Engerand, *Inventaire des tableaux commandés... par la Direction des Bâtiments du Roi*, S. 81/82; Brière, *Catalogue...*, 1924, Nr. 100.

Eine der drei Sopraporten, welche Chardin 1765 im Auftrag des Marquis de Marigny für einen Salon von Schloß Choisy gemalt hat (siehe Nrn. 339 und 341).

Schloß Choisy; 1792 mit den beiden zugehörigen Bildern entfernt und im Musée des Petits-Augustins aufbewahrt; unter Napoleon I. 1810 nach Fontainebleau gebracht; seit 1851 im Louvre.

PARIS, LOUVRE

**341 DIE ATTRIBUTE DER WISSENSCHAFTEN**

1765.

«On voit sur une table couverte d'un tapis rougeâtre, en allant, je crois, de droite à gauche, des livres posés sur la tranche, un microscope, une clochette, un globe à demi caché par un rideau de taffetas vert, un thermomètre, un miroir concave sur une base, une lorgnette avec son étui, des cartes roulées, un bout de téléscope» (Diderot,

*Salon de 1765,* in *Œuvres complètes,* Ausgabe Assézat, Bd. X, S. 299).

Leinwand, H. 1,22 m; B. 1,22 m.

Ausgestellt: Salon 1765, Nr. 45.

Katalogisiert: Guiffrey, Nr. 73; G.W. 1141.

Zitiert: Mathon de La Cour, *Lettre à M...,* 1765, S. 24; Diderot, *op. cit.; Année littéraire,* Oktober 1765; *Journal encyclopédique,* Oktober 1765; *Mercure de France,* Oktober 1765; F. Engerand, *Inventaire des tableaux commandés... par la Direction des Bâtiments,* S. 81/82; Brière, *Catalogue...,* 1924, Nr. 100.

1765 für Schloß Choisy gemalt (siehe Nrn. 339/340). Zwischen 1810 und 1851 in Fontainebleau verschwunden.

VERSCHOLLEN

## 342 DIE ATTRIBUTE DES MALERS     *Abb. 156*

Um 1765/1766.

Leinwand, H. 0,63 m; B. 0,80 m.

Signiert: *Chardin.*

Katalogisiert: Guiffrey, Nr. 116; G.W. 1134, 1143.

Auktion Laperlier, 11.–13. April 1867, Nr. 21; Auktion J. Doucet, 6. Juni 1912, Nr. 138; Sammlung F. Coty. Möglicherweise auch in der anonymen Auktion vom 2. Juni 1779, Nr. 208 *(Attributs de la peinture).*

PRIVATBESITZ

## 343 DIE ATTRIBUTE DER KUNST     *Abb. 157*

1766.

Leinwand, H. 1,12 m; B. 1,40 m.

Signiert: *Chardin, 1766* (?)

Katalogisiert: nicht bei Guiffrey; G.W. 1131, 1140.

Zitiert: Notthafft, *Les Attributs des Arts de Chardin au*

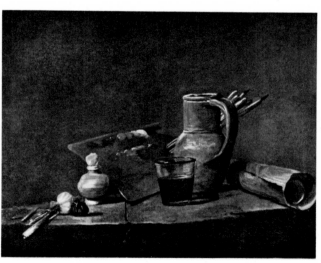

ABB. 156          KAT.-NR. 342

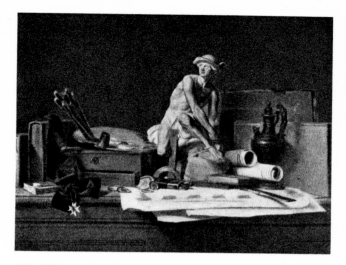

ABB. 157          KAT.-NR. 343

*Musée de l'Ermitage...,* in *Annuaire de l'Ermitage,* 1936, Bd. I, Fasz. II, S. 1–17; L. Réau, *Catalogue de l'Art français dans les Musées russes,* S. 20; Ch. Sterling, *Musée de l'Ermitage, la peinture française,* 1957, S. 43, Tf. 35; *Musée de l'Ermitage, département de l'art occidental, Catalogue des peintures,* 1958, Bd. I, S. 355, Nr. 5627.

Chardin hat dieses Bild für den Abbé Pommyer wiederholt, siehe Nr. 344. Auch Chardins Sohn hat das Bild kopiert (H. 0,54 m; B. 1,12 m; Auktion Laperlier, 11. April 1867, Nr. 28, und vermutlich Auktion Murray Scott, 27. Juni 1913, Nr. 119). Siehe unseren *Chardin* von 1933, Nrn. 1147 und 1152.

Sammlung von Katharina II.; unter Nikolaus I. in ein Depot verbracht und 1854 verkauft; 1926 wiedergefunden und in die Ermitage überführt.

LENINGRAD, ERMITAGE

## 344 DIE ATTRIBUTE DER KUNST     *Tf. 53*

1766.

Variante von Nr. 343.

Leinwand, H. 1,13 m; B. 1,40 m.

Signiert: *Chardin, 1766.*

Ausgestellt: Salon 1769, Nr. 31.

Katalogisiert: Guiffrey, Nr. 130; G.W. 1132.

Von Gabriel de Saint-Aubin in seinem *Livret des Salons 1769* gezeichnet (Cabinet des Estampes, Paris).

Zitiert: *Lettre sur l'exposition des ouvrages...,* 1769, S. 21/22; Diderot, *Salon de 1769,* in *Œuvres complètes,* Ausgabe Assézat, Bd. XI, S. 408; *Année littéraire,* 1769; *L'Avant-Coureur,* 1769; *Lettre adressée aux auteurs du «Journal encyclopédique»...,* 1769; Des Boulmiers, *Exposition des peintures...,* in *Mercure de France,* Oktober 1769; *Lettre sur les peintures...,* in *Mémoires secrets,* 10. September 1769; Daudé de Jossan, *Sentimens sur les tableaux exposés au Salon,* 1769, S. 9/10.

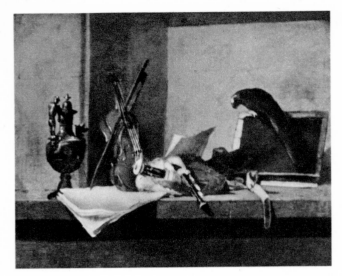

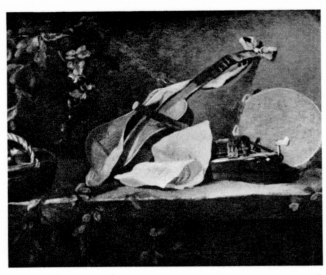

ABB. 158*                    KAT.-NR. 347          ABB. 159*                    KAT.-NR. 348

Sammlung des Abbé Pommyer, 1769; Auktion Wille, 6. Dezember 1784, Nr. 64; Auktion Mme Devisme, geb. Pigalle, 17. März 1888, Nr. 37; Sammlung C. Groult; Sammlung Wildenstein.

MINNEAPOLIS, INSTITUTE OF ARTS

345 MUSIKSTILLEBEN                                   *Tf. 54*

«Les attributs de la musique guerrière».

Um 1767.

Gegenstück zu Nr. 346.

Leinwand, oval, H. 1,08 m; B. 1,48 m (im 18. Jahrhundert vergrößert; ursprüngliche Maße: H. 0,96 m; B. 1,44 m).

Signiert: *Chardin, 1767.*

Ausgestellt: Salon 1767, Nr. 38; Chefs-d'œuvre de l'art français, Paris, 1937, Nr. 143.

Katalogisiert: Guiffrey, Nrn. 135/136; G.W. 1114.

1767 im Auftrag des Marquis de Marigny für den Musiksalon von Schloß Bellevue gemalt.

Auktion Rouillard, 21. Februar 1853, Nr. 115 (mit Gegenstück); Sammlung E. Marcille (mit Gegenstück).

PRIVATBESITZ

346 MUSIKSTILLEBEN                                   *Tf. 55*

«Les attributs de la musique civile».

1767.

Gegenstück zu Nr. 345.

Leinwand, oval, H. 1,08 m; B. 1,48 m (im 18. Jahrhundert vergrößert; ursprüngliche Maße: H. 0,96 m; B. 1,44 m).

Signiert: *Chardin, 1767.*

Ausgestellt: Salon 1767, Nr. 38.

Katalogisiert: Guiffrey, Nrn. 135/136; G.W. 1113.

Zitiert: *Mémoires secrets...,* 13. September 1767; Diderot,

*Salon de 1767,* in *Œuvres complètes,* Ausgabe Assézat, Bd. XI, S. 97; *Mercure de France,* Oktober 1767; *Année littéraire,* 1767; *L'Avant-Coureur,* 1767; Mathon de La Cour, *Lettre à M...,* 1767; *N.A.A.F.,* 1904, S. 134; Furcy-Raynaud, *Correspondance de M. de Marigny;* Engerand, *Inventaire...,* S. 38.

1767 im Auftrag des Marquis de Marigny für den Musiksalon von Schloß Bellevue gemalt.

Auktion Rouillard, 21. Februar 1853, Nr. 115 (mit Gegenstück); Sammlung E. Marcille (mit Gegenstück).

PRIVATBESITZ

347 DIE ATTRIBUTE DER MUSIK                         *Abb. 158*

Um 1767.

Gegenstück zu Nr. 348.

Leinwand, H. 1,23 m; B. 1,40 m.

Katalogisiert: Guiffrey, Nr. 137; G.W. 1115.

Sammlung E. Marcille.

PRIVATBESITZ

348 DIE ATTRIBUTE DER MUSIK                         *Abb. 159*

Um 1767.

Gegenstück zu Nr. 347.

Leinwand, H. 1,22 m; B. 1,40 m.

Katalogisiert: Guiffrey, Nr. 138; G.W. 1116.

Sammlung E. Marcille.

PRIVATBESITZ

349 MUSIKSTILLEBEN                                   *Abb. 160*

Um 1767.

Leinwand, H. 0,49 m; B. 0,95 m.

Katalogisiert: nicht bei Guiffrey; G.W. 1117.

Auktion Baroilhet, 12. März 1855, Nr. 4; Auktion M. Michaux, 11.–13. Oktober 1877, Nr. 57; anonyme Auktion, 20. März 1883, Nr. 7; Auktion H. Rouart, 9. bis 11. Dezember 1912, Nr. 10; von Chialiva für die Familie erworben.

Privatbesitz

### 350 MUSIKSTILLEBEN

«Différents instruments de musique».

Um 1767.

H. 0,72 m; B. 0,90 m.

Katalogisiert: nicht bei Guiffrey; G.W. 1119.

Auktion Marquise de Langeac, 2. April 1778, Nr. 48.

Verschollen

### 351 DER TRAUBENKORB    *Abb. 161*

1768.

Leinwand, H. 0,32 m; B. 0,40 m.

Signiert: *Chardin, 1768*.

Katalogisiert: Guiffrey, Nr. 205; G.W. 868.

Auktion Silvestre, 28. Februar 1811, Nr. 17, «Prunes, raisins, etc.», mit einem Gegenstück; Auktion Gounod, 23. Februar 1824, Nr. 3; Auktion Laperlier, 11.–13. April 1867, Nr. 18; Auktion Laperlier, 17./18. Februar 1879, Nr. 6; Auktion des Barons von Beurnonville, 9.–16. Mai 1881, Nr. 28; Auktion Laurent Richard, 28./29. Mai 1889, Nr. 6; Sammlung Baron Henri de Rothschild, Paris.

Zerstört in London, 1939/40

### 352 DER PFIRSICHKORB    *Tf. 56*

1768.

Leinwand, H. 0,33 m; B. 0,42 m.

Signiert: *Chardin, 1768*.

Katalogisiert: Guiffrey, Nr. 83; G.W. 795.

Zitiert: Brière, *Catalogue...*, 1924, Nr. 102.

Auktion Laperlier, 11.–13. April 1867, Nr. 17 (vom Louvre erworben).

Paris, Louvre

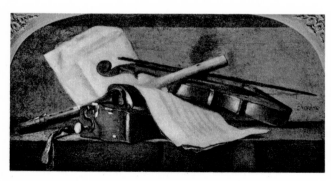

ABB. 160                                    KAT.-NR. 349

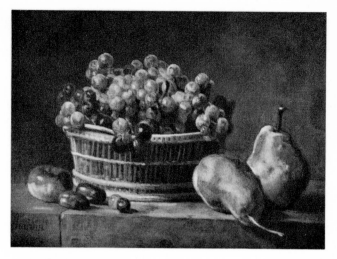

ABB. 161                                    KAT.-NR. 351

### 353/354 ZWEI FRÜCHTESTILLEBEN

«Des pêches, des prunes, des cerises, des figues, des groseilles et des verres».

Um 1768.

Zwei Gegenstücke.

Leinwand, H. 0,36 m; B. 0,43 m.

Katalogisiert: nicht bei Guiffrey; G.W. 811, 811 bis.

Auktion [Sorbet], 1. April 1776, Nr. 49; Auktion Vassal de Saint-Hubert, 24. April 1783, Nr. 47 (H. 0,36 m; B. 0,48 m).

Verschollen

### 355 DIE HAUSMAGD

Um 1768/1769 (?).

Neubearbeitung der Nrn. 185, 187 (1738).

Gegenstück zu Nr. 356.

Leinwand, H. 0,42 m; B. 0,36 m.

Katalogisiert: nicht bei Guiffrey; G.W. 18.

Auktion Silvestre, 28. Februar 1811, Nr. 13 (12 Livres, mit Gegenstück); Auktion P., 2. Mai 1849, Nr. 37 (mit Gegenstück).

Verschollen

### 356 DIE BOTENFRAU    *Abb. 162*

Um 1768/1769.

Neubearbeitung der Nrn. 188–190 (1738).

Gegenstück zu Nr. 355.

Leinwand, H. 0,45 m; B. 0,36 m.

Ausgestellt: Salon 1769, Nr. 32; Chardin-Fragonard, 1907, Nr. 55; Chardin, Galerie Pigalle, 1929, Nr. 24.

Katalogisiert: Guiffrey, Nr. 190; G.W. 43.

Zitiert: Des Boulmiers, *Exposition des peintures...*, *Mercure*

de France, Oktober 1769; *Lettre sur les peintures...*, 11. September 1769; *Lettres adressées aux auteurs du «Journal encyclopédique»...*, 1769; *Année littéraire*, 1769, S. 296/297; Diderot, *Salon de 1769*, in *Œuvres complètes*, Ausgabe Assézat, Bd. XI, S. 408.

Auktion Silvestre, 28. Februar 1811, Nr. 13 (mit Gegenstück); Auktion P., 2. Mai 1849, Nr. 37; Sammlung Baron Henri de Rothschild.

ZERSTÖRT IN LONDON, 1939/40

## 357 WILDSCHWEINSKOPF    *Abb. 164*

Um 1768.

Leinwand, H. 0,80 m; B. 0,96 m.

Gezeichnet von Saint-Aubin in seinem *Livret* des Salons 1769 (Cabinet des Estampes, Paris).

Ausgestellt: Salon 1769, Nr. 33.

Katalogisiert: nicht bei Guiffrey; G.W. 1201.

Zitiert: Des Boulmiers, *Exposition des peintures...*, in *Mercure de France*, Oktober 1769; *Lettre sur l'Exposition des ouvrages de peinture...*, 1769, S. 21/22; Diderot, *Salon de 1769*, in *Œuvres complètes*, Ausgabe Assézat, Bd. XI, S. 408.

Sammlung des Kanzlers Maupeou, 1769.

VERSCHOLLEN

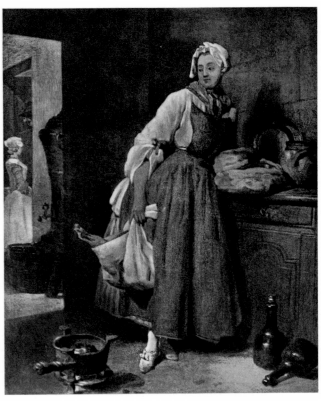

ABB. 162                    KAT.-NR. 356

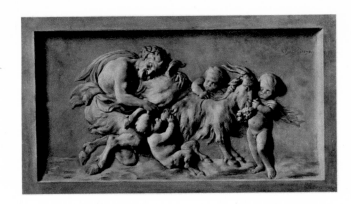

ABB. 163                    KAT.-NR. 358

## 358 ZIEGE UND SATYRN    *Abb. 163*

1769.

Gegenstück zu Nr. 359.

Leinwand, H. 0,53 m; B. 0,91 m.

Signiert: *Chardin, 1769.*

Gezeichnet von G. de Saint-Aubin in seinem *Livret* des Salons 1769 (Cabinet des Estampes, Paris).

Ausgestellt: Salon 1769, Nr. 34; Schönheit des 18. Jahrhunderts, Kunsthaus Zürich, 1955, Nr. 62.

Katalogisiert: Guiffrey, Nr. 218; G.W. 1206.

Zitiert: *Lettres sur les peintures...*, in *Mémoires secrets*, 10. September 1769; *L'Avant-Coureur*, 1769; Diderot, *Salon de 1769*, in *Œuvres complètes*, Ausgabe Assézat, Bd. XI, S. 408.

Auktion Randon de Boisset, 27. Februar 1777, Nr. 234 (mit Gegenstück); Auktion J.-B. Tilliard, 30./31. Dezember 1813, Nr. 3 (mit Gegenstück); Auktion E. Tondu, 10. bis 15. April 1865, Nr. 39 (mit Gegenstück Nr. 40); Auktion M.-Armand Queyrol, 25./26. Februar 1907, Nr. 181 (*Faune et nymphe*, unter der gleichen Nummer wie das folgende); Sammlung Tuffier.

ZÜRICH, SAMMLUNG E. BÜHRLE

## 359 BACCHANTIN    *Tf. 60*

1769.

Gegenstück zu Nr. 358.

Leinwand, H. 0,53 m; B. 0,91 m.

Signiert: *Chardin, 1769.*

Gezeichnet von Saint-Aubin in seinem *Livret* des Salons 1769 (Cabinet des Estampes, Paris).

Ausgestellt: Salon 1769, Nr. 34; Schönheit des 18. Jahrhunderts, Kunsthaus Zürich, 1955, Nr. 63.

Katalogisiert: Guiffrey, Nr. 219; G.W. 1207.

Zitiert: *Lettres sur les peintures...*, in *Mémoires secrets*, 10. September 1769; [Cochin], *Réponse de M. Jérome à M. Raphaël*, 1769, S. 17; *L'Avant-Coureur*, 1769; Diderot, *Salon de 1769*, in *Œuvres complètes*, Ausgabe Assézat, Bd. XI, S. 408.

Auktion Randon de Boisset, 27. Februar 1777, Nr. 234;
Auktion J.-B. Tilliard, 30./31. Dezember 1813, Nr. 3;
Auktion E. Tondu, 10.–15. April 1865, ´Nr. 40 (mit
Gegenstück Nr. 39); Auktion M.-Armand Queyrol,
25./26. Februar 1907, Nr. 181 *(Enfants et chèvres)*; Sammlung
Tuffier.

Zürich, Sammlung E. Bührle

## 360/361 ZWEI BILDER

«Enfants jouant avec un satyre, une chèvre, etc.».
Um 1769.

«Deux dessus de porte peints en grisaille, imitant le bas-relief». Den vorigen nahestehend.

Leinwand, H. 0,40 m; B. 0,88 m.

Katalogisiert: nicht bei Guiffrey; G.W. 1217, 1217 bis.

Auktion Cochin fils, 21. Juni 1790, Nr. 4.

Verschollen

## 362 KINDER UND ZIEGENBOCK     *Abb. 165*

«Amours jouant avec un bouc, dit aussi L'Automne, reproduisant un bas-relief de Bouchardon».

1770.

Leinwand, H. 0,64 m; B. 0,95 m.

Signiert: *Chardin, 1770.*

Ausgestellt: Salon 1771, Nr. 38.

Gezeichnet von G. de Saint-Aubin in seinem *Livret* (Cabinet des Estampes, Paris).

Katalogisiert: nicht bei Guiffrey; G.W. 1208 bis.

Zitiert: Diderot, *Salon de 1771*, in *Œuvres complètes*, Ausgabe Assézat, Bd. XI, S. 48; *Année littéraire*, 1771; Cailleau, *La Muse errante*, 1771, S. 16; Réau, *Catalogue de l'Art français dans les Musées russes*, S. 73, Nr. 452; Katalog der Puschkin-Galerie, Moskau, 1948, S. 86 (Nr. 1139).

Stammt aus der Sammlung Tschukin, Moskau, 1924.

Moskau, Puschkin-Museum

## 362*bis* ZWEI STUDIENKÖPFE     *Abb. 166*

Pastell.

Um 1770/1771.

Ausgestellt: Salon 1771, Nr. 50.

Gezeichnet von G. de Saint-Aubin in seinem *Livret* (Cabinet des Estampes, Paris).

Wahrscheinlich den Nrn. 366 und 367 nahestehend.

Verschollen

## 363 MÄNNLICHES BILDNIS     *Abb. 167*

Angeblich das Bildnis des Malers Etienne Jeaurat.
Um 1770.

ABB. 164   *Nach der Zeichnung von G. de Saint-Aubin*     KAT.-NR. 357

ABB. 165   *Nach der Zeichnung von G. de Saint-Aubin*     KAT.-NRN. 362, 367
*Links Kat.-Nr. 367*                            *Rechts Kat.-Nr. 362*

ABB. 166   *Nach der Zeichnung von G. de Saint-Aubin*     KAT.-NR. 362 bis

Leinwand, H. 0,52 m; B. 0,40 m.

Signiert: *Chardin.*

Katalogisiert: nicht bei Guiffrey; G.W. 453.

Zitiert: *National Gallery of Art, Washington, French Paintings from the Chester Dale Collection*, 1953, S. 20.

Auktion Alphonse Kann, 6.–8. Dezember 1920, Nr. 10; Sammlung Wildenstein; Sammlung Mr. und Mrs. Chester Dale, New York.

Washington, National Gallery

## 364 DER ZEICHNER     *Abb. 168*

Um 1770.

Leinwand, H. 0,42 m; B. 0,38 m.

Katalogisiert: nicht bei Guiffrey; G.W. 632.

Sammlung Gabriel du Tillet; Sammlung Wildenstein, New York.

New York, Sammlung Charles Dunlap

## 365 KNABE BEIM FARBENREIBEN

Um 1770.

Katalogisiert: nicht bei Guiffrey; G.W. 202.

Zitiert: *Inventaire après décès de Chardin*, 1779.

Verschollen

## 366 SELBSTBILDNIS MIT ZWICKER     *Tf. 57*

1771.

Pastell, H. 0,46 m; B. 0,38 m.

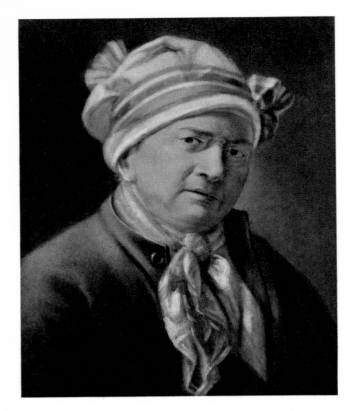

ABB. 167        KAT.-NR. 363

Signiert: *Chardin, 1771.*

Kupferstich von Chevillet, um 1777.

Ausgestellt: Salon 1771, Nr. 39; Pastels français, Louvre, Mai/Juni 1949, Nr. 21.

Vermutlich identisch mit Nr. 652 unseres *Chardin* von 1933; figuriert im *Inventaire après décès de Chardin.*

Katalogisiert: Guiffrey, Nr. 60; G.W. 646.

Zitiert: *Lettre du baron \*\*\* à Milord \*\*\**, 1771, S. 11; Haillet de Couronne, *Mémoires inédits...*, Bd. II, S. 43; Diderot, *Salon de 1771*, in *Œuvres complètes*, Ausgabe Assézat, Bd. XI, S. 48; *Année littéraire*, Juni 1771; F. Reiset, *Notice des dessins, cartons, pastels, etc.*, 1883, Nr. 678; Dacier und Ratouis de Limay, *Pastels...*, S. 101, Nr. 98; Ratouis de Limay, *Pastels...*, S. 39, Nr. 40.

Auktion Bruzard, 23. April 1839, Nr. 57 (vom Louvre erworben).

PARIS, LOUVRE

367 BILDNIS EINES ALTEN MANNES  *Abb. 165*

Um 1771.

Lebensgroßes Brustbild.

Eines der im Salon von 1771 unter Nr. 39 ausgestellten Pastelle («Trois têtes d'étude au pastel»).

Gezeichnet von G. de Saint-Aubin in seinem *Livret* des Salons (Cabinet des Estampes, Paris).

Katalogisiert: nicht bei Guiffrey; G.W. 659.

Auktion des Juweliers Jacqmin, 26. April 1773, Nr. 832.

VERSCHOLLEN

368 DAS WASSERFASS

«Une femme qui tire de l'eau à une fontaine... C'est la répétition d'un tableau appartenant à la reine douairière de Suède».

Um 1772/1773.

Leinwand, H. 0,36 m; B. 0,41 m.

Ausgestellt: Salon 1773, Nr. 36.

Katalogisiert: nicht bei Guiffrey; Teil von G.W. 28.

Zitiert: *Eloge des tableaux exposés au Louvre*, 1773; *Lettres de Dupont de Nemours à la margrave de Bade...*, in *A.A.F.*, 1908, S. 25 («une cuisinière assez vraie mais fort sale»).

Sammlung Silvestre, 1773 (laut Katalog des Salons); Auktion Silvestre, 28. Februar 1811, Nr. 12 (100 Livres); vielleicht in der anonymen Auktion vom 19./20. Dezember 1817, Nr. 11.

VERSCHOLLEN

369 STUDIENKOPF

Pastell.

Um 1772/1773.

Ausgestellt: Salon 1773, Nr. 37.

Katalogisiert: nicht bei Guiffrey; G.W. 658.

Zitiert: *Année littéraire*, 1773, S. 211.

VERSCHOLLEN

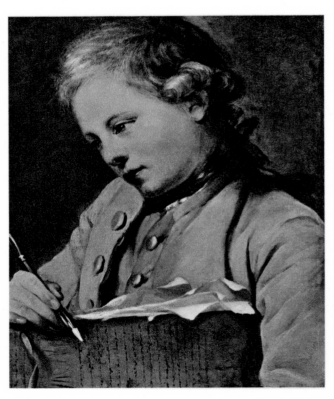

ABB. 168       KAT.-NR. 364

370 BILDNIS DES MALERS BACHELIER  *Abb. 169*

«En costume de trésorier de l'Académie de Saint-Luc».

1773.

Pastell, H. 0,55 m; B. 0,45 m.

Signiert: *Chardin, 1773.*

Ausgestellt: möglicherweise im Salon 1775, Teil von Nr. 29.

Katalogisiert: nicht bei Guiffrey; G.W. 645.

Zitiert: Th. Rousseau, *A pastel portrait by J.-B.-S. Chardin,* in *Bulletin of the Fogg Museum of Art,* November 1940, S. 41–44.

Anonyme Auktion, 9. März 1779, Nr. 251; Auktion Vassal de Saint-Hubert, 24. April 1783, Nr. 101; Auktion Laperlier, 17./18. Februar 1879, Nr. 48; Auktion des Barons von Beurnonville, 9.–16. Mai 1881, Nr. 27; Auktion Marmontel, 25./26. Januar 1883, Nr. 61; Auktion A. Marmontel, 28./29. März 1898, Nr. 17; Auktion Sigismond Bardac, 10./11. Mai 1920, Nr. 17; Sammlung Wildenstein; Sammlung Grenville L. Winthrop, New York; von diesem dem Fogg Museum geschenkt.

CAMBRIDGE (MASS.), FOGG ART MUSEUM

371 BILDNIS EINES MALERS  *Abb. 170*

1775.

Leinwand, H. 0,62 m; B. 0,50 m.

Signiert: *Chardin, 1775.*

Katalogisiert: nicht bei Guiffrey; G.W. 452.

Auktion Robineau de Bercy, 25.–27. Januar 1847, Nr. 19; Auktion des Herzogs von Hamilton, London, 6. November 1919, Nr. 9; Sammlung Levinson, New York.

NEW YORK, WILDENSTEIN

372 SELBSTBILDNIS MIT AUGENSCHIRM  *Tf. 59*

1775.

Gegenstück zu Nr. 373.

Pastell, H. 0,46 m; B. 0,38 m.

Signiert: *Chardin, 1775.*

Ausgestellt: Salon 1775, Teil von Nr. 29; Pastels français, Louvre, 1949, Nr. 22.

Katalogisiert: Guiffrey, Nr. 61; G.W. 645.

Zitiert: *Lettre sur les peintures...,* 25. September 1775 (Bachaumont, *Mémoires secrets*); F. Reiset, *Notice des dessins...,* 1883, Nr. 679; Ratouis de Limay, *Pastels...,* S. 39, Nr. 41.

Inventaire après décès de Chardin, 1779; Auktion Silvestre, 28. Februar 1811, Nr. 11 (mit Gegenstück); Auktion Gounod, 23. Februar 1824, Nr. 2 (mit Gegenstück); Auktion Bruzard, 23. April 1839, Nr. 58 (vom Louvre erworben).

PARIS, LOUVRE

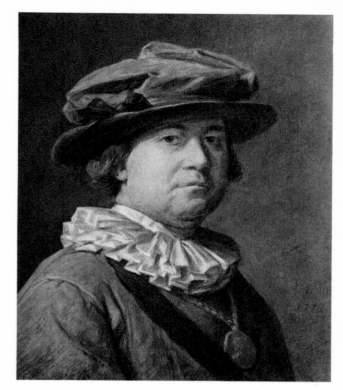

ABB. 169  KAT.-NR. 370

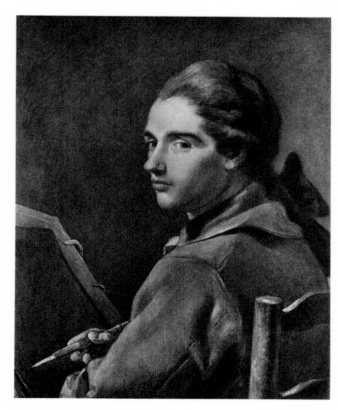

ABB. 170  KAT.-NR. 371

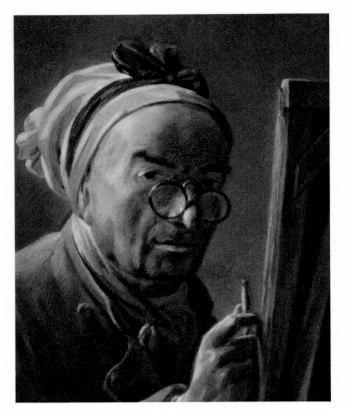

ABB. 171                                    KAT.-NR. 375

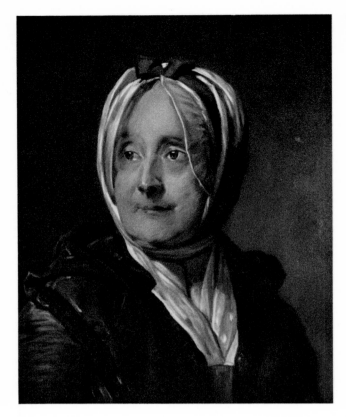

ABB. 172                                    KAT.-NR. 374

**373 BILDNIS VON Mme CHARDIN,**          *Tf. 58*

geb. Françoise-Marguerite Pouget.

1775.

Gegenstück zu Nr. 372.

Pastell, H. 0,45 m; B. 0,37 m.

Signiert: *Chardin, 1775.*

Ausgestellt: Salon 1775, Teil von Nr. 29.

Katalogisiert: Guiffrey, Nr. 62; G.W. 665.

Zitiert: *Lettre sur les peintures...,* 25.September 1775 (Bachaumont, *Mémoires secrets*); F.Reiset, *Notice des dessins...,* 1883, Nr. 680.

Auktion Silvestre, 28.Februar 1811, Nr.11 (mit Gegenstück); Auktion Gounod, 23.Februar 1824, Nr. 2 (mit Gegenstück); Auktion Bruzard, 23.April 1839, Nr. 59 (vom Louvre erworben).

PARIS, LOUVRE

**374 BILDNIS VON Mme CHARDIN,**          *Abb. 172*

geb. Françoise-Marguerite Pouget.

1776.

Pastell, H. 0,45 m; B. 0,37 m.

Signiert: *Chardin, 1776.*

Katalogisiert: nicht bei Guiffrey; G.W. 666.

Auktion J.-L. David, 18./19.März 1868, Nr.12; Samm-

lung de Loriol, Genf; Sammlung Wildenstein, New York.

NEW YORK, SAMMLUNG FORSYTH WICKES

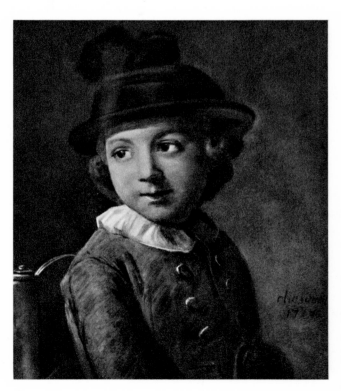

ABB. 173                                    KAT.-NR. 376

## 375 SELBSTBILDNIS

*Abb. 171*

Um 1776.

Pastell, H. 0,40 m; B. 0,31 m.

Katalogisiert: Guiffrey, Nr. 163; G.W. 650.

Auktion L. Michel-Lévy, 17./18. Juni 1925, Nr. 44; Sammlung des Barons Henri de Rothschild, Paris.

PARIS, PRIVATBESITZ

## 376 KNABENBILDNIS

*Abb. 173*

1776.

Gegenstück zu Nr. 377.

H. 0,45 m; B. 0,38 m.

Signiert: *Chardin, 1776.*

Katalogisiert: Guiffrey, Nr. 125; G.W. 656.

Vielleicht eines der Pastelle des Salons 1777 oder 1779 («Têtes d'étude au pastel»). Handelt es sich um den *Jacquet* des Salons 1779, der im *Examen du Salon* erwähnt ist? Siehe Nr. 391.

Sammlung der Prinzessin Mathilde; Sammlung Foulon de Vaulx.

VERSCHOLLEN

## 377 BILDNIS EINES MÄDCHENS

1776.

Gegenstück zu Nr. 376.

Pastell, 0,45 m; B. 0,38 m.

Signiert: *Chardin, 1776.*

Katalogisiert: Guiffrey, Nr. 126; G.W. 667.

Vielleicht eines der Pastelle des Salons 1777 oder 1779 («Têtes d'étude au pastel»).

Sammlung der Prinzessin Mathilde; Sammlung Foulon de Vaulx.

VERSCHOLLEN

## 378/379 ZWEI STUDIENKÖPFE

«Un petit garçon, une petite fille».

Um 1776.

Nr. 389 nahestehend.

Leinwand oder Pastell?

Katalogisiert: nicht bei Guiffrey; G.W. 635, 636.

Zitiert: *Inventaire après décès de Chardin,* 1779.

Vielleicht ausgestellt im Salon 1779 unter Nr. 55 («Tête d'étude au pastel»).

VERSCHOLLEN

## 380 BILDNIS EINES MANNES

Um 1776.

Pastell.

ABB. 174                    KAT.-NR. 382

Ausgestellt: Salon 1777, Nr. 50 («Trois têtes d'étude au pastel», unter der gleichen Nummer).

Katalogisiert: nicht bei Guiffrey; G.W. 660.

Zitiert: *La Prêtresse, ou nouvelle manière de prédire...,* 1777, S. 13; *Mercure de France,* Oktober 1777; *Année littéraire,* 1777; *Huit lettres pittoresques...,* 1777, S. 18.

VERSCHOLLEN

## 381 BILDNIS EINER FRAU

Um 1776.

Pastell.

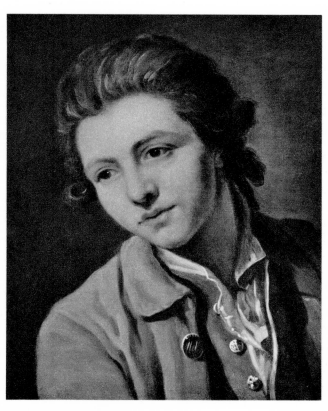

ABB. 175                    KAT.-NR. 386

225

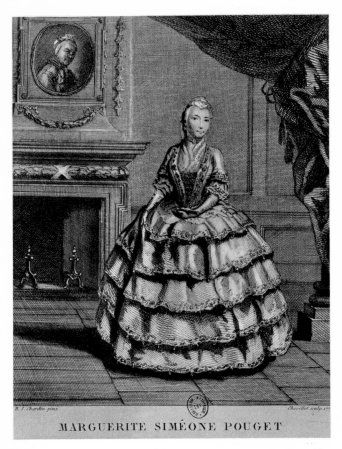

MARGUERITE SIMÉONE POUGET

ABB. 176  *Nach dem Stich von Chevillet*  KAT.-NR. 387

Ausgestellt: Salon 1777, Nr. 50 («Trois têtes d'étude au pastel», unter der gleichen Nummer).

Katalogisiert: nicht bei Guiffrey; G.W. 668.

Zitiert: *La Prêtresse, ou nouvelle manière de prédire...*, 1777; *Mercure de France*, Oktober 1777; *Année littéraire*, 1777; *Huit lettres pittoresques...*, 1777, S. 18.

VERSCHOLLEN

382  IMITATION EINES RELIEFS  *Abb. 174*

1776.

Leinwand, H. 0,38 m; B. 0,80 m.

Datiert: *1776*.

Ausgestellt: Salon 1777, Nr. 49.

Katalogisiert: nicht bei Guiffrey; G.W. 1211.

Zitiert: *La Prêtresse, ou nouvelle manière de prédire...*, 1777, S. 13; *Mercure de France*, Oktober 1777; *Année littéraire*, September 1777; *Mémoires secrets*, 15. September 1777.

Vermutlich das Bild im *Inventaire après décès de Chardin*, 1779 (auf 500 Livres geschätzt), und der anonymen Auktion vom 4. Mai 1779, Nr. 49 (figuriert nicht in der Chardin-Auktion).

Sammlung Marcille; Auktion Marcille, 12. Juni 1857, Nr. 424.

PRIVATBESITZ

383  IMITATION EINES RELIEFS

«Pyrrhus, roi des Molosses, échappé à ses persécuteurs, et présenté à Glaucias, roi des Illyriens, par ses serviteurs et ses nourrices».

1755–1771 oder 1776.

«Peint en bas-relief».

H. 0,32 m; B. 0,37 m.

Katalogisiert: nicht bei Guiffrey; G.W. 1215.

Anonyme Auktion, 18. April 1785, Nr. 38.

VERSCHOLLEN

384  STUDIENKOPF

«Petite tête d'étude: un mendiant».

Katalogisiert: nicht bei Guiffrey; G.W. 518.

Zitiert: *Inventaire après décès de Chardin*, 1779.

Figuriert nicht in der Chardin-Auktion von 1780.

VERSCHOLLEN

385  EIN GEMÄLDE

«Enfants en plâtre et attributs».

Leinwand.

Katalogisiert: nicht bei Guiffrey; G.W. 1212.

Anonyme Auktion, 4. Mai 1779, Nr. 47.

VERSCHOLLEN

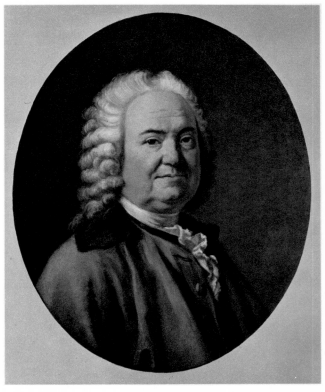

ABB. 177  KAT.-NR. 388

226

386 KNABENBILDNIS                                        *Abb. 175*

Leinwand, H. 0,40 m; B. 0,32 m.

Katalogisiert: nicht bei Guiffrey; vermutlich identisch mit Teil von G.W. 635–638.

Ausgestellt: The Child through four centuries, Galerie Wildenstein, New York, 1945; Museo d'Arte, São Paulo, 1952.

Zitiert: Margaret Breuning, *Art Digest,* 1.Februar 1948; Howard Devee, *The New York Times,* 25.Januar 1948.

New York, Wildenstein

387 BILDNIS VON
MARGUERITE-SIMÉONE POUGET            *Abb. 176*

Vielleicht eine Nichte des Malers.

Um 1775–1777.

Halbe Lebensgröße, stehend.

Kupferstich von Chevillet, 1777.

Katalogisiert: nicht bei Guiffrey; G.W. 540.

An der Wand Chardins Selbstbildnis mit Brille von 1775. Eigenhändig?

Angeblich gehörte das Bild zwischen 1862 und 1880 dem Drucker Claye, der es nach England verkauft haben soll.

Verschollen

388 BILDNIS EINES ALTEN MANNES           *Abb. 177*

Um 1779.

Leinwand, oval, H. 0,62 m; B. 0,52 m.

Signiert links gegen die Mitte: *Chardin.*

Katalogisiert: nicht bei Guiffrey; G.W. 529.

Vielleicht das Bild im *Inventaire après décès de Chardin* («Une tête de vieillard», auf 96 Livres geschätzt).

In einer Auktion Lépicié zugeschrieben.

New York, Wildenstein

389 MEHRERE STUDIENKÖPFE

Um 1779.

Pastell.

Ausgestellt: Salon 1779, Nr. 55 («Deux têtes de vieillards»).

Katalogisiert: nicht bei Guiffrey; G.W. 661.

Zitiert: *Journal de Paris,* 22.September 1779; *Année littéraire,* 1779; *Le Visionnaire...,* 2ᵉ lettre, 1779; *Le Miracle de nos jours...,* S.40; *Lettre d'un Italien...,* Mercure de France, September 1779; *Mémoires secrets...,* 1780, Bd.XIV, S. 339–354.

Zu identifizieren

390 KINDERBILDNIS

«Un Jacquet».

Um 1779.

Ausgestellt: Salon 1779, Nr. 55.

Katalogisiert: nicht bei Guiffrey; G.W. 669.

Zitiert: Haillet de Couronne, *Eloge de Chardin,* S. 439; *Mémoires secrets...,* 1780, Bd. XIV, S. 339–354; *Le Miracle de nos jours...,* 1779, S. 40.

Sammlung von Mme Victoire, Tante von Ludwig XVI., die das Bild im Salon bewundert hatte und es von Chardin zum Geschenk erhielt; sie schickte ihm dafür eine goldene Dose «comme témoignage du cas qu'elle faisait de ses talents» (siehe *Nécrologe,* 1780, Bd. XII, S. 44–48).

Vielleicht identisch mit Nr. 376.

Zu identifizieren

391 KINDERBILDNIS

«Le petit Jacquet».

Um 1779.

Wiederholung von Nr. 390.

Katalogisiert: nicht bei Guiffrey; G.W. 670.

Zitiert: *Inventaire après décès de Chardin,* 1779. Figuriert nicht in der Chardin-Auktion.

Verschollen

392 STILLEBEN

«Un coffre, un pot à bière, ébauche».

Nicht katalogisiert: weder bei Guiffrey noch bei G.W.

Zitiert: *Inventaire après décès de Chardin,* 1779 (auf 6 Livres geschätzt). Figuriert nicht in der Chardin-Auktion.

Verschollen

393/394 ZWEI KINDER

«Deux enfants, grandeur nature, ébauches».

Um 1776.

Katalogisiert: nicht bei Guiffrey; G.W. 637, 638.

Zitiert: *Inventaire après décès de Chardin,* 1779. Figuriert nicht in der Chardin-Auktion.

Verschollen

395/396/397/398/399/400/401/402/403/404/405/406
ZWÖLF SKIZZEN

Katalogisiert: nicht bei Guiffrey; G.W. 1233.

Zitiert: *Inventaire après décès de Chardin,* 1779. Figuriert nicht in der Chardin-Auktion.

Zu identifizieren

KRITISCHE BIBLIOGRAPHIE

ABKÜRZUNGEN

KONKORDANZ

INDEX

# KRITISCHE BIBLIOGRAPHIE

Die Chardin-Bibliographie ist nicht sehr umfangreich; sie enthält einige zeitgenössische Zeugnisse und seit 1856 mehrere beachtenswerte Bücher. Zahlreiche Aufsätze, die wir in unserer 1933 erschienenen Chardin-Ausgabe registriert haben, ermöglichen die Analyse mancher einzelner Bilder; andere Aufsätze, die wir an Ort und Stelle zitieren, weisen ihrerseits auf die Schönheit und Bedeutung von Chardins Werken hin. Der letzte dieser Artikel, aus der Feder von Evan H. Turner, ist 1959 in der *Gazette des Beaux-Arts* erschienen. In den folgenden bibliographischen Angaben sind nur die Œuvre-Kataloge und die Arbeiten erwähnt, welche einen allgemeinen Überblick über das Schaffen von Chardin geben.

MARIETTE (Jean-Pierre), *Notice sur Chardin*. Aus dem Manuskript des *Abecedario*, 1850–1853 von Montaiglon in Band I seiner Ausgabe des *Abecedario* veröffentlicht (S. 355–360).

COCHIN Sohn, *Essai sur la vie de Chardin*. Das 1870 an Decamps gerichtete und 1875/1876 in *Précis analytique des travaux de l'Académie... de Rouen* veröffentlichte Manuskript (20 Oktavseiten).

HAILLET DE COURONNE (J.B.G.), *Eloge de Chardin*. Am 2. August 1780 in der Akademie von Rouen verlesen und veröffentlicht in *Mémoires inédits...*, Bd. II, Paris, 1887, S. 428–441.

RENOU (Antoine), *Eloge funèbre de J.-B. Chardin, 1780*. Erhalten in einer Kopie von Deloynes (Slg. Deloynes, Bd. 61, Nr. 1920), Neudruck in Furcy-Reynaud, *Chardin et M. d'Angiviller..., précédé de l'éloge de l'artiste*, Paris, 1900.

*Nécrologe des hommes célèbres de France*, unter Leitung von Palissot de Montenoy (auf Kosten der Familien) herausgegeben, Band XV, Paris, 1780, S. 177–191. Neudruck unter dem unrichtigen Titel *Nécrologe des artistes et des curieux*, in *Revue universelle des Arts*, von P. Lacroix, Band XIII, Paris, 1861, S. 45–48.

HÉDOUIN (Pierre), *Mosaïque* (Notizen über verschiedene Künstler des 18. Jahrhunderts), Verlag Heugel, Paris, 1856.

GONCOURT (E. und J. de), *Chardin*, in *Gazette des Beaux-Arts*, Band XV, Paris, 1863, S. 514–533; Band XVI, Paris, 1864, S. 144–167, bzw. in *L'Art du XVIIIᵉ siècle*, Band I, Paris, 1880, S. 61–131.
Grundlegende, vorzüglich geschriebene Arbeit mit kritischem Apparat.

BOCHER (Emmanuel), *Les gravures françaises du XVIIIᵉ siècle, ou Catalogue raisonné...*, Librairie des Bibliophiles, Paris, 1876, Fasz. III, 128 Folioseiten.
Verzeichnis der im 18. Jahrhundert nach Werken Chardins entstandenen Kupferstiche in alphabetischer Reihenfolge der Bildtitel, Verzeichnis der im 18. Jahrhundert ausgestellten Bilder von Chardin, summarisches Verzeichnis der Bilder in den Museen und Privatsammlungen, sehr summarisches Verzeichnis der Auktionen, Neudruck des Kataloges der Chardin-Auktion von 1780.

FOURCAUD (Louis de), *Chardin*, in *Revue de l'art ancien et moderne*, Band II, Paris, 1899, S. 383–392.

SCHÉFER (Gaston), *Chardin, biographie critique, illustrée de 24 reproductions hors texte*, Verlag Laurens, Paris, s.d. [1904], 128 Oktavseiten.

DAYOT (Armand), *Chardin*, in *L'Art et les artistes*, Paris, 1907, S. 123–140. Im Anhang der *Catalogue de l'exposition Chardin-Fragonard organisée... à la galerie Georges Petit*, Juni–Juli 1907.

VAILLAT (Léandre) und DAYOT (A.), *L'œuvre de J.-B.-S. Chardin et de P.-H. Fragonard*, Paris, 1907.

GUIFFREY (Jean) und DAYOT (A.). *J.-B. Siméon Chardin par Armand Dayot. Catalogue complet de l'œuvre peint et dessiné par Jean Guiffrey, suivi de la liste des gravures exécutées d'après ses ouvrages*. Verlag Piazza, Paris, 1907.
Erster Katalog, der «so vollständig wie möglich» ist. Vier Teile: 1. Verzeichnis der im 18. Jahrhundert ausgestellten Bilder mit zeitgenössischen Kommentaren; 2. die Werke von Chardin, welche seit 1745 in Auktionen und Ausstellungen figurierten; 3. die Werke von Chardin in den Museen, den öffentlichen und privaten Galerien Europas (nicht Amerikas); 4. alphabetisches Verzeichnis der Kupferstecher, die im 18. und 19. Jahrhundert nach Werken von Chardin gearbeitet haben (mit Widmung an Bocher). Der von einem noch jungen Forscher ohne kritischen Sinn angelegte Katalog enthält 259 Nummern; das Material ist bis zum Erscheinungsjahr 1907 aufgearbeitet.

GRAUTOFF (Otto), *Chardin*, in *Kunst und Künstler*, 1909, S. 123–132.

FÜRST (Herbert E. A.), *Chardin*, Verlag Mathieu, London, 1911, XIV und 144 Oktavseiten, 44 Tafeln.
Der Autor will das Werk von Guiffrey vervollständigen und verbessern, ordnet die Tafeln in chronologischer Reihenfolge an, fügt die Bilder in den Vereinigten Staaten hinzu (3 Gemälde, wovon 2 im Museum von Boston) und weist das Kriterium von Guiffrey zurück, der «ungenügend gute» Werke, insbesondere Bildnisse, nicht in seinen Katalog aufnahm.

*Documents sur la vie et l'œuvre de Chardin*, vereinigt und mit Anmerkungen versehen von André PASCAL und Roger GAUCHERON, Verlag Galerie Pigalle, Paris, 1931.
Alte Viten von Chardin, Chronologie von Leben und Werk mit Dokumenten, «quelques collectionneurs de

Chardin au XVIIIᵉ siècle», die Sammlung Henri de Rothschild, die Ausstellung der Galerie Pigalle.

WILDENSTEIN (Georges), *Chardin,* Verlag Les Beaux-Arts, Paris, 1933, 431 Folioseiten, 128 Tafeln (236 Abbildungen). Einführung, ausführliche Chronologie von Chardins Leben mit unveröffentlichten Dokumenten, Katalog nach Bildgegenständen (bei Bildern, die der Verfasser nicht als eigenhändig erachtet, die aber in Auktionen Chardin zugeschrieben worden sind, ist der Bildtitel in einem kleineren Schriftgrad wiedergegeben), ausgedehnte Bibliographie, Index. Erstes Werk, in welchem ein bedeutendes Ensemble von Werken Chardins aus der ganzen Welt wiedergegeben ist.

WILDENSTEIN (Georges), *Le cadre de la vie de Chardin d'après ses tableaux,* in *Gazette des Beaux-Arts,* Paris, 1959, I, S. 97–106. Mit dem Versuch einer Rekonstruktion von Chardins Wohnung auf Grund von Dokumenten des Katasters von 1876.

WILDENSTEIN (Georges), *A propos de la jeunesse et des débuts de Chardin,* in *Mélanges Brière,* Paris, 1959, S. 175–178. Unveröffentlichte Urkunden bezüglich Chardins Verlobung und erster Ehe.

# ABKÜRZUNGEN

*A.A.F.:* «Archives de l'Art français.»

*A.N.:* Archives Nationales.

*A.N., M.C.:* Archives Nationales, Minutier Central.

*B.A.F.:* «Bulletin de la Société de l'Histoire de l'Art français.»

*Bellier de la Chavignerie, Notes sur l'exposition de la Jeunesse...:* Bellier de la Chavignerie (Emile), «Notes pour servir à l'exposition de la Jeunesse...», in «Revue universelle des Arts», Paris, 1864, 64 Seiten.

*Bocher:* Bocher (Emmanuel), «Les gravures françaises du XVIIIᵉ siècle, fasc. III, J.B.S.Chardin», Librairie des Bibliophiles, Paris, 1878.

*Brière, Catalogue...:* «Musée du Louvre, Catalogue des peintures exposées..., I, Ecole française», von Gaston Brière, Paris, 1924, 316 Seiten, Tafeln.

*Kat.-Nr.:* Nummer des vorliegenden Kataloges.

*Chardin von 1933:* «Chardin» von Georges Wildenstein, Verlag Les Beaux-Arts, Paris, 1933, 431 Folioseiten, CXXVIII Tafeln.

*Correspondance des Directeurs...:* «Correspondance des Directeurs de l'Académie de France à Rome avec les surintendants des Bâtiments...», herausgegeben von A. de Montaiglon, Paris, 1887–1912, 18 Oktavbände.

*Engerand:* «Inventaire des collections de la Couronne. Inventaire des tableaux commandés et achetés par la Direction des Bâtiments du Roi, 1709–1792», herausgegeben von Fernand Engerand; Verlag E.Leroux, Paris, 1900, LXIV und 682 Oktavseiten.

*Furcy-Reynaud: Chardin et M. d'Angiviller...:* Furcy-Reynaud (Marc), «Chardin et M. d'Angiviller, correspondance inédite», Verlag Chamerot et Renouard, Paris, 1900, 48 Seiten.

*Furst:* Herbert E.A.Furst, «Chardin», London, 1911.

*G.W.:* Georges Wildenstein, «Chardin», Paris, 1933.

*Goncourt:* Goncourt (E. und J. de), «L'Art du XVIIIᵉ siècle», Paris, Ausgabe von 1906.

*Guiffrey:* Jean Guiffrey, «Catalogue raisonné de l'œuvre peint et dessiné de J.B.S.Chardin», Paris, 1908.

*Guiffrey, Scellés et inventaires:* Guiffrey (Jules), «Scellés et inventaires d'artistes...», Verlag Charavey, Paris, 1883 bis 1885, 3 Oktavbände.

*Inventaire après décès de Chardin, 1779:* «Inventaire dressé après la mort de Chardin», publiziert in G. Wildenstein, «Chardin», Paris, 1933, S.145.

*Jal:* Jal (Auguste), «Dictionnaire pratique de biographie et d'histoire...», Verlag Plon, Paris, 1872.

*Mariette:* «Notice sur Chardin» von Mariette, erschienen in «Abecedario» und neu veröffentlicht in unserem «Chardin» von 1933, S. 30/31.

*Mélanges Brière:* Wildenstein (G.), «A propos de la jeunesse et des débuts de Chardin», in «Mélanges Brière» (publiziert durch die Société de l'Histoire de l'Art français), Paris, 1959.

*Pascal et Gaucheron:* Pascal (A.) et Gaucheron (R.), «Documents sur l'œuvre et la vie de Chardin», Paris, 1931.

*P.-V.:* «Procès-Verbaux de l'Académie royale d'architecture et de sculpture», veröffentlicht von Anatole de Montaiglon, Paris, 1875–1892, 11 Oktavbände.

*Reiset, Notice des dessins...:* «Notice des dessins... exposés dans les salles du premier et du deuxième étage au Musée... du Louvre, 2ᵉ partie, école française...», von Frédéric Reiset, 2. Ausgabe, Paris, 1883.

*Sirén, Catalogue:* «Musée de Stockholm, Catalogue descriptif des collections de peintures du Musée national, maîtres étrangers...», von O. Sirén, Stockholm, 1928, 268 Seiten.

# KONKORDANZ

Die an erster Stelle angegebenen Nummern sind diejenigen unseres Chardin-Kataloges von 1933; sie sind durch ein Komma von den bezüglichen Nummern des vorliegenden Kataloges getrennt. Es wird auffallen, daß hier viele Nummern der Ausgabe von 1933 fehlen. Dies beruht darauf, daß wir 1933 auch alle jene Bilder registrierten, welche in den Auktionskatalogen des XIX. Jahrhunderts Chardin zugeschrieben wurden. Soweit wir diese Bilder nicht in Augenschein nehmen und ihre Echtheit verbürgen konnten, haben wir sie in unserem Chardin von 1933 durch einen kleineren Schriftgrad der Bildtitel kenntlich gemacht, während wir hier auf ihre Katalogisierung verzichten.

| | | | | |
|---|---|---|---|---|
| 1, 218 | 121, 74 | 227, 222 | 646, 366 | 715, 21 |
| 2, 217 | 122 und 122bis, 88 | 228, 225 | 646, 372 | 716, 23 |
| 4–4a, 135 | und 89 | 239, 82 | 650, 375 | 717, 283 |
| 5, 136 | 133, 182–183 | 343, 221 | 651, 372 | 719bis, 13 |
| 7, 134 | 134, 74 | 244, 220 | 652, 366 | 720, 35 |
| 12–12bis, 187 | 135, 75 | 245, 121–125 | 656, 376 | 721, 70 |
| 15, 185 | 136, 76 | oder 219 | 658, 369 | 722, 20 |
| 18, 355 | 137, 77–78 | 247, 122 | 659, 367 | 723, 37 |
| 22, 128 | 138, 77 | 250, 123–124 | 660, 380 | 724, 38 |
| 23, 128 | 141, 207 | 251, 148 | 661, 389 | 726, 31 |
| 25, 133 | 142, 140 | 253, 172 | 665, 373 | 727, 41 |
| 26, 130 | 144, 209 | 254, 173 | 666, 374 | 730 und 730bis, |
| 27, 129 | 145, 208 | 255, 174/175 | 667, 377 | 42 und 43 |
| 28, 133 oder 368 | 146, 163 | 256, 175 | 668, 381 | 740, 45 |
| 29, 132 | 147, 162 | 259, 169 | 669, 390 | 744, 16 |
| 30, 131 | 151, 156/157 | 260, 266 | 670, 391 | 745, 17 |
| 33–33bis, 186 | 158, 165 | 263, 227 | 675, 47 | 746, 231 |
| 34, 184 | 159, 149 | 264, 228 | 676, 69 | 747, 28 |
| 40, 188 | 160, 206 | 291, 211 | 677, 68 | 750, 285 |
| 41, 189 | 161, 150 | 297, 234 | 678, 46 | 751, 286 |
| 42, 190 | 162, 200 | 298, 235 | 679, 275 | 760 und 761, 261 und |
| 43, 356 | 165, 152 | 299, 386 | 682, 66 | 262 |
| 46, 168 | 166, 153 | 357, 210 | 683, 274 | 762, 263 |
| 47, 171 | 168, 79 | 385, 329–332 | 686, 230 | 766 (vor Nr.), |
| 48, 169 | 169, 80 | 451, 145 | 688, 33 | 232/233 und 259 |
| 49, 170 | 170, 80 | 452, 371 | 689, 34 | 766, 295 |
| 74, 198 | 176, 164 | 453, 363 | 697 (vor Nr.), 72 | 767, 299–301 |
| 75, 199 | 177, 151 | 454, 213 | 697, 337 oder 1 | 769, 26 |
| 78, 214 | 181, 155 | 455, 264 | 698, 2, 14, 15 | 773, 49 |
| 79, 215 | 182, 158 | 518, 384 | 700, 284 | 774, 297 |
| 79bis, 279 | 186, 154 | 529, 388 | 703, 147 | 777, 298–300 |
| 79ter, 216 | 202, 75 oder 366 | 536, 9 | 704, 32 | 778, 302 |
| 80, 197 | 212, 153 | 540, 387 | 705, 36 | 780, 296 |
| 84, 223 | 215, 160 | 566, 212 | 706, 260 | 786, 307 |
| 85, 226 | 216, 161 | 623, 166 | 707, 11 | 787, 245 |
| 87, 191 | 217, 176 | 624, 204 | 708, 12 | 791, 287 |
| 88, 192 | 219, 180 | 625, 205 | 709, 19 | 792, 270 |
| 95, 194 | 220, 179 | 627, 167 | 710, 10 | 793, 321 |
| 96, 195 | 221, 178 | 632, 364 | 711, 44 | 794, 278 oder 276 |
| 97, 196 | 222, 181 | 635/636, 378/379 | 712, 40 | 795, 352 |
| 98, 103 | 223, 268 | 637/638, 393/394 | 713, 39 | 798, 287 |
| 100, 200 | 224, 267 | 645, 370 | 714, 30 | 801, 334 |

| | | | | |
|---|---|---|---|---|
| 802, 48 | 876ter, 315 | 954, 138 | 64 und 65 | 1140, 237 und 343 |
| 805, 255 | 879bis, 309 | 955, 118 | 1057, 73 | 1141, 341 |
| 806, 250 | 880 und 880bis, | 956, 107 | 1059, 258 | 1142, 224 |
| 811 und 811bis, | 251 und 252 | 957, 114 | 1060, 327 | 1143, 342 |
| 353 und 354 | 881 und 881bis, | 967, 111 | 1062, 24 | 1153, 306 |
| 812 und 813, | 253 und 254 | 970, 18 | 1075, 241 | 1154, 303 |
| 242 und 243 | 892, 91 | 973, 112 | 1090, 323 | 1170, 6 |
| 814, 308 | 893, 55 | 976, 113 | 1096, 71 | 1171, 201 |
| 828, 292 | 894, 57 | 980, 110 | 1099, 305 | 1176, 7 |
| 829, 289 | 896 und 898, 272 | 982, 240 | 1102, 313 oder 310 | 1178, 5 |
| 834, 291 | 897, 273 | 987, 109 | 1103, 34 | 1179, 202 |
| 835, 293 | 898, 56 oder 272 | 992 und 992bis, | 1104, 304 | 1180, 23 |
| 836, 294 | 900, 52 | 98 und 99 | 1105, 311 | 1182, 8 |
| 850, 333 | 901, 58 | 996, 126 | 1106, 53 | 1201, 357 |
| 852, 271 | 904, 27 | 997, 127 | 1107, 94 | 1205, 83 |
| 853, 288 | 910, 104 | 998, 139 | 1108, 51 | 1206, 358 |
| 854, 257 | 913, 63 | 999, 119 | 1112, 340 | 1207, 359 |
| 854bis, 277 | 915, 102 | 1000, 101 | 1113, 346 | 1208bis, 362 |
| 855, 320 | 916, 103 | 1001, 143 | 1114, 345 | 1209, 159 |
| 856 und 856bis, | 923, 59 | 1002, 144 | 1115, 347 | 1210, 230 |
| 249 und 250 | 924 und 924bis, | 1003, 137 | 1116, 348 | 1211, 382 |
| 857, 248 | 925 und 925bis, | 1005, 116 | 1117, 349 | 1212, 385 |
| 864, 22 | 61 und 62 | 1012, 106 | 1119, 350 | 1214, 85 |
| 864bis, 25 | 939, 92 | 1018, 115 | 1122 und 1122bis, | 1215, 383 |
| 865, 322 | 940, 105 | 1019, 108 | 88 und 89 | 1216, 83 |
| 866, 336 | 943, 62 | 1020, 117 | 1123, 90 | 1217, 360 und 361 |
| 867, 338 | 945, 97 | 1025, 140 | 1129, 86 | 1217bis, 360 und 361 |
| 868, 351 | 948bis, 239 | 1026, 101 | 1130, 87 | 1218, 84 |
| 870, 335 | 949, 120 | 1027 und 1027bis, | 1131, 343 | 1225, 4 |
| 871, 247 | 950, 229 | 1141 und 1142 | 1132, 344 | 1226, 3 |
| 872, 246 | 951, 54 | 1028, 100 | 1133, 339 | 1231 und 1232, 326 |
| 875, 290 | 952, 50 | 1029 und 1029bis, | 1138, 238 | 1233, 394 bis 406 |

In unserem Chardin von 1933 fehlen die Bilder, welche in der vorliegenden Ausgabe unter den folgenden Nummern registriert sind: *29,* 67, *93, 95, 96,* 280, 281, 282, 312, 316, 317, 318, 319, 324, 325, 328, 392. Die kursiv gedruckten dieser Nummern bezeichnen die vier noch erhaltenen Bilder, um die sich der Katalog von Chardins Werken seit 1933 bereichert hat; die 13 andern Nummern bezeichnen verschollene Werke, die wir auf Grund einer neuerlichen Überprüfung der Kataloge des 18. Jahrhunderts namhaft machen konnten.

# INDEX

Die angegebenen Zahlen beziehen sich auf die Katalognummern. – Damit die einzelnen Bilder auch unter ihren traditionellen französischen Titeln zu finden sind, werden diese im Index auch dann angeführt, wenn sie im Katalog selber nicht vorkommen.

# INHALT